聽見蕭邦

焦元溥

To

Krystian Zimerman

and the family :

Maja, Claudia, and Richard

感謝與祝福

「二十萬字！瘋了嗎？為什麼要做這種事？」

每位聽到《聽見蕭邦》規模的人，第一句話幾乎都是不解。為何在這講究輕薄短小的時代，還有人要做如此蠢事？何況台灣書籍定價低廉，字數必然會換算成頁數，卻無法完全反映到售價。

「關於蕭邦，即使只談作品和鋼琴技法，還是有太多太多可寫，二十萬字根本只能算是小書！」我總這樣理直氣壯地辯駁，「況且，況且我的出版社願意支持這樣的計畫呀……」

「那不只是你瘋了，你的出版社也瘋了。」──通常這是聽到的第二句話。

於是，就在出版社與作者皆假裝不知瘋狂為何物，更樂於互相虐待的詭異情況下，《聽見蕭邦》，這本二十萬字並附CD的小書，終於出現在您的面前。

需要感謝的人很多。首先是列文（Robert Levin），他一直鼓勵我尋找最適當的寫作策略，如何兼顧學理內容以及持續和非音樂專業的讀者溝

通。必須承認，討論蕭邦卻不在文章中作和聲分析，實是辛苦且痛苦的事，而分析之深淺拿捏往往較研究作品還要費心。但我沒有忘記列文的建議與指導，而如果讀者對內容感到滿意，這一切其實都必須歸功於列文。此外，我也深深感謝傅聰、Byron Janis與Garrick Ohlsson在訪問中所給予的指導。透過他們的演奏與見解，甚至他們的個性，都讓我更加了解蕭邦與蕭邦詮釋。

《聽見蕭邦》是我在倫敦寫完的作品。在倫敦的生活，感謝Stephen Hough、Evgeny Kissin、Katia & Marielle Labèque、Jonathan Summers、張桂銓、吳欣盈、森憲一與森美江夫婦、饒剛與胡薇莉伉儷的照顧，以及Daniel Leech-Wilkinson與Tracy Lees的幫助。我所居住的Goodenough College提供極為理想的生活與寫作環境，也感謝作為愛迪生研究員（Edison Fellow）期間，大英圖書館有聲資料庫（Sound Archive of the British Library）所給予的協助。

當然，《聽見蕭邦》之所以能夠完成，必須歸功於發行人林載爵先生的鼓勵，和能以阿根廷探戈跳蕭邦《幻想即興曲》，神奇編輯陳英哲的搏命演出。也特別感謝作曲家鄺展維負責譜例製作，以及環球古典部總監傅慶良在精選CD上的協助。感謝古典音樂台FM97.7和Taipei Bravo FM91.3對《遊藝黑白—2010蕭邦特別介紹》廣播節目的肯定，亞藝藝術與「20X10國際蕭邦音樂節」所有工作同仁的努力付出，協辦贊助單位的支持，所有曾幫助「20X10國際蕭邦音樂節」的先進，以及家人長期的鼓勵——說到底，瘋狂畢竟需要勇氣。

最後，感謝Krystian Zimerman一家在這些年所給予的支持、鼓勵、關

心和指導。齊瑪曼夫人Maja永遠溫暖體貼，讓我知道愛與關懷可以給得那麼慷慨。齊瑪曼永遠是偉大的老師。他讓我了解無論自己有多渺小，絕不放棄須臾學習；無論能力何其有限，永遠相信世界可以改變。感謝他給我勇氣思考音樂和音樂以外的一切，以及學習承受與反省，那些藝術讓我看見，屬於自己的所有缺點。

　　僅以這本小書題獻給齊瑪曼和他的家人。

<div align="right">

焦元溥

2010倫敦

</div>

前言　為何要寫蕭邦

　　鋼琴大師魯賓斯坦（Artur Rubinstein）曾說：「世界各地聽眾音樂喜好不同，對作曲家各有偏愛，唯有蕭邦放諸四海皆準。」或許至今再也沒有一位作曲家能像蕭邦一樣，不只故鄉波蘭引以為傲，法俄兩國也搶著沾光，從南美到東瀛皆為之瘋狂。論知名度與通俗性，這世上還有巴赫、莫札特、貝多芬、柴可夫斯基等少數作曲家能和蕭邦競爭，但若考慮到他的相對少產，以及幾乎只創作鋼琴作品這二項「限制」，那麼我們幾乎可以斷言，蕭邦魅力堪稱絕無僅有。

　　伴隨高知名度而來的就是高話題性。蕭邦作品不但頻繁出現在音樂廳與唱片錄音，就連蕭邦本人的故事也是熱門話題，特別是他和喬治桑（George Sand）的九年情史，更是作家爭相寫作的題材。關於蕭邦的書已經非常豐富，傳記尤其眾多。當2010蕭邦兩百歲誕生年到來，可以想見我們會有滿滿一整年的蕭邦。

　　那麼，您現在正在翻閱的這本蕭邦書，究竟有何必要？又有什麼獨特性可言？為何要花費時間再寫一本有關蕭邦的書？

　　答案是——《聽見蕭邦》是一本主要為音樂愛好大眾和鋼琴學子而寫，從音樂作品與演奏角度討論蕭邦詮釋各種面向的蕭邦書。

從蕭邦認識音樂；從音樂認識蕭邦

　　無論蕭邦在世人心中印象為何，他的名聲都來自於音樂創作。了解蕭邦的作品，其實是認識他最好的方法；而作品可以獨立於作曲家的人生外，這也是本書討論蕭邦創作所持的觀點。畢竟，世事沒有理所當然，人生更無法按圖索驥。我們可以設想，蕭邦真的是在聽到波蘭淪陷後滿懷悲憤，在鋼琴上揮灑出壯烈的《革命》練習曲；但在他最黯然神傷，身心俱疲的日子，他也出版《小狗》圓舞曲等輕鬆作品——難道如此歡快活潑的樂曲，也是蕭邦失戀的心得？在《聽見蕭邦》中，筆者會論及蕭邦各種作品背後的影響，以及他所處的時代背景，看看這位作曲家何時跟隨潮流，何時又刻意反叛，但不必然以蕭邦人生故事來解釋作品創作。

　　若能了解蕭邦作品以及他的創作思考發展，愛樂者自能在感性主觀偏好外，也能以理性欣賞不同詮釋。以蕭邦《B大調夜曲》（Nocturne in B major, Op.32 No.1）為例，1970年蕭邦大賽冠軍歐爾頌（Garrick Ohlsson）的演奏可謂「嚇人」，充滿怪異的突強與中斷——「難道這也是蕭邦《夜曲》嗎？」許多愛樂者乍聽之下必然有此疑問，甚至認為鋼琴家故意作怪。然而這全是蕭邦寫在樂譜上的刻意指示，整首夜曲的結構與段落編排，更無一不呼應如此古怪設計。許多鋼琴家受制於夜曲似是而非的「優美形象」，不敢真的照樂譜演奏，反而才是違背作曲家想法。當然就純欣賞的角度而言，就是喜歡這樣被「整理」過的演奏也沒什麼不對，但若能進一步了解樂曲，知道「夜曲」這個曲類的歷史背景和沿革，知道蕭邦常不按牌理出牌的個性，應能從演奏中得到更多心得，認識更真切的蕭邦。

　　同理，如果能夠注意到蕭邦的特殊和聲運用，比如《第二號鋼琴奏鳴

曲》開頭或《第二號即興曲》中段，再回頭聆聽許多名家的演奏，就能知道某些聲部（甚至某些關鍵音符）以不同音色或音量演奏的道理。為何齊瑪曼（Krystian Zimerman）演奏的蕭邦《平靜的行板與華麗大波蘭舞曲》和兩首《鋼琴協奏曲》，樂句就是比其他鋼琴家「聽起來」通順？如果能夠知道蕭邦「裝飾性變奏旋律」的寫法和特色，也就能客觀分析齊瑪曼傑出詮釋背後的原因。最重要的，是透過認識樂曲，愛樂者當能建立自己的欣賞美學，而非人云亦云。蕭邦是創造美妙旋律的絕世聖手，但他所創造的並不只是美妙旋律。鋼琴大師各有所長，但樂曲就在那裡：音樂理解並無秘密，也沒有捷徑。愛樂者對樂曲認識越多，聆賞樂趣也只會更多——這也是筆者寫作《聽見蕭邦》的最大心願，希望愛樂者能樂在欣賞，知其然也知其所以然。

但任何一首作品若要深入了解，幾乎都可寫成一本小書（甚至大書）分析，如何取捨自然難以拿捏。《聽見蕭邦》旨在寫給一般愛樂大眾，因此本書將不會觸及「過分專業」的和聲學知識與分析，出現專有名詞時也盡量予以解釋。但筆者也不低估讀者的學習熱忱與能力；曲式與結構其實如同作文，段落安排可以透過分析或圖示了解。因此除了和聲學術語外，筆者仍會加入曲式分析，希望愛樂者能盡可能獲得扎實知識，並以此增進自己的音樂想法與藝術思考。此外，即使沒學過鋼琴，或已經把國、高中樂理還給老師，看到本書中的譜例，可千萬不要害怕！本書譜例的作用，往往僅是讓人看得更清楚的「照片」。你不用認真讀出每個音符，卻可更了解蕭邦的想法。

至於蕭邦樂曲在本書的介紹順序，筆者首先將討論早期作品，看看這位音樂神童如何從學習中成長，當時音樂環境如何影響他的創作，以及

他又如何成為獨當一面的作曲家與演奏家。對於進入成熟期的蕭邦，筆者將先討論他的小型作品，我們將看到作曲家如何自《練習曲》超越當時盛行的「華麗風格」並提出系統化的技巧心得，如何自《夜曲》學習「倫敦學派」的抒情歌唱又能創新形式，以及如何藉《前奏曲》和《即興曲》重新為此二曲類定義。小曲看完則看大曲，我們要看蕭邦如何在《詼諧曲》、《敘事曲》與成熟期《奏鳴曲》中展現創意，透過這些作品提出新曲類、新結構、新想法。而在審視大小兩類作品之後，接下來的兩個章節我們將同時看大又看小，看蕭邦如何在《圓舞曲》、《馬厝卡》、《波蘭舞曲》和波蘭歌曲中展現不同結構設計，並在晚期作品中展現新的寫作風格。《聽見蕭邦》將提及蕭邦所有可供演出的創作；雖不可能每曲皆深入分析，但重要作品皆有詳細介紹。

　　但無論解釋有多麼詳細，一如之前所提到的諸位演奏名家和他們在錄音中所呈現的蕭邦，隨著音樂會與唱片錄音普及，現今絕大多數愛樂者都是透過演奏而非樂譜認識蕭邦的作品。筆者從不忽視如此客觀事實，因此——《聽見蕭邦》也是為鋼琴學習者而寫，一本討論鋼琴演奏技巧發展與演奏風格變化的書。

從演奏認識蕭邦

　　那麼多人學習鋼琴、聆聽鋼琴演奏，但對這個樂器的沿革和其演奏技法的發展，認識卻又那麼少。討論蕭邦作品的演奏與詮釋之前，我們必須先認識蕭邦本人的演奏。而對這位站在鋼琴音樂歷史轉捩點上的絕代奇才，《聽見蕭邦》在第一部分導論中將正本清源，既討論蕭邦的技巧系統與演奏美學，更從鋼琴演奏發展史來定位蕭邦的成就。第二到四章閱讀之

後，不但可以深入了解鋼琴技巧發展，也可對當時鋼琴性能有相當認識，而如此知識可助於了解所有鋼琴作品與演奏。在個別曲目中，第二部分介紹蕭邦作品的章節皆附「延伸欣賞與錄音推薦」。前者讓愛樂者觸類旁通，了解蕭邦的時代與他的影響；後者則以演奏水準與易購程度為考量，簡要嚴選經典錄音（由於唱片改版頻繁，推薦演奏僅附唱片公司名稱而非唱片編號；年代久遠的錄音由於版權消滅，出版公司往往不只一家，因此亦不附唱片公司）。在第三部分則就實踐面加以剖析，簡述世人眼中的蕭邦形象，也討論蕭邦詮釋和演奏風格從古至今的變化。

最後為了查閱對照之便，本書附錄包括蕭邦年表以及蕭邦作品表，編號與創作日期以目前通行最廣的柯比蘭斯卡（Krystyna Kobylańska）編號和目錄為準。若是想要對照本書聆賞蕭邦的愛樂者，擁有一套蕭邦作品全集錄音自為必要。為迎接蕭邦年，各大唱片公司幾乎都推出「蕭邦全集」應景，但演出水準卻不見得曲曲優秀；若想省事而一網打盡，英國唱片公司hyperion重發的歐爾頌蕭邦全集是筆者最為推薦的錄音。雖然少了《馬奇斯跑馬曲》（Galop Marquis in A flat major, Op. Posth）和兩首《布雷舞曲》（Two Bourrées in g minor, A major, KK 1403-4），但缺此二曲對欣賞蕭邦音樂藝術並無影響（加起來不到兩分鐘），無傷蕭邦全集的完整性。愛樂者也可收聽筆者在「Taipei Bravo FM 91.3」和「Classical古典音樂台FM97.7」所製作的「遊藝黑白蕭邦特別節目」，將會一一介紹蕭邦所有作品，也歡迎您上網收聽（好家庭聯播網http://www.family977.com.tw/）。至於想現場聆賞蕭邦作品的讀者，筆者擔任藝術總監所策畫的「20X10蕭邦國際鋼琴音樂節」，將在2010年，從3月至12月由十一位鋼琴家、十二套曲目，為愛樂者呈現蕭邦百分之八十以上的鋼琴獨奏作品，歡迎大家共襄盛舉！

有唱片、有廣播、有音樂會，還有這本仍是豐富扎實的《聽見蕭邦》：萬事俱備，更不能缺少您的參與；希望拙著能書如其名，帶領您走向鋼琴詩人深邃美麗的藝術世界──現在就請打開第一章，讓我們一起「聽見蕭邦」！

目次

1 認識蕭邦

想要認識蕭邦，首先必須正視並承認的是，他是一位極其特別的藝術家，更是極其複雜的人。我們很難再找到一位作曲家像蕭邦一樣，根本是各種悖論的混合：蕭邦生前就受到重視，版稅和教學讓他過著優渥生活，作品也從不褪流行，但他也是受到最多誤解，作品真價最被低估的作曲家；他有迷人的衣著、教養和生活品味，書信中的蕭邦卻讓人驚訝於他的刻薄寡恩與利用朋友，其音樂喜好也往往讓人無法理解；他的思想保守，絕不和社會相抗，創作卻精采大膽，不斷追求新方法與新形式；他是廣被認可的鋼琴大師，卻幾乎絕足於公開演奏；他是偉大的即興演奏名家，筆下作品卻精雕細琢，深思熟慮而沒有一絲苟且……凡此種種，任何一項都是奇特，蕭邦竟擁有全部。而關於蕭邦其人最弔詭的一點，或許則是身處在浪漫時代，又住在人文薈萃、各種藝術風起雲湧的巴黎，蕭邦卻和他的時代抽離，幾乎不為外界所動。而這樣一個封閉自我的藝術家，卻透過作品和全世界溝通，甚至深刻影響了他之後的音樂發展。在藝術世界裡，我們再也找不到另一個如此集矛盾之大成的例子，而如此矛盾大成竟是作品聽起來最夢幻美麗，令人感覺最無害的蕭邦——這已經不是矛盾，而是複雜難解的謎。

但再怎麼複雜難解，還是有蛛絲馬跡可供釋疑。即使本書旨在介紹蕭邦的演奏風格與音樂創作，我們還是有必要簡單回顧蕭邦的人生。雖然他認為自己出生於3月1日，根據資料蕭邦其實出生於1810年2月22日，唯各方爭論始終不斷，我們也因此有兩個生日可供慶祝。蕭邦之父尼可拉斯（Nicolas/ Mikołaj Chopin, 1771-1844）是十六歲移居到波蘭的法國人，更以波蘭人自居，後來在華沙中學（Warsaw Lyceum）擔任法語教師。他在華沙附近小鎮傑拉佐瓦沃拉（Żelazowa Wola）的史卡貝克（Skarbek）家族擔任家教時，認識他們負責幫傭的親戚克麗姿揚諾芙

卡（Justyna Krzyżanowska, 1782-1861），兩人結婚後於1807年生下露德薇卡（Ludwika）、1810年斐德列克（Fryderyk Franciszek）、1811年伊莎貝拉（Izabella）、1813年艾蜜莉亞（Emilia）。四個孩子中唯一的兒子是不折不扣的音樂神童，從小就展現不凡的鋼琴演奏和即興創作才華。斐德列克六歲起和居於華沙的波西米亞小提琴家齊維尼（Adalbert/ Wojciech Żywny, 1756-1842）學習鋼琴，七歲即出版波蘭舞曲並舉行公開演奏會而為華沙上流社會所知。蕭邦十二歲時跟隨華沙音樂院院長艾爾斯納（Józef Elsner, 1769-1854）上私人作曲課，十四歲進入父親任教的華沙中學。在十六歲進入華沙音樂院正式和艾爾斯納研習前，蕭邦已是一位具有知名度的年輕作曲家 [1]。而在此蕭邦音樂與人格發展的重要奠基時期，有三項事實深刻影響蕭邦一生：

高尚氣質

　　雖未生在貴族之家，憑著音樂才華蕭邦自幼即和名流交遊往來。天生氣質加上後天環境，造就了他高雅出眾的品味。見諸紀錄，蕭邦在當時人心中也總是以舉止合宜有禮、談吐丰采翩翩聞名，而如此氣質正是日後他迅速打入巴黎上流社會的關鍵之一。

自學成才

　　齊維尼是小提琴家，鋼琴並非本業，只能教授基本演奏技巧，艾爾斯

1. Jim Samson, *Chopin* (Oxford: Oxford University, 1996), 1-11.

納也沒有給予蕭邦多少作曲之外的演奏訓練。如此教育背景顯示蕭邦的鋼琴技巧可說是自學而成。在第三章我們將看到蕭邦的鋼琴演奏技巧系統是何其獨特而原創，而這正是自學而成的獨到心得。

美學基礎

　　在當時華沙，巴赫其實不被重視且罕為人知，齊維尼卻給予蕭邦相當深厚的巴赫教育，對巴赫的熱愛也自此伴隨蕭邦一生，且深刻影響了他的創作與美學 [2]。艾爾斯納則是非常開明的老師，他給予蕭邦古典樂派的訓練和知識，讓蕭邦始終熱愛巴赫和莫札特 [3]，而他深知蕭邦的天分並任這樣的天分自由發展，不以傳統教條限制。此外蕭邦就讀中學時，夏天常至同學德澤汪諾夫斯基（Dominik Dziewanowski）在薩伐尼亞（Szafarnia）鄉間住處度假，接觸到真實的波蘭民俗音樂與舞蹈。書信中顯示，十四歲的蕭邦就已思考如何開發波蘭民間音樂的和聲與節奏潛能 [4]。在嚴謹巴赫、天賦才情、民間元素三者互相共鳴下，蕭邦的作曲就在多重美學中發展，成就其渾然天成卻又縝密精確的藝術。

2. Ibid, 12-13.
3. 其學生米庫利（Karl Mikuli）表示蕭邦對莫札特和巴赫同樣喜愛與尊敬，很難說這兩者他偏愛哪一位。見Frederick Niecks, *Frederick Chopin as a Man and Musician 3rd Edition, 2 Vols, Vol 2* (London: 1902), 141.
4. Jim Samson, *The Music of Chopin* (Oxford: Oxford University, 1985), 15.

從維也納到巴黎

　　蕭邦十八歲時到柏林等地遊歷，眼界開拓不少。隔年他從音樂院畢業，更重要的是在維也納舉行兩場音樂會且大獲好評。如此鼓舞讓蕭邦回到華沙稍作準備後，在二十歲時和好友沃伊齊休夫斯基（Tytus Woyciechowski, 1808-1879）一同前往維也納，積極想要建立自己成為歐陸知名演奏作曲家的名聲。然而此行並不順利。一方面是塔爾貝格（Sigismond Thalberg, 1812-1871）在維也納這個夢中之城大受好評，其萬丈光芒讓這帝國首府的聽眾忘了蕭邦。另一方面波蘭情勢變化也是主因：蕭邦才抵達維也納不久，波蘭就發生抗俄起義。沃伊齊休夫斯基回鄉抗俄，留蕭邦一人在維也納，奧國又因和俄國交好而排斥波蘭。雖然蕭邦還是交到一些維也納的朋友，在該城的半年卻是前途茫茫且寄人籬下。在這前途未卜之際，蕭邦決定前往巴黎，9月途經斯圖加特時聽聞波蘭抗俄失敗而遭到無情鎮壓，家鄉失去自由，更是深受打擊 [5] ——波蘭成為蕭邦終其一生再也沒回去過的祖國；蕭邦於1831年10月抵達巴黎，後半生皆以巴黎為中心度過。

　　雖然維也納一直是蕭邦心目中的首選，後來發展卻證明巴黎才是最適合蕭邦的城市。維也納的音樂藝術表現那時已經開始衰微，巴黎卻正人文薈萃，各種藝術家與新思潮風起雲湧，世界著名的鋼琴家不約而同聚集於此，儼然是一座鋼琴家之城。蕭邦到巴黎不久即認識李斯特、希勒（Ferdinand Hiller, 1811-1885）和卡爾克布萊納（Friedrich Kalkbrenner,

5.　Ibid, 8-12.

1785-1849），後來又認識孟德爾頌和白遼士。他的事業起步很快，1832年在巴黎登台即獲得好評，同年作品在巴黎與倫敦兩地出版，也開始他的教學生涯。中學舊友封塔納（Julian Fontana, 1810-1869）和馬突津斯基（Jan Matuszynski, 1809-1842）移居巴黎後更成為蕭邦最好的朋友。後者曾和蕭邦共租公寓並擔任其私人醫生，前者肩負蕭邦抄譜打雜等等瑣事，更在蕭邦死後負責整理遺作出版。隨著嶄新人生在巴黎展開，我們也可以從中整理出三項攸關蕭邦音樂美學與風格的要點：

自我成長

　　卡爾克布萊納是那時巴黎最富盛名的鋼琴家，蕭邦對他極為崇拜。當這位四十七歲鋼琴家聽了這二十一歲後進的演奏後，表示願收蕭邦作為弟子，曾說道：「若讓我調教三年，蕭邦必然會有極大進步[6]。」當蕭邦回報這個「好消息」，卻遭到父親和艾爾斯納的強烈反對，後者更說：「和原創相比，所有的模仿都微不足道；一旦你去模仿，你就會失去原創性。」[7]如果蕭邦真的堅持師從卡爾克布萊納學習，那麼這會是他一生唯一接受專業鋼琴家的指導。但蕭邦最後放棄了這個想法，他的鋼琴技巧也始終維持高度原創性，獨立於各學派而自成體系。

6. Arthur Hedley, ed., *Selected Correspondence of Fryderyk Chopin* (London: William Heinemann Ltd, 1962), 98-99.
7. Ibid, 95-96.

特立獨行

　　蕭邦雖然在巴黎以音樂會出名，但由於音量偏小，和樂團演出不利，
再加上音樂會越來越「公眾化」：約自1820年代起，由於聽眾越來越多，
演奏者和聽眾的關係也就越來越疏遠，至少演出者無法熟識買票的每一個
人。這和十八世紀晚期音樂會的演出者和聽眾基本上彼此熟識有相當大的
不同[8]。蕭邦曾告訴李斯特，他不適合音樂會，因為「群眾急切的呼吸讓
我窒息，好奇的打量讓我癱瘓，陌生的臉孔讓我無言。」[9]無論是音量限
制或個性使然，蕭邦最後不但不和樂團共同演出，更極少舉行公開音樂
會，雖然每次演出都為他賺進巨額財富。喬治桑於1841年寫給他們好友薇
雅朵（Pauline Viardot）的信也透露了蕭邦對音樂會的緊張：「好消息是小
蕭蕭（little Chip Chip）即將要舉行一場絕佳演奏會。他的朋友可是費盡心
思，苦苦勸說才讓他答應（……）這個蕭邦式噩夢將在 4月26日於普雷耶
爾沙龍舉行。他不要任何海報也不要任何人談論此事。他擔心好多事，擔
心到我乾脆建議他燭光或聽眾都不要，在一架無聲鋼琴上演奏算了。」[10]

　　蕭邦鮮少開音樂會的事實使他成為音樂史上的罕例；在此之前，「作
曲家」可以不演奏，靠寫歌劇或交響曲等作品聞名（羅西尼等人就不指揮

8. Janet Ritterman, "Piano Music and the Public Concert 1800-1850" in *The Cambridge Companion to Chopin,* ed. Jim Samson (Cambridge: Cambridge University Press, 1992), 11-13.
9. Franz Liszt, *Life of Chopin*, trans. E. Waters (New York: Free Press of Glencoe, Division of Macmillan Co, 1963), 84.
10.　Irena Poniatowska, "Chopin and His Work" in *Fryderyk Chopin* (Warsaw: Instytut Adama Mickiewicza, 2005), 9.

演出自己的歌劇），「演奏作曲家」則創作供自己音樂會演出之用的炫技作品。蕭邦則是第一位具有高深演奏技巧，對鋼琴瞭若指掌，且又幾乎專為此樂器寫作，卻又鮮少公眾演出的作曲家。

熱心教學

　　蕭邦在巴黎定居後不久即開始教學生涯。由於兼具音樂和社交天賦，蕭邦永遠不缺捧上巨資求教的學生，始終是巴黎最搶手的老師。他的收費昂貴，一堂課要二十金法郎，讓他得以享受優渥的生活（當時坐出租馬車是一法郎，歌劇院最佳座位約十法郎）。蕭邦相當認真看待教學，對演奏錙銖必較，對學生耐心至極，即使情緒常常陰晴不定。也幸好蕭邦具有教學熱忱，我們才能從其學生回憶中拼湊建立他的演奏系統與音樂美學[11]。

愛情與死亡

　　蕭邦一生有三段著名的認真戀情。初戀是華沙時期，傾心於同學康斯坦琪亞（Konstancja Gladkowska, 1810-1889），女主角在晚年才知道這段暗戀[12]。第二段則是1835年在德勒斯登遇見舊識沃金絲嘉家族，愛上十六歲的瑪麗亞（Maria Wodzinska, 1819-1896）。蕭邦隔年向她求婚，卻在瑪麗亞母親反對下黯然收場（沃金絲嘉家族可能憂慮蕭邦的身體健康，故拒絕此

═

11. Jean-Jacques Eigeldinger, *Chopin: Pianist and Teacher As Seen By His Pupils* (Cambridge: Cambridge University Press, 1986), 10-12.
12. 見Pierre Azoury, *Chopin Through His Contemporaries* (London: Greenwood Press, 1999), 69-78.

一婚事）。無論蕭邦對瑪麗亞的感情深淺，這場求婚證明了蕭邦曾經想要組織家庭的念頭 [13]。而就在向瑪麗亞求婚的那一年，蕭邦認識了大他六歲的女作家喬治桑（George Sand, 1804-1876）。瑪麗亞婚事被拒後，他與喬治桑的友誼快速發展，隔年（1838年）共赴馬猶卡島（Majorca）正式開展長達九年的親密關係。

蕭邦和喬治桑的感情堪稱撲朔迷離，很多人也無法理解這兩人的關係。喬治桑雖然如母親般照顧蕭邦，蕭邦在他們相處中卻並非處於被支配的角色。他們在巴黎各自有公寓，下午五時相聚一同用晚餐。他們曾享有一段平靜時光，每到夏天蕭邦總在喬治桑於諾昂（Nohant）的住處寫作。然而1845年起蕭邦健康逐漸惡化，兩人關係也開始生變，更因喬治桑兩個小孩索蘭潔（Solange）和馬瑞斯（Maurice）的介入而雪上加霜，1847年索蘭潔的婚事終於導致蕭邦與喬治桑決裂 [14]。

自此蕭邦健康狀況急轉直下。1848年2月法國爆發群眾示威，法王路易菲利命令國民衛隊恢復秩序，衛隊卻倒戈投向群眾，最後路易菲利只得退位，皇室逃往英國。貴族學生一夕之間逃亡四散，蕭邦頓失金錢來源，肺結核病況又逐漸加劇。此時他的蘇格蘭學生史特琳（Jane Stirling, 1804-1859）積極奔走，說服蕭邦到英國演出。4月21日蕭邦到了倫敦，後來也去了蘇格蘭，甚至還在女王御前演奏，但在英國並不愉快。他在10月31日倫敦吉爾德霍爾（Guildhall）的音樂會終成人生絕響：蕭邦於11月23日回

13. Ibid, 91-107.
14. Samson, *The Music of Chopin*, 20-23.

到巴黎，隔年10月17日在巴黎梵登廣場（Place Vendôme）寓所逝世，得年三十九歲 [15]。

自我中心的音樂天才

關於蕭邦與喬治桑的情史，諸多傳記都有詳細記載，作者也各有觀點，筆者在此不願多談，但不得不提的則是蕭邦的個性與音樂創作。從往來書信、友人回憶與學生記述中，我們至少可以得知蕭邦其實非常自我中心，而如此性格反映在許多面向：就生活而言，蕭邦可以說得上是自私。他的才華洋溢與體弱多病讓朋友予以同情，而他毫不遲疑地利用這樣的關懷來指使朋友，和封塔納的友誼就是一則明例。但對這位被他利用最多的朋友，蕭邦卻也誠實透露他對自己的評價：「我就像一個毒菇，看來可食，實際上卻有毒。如果你誤摘而且嘗了這個毒菇，這並不是我的錯。我知道我從來沒有對任何人有用，甚至對我自己也沒有什麼用。」[16]

就藝術創作而言，這樣的自我中心也使蕭邦傲立於他的時代。十九世紀初期國家主義盛行，許多人基於他的波蘭舞曲、馬厝卡舞曲等等創作，也就順理成章認為蕭邦是「愛國作曲家」甚至「民族樂派作曲家」。然而蕭邦不認同政治與意識型態，甚至也不能說是教徒。他對故鄉有深刻感情，作品中充滿波蘭民俗元素，為波蘭復國大業也出人出力，但我們卻不能說蕭邦就是國家主義者。雖然他最好的朋友的確幾乎都是移居巴

15. 詳見Iwo and Pamela Zaluski, "Chopin in London" in *The Musical Times*, Vol. 133, No. 1791 (May, 1992), 226-230.
16. Azoury, 30.

黎的波蘭人，蕭邦對巴黎的波蘭社群卻保持一定距離，包括以詩人米茲奇維契（Adam Mickiewicz, 1798-1855）為首，旨在以藝術鼓動波蘭國家主義的「波蘭文學學會」（The Polish Literary Society）[17]。就巴黎藝文環境和他所處的音樂氛圍而言，蕭邦和比他大七歲的白遼士、大一歲的孟德爾頌、與他同年的舒曼，和比他小一歲的李斯特都是朋友，舒曼更大力宣揚讚賞蕭邦的作品，但蕭邦始終不欣賞這些人的創作。事實上蕭邦的音樂品味甚為特殊，他不喜愛貝多芬卻稱讚胡麥爾（Johann Nepomuk Hummel, 1778-1837），還一度著迷於卡爾克布萊納，卻對白遼士、孟德爾頌、舒曼、李斯特的長處視而不見[18]，堪稱一奇。

浪漫時代的旁觀者

但也因如此，若我們回到蕭邦音樂創作，可發現他不僅難得受到這些人的影響（反而是他影響了他的同儕），甚至也不見得為時代精神影響。「任何現代（moderne）的東西都不在我的腦中」，蕭邦在1831年寫給沃伊齊休夫斯基的信中就這樣描述自己[19]，而這也竟成他一生寫照。事實上蕭邦雖然年輕時活潑有趣，以模仿人為樂，甚至因模仿精湛而出名，但越到後來，他的世界越來越封閉，不交新朋友也難得認識新人物，關

17. Samson, *The Music of Chopin*, 18；Samson, *Chopin*, 134.
18. 筆者認為蕭邦或許不是不知道他們的優點，只是個性使然而不願意稱讚他們；當然筆者也承認，蕭邦書信中所展現出的尖酸諷刺，或許不見得就是他對那些人事的真正評價，而只是出於本能的反應。
19. 見Jean-Jacques Eigeldinger, "Placing Chopin: Reflections on a Compositional Aesthetic" in *Chopin Studies 2*, ed. John Rink, Jim Samson (Cambridge: Cambridge University Press, 1994), 105.

在自己的世界裡。他的朋友也順應或助長了這樣的情形。當時鋼琴家馬蒙太（Antoine François Marmontel, 1816-1898）就說「蕭邦被一小群熱忱的朋友所包圍、奉承和保護，讓他遠離任何不受歡迎的訪客或不夠格的愛慕者。想要接近蕭邦是難事；就像他自己告訴賀勒（Stephen Heller, 1813-1888），一個人必須要嘗試多次才能成功見到他。」[20] 蕭邦當然不會完全不和他的時代互動，但他幾乎冷眼旁觀，很難稱得上涉入任何創作主義與藝術風潮。當時多數作曲家試圖結合文學與音樂，創作各式「標題音樂」以呼應浪漫主義文學風潮時，蕭邦卻始終不讓自己作品與文學主題連結，不但不創作文學性的藝術歌曲，更對創作三緘其口，鮮少給予比喻或故事。白遼士、李斯特、華格納都常著迷於巨大的抽象概念，但蕭邦始終遠離這樣的創作構想；他不是沒有能夠捕捉如此概念的作品，蕭邦當然也有超然物外的樂思，一曲馬厝卡所包含的靈感與神祕可以等同白遼士一部交響樂，但蕭邦不會龐大擴張這樣的思緒，反而將這些感受收整在嚴謹精確而規模較小的作品。蕭邦一樣探索世界，但他所探索的是他所了解的世界，而那個世界最後就是蕭邦自己──雖然那仍是極其豐富，充滿想像無限的天地。

巴洛克與古典精神

如此自我且獨特，情感洋溢卻又冷淡疏離，或許也正解釋了蕭邦作品中的巴洛克與古典樂派元素與精神。蕭邦擁有豐富的詩意、狂想、靈思與情感，他的個性卻又讓他追求秩序與精確，而非誇張與感傷。因此他需

———

20. Eigeldinger, *Chopin: Pianist and Teacher As Seen By His Pupils*, 9.

要以古典形式來承載浪漫想像。蕭邦信奉巴洛克至古典樂派的美學，認為音樂如同語言。雖然旋律聽來浪漫多情，蕭邦句法卻常是古典樂派的工整，以二句、四句、八句的樂節開展[21]。和他的時代更為不同的，則是蕭邦作品中廣泛出現巴洛克晚期的素材。我們不能忘記蕭邦對巴赫的終生熱愛，但貝多芬和舒曼一樣鑽研巴赫，卻沒有在其作品中顯露太多巴洛克元素，蕭邦卻從裝飾音奏法、樂句、織體、風格等等面向上皆看得到巴赫身影，以複音對位豐富樂曲的旋律與色彩，讓李斯特稱蕭邦為「巴赫的熱忱學生」[22]。越到晚期，特別是1842年之後，蕭邦的創作越來越謹慎，風格也越來越對位化，甚至脫離鋼琴而走向自己建立的音樂世界。這樣奇特的「隔代遺傳」在音樂史上雖非獨一無二，卻也相當特別，只能說這是蕭邦的天性使然[23]。但要以此說蕭邦「不夠浪漫」而完全以古典主義詮釋蕭邦，也顯得過猶不及。畢竟「浪漫主義時代」多種思潮風格並存，不是只有一種面向。如果我們能同意浪漫主義的終極精神在於深刻與豐富，直指人性幽微陰暗，和古典主義的明晰對稱相對[24]，那麼蕭邦雖然也有明晰對

21. 根據Wilhelm von Lenz記載，蕭邦認為就器樂作曲而言，「世上只有一個學派——德國學派」，而我們也的確能從蕭邦的音樂句法中看到如此信念。Wilhelm von Lenz, *The Great Piano Virtuosos of Our Time from Personal Acquaintance*, trans. Madeleine R. Baker (New York 1899; repr. Edn New York 1973), 59.

22. Niecks, *Vol1*, 30.

23. 移居法國的波蘭大鍵琴與鋼琴家，知名的巴洛克音樂研究大師蘭朵芙絲卡（Wanda Landowska），曾感嘆無論她如何努力想找出蕭邦曾研究過法國巴洛克大師拉摩（Jean-Philippe Rameau）與庫普蘭（François Couperin）作品的證據，卻一無所得。然而我們的確可以從指法替換或樂句風格上，見到庫普蘭與蕭邦的相似。或許這正是蕭邦自身所持的巴洛克美學所形成的意外相似。見Wanda Landowska, *Landowska on Music*, ed. and trans. Denise Restout (New York: Scarborough House, 1964), 274-279.

24. Poniatowska, 15.

稱的作品,特別是大型作品中出現的對稱性結構,但那深刻、豐富與幽微陰暗,確實還是不折不扣的浪漫主義精神。

大膽開創的音樂大師

蕭邦的浪漫展現在他的大膽開創。即使深受巴洛克與古典精神薰陶,蕭邦從青年時代就不是個「乖」學生,膽敢在作品中打破傳統,他的老師也順應蕭邦的天才與創意,讓他自由發展創意。雖然蕭邦的樂句維持均衡的古典美感,但他永遠嘗試形式的表現可能,透過變奏與裝飾改變主題呈現的手法,在基本形式中增刪擴減創造意外與驚奇;他更給予舊曲類新定義:「前奏曲」在蕭邦手上並非「前奏」,「詼諧曲」也不「詼諧」;他寫「敘事曲」卻不給故事,寫「奏鳴曲」卻不照「奏鳴曲式」;「夜曲」可以悲壯,「圓舞曲」可以憂鬱,「即興曲」還可以有嚴謹對位寫作⋯⋯所有被蕭邦寫過的曲類,包括練習曲,在他之後都變了模樣,更有了嶄新的意義。另一方面,蕭邦雖然為曲類重新定義,在定義之後他卻又彼此混合:你可以在圓舞曲和敘事曲中聽到馬厝卡,在協奏曲與奏鳴曲裡聽到夜曲;前奏曲與練習曲互相交融,波蘭舞曲和幻想曲合而為一。重新定義又彼此融合的形式與曲類,也就成為蕭邦作品的一大特色,甚至這融合本身即是更為大膽的創新。雖然身體並不強健,蕭邦的創作精神卻無比強悍。他明確知道自己的天分,知道自己和他人不同。蕭邦可以整合前人的心得,卻不只甘心於歸納統整而要開創新局。

至於蕭邦在音樂創作上最大的革新,或許還是驚人的和聲寫作:他大量運用不和諧半音,更誇張(但有品味地)玩弄同音異名轉調[25]。蕭邦可以用單一和弦讓時間停滯,卻也可以猛然連續轉換和聲以創造迷幻繽紛

色彩，旋律甚至可以轉入純粹半音領域而如入無人之境[26]。蕭邦的二十四首《前奏曲》就是模糊了調性邊界，讓思緒在悲喜之間游移。《船歌》的和聲與轉調更是傳奇，在華格納之前就用了華格納式的和聲。如此大膽新穎的和聲語言，卻運用得美麗異常，甚至往往還符合古典美學的形式與句法，自然造就了蕭邦作品的獨特也啟發了無數作曲家。

蕭邦革命性的和聲寫作固然出於其音樂天才，我們也不能否認這相當程度來自民間音樂的影響。波蘭民俗音樂充滿獨具風味的音程、半音和調式[27]，自然和蕭邦和聲運用呼應，而蕭邦不只從民間曲調中學到處理和聲與旋律的秘訣，也得到節奏運用的啟示。馬厝卡舞曲和波蘭舞曲的重音多在第二或第三拍，而蕭邦則掌握到各式波蘭民俗音樂的節奏特性並廣泛用於作品之中，創造獨特的韻律感與節奏效果。也透過作品中豐富的和聲與節奏變化運用，加上強烈自我個性與頻繁出現的波蘭元素，在這種種開創背後，我們卻可以看到一以貫之的不變靈魂。即使創作時間差了二十年，你一樣可以從蕭邦最後一首夜曲中聽到他第一首夜曲的性格；但縱然缺乏激烈風格改換，蕭邦作曲手法卻又一直在變。變與不變之間，你幾乎可以永遠辨認出蕭邦，一位以無與倫比的旋律天分和迷人、獨特且思考至深的

25. 所謂「同音異名」，是在十二平均律的鍵盤上同一個音可有不同的名字。舉例而言，在鍵盤上「降A」和「升G」其實是同一個音。以「同音異名」來處理，調性自然變得模糊，而蕭邦利用如此精心設計的模糊塑造色彩、光影，以及介於悲喜之間的微妙情感。

26. 蕭邦可將一個拿波里六和弦擴張成樂句，也可連用數個減七和弦或未解決的屬七和弦，讓聽者的時間感為和聲所扭曲，藉以塑造戲劇化的張力。

27. 多為增二度和利地安調式（Lydian Mode），而馬厝卡舞曲中更有豐富的調式運用。

音樂寫作，為自己創造永恆的作曲家。透過蕭邦精緻精采的創作，波蘭音樂終於超越地區限制而成為世界性的藝術，藉蕭邦作品成為不朽神話。

鋼琴作曲家

最後不能不注意的，就是雖然也寫作少量室內樂與管弦樂，蕭邦本質上仍是鋼琴作曲家。他的音樂和樂器完美融合為一，兩者不能分開。這可從蕭邦鋼琴曲幾乎無法改編得到證明；一旦改編，那些奇妙音響就只剩旋律與伴奏，完全喪失原有的色彩與效果。對安東・魯賓斯坦（Anton Rubinstein）而言，蕭邦根本就是「鋼琴的靈魂」。艾爾斯納和舒曼，以及蕭邦的許多朋友，都曾表示希望他能夠創作其他作品，向「更偉大」的作曲家地位邁進，蕭邦卻證明他在鋼琴上就能創造所有，反而給自己前所未見的獨特地位。「蕭邦是最偉大的，因為他只靠鋼琴就發現一切。」——德布西著名的讚美呼應了歌德的名言「在限制中創作方能顯出大師手筆」，蕭邦正是以鋼琴創造無限的大師。

既然鋼琴和蕭邦音樂密不可分，想了解蕭邦音樂自然也需要了解蕭邦的鋼琴演奏美學與技巧系統。但在討論演奏技巧之前，我們也需要認識鋼琴演奏與製造的發展脈絡，方能看清蕭邦獨特的歷史地位與非凡成就。下一章我們將探究鋼琴發展史與蕭邦的鋼琴，看看蕭邦如何承先啟後、繼往開來。

2 蕭邦
與鋼琴發展史

蕭邦不只是一代鋼琴大家與偉大鋼琴作曲家，他在鋼琴技巧演進史中也占有舉足輕重的關鍵地位。已經習慣並熟悉現代鋼琴的愛樂者或習琴者，或許不甚了解為何討論蕭邦的技巧，必須也討論他所使用的鋼琴？但在蕭邦的時代，鋼琴仍是不斷演化、改進的一種樂器。在不同地方不同製作人製造出來的鋼琴性能不同，使得鋼琴家發展出不同演奏方法，而這些都忠實反映在當時演奏教材之中成為時代見證。

同是鋼琴，各自表述

舉例而言，涂爾克（Daniel Gottlob Türk, 1756-1813）在其名著《鋼琴學習法》（Clavierschule, oder Anweisung zum Clavierspielen，當時最被廣泛閱讀的德語鋼琴演奏教材）指導讀者「當音符以一般方式演奏時……手指應該比該音符時值所要求的還早一點離開鍵盤」。換句話說，涂爾克要求演奏者基本上應該輕觸鍵、快離鍵。然而同樣是對一般音符的處理（不涉及連奏或斷奏），克萊曼第（Muzio Clementi, 1752-1832）卻建議「最好要把鍵壓到底，並且每個音（時值）都要彈滿」[1]，和涂爾克的意見竟完全相反。

互相矛盾的兩種建議，反映的並非兩位鋼琴家對音樂處理的歧見或演奏技巧的高下之分，而純粹是他們所使用的鋼琴性能不同。涂爾克所用的維也納鋼琴聲音乾淨輕淺，克萊曼第彈的英國鋼琴卻聲響厚實。前者琴鍵

1. Malcolm Bilson, "Keyboards" (in the 18th century) in *Performance Practice: Music After 1600*, Ed. H. Brown and S. Sadie (London: MacMillan Press, 1989), 228.

輕而反彈快，後者則琴鍵重且反彈慢，鍵盤也較維也納鋼琴來得深[2]。因此涂爾克和克萊曼第對演奏者的指導，「所欲達到的效果」其實相同，但因所用樂器性能不同，導致他們必須以截然不同的方式獲得所要效果。在鋼琴性能各地不同且不斷發展的時代，對於任何鋼琴演奏的技術討論，都必須把演奏者當時所用的樂器性能納入考量，方能清楚解讀演奏指導的真意為何。

　　維也納與英國鋼琴的構造差異，既使演奏家發展出相應的不同技巧，也影響作曲家鋼琴作品的表現手法，以及不同的寫曲記譜風格。早在1830年卡爾克布萊納就曾指出維也納和倫敦的不同鋼琴設計，其實培育出兩種演奏風格：維也納鋼琴家以快速、乾淨、準確的演奏聞名，倫敦鋼琴家則以寬廣恢弘的抒情歌唱風格著稱[3]。若更進一步討論，維也納的鋼琴觸鍵反應快，琴音消逝也快，適合表現說話式的句法與清晰斷句。這種把音樂當成一種說話方式或語言的藝術美學，也普遍出現於當時的德語文獻，呼應鋼琴樂器性能[4]。就實際作品而言，莫札特的鋼琴音樂充滿短圓滑奏，音與音「連與不連」之間呈現作曲家利用維也納鋼琴所欲表達的說話式句法與語氣效果。然而克萊曼第的圓滑線標法就截然不同。雖然他和莫札特同屬古典時期風格，但他圓滑線一畫往往就是四個小節，表現出英國

<hr />

2. Bilson, 229.

3. Friedrich Kalkbrenner, *Méthode pour Apprendre le Pianoforte* (Paris, 1830); Eng. Tr. Sabilla Novello (London, 1862), 10.

4. Sandra Rosenblum, *Performance Practices in Classic Piano Music: Their Principles and Applications* (Bloomongton: Indiana University Press, 1988), 8-9.

鋼琴音量大且長於歌唱線條的優勢[5]。在徹爾尼（Carl Czerny, 1791-1857）眼中，克萊曼第建立了「輕柔而富旋律性」的派別，而克萊曼第與克萊默（Johann Baptist Cramer, 1771-1858）、杜賽克（Jan Ladislav Dussek, 1760-1812）和費爾德（John Field, 1782-1837）等以英國為據點並演奏英國樂器的鋼琴家，將樂器性能與演奏風格結合，發展出獨特的音樂特色，成為文獻中的「倫敦學派」[6]，即使這四位都不是英國人。反觀維也納，則開展出強調快速燦爛的「華麗風格」（Stile brillante）。在蕭邦的早期作品中，我們可以看到他如何學習並掌握「倫敦學派」與「華麗風格」，最後又如何提出自己的心得，在這兩派的基礎上更上層樓。

鋼琴與鋼琴技巧發展簡史

既然發展中的鋼琴性能和演奏技巧，兩者互為表裡，在討論蕭邦的鋼琴技巧前，讓我們先來好好認識「鋼琴」。雖有更早的嘗試，但義大利人克里斯托福里（Bartolomeo Cristofori, 1655-1732）在十七世紀末於佛羅倫斯所製造的新樂器「pianoforte」，被公認為是「鋼琴」的起源。鋼琴之前，最類似的鍵盤樂器為大鍵琴（harpsichord）和古鋼琴 （clavichord）。前者採羽管撥弦發聲，琴音沒有強弱分別；後者採擊弦發聲，但強弱變化十分有限。克里斯托福里的發明，關鍵在讓琴槌擊弦後能夠退回，使強弱更顯

5. Bilson, 229-230.
6. 見 Derek Carew, *The Mechanical Muse: The Piano, Pianism and Piano Music, c.1760-1850* (Aldershot: Ashgate Publishing Limitied, 2007), 29-31. 亦見Peter le Huray, *Authenticity in Performance: Eighteenth-Century Case Studies* (Cambridge: Cambridge University Press, 1990), 164-165.

著，演奏者得以表現更豐富的力度層次[7]。鋼琴原文為「pianoforte」——「piano」是義大利文的「弱」，「forte」則是「強」，就是強調此樂器和大鍵琴與古鋼琴最顯著的差別在於力度表現。

　　既然樂器性能不同，以大鍵琴和古鋼琴為主的演奏技巧系統和鋼琴技巧，有什麼區別？答案就在鋼琴的鍵盤系統。最簡化地說，演奏大鍵琴由於不需費心音量強弱，手指獨立性和快速運指法即成技巧首要。古鋼琴雖有些許強弱變化，但幅度甚微，也不需要用到手臂力量與重量，演奏技巧也就強調水平面的移動（事實上過強的演奏力道必將導致古鋼琴快速走音，理當避免）。鋼琴既是能彈出「強弱」分別的鍵盤樂器，觸鍵輕重將呈現不同音量與質感，那麼演奏力道控制自然有別於演奏大鍵琴和古鋼琴。隨著琴鍵重量日增，鋼琴表現幅度增強，演奏技法也更為不同，必須在水平移動之外，更思考垂直向的施力法。後期更因演奏者觸鍵與琴槌實際擊鍵間具有些微落差，而掌握此落差（琴槌打擊速度不同），就能掌握音色變化，而成為現代鋼琴演奏最關鍵的技法之一。由於早期鋼琴性能和大鍵琴與古鋼琴差異不大，演奏者也就順理成章，將先前注重鍵盤上水平移動的技法挪用於鋼琴演奏。巴赫之子C.P.E.巴赫（Carl Philipp Emanuel Bach, 1714-1788）在1753年所出版的《鍵盤樂器基本演奏法試述》（*Versuch über die wahre Art, das Clavier zu spielen*），在1787年即再版三次，並成為當時鍵盤樂器演奏最重要的教本[8]。與同時期鄺茲（Johann

———

7. David Rowland, "The Piano to c.1770," in *The Cambridge Companion to the Piano* (Cambridge: Cambridge University Press, 1998), 7.
8. Janet Ritterman, "On Teaching Performance," in *Musical Performance: A Guide to Understanding*, ed. John Rink (Cambridge: Cambridge University Press, 2002), 75-77.

Joachim Quantz, 1697-1773）於1752年出版的《長笛演奏基本演奏法試述》（*Versuch einer Anweisung, die Flöte traversiere zu spielen*），或莫札特之父雷奧波德（Leopold Mozart, 1719-1787）於1756年出版的《小提琴演奏基本演奏法試述》（*Versuch einer gründlichen Violinschule*）目的相似[9]，C.P.E.巴赫的著作旨在訓練專業演奏者而非業餘人士，以「為那些以音樂為職志」的人而寫作[10]。雖然此書並非「針對」鋼琴演奏而寫，因為C.P.E.巴赫是將大鍵琴、古鋼琴、管風琴和鋼琴等四種鍵盤樂器一起討論，給予原則性、適用於各種鍵盤樂器的演奏技術指導。但就歷史意義而言，相較於庫普蘭（François Couperin, 1668-1733）於1716年出版，專為大鍵琴寫作的經典《大鍵琴演奏的藝術》（*L'Art de toucher le clavecin*），《鍵盤樂器基本演奏法試述》畢竟是第一本有討論到「鋼琴」演奏技法的著作，為鋼琴演奏法打開大門[11]。

　　《鍵盤樂器基本演奏法試述》對四類鍵盤樂器的一體適用態度，也忠實反映當時演奏家對這四種樂器的演奏觀點。事實上在十八世紀早期，鋼琴並未威脅到大鍵琴和古鋼琴。前者的宏亮音量和後者之敏銳觸鍵，都非當時鋼琴所能及。鋼琴真正開始影響到這兩種樂器的地位，還是要到1770年代，在蘇格斯堡（Sugsburg）的史坦（Johann Andreas Stein, 1728-1792）和在倫敦的博德伍德（John Broadwood, 1732-1812）製造其新鋼琴的原型

9. Simon McVeigh, "The Violinists of the Baroque and Classical Periods," in *The Cambridge Companion to the Violin,* ed. Robin Stowell (Cambridge: Cambridge University Press, 1992), 56-58.
10. Ritterman.
11. 但庫普蘭提出手指替換（在同一鍵上更換不同手指按鍵以求完美的圓滑奏），將指法與分句法融合為一，照其指法彈就能正確分句，是相當先進的觀念。

開始 [12]。由於他們突破性的技術,鋼琴始逐漸取代大鍵琴和古鋼琴,而成為獨佔音樂會與作曲家創作的鍵盤樂器。不過就演奏技巧觀之,整個十八世紀仍是大鍵琴、古鋼琴、鋼琴技法互相運用的時代,而對當時音樂家而言,大鍵琴和鋼琴可以視為同一種樂器的不同版本。1779年當克萊曼第在倫敦演奏協奏曲時,同一場音樂會裡,他先演奏大鍵琴後演奏鋼琴 [13]。當發現沒有合適鋼琴可用,莫札特和他姊姊就以大鍵琴在薩爾茲堡合奏莫札特的《雙鋼琴協奏曲》 [14]。當徹爾尼在維也納師事貝多芬時,這位鋼琴大師給學生的功課之一就是帶著C.P.E.巴赫的教材做為主要教本 [15],儘管貝多芬的演奏技巧,和C.P.E.巴赫的通用式鍵盤樂器技法有很大不同。而杜賽克於1796年所寫《論演奏鋼琴或大鍵琴之藝術》(*Instruction on the Art of Playing the Piano-forte or Harpsichord*),也把兩種樂器並列討論 [16]。

鋼琴教材出現

第一位主要為專業鋼琴家寫作的專業鋼琴教師是米契梅爾(J.P. Milchmeyer, 1750-1813), 1797年他在德勒斯登所出版的《鋼琴演奏之真正藝術》(*Die wahre Art das Pianoforte zu spielen*)是研究鋼琴演奏技巧起始的重要著作。之後不但許多作品應運而生,更形成有如武俠小說般,「大

≡

12. Bilson.
13. Le Huray, 164.
14. Bilson, 223, 225.
15. Czerny, "Recollections from My Life," *The Musical Quarterly, XLII, No.3* (July, 1956), 302-317.
16. Reginald Gerig, *Famous Pianists and Their Technique* (New York: Robert B. Luce, Inc., 1974), 123.

師、秘笈、門派」不斷出現的鋼琴演奏江湖。其中較為出名的有克萊曼第於1801年所著《鋼琴演奏藝術入門》（*Introduction to the Art of Playing on the Piano Forte*），和亞當（Louis Adam, 1758-1848）於1804年發表的《鋼琴演奏法》（*Méthode de Piano*）[17]。前者因克萊曼第的名氣而備受重視，後者則曾是巴黎音樂院的指定教材。然而論及影響力和作品成就，胡麥爾和徹爾尼兩人的著作則真正呈現並總結當時歐洲最頂尖的鋼琴演奏技巧，集傳統技法之大成。胡麥爾曾習於克萊曼第與莫札特，發展出高超演奏技巧而成一代大師。他也是多產的作曲家，作品中繁複華麗的快速音群忠實記錄他的演奏特色，也成為眾所仿效的典型。徹爾尼就描述胡麥爾的演奏是「乾淨、清晰、最富優雅與溫柔的典範」[18]。他也熱中教學，希勒、韓塞爾特（Adolf von Henselt, 1814-1889）、皮克西斯（Johann Peter Pixis, 1788-1874）等名家都是他的學生，而其教學與演奏的心得總結於他在1828年所出版的三巨冊，連書名都極為長冗的《關於鋼琴演奏藝術之理論與實際教法大全——包括最基礎原則與所有獲得最完善演奏風格之資料》（*A Complete Theoretical and Practical Course of Instruction on the Art of Playing the Piano Forte commencing with the Simplest Elementary Principles, and including every information requisite to the Most Finished Style of Performance*）。光是從這嚇人的書名就可想見胡麥爾的野心，而這三巨冊也說到做到，以超過二千二百項技術練習與樂曲譜例詳述作者的見解，是超乎想像的劃時代作品。

17. Le Huray, 166.
18. Czerny, 308-309.

若說胡麥爾這部巨作有何不足，大概就是他僅總結並呈現當時最頂尖的鋼琴演奏藝術，卻沒有真正解釋該如何打造如是技巧[19]。同樣是維也納「華麗風格」的代表，像華山論劍一般，徹爾尼在1839年，於維也納發表四大冊，書名一樣長到讓人頭昏眼花的《鋼琴學派之理論與實際大全——從最基礎的彈奏法到最高段、最精練的演奏藝術，並附為此書論述全新譜寫之眾多練習，作品編號500》（*Complete Theoretical and Practical Piano Forte School, from the First Rudiments of Playing, to the Highest and most Refined state of Cultivation: with The requisite numerous Examples, newly and expressly composed for the occasion, Opus 500*）。或許看出胡麥爾著作之不足，徹爾尼不但詳盡解釋了傳統歐洲手指技巧的各個面向，更進一步創造實用練習曲來指導學生如何獲得技巧[20]。許多學琴之人可能一輩子都沒讀過徹爾尼這部著作，但此書所附之練習曲卻幾乎是習琴必經之路，至今仍是建立手指技巧的經典教材。

新時代與新方向——蕭邦現身

自大鍵琴與古鋼琴一路發展而來的手指技巧，到了胡麥爾與徹爾尼手上登峰造極，徹爾尼的著作與練習曲更將百年來的心得總整成可供依循的實用準則。但這盡覽天下技法的演奏大師，最終也看到時代即將改變。徹爾尼雖是貝多芬的學生，但也曾和胡麥爾學習。從其著作和練習曲看來，他並沒有繼續發展貝多芬那狂風暴雨的技法。當時在維也納，貝多芬的狂

19. Gerig, 70-80.
20. Ibid, 103-120.

放力道和胡麥爾的優雅靈巧，各據美學天平的兩端。若非因失聰而退出演奏舞台，貝多芬應能將其演奏技巧做更系統化的呈現與整理，開創新的演奏學派。徹爾尼見證了這位大師全盛時期的演奏，知道世上有如此震撼的技法，他自也能預見不一樣的技巧時代終會到來。再者，鋼琴技巧一直和鋼琴性能互相發展。既然鋼琴製造仍不斷求新求精，不同的鋼琴技巧也必然會隨著新型演奏鋼琴而生。在著作最後，徹爾尼親自整理出六大演奏風格，既為他所見所聞之鋼琴派別作系統化的整理，也預見未來鋼琴演奏的發展方向。

　　六大風格第一是講求雙手位置穩定，觸鍵清晰的「克萊曼第風格」，第二是注重美麗歌唱性、運用踏瓣以求傑出圓滑奏的「克萊默和杜賽克風格」。第三是演奏華麗生動又具智慧，少用踏瓣，計算斷奏甚於連奏的「莫札特風格」。第四是性格強烈，注重表達，既能狂熱又能溫柔，雄辯滔滔卻不誇飾，更以踏瓣處理和聲連結的「貝多芬風格」。第五則是以胡麥爾、卡爾克布萊納和莫謝利斯（Ignaz Moscheles, 1794-1870）為主，運指快速、裝飾繁多、精巧優雅的「現代華麗學派」（Modern Brilliant School，徹爾尼自己即屬於此）。這五大項分類，將鋼琴作曲名家以及其所使用的鋼琴特性皆考慮在內，呈現鋼琴演奏的地域與個人風格，也介紹了技巧發展演進。演奏者能從上述各家作品中觀察並學習其演奏技法，也必當以這五種風格來表現這五大派鋼琴作品。

　　至於第六種，也是正在發展中的「新風格」，徹爾尼認為可說將上述五大派別精練後融會貫通，為鋼琴演奏提出新技巧。所謂新技巧，特色在善於掌握鋼琴特質，根據這個樂器不斷增進的性能為演奏創造新的效果。而這新風格的代表，就屬塔爾貝格、蕭邦和李斯特等人。這三人當時

都是極富盛名的演奏家，但真正為鋼琴作出偉大貢獻的，只有蕭邦和李斯特。塔爾貝格和胡麥爾與徹爾尼都學習過，當年一度成為李斯特的對手，以巧妙設計聲部所創造出的「三隻手」效果轟動一時。雖然他創作眾多，但音樂僅是和聲搭配旋律，再以華麗技法表現，不具原創性成就，演奏技巧缺乏真正的開創性，僅能說是一代演奏大家而已。蕭邦和李斯特則無論在鋼琴技法和音樂創作上都創出時代的成就。這年紀相差一歲的二人皆站在鋼琴性能發展最為劇烈的歷史關口──他們著眼點不同，喜愛的鋼琴也不同，發展不同的演奏技巧和音樂創作，卻同為現代鋼琴演奏技法立下標竿。在蕭邦與李斯特之後，鋼琴音樂與鋼琴演奏終於告別徹爾尼的時代，往截然不同的方向奔馳而去。

蕭邦與普雷耶爾鋼琴

　　既然鋼琴發展與鋼琴技巧密不可分，在探究蕭邦的技巧系統之前，讓我們先來認識他所用的樂器──普雷耶爾（Pleyel）。

　　蕭邦對鋼琴始終保持好奇，總嘗試演奏各家各廠的鋼琴。他早年在維也納演奏葛拉夫（Graf）鋼琴，晚年到倫敦時也對博德伍德鋼琴甚為稱讚。在巴黎，雖然他在音樂會中普雷耶爾（Pleyel）和艾拉德（Érard）鋼琴兩者皆彈，終其一生最愛仍是普雷耶爾，家中的鋼琴也是普雷耶爾（直立與平台各一）。普雷耶爾鋼琴製作概念較為保守。相較於艾拉德在1823年即研發完成雙重逃脫裝置（double escapement action，讓演奏者得以在擊鍵後琴鍵還沒完全回復原先位置時即再次擊鍵），便利演奏連續快速音符。直到十九世紀末期，普雷耶爾鋼琴都保持單一逃脫裝置（single escapement action）[21]。而對於普雷耶爾鋼琴的特色，演奏家異口同聲表

示那是鍵盤輕但能表現音質色澤變化的樂器。蕭邦學生連茲（Wilhelm von Lenz, 1809-1883）就描述「蕭邦彈普雷耶爾。那是一架琴鍵很輕，演奏者可以較容易彈出音色變化的鋼琴。」李斯特也形容普雷耶爾鋼琴是「琴鍵輕盈，具有銀亮但兼具朦朧聲響的鋼琴」[22]。

　　蕭邦之所以喜愛普雷耶爾，一方面是他的演奏力道較弱，本來就適合較輕的鍵盤，但較觸鍵重量更重要的，則是藉由輕盈鍵盤所能帶來的音色與音質變化。波蘭音樂作家卡拉索夫斯基（Maurycy Karasowski, 1832-1892）就表示，蕭邦大概會說：「當我狀況不好時，我會彈艾拉德，因為我能得到已經良好的聲響。但當我精神好且體力佳時，我會彈普雷耶爾鋼琴，從中尋找出我自己的聲音。」蕭邦學生葛蕾特西（Emilie Gretsch, 1821-1877）則謂，蕭邦認為：「演奏艾拉德這樣的鋼琴是危險的，因為鋼琴本身的聲音已經很美了。」[23]在這樣的樂器上，毋須費心研究觸鍵，演奏者就能得到良好聲響。對蕭邦而言，這根本是寵壞鋼琴家，也讓演奏者喪失對控制觸鍵的敏銳度與聲響的技巧——當然，這只能說是蕭邦以自己技巧所得的見解。追求大音量與恢弘氣勢的李斯特，即是艾拉德的愛用者，而他也以艾拉德鋼琴表現出管弦樂團性能與音色變化，創造豐富燦爛的音響效果。但無論如何，我們必須記得在蕭邦的時代，鋼琴家面對的並非「一種鋼琴」，而是「各種不同且彼此差異甚大的鋼琴」。接下來筆者雖然主要以普雷耶爾鋼琴為主討論，但絕非認為蕭邦不曾考慮作品在艾拉

≡

21. Robert Winter, "Keyboards" (in the 19th century) in *Performance Practice: Music After 1600*, Ed. H. Brown and S. Sadie (London: MacMillan Press, 1989), 358-359.
22. Eigeldinger, 25.
23. Ibid, 26.

德等其他鋼琴上的表現效果。

以今觀古：蕭邦寫作與普雷耶爾鋼琴

由於蕭邦對鋼琴性能的完美認識，使得他在普雷耶爾鋼琴上所開展出來的技巧系統與音樂創作，在現代鋼琴上一樣有良好的效果。然而普雷耶爾畢竟不同於現代史坦威，討論蕭邦作品與演奏法時，許多因鋼琴性能不同所產生的差異與辯論自然必須一併考量。這些差異有些被誇張，有些被忽略，但無論如何，現代愛樂者必須將音量表現、困難程度以及音色區隔這三項基本認識列入考慮，方能對蕭邦以及那個時代的鋼琴作品與演奏有所認識，以避免片面武斷。

關於蕭邦演奏的一大迷思，就是其作品音量表現的幅度。蕭邦不能忍受鋼琴發出大音量，他認為那根本是「狗叫」。如此明確的批評，加上蕭邦自己的演奏也沒有巨大音量，自蕭邦的時代起就常有論者認為演奏者不該也不能以大音量表現蕭邦。甚至到二十世紀前半，這樣的討論也不曾停歇[24]。然而我們不能不考量蕭邦所使用的樂器，就單純認為他的音樂不適合以大音量演奏。早自蕭邦的學生米庫利（Karol Mikuli, 1819-1897）就表示，演奏家必須考量鋼琴製造業在蕭邦過世後突飛猛進的演化，認知到蕭邦當時鋼琴上的大聲音質，和後來鋼琴的強音音質，兩者其實相差甚大。蕭邦不能忍受在普雷耶爾上彈出大聲的「狗叫」，但若後來的史坦威能兼

24. 可參考拉赫曼尼諾夫對此種爭論的不解。Barrie Martyn, *Rachmaninoff: Composer, Pianist, Conductor* (Aldershot: Scolar Press, 1990), 403.

顧音量與音質，演奏家又何必限制自己的音量幅度？此外，蕭邦的鋼琴作品並不必然皆以自己的演奏為考量，他的《第三號詼諧曲》就極可能以其力大無窮的學生古特曼（Adolf Gutmann, 1819-1882）為演奏設想。我們固然可從當時文獻考證出蕭邦本人的演奏音量偏弱，但最正確的詮釋蕭邦方式或許還是回到樂譜，以蕭邦樂譜上的強弱設計為考量。

其次，我們必須了解蕭邦作品的演奏「困難度」，在普雷耶爾與史坦威上可說是天壤之別。許多在普雷耶爾鋼琴上演奏並不算特別艱深的技巧，用現代鋼琴彈奏卻變得困難無比。一如前述，普雷耶爾的琴鍵較輕，蕭邦以此輕盈鍵盤所寫出的技巧，在鍵盤沉重的現代鋼琴上往往相當困難。蕭邦還未定居巴黎前，他所用的維也納鋼琴琴鍵亦輕，也讓他寫出許多獨具特色的段落。舉例而言，在早期作品《e小調鋼琴協奏曲》第一樂章和為大提琴與鋼琴的《序奏與光輝的波蘭舞曲》裡，鋼琴部分都曾在C大調上（全為白鍵）出現如此樂段：

▌譜例：蕭邦《e小調鋼琴協奏曲》第一樂章第391-392小節（鋼琴部分）

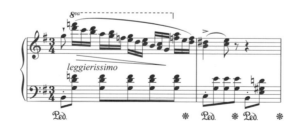

‖ 譜例：蕭邦《序奏與光輝的波蘭舞曲》第81-82小節（鋼琴部分）

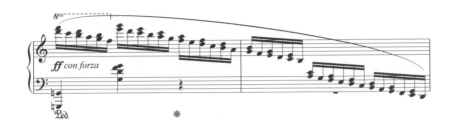

　　在蕭邦當時的鋼琴上，由於琴鍵輕到手指微觸就有聲音，如此白鍵下行單音配三度，不用特別費力即可演奏。但換成現代鋼琴，施力要求便完全不同，若想達到蕭邦所希望的快速與輕盈，難度自然大增。

　　另一個極度折磨人，或許也是鍵盤輕重對演奏技巧影響最大的例子，就是著名的蕭邦《三度》練習曲（作品25之六）。這首右手全以三度雙音構成的練習曲，今日不但被視為蕭邦最難演奏的作品之一，也名列鋼琴史上最難的創作。光是要將所有三度音在快速中仍彈得音量平均且彼此連結，許多鋼琴家就得耗上數年練習。若要成功彈出蕭邦所規定的強弱表現，更是難如登天。

　　不只蕭邦《三度》練習曲難彈，事實上在現代鋼琴上連續演奏三度雙音，無論任何作品都有難度。光是貝多芬《第三號鋼琴奏鳴曲》第一樂章開頭，許多演奏者第一句尚能過關，但彈到第三小節的第二句，手指往往就開始失控：

▌▌譜例：貝多芬《第三號鋼琴奏鳴曲》第一樂章第1-4小節

　　僅僅是右手這四小節，就足以令許多鋼琴家吃足苦頭，更殘忍的是舒伯特《小提琴與鋼琴之幻想曲》（Fantasy for Violin and Piano, D.934）開頭。鋼琴的三度雙音震音能夠順利奏出已屬不易，樂句還要達到樂譜上的連結要求；力度控制既要平均，還要表現歌唱性與神祕感。如此寫作不知令多少鋼琴家望而生畏，堪稱最刁難的魔鬼樂段：

▌▌譜例：舒伯特《小提琴與鋼琴之幻想曲》第12-13小節（鋼琴部分）

　　為什麼舒伯特要這樣折磨人，寫出如此不近人情的技巧？其實他根本沒有整人之意，因為在當時琴鍵輕盈的維也納鋼琴上，這些段落一點都不難！今日之所以難彈，完全是琴鍵重量遠勝以往。舒伯特的鋼琴演奏技巧相當一般，若當時琴鍵重量和今日史坦威相同，他應當不會寫出如此段落。貝多芬雖然演奏技巧高超，但作品2的前三首鋼琴奏鳴曲，是他至維也納開創作曲家事業之作。雖然此三曲不無炫才之意，商業考量仍甚為重

要，不至於要以「困難」三度雙音虐待一般學琴者。

回到蕭邦的《三度》練習曲，此曲雖然難彈，但若以蕭邦的普雷耶爾鋼琴演奏，難度立刻降低不少，證據便是他所用的三度雙音指法：

▌譜例：蕭邦《三度》練習曲第5小節之右手三度雙音指法

蕭邦在此創造出新的三度指法，和克萊曼第與徹爾尼等前輩不同。但若以現代鋼琴的角度來審視這個「蕭邦指法」，就會發現一個嚴重的根本問題——這並非能讓演奏者不用踏瓣即彈出完整圓滑奏的指法（雖然蕭邦的確加了踏瓣指示），因為蕭邦讓大拇指連續彈奏兩個白鍵（41換31處），兩音中間必然無法真正連結！

身為一代技巧大師，蕭邦怎麼會犯如此錯誤，還把錯誤明目張膽印在樂譜上？當然蕭邦不可能做如此不合邏輯又愚蠢之事。他之所以設計如此指法，原因正是普雷耶爾鋼琴琴鍵輕盈，而這首練習曲又快捷如風。就音響效果與演奏實際結果而論，聽者根本無法察覺大拇指連奏兩個白鍵時所造成的旋律中斷，加上又有延音踏瓣幫助聲音連結。蕭邦既然在意的是輕盈快意，以及三度半音階所帶來的和聲效果，那如此「蕭邦指法」確實是在普雷耶爾鋼琴上的最佳選擇。也因為鋼琴鍵盤重量越來越重，性能不斷

改變，演奏家才不完全依照蕭邦指示而各自發展出分歧多變的三度指法挑戰此曲。早在畢羅（Hans von Bülow, 1830-1894）所編輯的蕭邦《練習曲》版本中，他就明確表示，蕭邦的三度指法若運用在現代鋼琴，實難達到作曲家在普雷耶爾鋼琴上表現的效果，因此他編輯時用了自己與兩大超技名家陶西格（Carl Tausig, 1841-1871）與德雷夏克（Alexander Dreyschock, 1818-1869）皆使用的指法[25]。但畢羅指法亦絕非唯一方法，之後又有諸多鋼琴名家提出自己的解決心得，讓後世得以觀察鋼琴性能對演奏技巧的影響。

　　最後，在鋼琴性能上，我們必須了解蕭邦時代的鋼琴，其不同音域間的音色差異遠比今日鋼琴為大，不似今日鋼琴追求齊一平均的音質，普雷耶爾尤其以銀鈴般微弱鳴響的高音部聞名。因此當蕭邦譜寫其《幻想曲》以下樂段時，由於不同音域的音質截然不同，聲響強度也不一樣，所得的音樂效果自然格外豐富：

▌▌譜例：蕭邦《幻想曲》第73-75小節

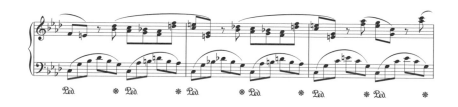

25. James Huneker, *Chopin: The Man and His Music* (London: William Reeves, 1921), 190-191.

如此差異在現代鋼琴上無法重現，只能靠敏銳且技術高超的演奏家努力模仿。但了解如此鋼琴特質，自然幫助我們認識蕭邦的寫作方式，特別是他分配聲部的巧思。《降E大調夜曲》作品55之二的右手雙聲部，在蕭邦的普雷耶爾鋼琴上絕對是兩種完全不同的音色：

▌譜例：蕭邦《降E大調夜曲》作品55之二第34-36小節

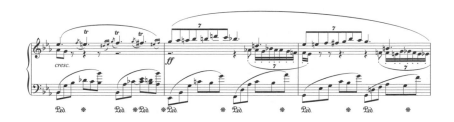

而此曲結尾前的下行旋律，不同音域之不同音質效果，也絕非現代鋼琴能夠比擬。這或許也是蕭邦譜寫如此段落的原因：

▌譜例：蕭邦《降E大調夜曲》作品55之二第59-61小節

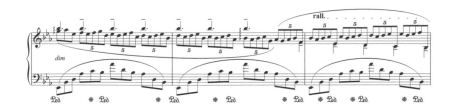

在了解蕭邦之前的鋼琴性能、鋼琴技巧發展史以及他所使用的鋼琴後，下一章將正式進入蕭邦演奏技巧系統的討論，看看這位自學成材的奇葩如何突破傳統，為鋼琴演奏開展出嶄新的方向。

3 蕭邦的
鋼琴演奏技巧系統

了解蕭邦所用的鋼琴後，即能進一步探索蕭邦的演奏技巧。一如第一章所述，蕭邦的鋼琴技巧堪稱自學：這位演奏巨匠唯一的鋼琴老師齊維尼，其實是小提琴家。自學而名列古往今來最傑出的演奏大師，蕭邦不只技巧過人，更在徹底思索鋼琴演奏原理後，於教學和鋼琴音樂寫作中，展現自成一家的革命性創新技巧系統，深深影響時人與後世對鋼琴演奏的觀念。

　　無論當時聽眾如何形容，原音已逝，蕭邦在技巧上的創見僅隨著他的作品、文字、教學、樂譜指示等等流傳至今。蕭邦生前曾被說服開始寫下他的技巧系統，而最後也的確動筆寫作，可惜至死都未完成而僅留下筆記和殘稿，只可說是一部系統化教學著作的開頭。這些手稿相當難以判讀，所幸在蕭邦過世後仍持續保存完整，經過諸多學者專家不斷努力整理後以蕭邦《演奏法草稿》（*Projet de Méthode*）問世。學者艾傑丁格（Jean-Jacques Eigeldinger）所編著之《蕭邦：學生眼中的鋼琴家與老師》（*Chopin：Pianist and Teacher as Seen by His Pupils*）中不但發表《演奏法草稿》校訂過的權威版本，更廣泛蒐集蕭邦學生與同時代人對其演奏的評論，成為研究蕭邦演奏不可或缺的經典著作，也是筆者以下討論的重要參考。

獨特的指法系統

　　蕭邦的技巧可從許多方面討論，但最基本，也最可討論的就是指法。鍵盤樂器的演奏指法有很長的發展歷史，此處無法一一詳述。但在蕭邦出現之前，徹爾尼等鋼琴演奏名家已經將指法作了系統化歸納整理。對徹爾尼而言，掌握指法就是掌握演奏鋼琴最主要的因素，而最舒適的指法就是

最佳指法。當然徹爾尼的指法也包括適當分句,並非只為便利演奏。整體而言,他的指法系統相當規則,和胡麥爾共同塑造出傳統鋼琴演奏法的基本要件。徹爾尼在《鋼琴學派之理論與實際大全》第二冊中,歸納出三大鋼琴演奏基本規則,也是傳統手指技巧的演奏圭臬:

1. 雙手的四隻長手指(食指、中指、無名指、小指)演奏時不該交叉。
2. 禁止用同一手指彈相連二音或更多音符。
3. 演奏音階時,不應用拇指和小指彈黑鍵[1]。

當我們了解徹爾尼等人所累積出的鋼琴演奏心得,以及這樣的演奏心得已經形成傳統或教條後,就不難發現蕭邦的鋼琴技巧系統實是對如此傳統的激進改變。光是徹爾尼最重視的指法,蕭邦就有截然不同的概念。蕭邦學生米庫利就認為,在指法上蕭邦可說為鋼琴演奏提出偉大創新。雖然蕭邦的構想很快被後世採用,但在問世之初卻嚇到許多鋼琴演奏權威。這些打破傳統規律的創見包括:

1. 蕭邦毫不遲疑地用拇指彈黑鍵[2]。
2. 蕭邦運指時拇指甚至可以經過小指(蕭邦的手腕能夠相當程度地向內彎曲)。

1. 當然徹爾尼還是容許例外,見Gerig, 110-112.
2. 蕭邦當時敢用拇指或小指演奏黑鍵的作法連李斯特都無法完全接受,雖然後者日後發展出更自由的指法,見Alfred Cortot, *In Search of Chopin*, trans. Cyril and Rena Clarke (Connecticut: Greenwood Press, 1972), 130.

3. 蕭邦用同一手指彈相連的音符（並不只是從黑鍵下滑到相鄰白鍵
 而已）。

4. 長手指演奏時可以交叉，無須運用到拇指（如《練習曲》作品10之
 二）[3]。

就上述第二點而言，蕭邦的手雖然不大，但延展性的確極佳。鋼琴
家賀勒（Stephen Heller）說蕭邦的手若完全伸展開，那延展性就好比「張
口吞掉整隻兔子的蛇」[4]。蕭邦學生古特曼甚至作證，謂蕭邦身體極為柔
軟「可以像小丑一樣把腳抬到肩膀上」[5]。如此誇張的敘述或許是蕭邦真
貌，至少我們可以從蕭邦樂曲中感受到他雙手的高度延展性：蕭邦作品不
乏十度和弦或琶音，《練習曲》作品10之一更是旨在練習右手十度琶音。
而《前奏曲》第一和第八曲，旋律竟往不同方向牽引，演奏者手掌必須
既放又收，要求絕對的彈性。當然，不是所有人生來就有如此柔軟度，
而這也是蕭邦樂曲（特別是兩冊《練習曲》）所給予的訓練；正是因為要
幫助演奏者獲得如此延展性，蕭邦才設計這些訓練。就如蕭邦所言，演奏
好《練習曲》作品10之一的關鍵不是擁有大手，而是獲得演奏十度琶音的
延展性[6]。

≡

3. 見Eigeldinger, 40.
4. Niecks, Vol. 2, 96.
5. Ibid.
6. Ibid, 341.

蕭邦的「正確姿勢」與「活動樞紐」

但每位鋼琴家何不都希望能有極佳的雙手延展性？這顯然不構成蕭邦技巧系統的特殊之處。然而上述四點中關於拇指的角色和運用，就和徹爾尼與胡麥爾等先前名家極為不同。究竟為何徹爾尼會如此在意並規範拇指運作，而蕭邦又為何採取完全不同的演奏策略？原因在於他們對拇指在鋼琴演奏中的定位完全不同，而討論這定位就必須討論何謂雙手的「正確演奏姿勢」。

究竟手的正確姿勢為何？對蕭邦而言，他在《演奏法草稿》中舉例：「如要在鍵盤上找到正確的手指位置，請將（右手）手指（依拇指至小指順序）放在E、升F、升G、升A和B這五個鍵。如此則長的手指置於高鍵（黑鍵），短的手指置於低鍵（白鍵）。將放在高鍵的手指置於同一線上，而將其他放在低鍵的手指也置於同一線上，使得五指槓桿作用盡可能平均；如此姿勢也使手自然形成弧度，給予其必要的柔軟度——這是手指打平所無法給予的。有了放鬆的手，那麼手腕、前臂、手臂……所有部位將跟隨放鬆的手而到正確的位置。」[7]

7. Eigeldinger, 194. 4. Niecks, Vol. 2, 96.

蕭邦心中的「正確姿勢」也說明他對拇指的定位。在徹爾尼的技巧系統中，拇指是手的活動樞紐，以拇指來規範其他四指的運作（在徹爾尼的著作中，指法代號拇指—食指—中指—無名指—小指並非現在慣用之1-2-3-4-5，而是X-1-2-3-4，即可見拇指作為活動樞紐，其定位之特別）。既然拇指是活動樞紐，樞紐本身必須穩定，自然不能在音階中彈黑鍵（將導致手掌上下移動），也該盡量避免演奏黑鍵。若要求穩定，則其他指演奏時自然也不該交叉交錯，否則重心就不在拇指。但在蕭邦的技巧系統中，中指才是手的活動樞紐。當手掌伸張或手腕轉動時，因為中指將手掌分成兩半，蕭邦以中指為運動中心，讓手腕更靈活自由運動。蕭邦《d小調前奏曲》（作品28之二十四）的左手，就是以中指為活動樞紐的最佳範例：

▌譜例：蕭邦《d小調前奏曲》作品28之二十四第1-2小節

　　此外，若中指是活動樞紐，那麼這將是一個自由移動的樞紐，拇指也就只是這個指法系統下可以跟著活動的一員，自然沒有徹爾尼系統下的種種限制。也因此蕭邦教學生音階都從B大調練起，而非C大調（B大調音階自第四音起即成蕭邦所謂之正確手型，拇指也剛好轉到E音，使五指在「白—黑—黑—黑—白」上）[8]。蕭邦認為「在鋼琴上練音階，從C大調開始根本是無用的。C大調只是易讀，對手而言卻最困難，因為沒有樞紐」[9]。藉由靈活的手腕，蕭邦可以在最困難的琶音與極寬的音距中仍能彈出優美的圓滑奏，也透過指法設計解放雙手。

順應自然，五指自有個性

以中指為活動樞紐，更深刻的含義則是五指地位均等，不再有「以拇指為樞紐編排其他四指」所產生的從屬關係。蕭邦技巧系統最精采之處，在於他不但解放五指，更正視五指個性，讓五指自由得有意義。《演奏法草稿》寫道：

「長久以來，吾人以訓練手指達到施力均一來對抗自然。由於每一手指都不同，我們應該發展每一指的獨特觸鍵魅力，而非嘗試摧毀其獨立性格。手指的力量決定於其外型：拇指力量最強、最寬、最短、最自由；第五指則和拇指正相反；第三指位於中央為活動樞紐；然後是第二指，最後是第四指，也是最弱的一指，是第三指的連體嬰，兩指相連在共同韌帶。人們堅持要將第四指和第三指分開──這根本不可能，但幸運地，也不必要，因為不同手指將帶來不同聲音。」[10]

當所有鋼琴教師要求學生盡一切可能，用各種方法把五指訓練成力道平均，蕭邦卻重新審視這一切訓練的道理，提出革命性的演奏觀點。這並非表示蕭邦不能演奏出平均的琶音或音階（事實上，蕭邦的平均觸鍵向來為人稱道），更不表示蕭邦不會訓練學生如何演奏平均。米庫利即表示，蕭邦認為音階和琶音的平均，不只繫於手指力道齊一或是拇指的自由移位

8. Ibid, 33.
9. Ibid, 34.
10. Ibid, 195.

活動，關鍵應該在手不斷的平行運動——動作必須連續且均勻流動，而非段落式移動 [11]。另一位學生吉勒（Victor Gille）則說蕭邦演奏音階時為求完美的圓滑奏，他演奏上行音階時右手常向小指傾斜，演奏下行音階則向拇指傾斜 [12]。米庫利和吉勒都提到蕭邦的滑奏是如此動作的最佳示範：蕭邦以中指指甲在鍵盤上滑奏，而運用中指正是能給予蕭邦想要的手腕與手掌傾斜度。換言之，蕭邦平均觸鍵的秘密在於他「掌握」五指天生的力道與重量不同，「順應如此天然不同」但以細膩的手腕轉折來求得平均，而非執意將五指訓練成一模一樣。

如果我們能夠了解蕭邦對五隻手指的定位，那麼也就不難想像對蕭邦而言，良好指法的定義並不在於合適或便利，而在充分運用五指並考慮每個手指的特點。演奏者該如何思考手指的個性以編排指法呢？答案自然是應從所演奏的作品來思考。指法必須由作品的音樂要素（分句、力度、音響色彩等）來決定，最符合音樂作品構思的指法就是最佳指法。因此在蕭邦指法系統裡，一方面他要解決技巧問題，另一方面要表現音樂，而後者可能讓他寫出更困難的指法，包括以同一手指彈一連串音符以求某種音響或語氣效果。

「以同一手指彈一連串音符」在「鋼琴時代」之前並不算禁忌。我們可以比較巴赫《十二平均律》下冊的《C大調前奏與賦格》之馮格勒（Johann Caspar Vogler）指法與徹爾尼指法為例，觀察不同時代與不同

11. Ibid, 37.
12. Ibid, 106.

樂器所產生的指法差異 [13]。馮格勒是巴赫學生。雖然無法證實此譜上的指法標示來自巴赫本人，但我們至少可以確信，一位巴赫學生曾以如此指法在大鍵琴或古鋼琴上演奏此曲。徹爾尼的版本則是當時通行的校訂版，設定以鋼琴演奏。在賦格第4小節的左手部分，我們即看到明顯的差異：

▋譜例：巴赫《C大調前奏與賦格》賦格第4小節指法（馮格勒版）

▋譜例：巴赫《C大調前奏與賦格》賦格第4小節指法（徹爾尼版）

　　在馮格勒版本中左手拇指可以連續演奏，徹爾尼版卻沒有如此設計，最主要的原因即是若未標示圓滑奏，在強弱變化幅度甚微的大鍵琴與古鋼琴上，此段用單指演奏（馮格勒版）或用手指交替演奏（徹爾尼版），對聽眾而言效果幾乎相同。然而若以鋼琴演奏，由於強弱對比增強，用單指連奏的觸鍵不平均和斷奏感就相當明顯。因此徹爾尼立下的「演奏規

<hr>

13. 見Le Huray, 8-12.

則」，其實是順應鋼琴性能的心得積累，目的在於規範並訓練手指彈出圓滑奏。

蕭邦的指法創意

蕭邦雖然在指法設計上也以同一手指彈一連串音符，但他並不是復古，更非便利演奏，而是要藉指法塑造他所要的語氣效果。以最著名的《降E大調夜曲》作品9之二為例，在第4小節蕭邦讓第五指連奏白鍵D和C，使旋律自然分成兩句：

‖ 譜例：蕭邦《降E大調夜曲》作品9之二第4小節

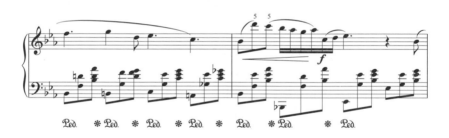

在此曲第26-27小節，蕭邦則以小指連續演奏，一方面明確彈出譜上所指示的「非圓滑奏」，另一方面也塑造出明確的語氣效果：

‖ 譜例：蕭邦《降E大調夜曲》作品9之二第26-27小節

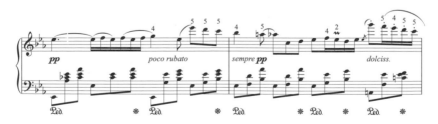

蕭邦這裡用第五指而不是其他手指連續演奏，必然考量到小指力量弱，故在這個輕盈的歌唱段落使用小指。若是要在音量較強的段落表現特殊語氣，蕭邦就會用其他手指連奏，例如《f小調馬厝卡》作品63之二的第7-8小節：

▌譜例3-5：蕭邦《f小調馬厝卡》作品63之二第7-8小節

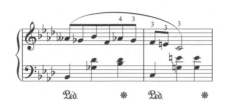

　　為了表現語氣，蕭邦也可以讓拇指連奏，例如《第三號即興曲》的第37小節：

▌譜例3-6：蕭邦《第三號即興曲》第37小節

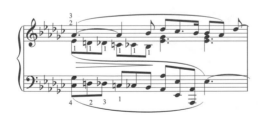

　　身為老師，蕭邦在指導學生演奏其他作曲家作品時，也不吝於給予自己的創意指法。當他指導連茲演奏貝多芬《第十號鋼琴奏鳴曲》時，在第一樂章第194-195小節，蕭邦就標了相當特別的無名指連奏指法[14]：

▌▌譜例：貝多芬《第十號鋼琴奏鳴曲》第一樂章第194-195小節

很明顯地蕭邦此處要清楚的斷奏，又要維持輕快，且音量必須自強而弱。因此他以最弱的第四指來演奏這段下行樂句。看似不合理的指法，卻自然而然就達到音樂的要求，這也是蕭邦指法思考最深刻的意義。舉例而言在《c小調夜曲》作品48之一的開頭，蕭邦的指法是這樣給的：

▌▌譜例：蕭邦《c小調夜曲》作品48之一第1-3小節

在右手部分，前二小節蕭邦讓第三指連續演奏，但到第三小節對相同的C音，蕭邦卻用了1-3-4這樣的指法，最後讓小指演奏D。在第三小節這一短句，蕭邦既用了最強也用了最弱的手指，而從1換3換4自然會因觸鍵

14. Eigeldinger, 116.

不均而產生抑揚頓挫的語氣。這一段旋律並無演奏技巧困難，更顯出蕭邦如此編寫指法純粹為表現音樂，也是他將五指不同個性適當安排的證明。

關於蕭邦親筆標註的指法，可以討論的還有很多。但有兩點我們必須謹記在心，首當其衝的就是蕭邦指法在現代鋼琴的適用性。一如前述，蕭邦用的普雷耶爾鍵盤很輕。先前舉過的蕭邦《三度》練習曲就是備受討論的例子，而在蕭邦另一著名難曲《降b小調前奏曲》作品28之十六，蕭邦在第22-23小節為右手標了如此指法：

‖ 譜例：蕭邦《降b小調前奏曲》作品28之十六第22-23小節右手部分

在這非常急速的樂句中，如此標法符合樂曲音型結構，理論上也能夠避免頻繁換指而利於快速演奏，可謂完全符合音樂的要求。但此指法的最大問題就是將無可避免地在黑鍵上使用拇指。雖然蕭邦不避諱在黑鍵上用拇指，但在快速又充滿轉折的樂句裡，蕭邦指法在普雷耶爾鋼琴上或許問題不大，在重量倍增的現代鋼琴上就有實行困難。也因此和《三度》練習曲相同，眾多樂譜編輯者為此段提出其他可能的解決方案。

其次，蕭邦也會因材施教。每位演奏者的雙手延展性、手指長度、手掌大小皆不同，他也的確會為學生的雙手特性（甚至不同詮釋觀點）而給予不同指法，表示其指法也並非絕對不可更動──但無論演奏者是以何理由採用其他指法，筆者認為都必須先徹底研究蕭邦所給予的指法，從中分

析作曲家所要求的音樂詮釋和語氣處理後，若發覺實有施行困難，才在蕭邦的音樂意圖下思考替代方案，而非為了演奏便利而任意更改指法。

蕭邦的踏瓣藝術

蕭邦的指法和演奏技巧系統已屬新穎，他對踏瓣的鑽研更堪稱無與倫比。在蕭邦之前，一方面踏瓣（或類似裝置，如以膝蓋控制的制音器等）發展仍在初期，另一方面作曲家與演奏家並不特別用心於踏瓣技巧開發，使得踏瓣運用仍然停留在基礎階段。貝多芬可說是第一位意識到踏瓣運用並將其效果納入寫作考量的作曲家，他的許多設計更堪稱大膽[15]。但即使有這樣的先驅者，貝多芬其實算是例外；綜觀鋼琴音樂寫作，到十九世紀上半，絕大多數作曲家對踏瓣的寫作仍難稱精細。和同儕不同，蕭邦是第一位對踏瓣有精深研究，也徹底開發並思考踏瓣效果與技巧的作曲家。他的踏瓣運用比貝多芬更精細（我們也很難怪罪耳聾的貝多芬，在踏瓣運用上，有時顯得不切實際），更提出原創性新穎效果，甚至完整地把踏瓣效果視為樂曲的一部分，而非僅是演奏上的處理方法。

蕭邦對踏瓣的細心，也可以從他對踏瓣使用的仔細修訂中看出。比方說《f小調練習曲》作品25之二，蕭邦交給抄譜員的手稿僅有六處踏瓣標記，但拿回抄本後他不但大幅更動原先的踏瓣運用，更增添十八個踏瓣記號，甚至光是第24小節踏瓣釋放記號的位置就改了三次。這只是見諸蕭

15. 詳細討論見William Neuman, "Beethoven's Uses of the Pedals" in *The Pianist's Guide to Pedaling*, ed. Joseph Banowetz (Bloomington: Indiana University Press, 1985), 142-166.

邦作品中一個例子 [16]。蕭邦也可以不寫踏瓣，交給演奏者自己決定，《革命》練習曲就是如此；我們很難想像蕭邦希望演奏者彈奏此曲時完全不要用踏瓣，比較合理的解釋是此曲踏瓣用法有太多可能，場地與鋼琴之不同將導致相當不同的結果，所以蕭邦將踏瓣完全交由演奏者決定。但可以肯定的，是蕭邦一旦寫下踏瓣指示，必然經過反覆思考。由於蕭邦對鋼琴構造與踏瓣運用知之甚詳，使得他的踏瓣處理在現代鋼琴上也多有良好效果，演奏者更必須特別用心研究。

　　蕭邦在作品中以Ped.和＊記號分別表示踏瓣的踩下與釋放，本文譜例也都按如此記號標示。蕭邦並沒有在作品中寫下左踏瓣（弱音踏瓣）的用法，筆者認為這或許因為蕭邦將左踏瓣視為「改變音色」而非「減弱音量」之用 [17]，而音色變化因鋼琴與演奏場地而易，故他並沒有在樂譜上指示左踏瓣，但絕不表示演奏者不能使用，特別是根據蕭邦學生的描述，蕭邦的確在演奏中使用左踏瓣 [18]。

蕭邦的聲音處理

　　認識蕭邦的踏瓣寫作態度與樂譜標記後，進一步我們來討論蕭邦對聲音的認識。蕭邦對聲音有特殊的敏銳感受，而他的聲音運用也至為精細。

≡

16. Maurice Hinson, "Pedaling the Piano Works of Chopin," in *The Pianist's Guide to Pedaling*, ed. Joseph Banowetz (Bloomington: Indiana University Press, 1985), 187.
17. 蕭邦曾表示要「學習不靠弱音踏瓣的幫助來演奏漸弱；你可後來再加上（弱音踏瓣）」。見Eigeldinger, 57.
18. 見Marmontel和Kleczyński的敘述。Ibid, 58.

這既影響其鋼琴音樂寫作，也決定踏瓣運用方式。所謂的「聲音」，其實包含了「基本頻率」（fundamental frequency，簡稱「基頻」）和其「泛音」（overtone，指一個聲音中除了基頻外其他頻率的音）。我們聽到的每一個音，理論上都是由一個基頻和許多泛音所構成。根據聲學理論，當發聲體因震動而發出聲音時，聲音可分解為許多單純的正弦波，同時以不同頻率震盪，並發出不同頻率的聲音。這些頻率都是某一頻率的倍數，而此一頻率就稱作基頻。基頻決定該聲音的音高，而泛音則決定音色。同一音高在兩種樂器上聽起來不同，就是泛音不同所致。而同一樂器所發出的不同音色，就聲音分析而言也是泛音比例不同之故。如果以非常具體的方式來說明，以下是以C音為基頻的泛音列（黑色音符表示大約音高，這些聲音被視為走調）：

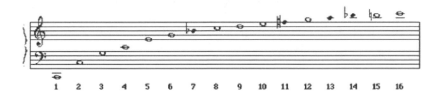

在上面以C音為例的泛音列圖表中，若在鋼琴上彈一個低音C（基頻），則第一個泛音是該C音高八度之上的C音，第二個泛音則是該音高八度再高五度之上的G音，第三個泛音則是該音兩個八度之上的C音。

上述了解泛音現象的聲學理論，在1822年由數學家傅立葉（Jourier Fourier, 1768-1830）提出，那年蕭邦十二歲。我們沒有任何證據得知蕭邦曾經研究過當時如此先進專業的科學理論，但他的鋼琴音樂寫作手法卻明白顯示蕭邦天生對鋼琴音響的敏銳感受，敏銳到能自然意識泛音效果並以此設計樂曲音響。因此即使現代鋼琴性能和蕭邦所用的鋼琴已相去甚遠，蕭

邦作品在現代樂器上一樣能展現精采無比的聲響效果，我們也可以應用聲學理論來分析蕭邦的樂曲寫作。比方說蕭邦作品最著名的特色之一，就是左手寬廣的開離和弦伴奏音型。如此寫作並非因為蕭邦手大，而是符合聲音的自然共鳴原理。如果低音甚低，左手又必須增以其他聲音，為了不讓低音混濁厚重，蕭邦甚至在左手直接寫出泛音列作為伴奏：

∥ 譜例：蕭邦《第一號敘事曲》第177和191小節

　　蕭邦對泛音列的應用，在著名的《降D大調夜曲》作品27之二開頭更可見其妙處：

∥ 譜例：蕭邦《降D大調夜曲》作品27之二第1-2小節

在左手前七個音裡，蕭邦就將降D音與其前四個泛音全數用上。且在開頭第一個音之後，為了不讓伴奏在低音域攪和，蕭邦更將左手音域拉高以追求聲音的清澄明朗，也易於琴弦共鳴 [19]。如此寫作可能出於直覺，也可能出於經驗與思考，但無論作品織體有多複雜，蕭邦一定精心安排音域以求最透明的音響（除非他刻意要混濁），而演奏者也該努力達成蕭邦所設下的目標。

蕭邦的踏瓣寫作

了解蕭邦對聲音的完美認識後，我們就可進一步探索蕭邦的踏瓣寫作。討論蕭邦的（右）踏瓣（制音踏瓣）運用之前，我們必須知道踏瓣有非常多層次的變化運用，並非只是踩下與抬起。即使只是單純的踩下與抬起，下列四種處理在鋼琴上將產生四種不同的聲音效果：

1. 把音彈出，不踩踏瓣。
2. 把音彈出後，再踩踏瓣。
3. 彈出音時同時踩踏瓣。
4. 先踩踏瓣，再彈出音。

這四種不同處理，任何人都可以在鋼琴上試驗（演奏型鋼琴更為明顯），感受不同的聲音變化。若能正視這四種基本變化，就能清楚解讀蕭

19. 詳細討論請見Konrad Wolff, *Masters of the Keyboard: Individual Style Elements in the Piano Music of Bach, Haydn, Mozart, Beethoven, Schubert, Chopin and Brahms* (Bloomington: Indiana University Press, 1983), 189-192.

邦的踏瓣記號，每一個位置（在音之前或之後）都出於精密計算，也都是作曲家的音響設計。比方說在《船歌》開頭，手稿清楚顯示蕭邦將踏瓣記號置於第一個音之前，就是要讓鋼琴發出「先踩踏瓣，再彈出音」的效果。但顯然許多編輯並沒有認知到「先踩踏瓣，再彈出音」的意義，導致許多後來版本中，如此設計皆被更動成「彈出音時同時踩踏瓣」，但這其實和「先踩踏瓣，再彈出音」是兩種聲音。

此外，若我們能夠體會這四種踏瓣的不同，我們也就能了解蕭邦「既寫休止符卻又加踏瓣」這看似悖論的用意。比方說在蕭邦《第二號詼諧曲》結尾就曾出現如此「怪異」指示：

▌▌譜例：蕭邦《第二號詼諧曲》第772-780小節：

在上例中，踏瓣記號一直延續過休止符，使得休止符失去聲音停止的意義，有論者甚至以「無效寫作」視之 [20]。但蕭邦此處的意思並非要使音停止，而是以音色音響效果為考量。我們可以對照蕭邦《第四號敘事曲》的相似段落為例：

———

20. Karl Ulrich Schnabel就如此認為，見Karl U. Schnabel, *Modern Technique of the Pedal: A Piano Pedal Study* (New York: Mills Music, 1950), 31.

▌譜例：蕭邦《第四號敘事曲》第203-210小節：

　　蕭邦此處將音寫滿，而不像《第二號詼諧曲》寫休止符加踏瓣，兩者差異的原因顯然不是音的長度而是音的效果。特別是此樂句最後一個踏瓣在放開前已經有一個八分休止符。此休止符在踏瓣效果下必然仍延續前一和弦的聲音，更可見蕭邦是要讓該和弦的漸弱效果延續到這一個休止符的時值，讓聲音充分消散，方藉由抬起踏瓣和休止符讓音徹底停止。這都是蕭邦精心設計並明確要求的音響效果，演奏者必須正確並仔細判讀蕭邦指示，才能充分表現作曲家的音樂。而蕭邦的設計並沒有一定公式，踏瓣用與不用都是他所設計的效果。比方說蕭邦在《冬風》練習曲結尾，於a小調上行音階上用了踏瓣：

▌譜例：蕭邦《冬風》練習曲作品25之十一結尾

在雷雪替茲基（Theodor Leschetizky）的助教布里女士（Malwine Brée）所編著的《雷雪替茲基教學法》（*The Leschetizky Method: A Guide to Fine and Correct Piano Playing*）中，她即引了此段為例，說明如此音階與踏瓣的搭配其實「自成一種風格」[21]。但蕭邦雖也在《d小調前奏曲》作品28之二十四出現相似寫法，卻不表示他遇到類似段落皆如此寫作。比方說在《第一號敘事曲》結尾的g小調上行音階，蕭邦便沒有寫下踏瓣；而在《第四號詼諧曲》結尾的E大調上行音階，蕭邦清楚標明在音階之前和之後使用踏瓣，但不是在音階中使用：

▌▌譜例：蕭邦《第四號詼諧曲》第961-965小節

不受和聲與樂句約束的踏瓣

顯而易見，對蕭邦而言，踏瓣之用與不用，用又如何運用，寫作時心中都有清楚的音響效果。演奏者沒有公式可循，只能仔細推敲蕭邦所希望

21. Malwine Brée, *The Leschetizky Method: A Guide to Fine and Correct Piano Playing*, trans. Arthur Elson (New York: Dover Publications, Inc., 1997), 50.

的效果，並思考如何透過觸鍵與踏瓣，衡量演奏場地音響效果，適當重現作曲家的意旨。但上面所舉的例子其實都只是很基本的聲音運用。蕭邦真正精練迷人，也最令演奏者困惑迷惘的設計，則在其「不受和聲與樂句約束」的踏瓣使用。就音樂文法而言，同一和聲可在同一踏瓣之內。若是和聲改變就應該更換踏瓣，清除前一和聲的音響並增潤新和聲，這樣方能使樂句清晰。同理，踏瓣也該配合譜上的圓滑奏指示而塑造明確的樂句。但蕭邦的踏瓣卻往往不是如此。他讓踏瓣自成效果，提升踏瓣為演奏中的主角之一，而非附屬於樂句圓滑奏與和聲變化的配角。換言之，以往作曲家對踏瓣的角色定位，是如何幫助演奏者表現作品。但對蕭邦而言，踏瓣就屬於音樂設計本身。因此他的踏瓣其實不是「不受和聲與樂句約束」，而如同管弦樂配器般，思考不同音色或和聲的混合效果。比方說蕭邦《第二號敘事曲》第一主題在中段重現時，蕭邦就寫了這樣的踏瓣：

▌▌譜例：蕭邦《第二號敘事曲》第96-99小節

　　在上面段落中，蕭邦前兩個踏瓣用法和第三個不同，而第99小節上的踏瓣明顯將不同的和聲混在一起。這並非蕭邦筆誤，而是他就是要這樣的聲音效果，將不同和聲融合在一起（至少模糊和聲分際）[22]。實際上如此混合和聲的方式，在現場演奏（特別是大型音樂廳）的確有其效果。葛拉夫曼（Gray Graffman, 1928-）在霍洛維茲（Vladimir Horowitz, 1904-1989）

門下時，就曾疑惑於如此踏瓣使用。但當霍洛維茲在卡內基音樂廳使用踏瓣混合不同和聲時，葛拉夫曼即驚覺其色彩之豐富多變[23]。雖然蕭邦的普雷耶爾和現代鋼琴性能不同，蕭邦也沒有在大如卡內基的場所演奏，但我們仍有理由相信，這位耳朵出奇敏銳的音樂家確實知道他想要的效果，他時而以踏瓣混合不同和聲的作法也是深思熟慮後的結果。

蕭邦的踏瓣設計可以混合和聲，他同樣可以用踏瓣設計樂句，而踏瓣並不必然和樂句圓滑線相同。比方說蕭邦《第三號鋼琴奏鳴曲》第一樂章第一主題：

‖ 譜例：蕭邦《第三號鋼琴奏鳴曲》第一樂章第14-16小節

這裡正確的解讀，是把樂句圓滑線和踏瓣「一起視之」，「兩者共同塑造」出這段樂句的音樂與音響效果，而非先看樂句再看踏瓣。同理，蕭邦也以圓滑線和踏瓣「抓放聲音」，共同塑造出《船歌》的獨特韻律感：

22. Hinson, 192.
23. Glenn Plaskin, *Horowitz* (London: Macdonald & Co. Ltd., 1983), 287.

▌▌譜例：蕭邦《船歌》第4-5小節

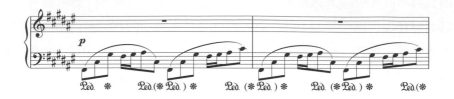

　　這些都是蕭邦將「音樂、技巧、樂器」三者做整體考量後的成果，也是這位鋼琴演奏大師將其踏瓣技巧最細膩的呈現。若我們能夠充分認識蕭邦在上述例子中的音樂寫作和踏瓣運用，那麼就可以正確解讀蕭邦一度讓諸多演奏家困惑的《第三號敘事曲》第二主題：

▌▌譜例：蕭邦《第三號敘事曲》第53-56小節

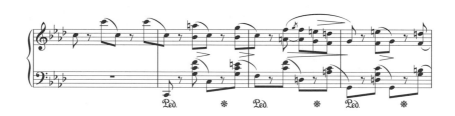

　　蕭邦此處的音樂寫法已經甚為特別，和聲分句和節奏分句並不一致，造成獨特的韻律感。然而作曲家更高明的是用踏瓣來促成如此效果。在這六拍子的主題中，蕭邦在第54小節第一拍踩下踏瓣讓聲音延續。這個踏瓣既經過第二拍的休止符（又是蕭邦設計的特定音響效果），也讓第三拍的不和諧和弦延續——有趣的是，蕭邦把踏瓣抬起記號寫在第四拍之後但在第五拍之前，這讓前面的和聲到第四拍的低音彈出時都還繼續鳴響，卻在第五拍的休止符上結束。第六拍上沒有踏瓣，蕭邦卻在下一小節第一拍

之前踩下踏瓣，在兩拍之間繼續玩弄他所要的聲音效果。這又是一個「音樂、技巧、樂器」三者完美結合的例證。如果演奏者能夠充分掌握蕭邦的踏瓣，自然就能彈出這一主題的獨特韻律感。相對而言，如果演奏者忽視蕭邦的踏瓣或不當更動，就難以表現出此段和聲分句和節奏分句之不同，也就無法真正彈出作曲家所設計的效果。因此蕭邦的踏瓣和音符一樣重要，就如同交響樂的音符和所編配的樂器一般，演奏者必須同等視之。

踏瓣與共鳴的效果

當然蕭邦有些踏瓣指示，在現代鋼琴上仍有適用爭議，但演奏者應該嘗試並揣摩蕭邦的意圖，思考所有看似奇特甚至無效的踏瓣，究竟作曲家寫作的道理為何。演奏者若能掌握蕭邦對泛音的共鳴運用，也能嫻熟踏瓣與觸鍵技巧，就可能自蕭邦作品中開展出難以想像的效果。英國學者里契—魏金森（Daniel Leech-Wilkinson）就自鋼琴名家莫伊塞維契（Benno Moiseiwitsch, 1890-1963）1940年演奏的蕭邦《夜曲》作品9之二錄音中，發現透過適當的踏瓣和音量處理，蕭邦作品絕佳的共鳴效果竟能讓彈出的音「增強」，打破鋼琴琴鍵彈奏後聲音即漸弱的規律。根據里契—魏金森的分析，如果作曲家（如蕭邦）的音樂包含精心設計的泛音列，透過適當的音量控制與踏瓣運用，讓聲音得以充分共鳴而非彼此掩蓋，而演奏者所使用的鋼琴又易於共鳴（試想蕭邦較輕盈的普雷耶爾鋼琴），那麼如此不可能的「增強」效果就可能出現 [24]。我們無法得知蕭邦是否能在鋼琴上如

24. Daniel Leech-Wilkinson, *The Changing Sound of Music: Approaches to Studying Recorded Musical Performance* (London: CHARM, 2009), chapter 6, paragraph 30, 31.

此神奇地控制音量「收放」，但他直覺性運用泛音列的手法，以及獨到細膩的踏瓣技巧卻絕對能使如此演奏成為可能（至少已從莫伊塞維契的錄音中得到證明）。對演奏者來說，蕭邦所言「正確的踏瓣運用是一生研究的學問」[25] 確實不假；對欣賞者而言，了解蕭邦的踏瓣則可讓人在看熱鬧之外更聽門道，特別是對於所有以仿古或復古鋼琴演奏的蕭邦錄音，我們可以好好檢視演奏者的踏瓣運用，看看是否能夠表現出蕭邦大膽的踏瓣寫法，自然有更多聆賞樂趣。

　　蕭邦的巴黎鄰居，當時巴黎音樂院鋼琴主任齊默曼（Pierre-Joseph-Guilaume Zimmerman, 1783-1853）曾道：「蕭邦就像所有極具原創性的天才一樣，是無法被模仿的。但努力深入其樂曲要旨仍然必要，至少讓我們避免違背蕭邦作品的精神。」[26] 在了解蕭邦演奏技巧系統之後，我們在下一章將進入他的鋼琴寫作，看看這些技法如何落實到音樂，而蕭邦又如何在當時的音樂環境中發展出自己的獨特語彙。

———

25. Niecks, Vol. 2, 341.
26. Jonathan Bellman, "Chopin and His Imitators: Notated Emulations of the 'True Style' of Performance," in *19th-Century Music, Vol. 24 No.2* (Autumn, 2000), 152.

4 蕭邦的
鋼琴音樂美學

像所有傑出藝術家一樣，蕭邦的鋼琴曲有其獨特個人風格，寫法也與眾不同。然而任何創新都有其時代背景，我們必須先了解那個時代，才能討論藝術家在當時是發揚傳統還是大膽反叛——或兩者皆是。蕭邦的演奏技巧特質和他的音樂高度結合，而若從其演奏特質來看，筆者認為蕭邦的鋼琴曲至少有三項明顯特質：語言化的音樂、「華麗風格」的炫技、鋼琴化的美聲唱法。這三者中「語言化的音樂」可追溯到巴洛克音樂美學，「華麗風格」炫技則是當時流行時尚，而鋼琴化的美聲唱法則是蕭邦融合義大利歌劇唱法與「倫敦學派」抒情特質後，不斷精進思考後的成果。雖然這三項特質皆非蕭邦所獨創或獨有，但他皆提出創新的表現手法，既整合前人成就，又開展新的音樂風格。

音樂作為一種語言

蕭邦的音樂美學，相當一部分承傳於拉摩（Jean-Philippe Rameau, 1683-1764）和巴赫等人以降的巴洛克傳統，認為「音樂是一種語言」[1]。蕭邦說：「我們用聲音創作音樂，就像我們用字來構成語言。」[2]對他而言，演奏是將人的情感和想法「透過聲音」表現。蕭邦的音樂充滿說話般的敘述語氣，四首《敘事曲》、諸多《馬厝卡》舞曲和《前奏曲》等都是最好的證明。在技巧表現上，一如先前所舉的例子，他的指法常著重在塑造各種語氣，而在每一句語氣之外，正確且清晰的分句更是蕭邦絕對在乎的演奏目標。米庫利表示：「蕭邦最重視正確的句法。錯誤句法對他而言，就

1. Eigeldinger, 14.
2. Ibid, 42.

像是某人費力地背誦以不熟悉語言所寫成的講稿一般，不但不能掌握正確的音節數量，甚至還可能在字中間停頓。文盲式的分句，只是顯示音樂對那些偽音樂家而言根本陌生且不知所云，而非（他們的）母語。」[3]

　　演奏者必須清楚表現句法，因為正確句法才能說出音樂的正確意義。就最基本的音樂文法而言，克雷津斯基（Jan Kleczynski, 1837-1895）表示蕭邦常提醒學生演奏時應當注意：「時值長的音符應該彈得較強，音域高的音符亦然。不協和音也比較強，掛留音也是。樂句的結束，在逗號或句號之前，總該被彈成弱的。如果旋律上行，演奏漸強；若下行，漸弱。此外，我們必須特別注意自然的重音。比方說一小節有兩個音時，第一音強而第二音弱；一小節有三個音時，第一音強而其後兩音弱。同理適用於每小節更細瑣的部分中。這就是演奏的基本規則；若有例外，作曲家會在樂譜上標明。」[4]就更進一步的樂句段落區分，克雷津斯基以舉例方式表示：「（一般而言）在一段八小節譜成的音樂樂句中，第八小節結尾通常表示這段思緒的終止，而若是在語言中，無論是說或是寫，我們都應該強調。在此處我們應該稍微停頓或降低音量。而這段樂句中的次要分句，則出現在每兩小節或每四小節後，需要稍短的停頓，就像是需要逗號或分號一樣。這些停頓極為重要。若沒有它們，音樂就成為接續不斷但沒有意義連結的聲音，成為不可理解的混亂，就像說話沒有標點或抑揚頓挫一般。」[5]

───

3. Ibid.
4. Ibid.
5. Ibid, 43.

如此音樂表現觀點，到雷雪替茲基等人都沒有改變[6]。從音樂句法比例和形式來看，蕭邦作品其實相當接近德奧古典傳統；而演奏蕭邦也必須審慎思考分句，將音樂演奏得有意義，一如說話必須言之有物，而非只是華麗技巧或美妙聲音的炫示。

超技名家與「華麗風格」

但華麗技巧也是蕭邦音樂的一面，還是相當重要的一面。在蕭邦所處的時代，炫技恰巧是最流行的演奏時尚，蕭邦也必須面對且回應如此音樂風潮，學習所謂的「華麗風格」（Stile brillante/ Brilliant Style）。

什麼是「華麗風格」？在先前關於早期鋼琴的討論中，我們知道當時維也納鋼琴由於琴鍵輕、聲音淺，鋼琴家也順勢發展出講究樂句音粒乾淨清晰、對比分明、音色多變且運指快速的演奏風格。在鋼琴技巧上，鋼琴家更不忘強調各種炫技要素，包括快速音階、琶音、雙手交錯與大跳、震音與雙震音等等。如此演奏風格與技巧表現，也就形成當時最時尚、所謂的「華麗風格」。這種風格以胡麥爾、黎斯（Ferdinand Ries, 1784-1838）、卡爾克布萊納、徹爾尼、莫謝利斯等名家為代表，在1800至1830年間風行歐洲。

但鋼琴演奏可不是鞍馬表演，技巧無法單獨存在，必須透過樂曲方能表現。什麼樣的曲類最能表現「華麗風格」？自然是結構單純，能

─────

6. Brée, 51-53.

讓旋律不斷變化，牽引出連篇燦爛裝飾性樂句的輪旋曲（Rondo）、幻想曲（Fantasy/ Fantasia）、變奏曲（Variations）、雜想曲（Potpourri）等等。輪旋曲曲調輕快，旋律豐富且不斷重複的基本結構讓美妙樂段得以充分開展。幻想曲、變奏曲和雜想曲更不用說，多是以著名旋律（民歌、歌劇詠嘆調等等）作發揮，極盡炫耀技巧之能事。如果還怕輪旋曲、幻想曲、變奏曲等曲名不能有效吸引聽眾，作曲家或出版商總不忘加上「大」（Grande）或「華麗」（Brillante）一詞，明白告訴大家曲子就是華麗繽紛[7]。

究竟「華麗風格」有多時尚？我們只要稍微看一下著名鋼琴作曲家（主要演奏維也納鋼琴）在此時期的「華麗」作品（名稱或曲類），就可知道該風格之盛行：

＊ 胡麥爾

Rondo-Fantasy for Piano in E major, Op. 19

Introduction and **Rondo Brillante** for Piano and Orchestra in A major, Op. 56

Introduction and **Rondo Brillant** for Piano and Orchestra in F major, Op. 127

＊ 黎斯

Grande Sonata **Fantaisie** in F sharp minor, 'L'Infortune' op. 26

Introduction et **Variations Brillantes**, op. 170

7. Samson, *The Music of Chopin*. 43-44.

＊ 卡爾克布萊納

Polonaise **Brillante** Op. 55

Romance et **Rondo brillant**, Op. 96

Rondo Brillant, Op. 130

Rondoletto Brillant, Op. 150

Grande Sonata **Brillante**, Op. 177

＊ 莫謝利斯

Fantasia Brillante on Benedict's Opera "The Bride of Venice"

＊ 孟德爾頌

Capriccio **brilliant** in B minor for piano and orchestra, Op. 22

Rondo brillant in E flat major for piano and orchestra, Op. 29

　　上面這些作品已經相當「華麗」，但最誇張的例子仍非徹爾尼莫屬。由於他實在太多產，限於篇幅無法一一列舉，但光從其編號前一百的作品中，即使扣掉重複作品名稱我們仍可選出至少下列標有「華麗」的作品：

Op. 3, **Brilliant** Fantasy and Variations on "Romance of Blangini"

Op. 9, **Brilliant** Variations and easy （Theme favorite）

Op. 10, **Brilliant** Grand Sonata in C minor, for four hands

Op. 11, **Brilliant** Divertissement, for four hands

Op. 14, **Brilliant** Variations on an Austrian Waltz

Op. 17, **Brilliant** Rondo on a favorite Menuet of C. Kreutzer

Op. 18, **Brilliant** Grande Polonaise

Op. 43, **Brilliant** Divertissement No. 2 on a Cav. "Aure felice," for 4 hands

Op. 44, Romance of Beethoven arranged as a **Brilliant** Rondo, for 4 hands

Op. 47, Grand Exercise in bravura in the form of **Brilliant** Rondo

Op. 49, Two **Brilliant** Sonatinas

Op. 51, Two **Brilliant** Sonatinas, for Pianoforte and Violin

Op. 54, **Brilliant** and Characteristic Overture in B minor, for 4 hands

Op. 58, Legerrazza e Bravura, **Brilliant** Rondo

Op. 59, Introduction and **Brilliant** Variations on a Rondo and Marche favorite of Roland

Op. 63, **Brilliant** and easy Toccatine on Tarrantelle of the Ballet "Die Fee und der Ritter"

Op. 71, **Brilliant** Nocturne for "Das waren mir selige Tage," for 4 hands

Op. 74, **Brilliant** Rondoletto in E flat major

無論是幻想曲、變奏曲、輪旋曲、波蘭舞曲、小輪旋曲（Rondoletto）、夜曲（Nocturne）、小觸技曲（Toccatine）、嬉遊曲（Divertissement）、波蘭舞曲、大奏鳴曲（Grand Sonata）或小奏鳴曲（Sonatina），鋼琴獨奏、四手聯彈或室內樂重奏，徹爾尼全都可以寫成「華麗」作品。如此華麗到不知節制，完全點明樂曲風格，也確切反映出當時音樂會風尚與演奏習慣。

蕭邦年輕時期的作品（約二十五歲前），就風格而言的確受到「華麗風格」影響。他從胡麥爾作品中學到甚多快速靈動的音型，寫了許多屬於技巧炫示的作品。然而從創作之初，蕭邦就表現出與眾不同的音樂氣質

與格調，和那些純然表現技巧的演奏匠不同[8]；另一方面，蕭邦固然追求當時風靡維也納和巴黎的「華麗風格」，但他並沒有忘記另一種鋼琴演奏風格——在英國鋼琴上所發展出的抒情歌唱。蕭邦更進一步將義大利歌手的「美聲唱法」（Bel Canto）融入其中，形成其鋼琴音樂寫作的另一重要來源。

鋼琴上的「美聲唱法」

音樂雖是語言，但那是歌唱的語言。蕭邦非常重視「如歌的演奏」。「蕭邦認為，在演奏中求得自然的最佳方式，便是常聽義大利歌手演唱，特別當時巴黎有許多這方面的名家。」[9] 蕭邦甚至對他的學生說「如果你想學彈琴，你必須學歌唱。」[10] 而蕭邦自己的演奏，也的確「像義大利歌手歌唱」，而且他能在鋼琴上表現呼吸，也就是分句一如歌唱。蕭邦欣賞的作曲家不多。除了巴赫和莫札特，當代音樂家中他對歌劇作曲家貝里尼（Vincenzo Bellini, 1801-1835）倒是極為推崇。貝里尼的旋律精純古雅，浪漫中有著高貴的矜持與自制。我們可以比較一下貝里尼歌劇詠嘆調和蕭邦早期《夜曲》與兩首《鋼琴協奏曲》的旋律，就可感受兩者風格上的相似。而在聲樂裝飾風格上，蕭邦也自羅西尼歌劇中學到甚多。我們可從下列貝里尼和羅西尼作品中，看到蕭邦的裝飾性旋律音型與結構來源：

≡

8. 這在下一章會專門討論。
9. 如Giuditta Pasta、Giovanni Battista Rubini、Maria Malibran等人，見Eigeldinger, 44.
10. Ibid, 45.

滑降式樂句

‖ 譜例：貝里尼《諾瑪》（Norma）詠嘆調〈聖潔女神〉結尾

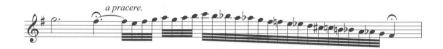

‖ 譜例：蕭邦《e小調鋼琴協奏曲》第一樂章第160-161小節

迴折式樂句

‖ 譜例：羅西尼《灰姑娘》（La Cenerentola）之詠嘆調一段

‖ 譜例：蕭邦《升F大調夜曲》作品15之二第12-14小節

拱型式樂句

∎ 譜例：羅西尼《賽蜜拉米德》（Semiramide）之二重唱一段

∎ 譜例：蕭邦《B大調夜曲》作品9之三第27小節

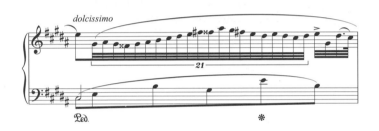

　　不只是作曲家，那個時代的歌手演唱風格其實也影響了蕭邦的聲樂性裝飾樂句。雖然羅西尼和貝里尼都不喜歡歌手自行更動他們所譜寫的唱段，但在實際演唱時歌手往往還是按自己意願自由發揮。蕭邦在歌劇院聽到的旋律不見得都是作曲家譜上的音符。比方說在瑞典夜鶯珍妮・林德（Jenny Lind）的傳記中，作者就曾舉例她演唱貝里尼《夢遊女》（La Sonnambula）的詠嘆調〈啊！難以置信〉（Ah！Non Credea Mirarti）時，如何更動作曲家的原作[11]：

─

11. 見Henry Scott Holland, W.S. Rockstro, *Memoir of Madame Jenny Lind-Goldschmidt: Her Early Art-Life and Dramatic Career 1820-1851, 2 Vols, Vol.2* (London: William Clowes and Sons Ltd., 1891), Appendix 10-13.

▌ 譜例：貝里尼《夢遊女》之詠嘆調〈啊！難以置信〉（原作）

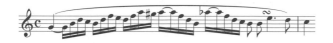

▌ 譜例：貝里尼《夢遊女》詠嘆調〈啊！難以置信〉（珍妮·林德演唱版）

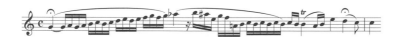

　　蕭邦自己就是即興演奏大師，演奏自己樂曲時也常添加裝飾。著名的《降E大調夜曲》作品9之二就有多種裝飾法版本流傳，多為蕭邦寫給或彈給學生的示範，這也和當時歌者的唱法相呼應[12]。然而蕭邦絕非第一位提出鋼琴該「如歌演奏」的音樂家。巴赫就曾說「如歌」是演奏的目標，莫札特也極為強調歌唱性的演奏[13]。事實上幾乎所有的鋼琴教材，都不忘強調鋼琴應該歌唱。而認為鋼琴家應該向義大利美聲歌手學習，這樣的想法也非蕭邦所獨有[14]。蕭邦的歌唱句法之所以出類拔萃，原因還是在其所寫作的樂曲能夠要求鋼琴歌唱，並訓練演奏者在鋼琴上歌唱的能力。如此歌唱性的鋼琴演奏技巧與樂曲創作，在蕭邦的時代就屬「倫敦學派」最為突出。在先前關於早期鋼琴的討論中，我們知道英國鋼琴琴鍵重且反彈慢，鍵盤較維也納鋼琴來得深，而克萊曼第、杜賽克、費爾德等以英國為據點並演奏英國鋼琴的鋼琴家，發展出輕柔而富抒情旋律美的「倫敦學

12. 見Jan Ekier所編校之Warsaw National Edition樂譜。

13. Kenneth Hamilton, *After the Golden Age: Romantic Pianism and Modern Performance* (Oxford: Oxford University Press, 2008), 140.

14. Samson, 81.

派」。蕭邦既受來自維也納，強調快速燦爛的「華麗風格」，自然也不會忽略「倫敦學派」的抒情歌唱[15]。

「倫敦學派」中影響蕭邦最深的當屬費爾德。米庫利認為蕭邦在鍵盤上的歌唱性絕佳，聲音彼此融合為一，那種美感「大概只有費爾德能和蕭邦相比」[16]。費爾德的諸多鋼琴作品，在踏瓣運用上也頗有見地，展現柔和的鋼琴音響。費爾德在1812年出版第一首《降E大調夜曲》，成為「夜曲」（Nocturne）此一曲類的創始者。雖然也有技巧要求，但這些《夜曲》重視情感表達而非技巧炫示；如此偏重鋼琴抒情歌唱美感的樂曲，自然也在強調絢麗燦爛的「華麗風格」之外給予蕭邦極大的啟發。甚至我們在費爾德《夜曲》中，也能找到蕭邦《夜曲》所出現的聲樂式裝飾性旋律，可見聲樂性格之裝飾樂句並非蕭邦所獨有：

‖ 譜例：費爾德《第一號降E大調夜曲》第47小節

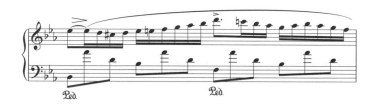

15. 就算是「華麗風格」，胡麥爾等人在慢板樂章中所表現的歌唱美感也一如聲樂短歌，一樣不曾忽略歌唱美感。Ibid, 82.
16. Eigeldinger, 46.

Ⅱ 譜例：費爾德《第六號F大調夜曲》第26小節

Ⅱ 譜例：費爾德《第四號A大調夜曲》第21小節

「華麗風格」、「倫敦學派」、「美聲唱法」的融合——
蕭邦的「裝飾性旋律」

　　但較之於費爾德，蕭邦在鋼琴上的美聲歌唱更為進步，也提出屬於自己的新見解。首先，他將「華麗風格」和「倫敦學派」的長處融合為一，以美聲唱法的音型與旋律在鋼琴上塑造獨特的「裝飾性旋律」。蕭邦作品（特別是早期創作）往往充滿裝飾樂句和「華麗風格」炫技音型，但若將他的裝飾音與旋律寫作與當時其他作曲家作品相比，蕭邦的天賦氣質與才情仍使他維持較高的格調，設計上也顯得突出。這是因為即使蕭邦運用大量裝飾音符，但裝飾和旋律之間卻是緊密結合，形成具「裝飾性格的旋

律」，和其他作曲家為了效果而濫加一堆琶音或半音階的做法截然不同；舉例而言，在《平靜的行板與華麗大波蘭舞曲》中，隨音樂行進蕭邦同時以「美聲唱法」和「華麗風格」的音型為原旋律添花。主旋律的形貌依然可見，裝飾又和旋律融合為一，效果是增強音樂表情而非讓音樂失焦：

▌▌譜例：蕭邦《平靜的行板與華麗大波蘭舞曲》波蘭舞曲第45-47小節。第45小節即是「美聲唱法」的裝飾樂句，第47小節則是「華麗風格」的代表音型。

　　因此若要演奏好蕭邦的裝飾性樂句，鋼琴家必須正視其作品中的裝飾特質，細心地將「裝飾」與「旋律」統一認識，方能在鋼琴上表現蕭邦的歌唱句法。如果只是旋律主體能歌唱，但裝飾音群無法和旋律相連，甚至僅具裝飾效果而無旋律美感，那也無法全面表現蕭邦結合「華麗風格」、「倫敦學派」和「美聲唱法」的音樂寫作[17]。更值得注意的，是如此「裝飾性旋律」在蕭邦作品中逐漸負責樂曲主題的性格變化。由於蕭邦的裝飾和音樂緊密聯結，因此同一段旋律以不同方式裝飾，其性格也隨之

改變。比方說在蕭邦《敘事曲》，就主題呈現方式而言，這些裝飾性旋律並不能稱為「變奏」，但就音樂性格而論，卻具有實際變奏功能（試想蕭邦《第四號敘事曲》主題的各次出現，每次都代表情境變化，也推動敘事發展）。因此筆者將其稱為「裝飾性變奏旋律」——這是蕭邦作品的一大特色，演奏者必須細心比對並作處理。

「鋼琴化」而非「聲樂式」的裝飾

然而蕭邦的裝飾並不止於「美聲唱法」風格。在《平靜的行板與華麗大波蘭舞曲》中，我們已經看到他如何讓「華麗風格」和「美聲唱法」同時出現，又兼具「倫敦學派」的抒情歌唱美感。之後蕭邦更進一步，將「華麗風格」與「美聲唱法」互相結合，塑造出具有聲樂風格，但其實是全然鋼琴化的裝飾手法：

▌▌譜例：蕭邦《升F大調夜曲》作品15之二第51小節

——

17. 在蕭邦「裝飾性旋律」的處理上，筆者認為鋼琴大師齊瑪曼的演奏堪稱最精湛的示範。或許是氣質使然，他自十八歲於蕭邦大賽上所演奏的《平靜的行板與華麗大波蘭舞曲》就能將蕭邦「裝飾」與「旋律」之區辨整合表現得面面俱到，兩首《鋼琴協奏曲》更是經典之作。

在上面例子中，如此裝飾雖有聲樂風格，但其跳動音型和半音運用手法卻絕非聲樂家所能演唱。若細究該小節前半的音型，更可說和「華麗風格」無異。如此寫作既顯示蕭邦在鋼琴音樂上的高度創意，也給予演奏者新的考驗：面對如此繁複華麗的裝飾音符或裝飾旋律，演奏者不太可能真正照拍子彈奏，而這也進而塑造出蕭邦最在乎、最迷人，卻也最難以掌握的演奏藝術──彈性速度（rubato）[18]。

蕭邦的彈性速度

彈性速度是一門龐大的演奏學問，而蕭邦的彈性速度更是學問中的學問。在蕭邦之前，彈性速度就已是作曲家與演奏者討論的話題，但原則在於基本字「Rubato」，意為偷盜──既要「偷」便要「還」，且往來之間必須不被察覺。

這兩項基本原則，今日仍可見於諸多著名演奏家對於彈性速度的見解。蕭邦名家堅尼斯（Byron Janis, 1928-）認為「彈性速度可以很數學。『Rubato』來自義大利文，本意是『偷來的時間』。如果我們分析傑出的彈性速度，便可發現其時間的『偷』與『還』絕對有其規律，完全可以算得出來。藉由彈性速度，演奏家創造出來回往返的錯覺，把時間玩弄於股掌之間。然而我自己的彈性速度完全不是數學的，而是自然而然的表

18. 見Richard Husdon, *Stolen Time: The History of Rubato* (Oxford: Oxford University Press, 1994), 189-205。作者認為這些裝飾都扮演了「時間偷取」(time robber)的功能，以此創造出彈性速度。

現。蕭邦的彈性速度一定超凡絕倫，因為他永遠在討論彈性速度。如果演奏者無法彈出好的彈性速度，自然也無法演奏好蕭邦。事實上，彈性速度不只對蕭邦重要，對任何音樂都很重要。」[19]而像是補充堅尼斯一般，俄國鋼琴名家薇莎拉絲（Elisso Virsaladze, 1942-）認為「演奏者必須盡可能地運用彈性速度，但必須讓聽眾認不出來演奏者在使用彈性速度。如果聽眾能夠察覺，那就是『漸快』或『漸慢』，而非彈性速度；無法被察覺的速度改變才是真正的彈性速度。有人問波蘭鋼琴／大鍵琴大師蘭朵芙絲卡（Wanda Landowska, 1879-1959）她如何演奏彈性速度，蘭朵芙絲卡只說『請你給我一個例子，告訴我我哪裡用了彈性速度！』就是如此！如果彈性速度能夠被指出來，那就不會是彈性速度了……事實上，我認為音樂中沒有一個小節是沒有彈性速度的，永遠都是彈性速度，只是演奏者不能表現得讓人察覺。」[20]

　　蕭邦所處的時代，特別是巴黎，音樂家普遍演奏速度越來越自由[21]。以李斯特而言，他的演奏就非「彈性速度」而是「速度彈性化」，樂曲行進中速度往往有極大變化[22]。蕭邦的彈性速度卻延續巴洛克與古典精神，強調「有偷有還」和「不被察覺」。無論是蕭邦自己所言「以左手（伴奏）為指揮」[23]，或是李斯特所說「風吹樹葉搖曳生姿，樹身卻維持不

———

19. 見堅尼斯與筆者之訪問。焦元溥，《遊藝黑白》下冊（台北：聯經，2007），141。
20. 見薇莎拉絲與筆者之訪問。焦元溥，《遊藝黑白》上冊（台北：聯經，2007），254。
21. 見David Rowland, "Chopin's Tempo Rubato in Context" in *Chopin Studies 2*, ed. John Rink, Jim Samson (Cambridge: Cambridge University Press, 1994), 204-209.
22. 見Vladimir Stasov和Hans von Bülow的回憶，Rowland, 206-208.

變，這就是蕭邦的彈性速度。」[24] 都指出蕭邦的彈性速度旋律自由但節奏規律，而非節奏也和旋律一起變化。米庫利甚至表示「在維持節拍上蕭邦可是冷漠無情，一些人可能會驚訝地知道節拍器從未離開過他的鋼琴。即使在他頗受爭議的彈性速度，負責伴奏的手皆保持嚴格的節拍，但另一隻負責旋律歌唱的手，藉由猶豫徘徊或帶著如熱情說話般的焦躁情緒以急切搶先，將音樂精神自任何節奏束縛中釋放。」[25]

以上道理雖簡單，實踐得法卻往往得耗費經年累月的努力。以「左手為指揮」或許不難，但左手拍子不可能永遠不變，特別是蕭邦的裝飾音型正要求演奏者必須既偷又還，而偷還之間如何彈得自然流暢，還要讓人無法察覺，這就是演奏蕭邦的學問與難處。事實上即使蕭邦重視彈性速度，他最後卻放棄這個指示：「彈性速度」這個詞竟只出現在蕭邦十三首作品，且這些作品首次出版皆於1832和1836年間（除了以遺作出版的早期作品《升g小調波蘭舞曲》和作品67之三的《馬厝卡》以外）[26]。換言之，作品24的《四首馬厝卡》是他生前出版樂曲中，最後一部標有「彈性速度」指示的作品。這表示蕭邦之後的作品都不用彈性速度嗎？當然不是。李斯特的解釋可謂真實道出作曲家的困境：「對於已經了解（彈性速度）的人，這個詞並不能教他們什麼；對於不知道、不了解也無法感覺（彈性速度）的人，這個詞也沒辦法告訴他們什麼，所以蕭邦後來不再於作品中加上這個解釋。」[27] 而根據艾傑丁格的分析，蕭邦的彈性速度除了「左手

———

23. Eigeldinger, 49.
24. Niecks, Vol. 2, 101.
25. Eigeldinger, 49.
26. Rowland, 212.

節拍保持不變」的類型之外，其實也有「速度彈性」之處，那就是關於波蘭民族風的樂段[28]。綜觀蕭邦標示「Rubato」的段落，的確多為三四拍且多和波蘭民族音樂相關。或許也正是民族風難以藉由記譜表示，蕭邦才標出「彈性速度」；當演奏家無法正確表現波蘭民族風，蕭邦許多「彈性速度」標示也就喪失意義。

關於「彈性速度」，「左右手不對稱」也是一種表現方式，筆者將其留至第十章再作詳細討論。而若回到蕭邦樂曲，除了先前提到的以裝飾音型與旋律塑造彈性速度之外[29]，筆者認為蕭邦還透過下列至少四種方式將彈性速度寫進音樂裡。如果演奏者夠細心，就能從蕭邦音樂中讀出彈性速度，進而思考表現之法：

❶ 指法設計

在上一章的指法設計討論中，我們已經看到許多指法設計其實必然導致速度改變。比方說譜例3-4（蕭邦《降E大調夜曲》作品9之二第26-27小節），演奏者若真按蕭邦指法演奏，速度必然會因第五指連奏而放慢，自然形成蕭邦所要的彈性速度。這一段照蕭邦指法並不好演奏，卻是作曲家精心思考語氣、句法、彈性速度後的結果。

27. Eigeldinger, 51.
28. Ibid, 120-121.
29. 值得注意的，是蕭邦倒不曾在這些樂段處標上「rubato」，也似乎暗示彈性速度本就是音樂設計的一部分，演奏者不需刻意強調表現。

❷ 左右手不等分節奏

　　蕭邦鋼琴作品的一大特色，便是左右手不等分節奏，作品中常見三對二（如右手彈三個音而左手彈兩個音）或是四對三等等設計。如果左右手節奏不等分，雙手對應自然更有彈性，也自易於演奏者掌握彈性速度運用。

❸ 裝飾音演奏法

　　蕭邦運用裝飾音不只是為了修飾旋律或模仿聲樂唱法，也有為延遲主要音（被裝飾的那個音）或增潤和聲而運用裝飾音。根據蕭邦的教學，我們可以清楚看到他在學生樂譜上標明裝飾音必須要彈在正拍上，而不是拍子之前（除非旋律比較適合從主要音開始，而非裝飾音）。如此裝飾音運用與彈法，自然會因延遲主要音而產生彈性速度。如果演奏者能清楚分辨蕭邦運用裝飾音的功用並以正確的方式演奏，自然而然就能在該段落彈出適當彈性速度。

❹ 和弦琶音化

　　同理，和弦琶音化（將一個和弦改成琶音演奏），也可以造成如裝飾音一般的延遲效果，帶給原樂句節奏上的彈性。蕭邦作品中將和弦改成琶音演奏，並不一定是手不夠大而必須改成琶音，而是為了音樂表現，自然也形成微妙的節奏變化。

　　討論至此，再進一步就是實際的處理，筆者將於第十章討論。但在討

論詮釋之前，先讓我們認識蕭邦的作品。就讓我們進入《聽見蕭邦》第二部分，從蕭邦早期作品開始逐一認識他的創作。

5 從華沙、維也納到巴黎
蕭邦早期作品

雖然在世短短三十九年，蕭邦既是音樂神童，也是藝術成就年少已成熟，十九、二十歲之際就已成熟發展出自己的音樂語言和技巧系統，人生後半繼續不斷拓展藝術表現。而若要真正了解蕭邦成年後的創作，也必須認識他的早期創作。即使這些作品多數並非音樂會或唱片錄音的熱門曲目，它們卻完全呈現蕭邦的人生歷程、音樂個性、鋼琴技巧以及對時代的呼應。我們可以從中看到蕭邦如何成為一代技巧大師、反叛性格如何不按牌理出牌、夢幻初戀、真誠友誼、早熟情感，以及對世俗音樂會的應對取捨。鮮少作曲家的早期作品能豐富呈現上述各種面向，而蕭邦竟給了我們這一切。

神童出世：蕭邦七歲所作的波蘭舞曲

目前蕭邦有樂譜傳世的最早作品是寫於七歲（1817年）的兩首波蘭舞曲（Polonaise in g minor, KK 889; Polonaise in B flat major, KK 1182-3）。那時蕭邦還不會寫曲，必須由他人負責抄譜。這兩首舞曲結構是簡單的三段式，調性變化也很普通：《g小調波蘭舞曲》中段轉成G大調，《降B大調波蘭舞曲》中段轉成降b小調。但這樣的早期作品，卻已充分顯示蕭邦的驚人旋律天才。兩者的小調樂段都讓人聯想到莫札特《e小調小提琴奏鳴曲》，《降B大調波蘭舞曲》更流露超齡的憂愁。《g小調波蘭舞曲》在蕭邦寫作完成不久後即出版，也成為這位音樂神童的歷史見證。當時華沙報紙就曾評論「他不只以最輕易的方式和最出眾的品味彈奏最困難的作品，他也已經是數首舞曲和變奏曲的作者，每一曲都讓鑑賞家大為驚訝，特別以其稚嫩年紀而言」[1]。

邁向超技名家之路：蕭邦的學生歲月

　　蕭邦在華沙時期中，自七歲的兩首波蘭舞曲起，不但持續創作波蘭風格的馬厝卡和波蘭舞曲，也譜寫各種不同形式的小篇幅作品，包括夜曲、圓舞曲、歌曲與其他舞曲等，供貴族名流沙龍演奏之用。如此情況下的創作，自然反映他所處的時代，但若我們能拋開曲類，直接審視蕭邦此一時期的創作與技巧發展，當可發現此時期作品最特殊之處，在作曲上是他對奏鳴曲式的學習、思考與嘗試，在鋼琴技法上則是吸收所屬時代風格，學習所謂「華麗風格」（Stile brillante）的演奏技巧 [2]。李斯特曾經說，每一個年輕藝術家都有成為超技大師的熱情，而這句話完全可以適用於年輕的蕭邦。認識蕭邦所處時代背景，以及對鋼琴演奏的期待，我們就不會驚訝蕭邦在華沙時期的作品，多數也以「華麗風格」為主，展現出這位天才鋼琴家的演奏能力與自我期許。

　　蕭邦七歲寫的波蘭舞曲，雖然技巧已超出一般人對七歲孩童的想像，但畢竟沒有真正炫技可能。到了十一歲所寫，題獻給老師的《降A大調波蘭舞曲》（Polonaise in A flat major, KK 1184），樂曲雖然不長（僅38小節），但裝飾性的旋律寫作已顯現蕭邦對鋼琴性能的掌握。其後的《升g小調波蘭舞曲》（Polonaise in g sharp minor, KK 1185-7）沒有明確的作曲日期，但一般認為是蕭邦十三或十四歲的作品，右手音群設計和胡麥爾等

1. Krystyna Kobylanska, *Chopin in his Own Land*, trans. C. Grece-Dabrowska and M. Filippi (Warsaw: 1955), 41.
2. 關於「華麗風格」的討論請見導論。

人相去不遠，旋律幾乎由震音、琶音、裝飾音型構成，還有雙手交叉與大幅跳躍等等技巧，「華麗風格」已成此曲主軸。同樣在十四歲所做的《序奏與德意志歌調變奏曲》（Introduction and Variations on a German air 'Der Schweizerbub' in E major, KK 925-7），更明確表現蕭邦對「華麗風格」的摹寫。這首以「牧童」（Der Schweizerbub）為主題的變奏曲，以序奏、主題與五段變奏寫成，五段變奏雖然包括調性變化（第四變奏轉入e小調），整體而言仍是單純以節奏與樂句作變化的裝飾性音樂（如第五變奏轉成圓舞曲風格）。即使已有貝多芬數首「嚴肅」變奏曲在前，例如《c小調三十二段變奏》，蕭邦此曲也展現出相當的德式風格，但他對變奏曲仍著重演奏技法展現，而非主題素材運用，是以演奏效果為考量的作品。

隔年（1825）出版，作為蕭邦作品編號第一號的《c小調輪旋曲》（Rondo in c minor, Op. 1），不但鋼琴技巧筆法更見精進，演奏效果也更加出色。蕭邦獨特的半音運用和調性對比，在此曲已經頗見發揮，而這只是他十五歲的作品。嚴格而論，《c小調輪旋曲》結構不算嚴謹，樂念流轉也不緊湊，但就風格而言已完全符合當時音樂會聽眾對輪旋曲的期待。蕭邦顯然清楚知道「輪旋曲」此一曲式之於「華麗風格」的意義，而此曲也暗示他希望自己能成為世人眼中的創作名家。事實上蕭邦絕對熟悉「華麗風格」，因為他在學生時代就已演奏過胡麥爾、黎斯、卡爾克布萊納、莫謝利斯等人的鋼琴協奏曲。然而此曲更重要的特色，在於蕭邦開始不以「華麗風格」為滿足，炫目的音型承擔和聲發展而不完全是展現技巧或作為旋律裝飾，可說是較先前作品更具音樂性的創作，也預告作曲家未來的發展。以十五歲之齡就寫出如此創作，無論就鋼琴或作曲，蕭邦都向世人預告一位音樂大師與演奏名家的誕生——而且是風格優雅的技巧大師。

波蘭風情與美聲歌唱

　　蕭邦十五歲以前所寫的四首鋼琴作品中，「華麗風格」可說是作品主軸，但蕭邦雖在技巧上不斷探索流行風尚，音樂上他仍不曾忘記自己所熟悉的波蘭風格，並繼續嘗試將維也納「華麗風格」與華沙民俗風情融合為一。此外，蕭邦鋼琴音樂最重要的特色之一——鋼琴化的美聲唱法，也在此時逐漸形成。蕭邦十六歲所作的《馬厝卡風輪旋曲》（Rondo à la mazur in F major, Op.5）是非常有趣的試驗。輪旋曲多以二拍或四拍為主，蕭邦在《馬厝卡風輪旋曲》中卻以三拍的馬厝卡舞曲為節奏。開始的F調主題仍屬輪旋曲風，之後就出現降B大調的馬厝卡舞曲，又接以數次轉調：無論是和聲運用、轉調處理、節奏設計或技巧編排，蕭邦都為此曲注入濃烈的波蘭風味，創造獨具特色的輪旋曲。這是蕭邦在艾爾斯納門下時所寫的作品，和之後要介紹的《第一號鋼琴奏鳴曲》都是非常大膽且挑戰傳統的創作。《降b小調波蘭舞曲》（Polonaise in b flat minor, KK 1188-9）是蕭邦在華沙歌劇院觀賞羅西尼歌劇《鵲賊》（La Gazza Ladra）後寫給同行友人柯爾貝格（Wilhelm Kolberg）的作品。此曲不但充滿羅西尼式的裝飾花腔樂句，中段更引了歌劇中的短歌（au revoir）[3]。甜美浪漫與抒情句法模糊了此曲波蘭舞曲的節奏，不僅在鋼琴上開展華麗美聲唱法，也是將高雅炫技與民俗風情做巧妙連結的創作。同樣和羅西尼有關，據傳是蕭邦十四歲時以羅西尼歌劇《灰姑娘》（La Cenerentola）結尾詠嘆調〈不再悲傷〉（Non Più Mesta）寫成為鋼琴與長笛的《E大調灰姑娘主題變奏曲》（Variations in E major on "Non Più Mesta" from Rossini's La

≡

3. Jim Samson, *The Music of Chopin*, 33-34.

Cenerentola, KK Anh Ia/5），沒有導奏或尾奏而僅是單純以主題和四段變奏構成。此曲長久以來一直被認為是偽作，因為鋼琴在此完全是簡單伴奏功能，簡單到一般人學琴數年即可當場視譜演奏，完全不像蕭邦此時的華麗手筆。但此曲轉入小調的第二變奏相當優美高雅，值得好奇愛樂者欣賞。

回到鋼琴創作。在之後的相似作品中，蕭邦十七至十八歲所寫的《三首波蘭舞曲》（Three Polonaises, Op. 71）在作曲家過世後以作品71出版。第一號d小調的結構其實近於輪旋曲，和第二號降B大調與第三號f小調的三段式有些不同，但三曲內容上都以華麗技巧展現為主，仍是「華麗風格」之作。第三號f小調以優美旋律和高雅風格聞名，華麗裝飾也能和音樂動機結合，是蕭邦早期波蘭舞曲中較出名的一曲。但就寫作技巧而言，第二號降B大調與1829年寫的《降G大調波蘭舞曲》（Polonaise in G flat major, KK 1197-1200）則展現出更細膩的和聲運用與技巧編寫，和之前的《c小調輪旋曲》一樣足以窺見蕭邦之後的發展。

除了波蘭舞曲和馬厝卡舞曲，蕭邦也多所嘗試適合沙龍的其他演奏曲目，包括《e小調夜曲》和夜曲風格的數首作品以及六首圓舞曲 [4]。除此之外，《對舞舞曲》（Contredanse in G flat major, KK Anh. Ia. 4）和《三首艾克賽斯》（Trois Écossaises, Op. 72-3）則屬蕭邦偶一為之的沙龍輕鬆作品。《對舞舞曲》演奏時間甚短，目前也難以確認是蕭邦之作，真實性向

≡

4. 關於此時期馬厝卡舞曲、圓舞曲和夜曲等等請見之後的專章討論。

來受到懷疑。但中段的和聲語法其實寫到「降C大調」，不可謂不特別[5]。艾克賽斯舞曲（Écossaise）是起源於蘇格蘭的二拍輕快舞曲，在十八世紀末至十九世紀初的英國與法國尤為風行，貝多芬和舒伯特都有同名創作。蕭邦《三首艾克賽斯》本質上和此一時期所創作的波蘭舞曲並無不同，音型結構和胡麥爾等人作品類似，都是簡單而帶有「華麗風格」的創作[6]。此三曲輕快短小，旋律不是特別迷人，但也俏皮可愛，是蕭邦小品中的小品。

此時蕭邦也寫了雙鋼琴與四手聯彈作品：為四手聯彈的《D大調摩爾主題變奏曲》（Variations in D major on a Theme of Moore, KK 1190-2）和雙鋼琴版《C大調輪旋曲》（Rondo in C major, Op. 73）。《D大調摩爾主題變奏曲》是蕭邦十六歲的作品，手稿遺失甚久且有毀損，經由波蘭學者與鋼琴家艾基爾（Jan Ekier）校訂增補後方於1965年出版[7]。《C大調輪旋曲》則是一首迷人的佳作，採A-B-A-C-A形式寫成。

根據蕭邦與好友沃伊齊休夫斯基（Tytus Woyciechowski）信中可見，此曲本是蕭邦在1828年夏天所寫的獨奏曲，之後才改成雙鋼琴版本。此曲和《D大調摩爾主題變奏曲》一樣華麗，但寫法更具趣味，風格也更恢弘，是至今仍會出現在音樂會中的作品[8]。至於此曲的單鋼琴原作版手稿

5. Humphrey Searle, "Miscellaneous Works" in *Frederic Chopin: Profiles of the Man and the Musician*, ed. Alan Walker (London: Barrie & Jenkins, 1966), 220.
6. Jim Samson, *Chopin*, 58-60.
7. Ibid, 37.
8. Searle, 218.

存於維也納，也有鋼琴家選擇演奏修補校正後的版本 [9]。

　　然而在意義上比較有趣的，或許是旋律和《D大調摩爾主題變奏曲》極為相似的《帕格尼尼紀念》（Souvenir de Paganini in A major, KK 1203）。一般咸信這是蕭邦1829年在華沙聽到小提琴大師帕格尼尼（Niccolo Paganini, 1782-1840）演奏後所作，樂譜到1881年才於華沙出版。此曲以著名的《威尼斯狂歡節》（Le Carnaval de Venise）旋律為主題，寫作四個裝飾性的變奏後接以尾奏作結 [10]。若此曲真是蕭邦所寫，則有趣之處在於同樣聽到帕格尼尼演奏，李斯特在大受震撼後決定革新鋼琴技法，並寫下《帕格尼尼大練習曲》試圖就鋼琴語言重建帕格尼尼在小提琴上的神奇；舒曼也曾寫下《帕格尼尼奇想曲練習曲》（Studies after Caprices by Paganini, Op. 3）和《六首帕格尼尼奇想曲音樂會練習曲》（Six Concert Studies on Caprices by Paganini, Op. 10）呼應帕格尼尼帶來的技巧震撼。但相較於這兩位幾乎同年的作曲家，蕭邦對帕格尼尼鬼神為之變色的技巧似乎沒有太大興趣，他的《帕格尼尼紀念》也只是就其旋律寫變奏，而非在鍵盤上模仿他的技巧，甚至也沒有一般「華麗風格」的絢爛，反而追求抒情柔美。精巧的三度與六度交織成柔美的音響，不變的左手則預示後來的《搖籃曲》。這或許正顯示蕭邦獨特的個性：綜觀蕭邦一生，他始終以鋼琴的語法和音響思考，而無論是演奏曲目、作曲風格、演奏手法、形式運用等等，他都和流俗不同，越到晚期更越在常人料想之外。

———

9. 見Paderewski版的蕭邦作品全集樂譜Fryderyk Chopin, *Fryderyk Chopin: Complete Works XII Rondos, 8th Edition* (Warsaw: Instytut Fryderyka Chopina, 1953), 127, 131.
10. 見Paderewski版的蕭邦作品全集樂譜Fryderyk Chopin, *Fryderyk Chopin: Complete Works XIII, 6th Edition* (Warsaw: Instytut Fryderyka Chopina, 1954), 68-69.

揚名立萬的音樂招牌：鋼琴與管弦樂合奏作品

維也納既是當時鋼琴製造業之都、「華麗風格」發源地與超技鋼琴大師之城，蕭邦如果想要更上層樓，這裡自是揚名立萬的考慮之地。因此1829年8月，十九歲的蕭邦前往維也納在帝國劇院（Imperial Theatre）和康德納梭劇院（Kärnthnerthor-theater）舉行兩場音樂會——這是他首次在華沙之外演奏，向這個音樂之城宣告自己已準備好迎向世界 [11]。

在十九世紀前半，歐洲音樂會不外以兩種形式舉辦，一是由音樂協會或組織邀請，一是由演出者自行組織。前者當然演出機會不多。蕭邦在巴黎也只受音樂院學會（Société des Concerts du Conservatoire）邀請演出一次（1835年），一般音樂會仍多由演出者自行張羅。在演出名稱上，「音樂會」（concert）用於管弦樂團或室內樂團伴奏（通常也包含交響樂演出），是在較大場地所舉行的演奏會；而小型的器樂或聲樂演奏，則稱為「沙龍晚會」（soirée），在下午舉行則稱為「音樂午會」（matinée muscale）。但那時的音樂會內容，和現今有極大差別。所謂的獨奏會（recital）還沒有出現，演奏會是由眾多音樂家和曲目組成，結尾甚至包含芭蕾表演，提供時間長且選擇多的視聽娛樂 [12]。舉例而言，以蕭邦為主的音樂會也僅是「蕭邦主演」，但演奏會曲目必包含歌手演唱、室內樂演奏，或蕭邦與其他鋼琴家、音樂家的重奏。對於想建立自己名聲的年輕

11. Marzana Kotynska and Jan Wecowski, "Music for Piano and Two Pianos by Polish Composers", Olympia OCD 394.
12. Ritterman, 16-18.

音樂家而言，若要舉辦大型的「音樂會」且又成為演奏焦點，那就必須演奏（寫作）和管弦樂團的合奏曲目以符合聽眾對「音樂會」規模的期待。也正是如此風尚，讓蕭邦在十七歲至二十歲出外開拓市場時期寫了多首鋼琴和管弦樂團合奏作品，作為介紹自己的音樂招牌。這些作品包括《唐喬望尼變奏曲》、《波蘭歌謠幻想曲》、《克拉科維亞克風輪旋曲》和兩首《鋼琴協奏曲》。

光從前三首的曲名（變奏曲、幻想曲、輪旋曲），我們就可以判斷這必是「華麗風格」，講究炫技的創作；而從蕭邦之前所創作的「華麗風格」波蘭舞曲與《馬厝卡風輪旋曲》等作品，我們也不難想像《波蘭歌謠幻想曲》和《克拉科維亞克風輪旋曲》的音樂風格。蕭邦沒有忘記自己最熟悉的音樂語彙，而他要讓世界認識蕭邦，也要聽見波蘭的聲音。

「華麗風格」本色：變奏曲、幻想曲、輪旋曲

蕭邦作品2以莫札特歌劇《唐喬望尼》（Don Giovanni）中，主角勾引村姑柴琳娜（Zerlina）的二重唱〈讓我們牽手〉（La ci darem la mano）為主題作序奏、五段變奏與終曲，因此一般稱為《唐喬望尼變奏曲》（Variations on 'La ci darem la mano' in B flat major, Op. 2）。這是蕭邦第一次寫作管弦樂伴奏，樂團部分並不出色，蕭邦終其一生也沒想精進自己的管弦樂法。但即使缺乏效果，我們還是可以自管弦樂中聽出蕭邦的細膩用心。此曲五段變奏與終曲完全在展現技巧，揮灑出繁複多彩的燦爛音符。第一變奏蕭邦直接在譜上寫明「華麗的」（Brillante），開誠布公炫耀過人的快速音群與凌厲指法，是不折不扣的「華麗風格」。第二變奏快速三連音不斷來回縈繞，第三變奏則在左手伴奏多所裝飾，在在呈現當時胡

麥爾等名家所賴以聞名的頂尖演奏技巧。第四變奏蕭邦罕見地用了必須不斷跳躍演奏的分散和弦。如此旨在全然展現技巧的重複音型寫作，除了之後的《練習曲》外就再也不曾出現於蕭邦音樂之中，可見此曲強烈的炫技意味[13]。而在這樣機械性的技巧展示後，蕭邦智慧地轉入降b小調寫成的慢板，充分歌唱後才接到降B大調，三拍波蘭舞曲風的終曲，回到「華麗風格」為樂曲作結。而蕭邦在這段終曲更於最後短短一分鐘內就窮盡繁複快速音群、左手跨右手跳奏、寬廣鍵盤運用、高音部琶音來回等「華麗風格」經典招數，果然是後生可畏的演奏奇才。

除了技巧之外，蕭邦在《唐喬望尼變奏曲》也展現出過人的旋律才華。除了第四變奏顯得機械性之外，華麗技巧仍建築在優美旋律之上，並非無意義的技法練習，每一變奏也都精巧優雅，樂風高貴而非賣弄。序奏雖是即興風格而洋溢浪漫青春與自由想像，蕭邦卻寫下高度精練的和聲運用[14]。《唐喬望尼變奏曲》今日仍是常被演奏的重要作品，原因不只這是炫技大曲，而是音樂本身的傑出成就讓此曲得以鶴立雞群於同時期其他炫技之作。當舒曼看到《唐喬望尼變奏曲》的樂譜，興奮地在報導中寫下「先生，脫帽吧，一位天才呀！」的讚賞，更成為對這首作品與年輕蕭邦最著名的評語[15]。

《唐喬望尼變奏曲》可說是蕭邦對古典風格與鋼琴技法的心得之作，而隔年的《波蘭歌謠幻想曲》和《克拉科維亞克風輪旋曲》則是蕭邦繼續

13. 蕭邦此段大概也是他所寫出最機械性的技巧。

14. 相關討論請見John Rink, "Tonal Architecture in the Early Music," in *The Cambridge Companion to Chopin*, ed. Jim Samson (Cambridge: Cambridge University Press, 1992), 82-83.

15. Searle, 213.

以「華麗風格」展現波蘭民俗風情的嘗試。《波蘭歌謠幻想曲》（Fantasy on Polish Airs in A major, Op. 13）包含序奏和三段波蘭旋律，三段各自都以變奏手法展開。第一段以波蘭民謠〈月已低沉〉（Już miesiąc zaszedł）為主題，第二段轉入小調並引用當時波蘭著名音樂家庫爾賓斯基（Karol Kurpinski, 1785-1857）譜寫的旋律 [16]。第三段回到大調，以馬厝卡舞曲（馬厝爾）風格譜成亮麗終曲。結構相當簡單，樂曲也以炫技為主，但蕭邦的處理並不流於庸俗，和《唐喬望尼變奏曲》一樣優雅合宜。《克拉科維亞克風輪旋曲》（Rondo à la krakowiak in F major, Op. 14）同樣以優美序奏開場，但寫得較《唐喬望尼變奏曲》和《波蘭歌謠幻想曲》更富巧思、旋律更感人、管弦樂編排更細膩，蕭邦也對自己在此的獨創設計頗感得意。「克拉科維亞克」為源自波蘭南部大城克拉科的民俗舞蹈，是多切分音且重音常在弱拍的二拍舞曲 [17]。以克拉科維亞克舞曲作輪旋曲素材，揮灑起來自然更得心應手，蕭邦後來在《e小調鋼琴協奏曲》第三樂章也再度運用如此設計，內容也都是優雅華麗的鋼琴展技。

就音樂會型態而言，當時歐洲的音樂會雖然時間長，每一節目的時間卻不長，音樂家也沒有完整演奏作品的必要。一個三樂章或四樂章的鋼琴奏鳴曲，演出者可能只選其中一至二個樂章彈奏，協奏曲更是如此。如果在較大型的音樂會上需要和管弦樂團合奏，而協奏曲可能又太長，解決方法便是創作規模較小的單樂章作品。這也就是蕭邦《唐喬望尼變奏曲》、《波蘭歌謠幻想曲》、《克拉科維亞克風輪旋曲》和之後的《平

16. Ibid, 214.
17. Ibid, 215. Samson, *The Music of Chopin*, 50.

靜的行板與華麗大波蘭舞曲》、孟德爾頌《華麗輪旋曲》、《華麗奇想曲》、《小夜曲與歡樂的快板》（Serenade and Allegro giocoso in B minor, Op43）、韋伯《音樂會作品》等為鋼琴與管弦樂團合奏，演出時間在二十分鐘以內的作品之創作背景。1829年蕭邦在維也納的兩場演出，就彈奏了《唐喬望尼變奏曲》和《克拉科維亞克風輪旋曲》[18]，也獲得評論讚賞。

鋼琴協奏曲：「華麗風格」至今唯一的熱門曲

雖然輪旋曲、幻想曲、變奏曲是音樂會的主角，但那畢竟是風格類似，作曲家難以充分暢所欲言的音樂類型。在維也納登台成功後，蕭邦9月回到華沙，就開始寫作《f小調鋼琴協奏曲》；此曲和八個月後完成的《e小調鋼琴協奏曲》是蕭邦唯二的協奏曲[19]，既展現青年作曲家旺盛的演奏事業心，也透露一段暗藏心底，對夢中情人康斯坦絲嘉（Konstancja Gladkowska）的戀情——只是蕭邦或許不曾想過，這兩首協奏曲竟也是他對波蘭的最後一瞥：完成《e小調鋼琴協奏曲》而遠赴巴黎後，蕭邦再也沒有機會回到故鄉。此二曲中的純真情感與清新樂想，也終成蕭邦所有作品中最珍貴的紀錄。

≡

18. 蕭邦在8月11日和8月19日都彈奏了《唐喬望尼變奏曲》，但第一場音樂會以聽眾所給的歌曲主題即興演奏作結，第二場才演奏了《克拉科維亞克風輪旋曲》。見John Rink, *Chopin Concertos* (Cambridge: Cambridge University Press, 1997), 8.

19. 1836年出版，編號為Op. 21的《f小調第二號鋼琴協奏曲》其實是「第一號」，出版於1833年，編號Op. 11的《e小調第一號鋼琴協奏曲》才是之後的創作。為避免混淆，本書將以調性而非序次指稱這兩首作品。

不過即使是名稱「較正式」的協奏曲，仍可區分為偏重藝術性，「交響樂式」的嚴肅作品（Symphonic concerto），或是側重演奏效果的「炫技協奏曲」（Virtuoso concerto）。蕭邦的兩首協奏曲在本質上屬後者，是「華麗風格」的炫技之作。但既然以「協奏曲」為名，寫作如此較正式的作品，第一樂章自必須以「奏鳴曲式」（Sonata form）為之。「奏鳴曲式」的精神在於「對比」，而在「奏鳴曲式」發展歷程中，作曲家有的偏向結構組織上的對比，有些運用調性對比，有些則以音樂主題為對比。就表演性質的「炫技協奏曲」而言，鋼琴作曲家逐漸發展出一套公式，就是延續徹爾尼的寫作手法，強化獨奏樂器並降低樂團重要性，將所有焦點凝聚在鋼琴演奏上的格式。徹爾尼「奏鳴曲式」協奏曲第一樂章模型可圖示如下 [20]：

徹爾尼「奏鳴曲式」協奏曲第一樂章模型							
樂段	樂團總奏I	鋼琴獨奏1	樂團總奏II	鋼琴獨奏2	樂團總奏II	鋼琴獨奏3	樂團總奏IV
奏鳴曲式		呈示部		發展部		再現部	
調性安排	主調(I) → 屬調(V)		→	→	→	→ 主調(I)	

在如此形式中，鋼琴負責樂曲發展，樂團只剩下陪襯功能，和貝多芬等樂團和鋼琴共同負責音樂發展的協奏曲大不相同。既然管弦樂只是伴奏性能，為了演出方便，甚至避免樂團和獨奏家爭豔，「炫技協奏曲」管弦樂部分在實際演奏中不是常被簡化為小編制樂團，就是改成弦樂四重奏或

———

20. 見Rink, *Chopin Concertos*, 2-4.

五重奏；甚至完全省略樂團，鋼琴家單獨演奏，作品也不受多大影響。作曲家往往在管弦樂譜上標明「ad libitum」（即興演奏）：表示只要旋律與和聲差不多，如何演奏無所謂，甚可完全省略 [21]。蕭邦此二曲正是如此作品，兩曲第一樂章都符合上表中的徹爾尼「奏鳴曲式」模型，樂團也是陪襯性質，不負責任何主題發展，鋼琴才是真正也是唯一的主角，完全反映當時「華麗風格」炫技時尚。

　　蕭邦對前輩作品的學習並不只反映在第一樂章的格式。自貝多芬後，裝飾奏漸漸從協奏曲格式中消失，轉而為「內化裝飾奏」的結尾樂段演奏。如此表現的韋伯《第二號鋼琴協奏曲》終曲，其華麗寫法或許就是蕭邦《f小調鋼琴協奏曲》終樂章的靈感來源，而費爾德與胡麥爾協奏曲序奏的形式和風格，更可說是蕭邦創作《f 小調鋼琴協奏曲》時的師法對象。就樂句寫作而言，胡麥爾《第二號鋼琴協奏曲》第一樂章發展部和蕭邦《e小調鋼琴協奏曲》第一樂章發展部的雷同，足以讓人會心一笑。更明顯的模仿，則見於蕭邦《e小調鋼琴協奏曲》與卡爾克布萊納《d小調鋼琴協奏曲》，兩者第一樂章鋼琴出場與第一主題的比較：

21. Ibid, 12-21.

‖ 譜例：卡爾克布萊納《d小調鋼琴協奏曲》第一樂章鋼琴引奏與第一主題

{引奏}

{第一主題}

‖ 譜例：蕭邦《e小調鋼琴協奏曲》第一樂章鋼琴引奏與第一主題

{引奏}

{第一主題}

蕭邦將《e小調鋼琴協奏曲》題獻給卡爾克布萊納，音樂果真也反映出對前輩作品的模仿，而模仿即是一種致敬。但更值得我們重視的，則是蕭邦即使學習並模仿前人作品，他一樣保有自己的風格和品味，也明確表現自己的鋼琴筆法。姑且不論兩人旋律天分高下而僅就音樂寫作而言，在這極其相近的第一主題中，旋律還沒歌唱多久，卡爾克布萊納就迫不及待地炫耀他卓越的跳躍技巧（這顯然是他甚為擅長的技術成就，因為在其作品中如此跳躍段落堪稱層出不窮）。相形之下，蕭邦雖然也有華麗音群，他卻用心於裝飾音群與歌唱旋律的整合。在卡爾克布萊納的作品裡，技巧展示和音樂表現可以截然兩分，蕭邦則致力融合技巧與音樂，讓兩者緊密相連——就音樂角度而言，同樣受「華麗風格」影響，蕭邦的技巧展現更有音樂意義，也證明他是更優秀的作曲家。

　　除了受到前輩作品與時代風潮影響，這二首曲中的波蘭元素，也可以說是大環境鼓勵下的產物。當然我們可以認為蕭邦是延續《唐喬望尼變奏曲》終曲、《波蘭歌謠幻想曲》和《克拉科維亞克風輪旋曲》的經驗，以馬厝卡舞曲風寫《f小調鋼琴協奏曲》第三樂章，以克拉科維亞克舞曲風寫《e小調鋼琴協奏曲》第三樂章。但如此深具民俗特色的手筆除了是蕭邦一貫風格，也呼應十九世紀初歐洲樂界以民俗曲調入樂的流行趨勢，特別是蕭邦所身處的東歐地區和英國克爾特等「邊緣」地帶旋律，更是引人好奇且廣受歡迎的素材 [22]。我們固可想像即使沒有如此風尚，蕭邦也會將波蘭風格帶入此二曲，但也應當對大環境的風潮有所認識——至少如此寫作，在當時絕對是能贏得好評的時尚作法。

———

22. Ibid, 11.詳細分析請見Carew, 400-430.

但即使是受時潮影響的青年炫技之作，蕭邦的鋼琴協奏曲仍足以被稱為是極具原創性的作品。兩首協奏曲皆洋溢波蘭舞蹈元素，《e小調鋼琴協奏曲》第一樂章開頭就是馬厝卡舞曲。如此作曲手法自然遠超過他人以舞曲或地方旋律入樂的表面效果，更是領先時代的成就。高度精練的旋律固然是讓人驚豔的特質，不同樂句間的關聯與對應更往往超乎聽者想像，甚至兩首協奏曲間也有隱而未現的呼應關係。《f小調協奏曲》第一樂章在濃郁愁思中開展華麗冒險，中段發展部所掀起的情感波濤令人聞之動心駭目。《e小調協奏曲》第一樂章篇幅恢弘，洋洋灑灑開展超技名家的自信，精巧的發展部與尾奏都將「華麗風格」提升至前所未見的優雅洗練。兩首協奏曲的第二樂章都是蕭邦對心上人的深情告白，《f小調協奏曲》深刻憂愁，《e小調協奏曲》卻顯得沉靜抒情，後者更堪稱蕭邦最清純的音樂歌唱，寫下浪漫無比的青春。即使現在《e小調協奏曲》較受偏愛，無論當時或後世，仍有許多人認為《f小調協奏曲》的原創性和靈感更為出色；但不管何首更孚人望，相較於韋伯、胡麥爾、費爾德和卡爾克布萊納等人華麗展技的協奏曲，無論在旋律、靈感或情感深度上，蕭邦的鋼琴協奏曲都有卓然不群的傑出成就，也是所有華麗展技鋼琴協奏曲中，唯二還能成為現今熱門演奏與錄音曲目的作品。

反叛的欲望：蕭邦對「奏鳴曲式」的嘗試

即使這兩首協奏曲有極其迷人之處，對此二曲的批評自其問世起就毫不間歇，特別是不合傳統的調性運用。蕭邦雖用了符合「奏鳴曲式」的框架與主題，調性處理卻相反，許多人因此認為這其實是年輕蕭邦對「奏鳴曲式」認識不深，甚至「調性感貧弱」[23]。但筆者以為，如果我們將蕭邦這兩首協奏曲和其《第一號鋼琴奏鳴曲》（Sonata No.1 in c minor, Op. 4）

和《g小調鋼琴三重奏》（Piano Trio in g minor, Op. 8）一併觀之，或許就能更加了解年輕蕭邦的意圖，用另一種角度來看這明顯不合傳統的設計。

　　論調性設計，《第一號鋼琴奏鳴曲》、《g小調鋼琴三重奏》和《e小調鋼琴協奏曲》以「奏鳴曲式」寫成的第一樂章，都有顯而易見的唐突之處。就「奏鳴曲式」對比原則而言，第一主題和第二主題應在呈示部作調性對比，蕭邦偏偏反其道而行，硬是在呈示部以相同調性寫作 [24]，反而在再現部才作調性對比，等於和傳統「奏鳴曲式」顛倒。《第一號鋼琴奏鳴曲》再現部甚至轉入降b小調而非回到c小調，更是讓人大感錯愕的寫法：

c小調第一號鋼琴奏鳴曲	第一主題	第二主題
呈示部	c小調	c小調
再現部	降b小調	g小調－c小調

g小調鋼琴三重奏	第一主題	第二主題
呈示部	g小調	g小調
再現部	g小調	d小調－g小調

e小調鋼琴協奏曲	第一主題	第二主題
呈示部	e小調	E大調
再現部	e小調	G大調－e小調

23. Gerard Abraham, *Chopin's Musical Style* (Oxford: Oxford University Press, 1946), 36.
24. 《e小調鋼琴協奏曲》轉入同名大調，而非照傳統原則轉入G大調。

但筆者的問題是，蕭邦難道真的不會寫「奏鳴曲式」嗎？為什麼同樣「錯誤」他可以連犯三次，錯到讓人用「自殺式設計」[25]來形容？

特立獨行的聲音：《第一號鋼琴奏鳴曲》

筆者認為，蕭邦絕對清楚「奏鳴曲式」的創作規則，但他就是故意要和傳統相反。事實上從鋼琴技巧到樂曲創作，蕭邦無一不挑戰既有觀點並試圖開創自我風格。仔細觀察《第一號鋼琴奏鳴曲》，我們可以更清楚認識蕭邦：這不是一首著名作品，缺乏迷人旋律但又技巧困難，對演奏者而言吃力不討好。不僅許多蕭邦名家從不演奏或錄製，更鮮少有人願意單獨演奏此曲而不搭配蕭邦另外兩首鋼琴奏鳴曲。但即使聆聽美感顯得不足，本曲卻充滿「閱讀樂趣」。第一樂章處處機鋒，充滿主題的對位設計與「玩耍」，發展部更是和聲變化的遊戲。當第一主題居然在降b小調出現，躍然譜上的似乎是蕭邦不懷好意的鬼臉；而在結尾八度強奏後的主題回身一現，同樣的鬼臉似乎笑得更為開心。

第二樂章名為小步舞曲，但和貝多芬《第一號交響曲》第二樂章相似，都是性格為詼諧曲的樂章，兩人的反叛個性在此一脈相承，而蕭邦此一樂章之樂思獨特也頗有貝多芬的身影。然而最搞怪的或許還是第三樂章。雖是聽似無害的「甚緩板」（Larghetto），蕭邦卻以五拍子寫成。五拍子在當時已夠特殊，蕭邦還和一般五拍的「三拍一二拍」韻律相反，就

25. Donald Francis Tovey, *Essays in Musical Analysis, vol.3*: Concertos (Oxford: Oxford University, 1937), 103.

是要把五拍寫成「二拍一三拍」的組合，讓第三拍帶有次強重音而形成特殊節奏感。可蕭邦的淘氣還沒結束，他還要玩弄左右手節奏對比。傳統的三對二或四對三，他根本不屑一顧，他在這裡寫出的竟是充滿即興色彩的五對四、九對四、十四對三、七對四，在在令人傻眼。要說這不是故意為之，又有誰會相信？到了第四樂章，蕭邦終於回到鋼琴家本色，雖也用心於主題變化，卻也開展出熱情奔放的技法而近於「華麗風格」，演奏難度不可小覷。

　　蕭邦將《第一號鋼琴奏鳴曲》題獻給老師艾爾斯納，而艾爾斯納曾將樂譜寄給維也納出版商哈斯林格（Tobias Haslinger），對方自然認為此曲必經修改方能出版，而蕭邦自然也拒絕修改 [26]——本曲所有古怪不合曲理之處，全都是他苦心安排的創意呀！平心而論，《第一號鋼琴奏鳴曲》除了第三樂章的優美旋律與第四樂章的火花四射外，大概很難引起聽眾的聆賞熱忱，樂思流轉也不能說流暢自然。但如果我們能夠欣賞蕭邦那刻意要離經叛道的勇氣，或許也就能給此曲更多重視與更高評價。

奇特的《g小調鋼琴三重奏》

　　和《第一號鋼琴奏鳴曲》相似，蕭邦《g小調鋼琴三重奏》也以四個樂章組成，也不是音樂會或錄音中的著名作品，第一樂章調性設計也不合傳統。然而和作曲上的巧思相較，《g小調鋼琴三重奏》的缺點確實

26. Peter Gould, "Sonatas and Concertos," in *Frederic Chopin: Profiles of the Man and the Musician*, ed. Alan Walker (London: Barrie & Jenkins, 1966), 147.

較《第一號鋼琴奏鳴曲》更為明顯。三個樂器的比重失衡就是最根本的問題。蕭邦此曲寫給喜愛音樂，本身也演奏大提琴並常邀他一同演奏的拉吉維爾公爵（Antoni Radziwill, 1775-1833）。這或許可以解釋此曲大提琴的比重超過小提琴，卻不能解釋為何蕭邦將小提琴音域幾乎都寫在第五把位以下，完全沒有發揮該樂器的性能。在預演過後給友人的書信中，蕭邦雖說滿意自己的創作，卻考慮將小提琴換成中提琴[27]。如此思慮其實頗耐人尋味，因為改成中提琴並不會解決音域與音響失衡的問題，而蕭邦顯然不想改寫小提琴以發揮高音域。這是蕭邦對弦樂低音域的偏愛使然，還是不願正面承認錯誤，或者其實還是他的反叛個性，就是要寫出一個不用高音的小提琴？就只能由聽者自行判斷。

雖然沒有發揮小提琴，大提琴部分也不能說多豐富，蕭邦卻為鋼琴寫下繁複艱深的技巧，繼續在鍵盤上開展「華麗風格」，讓樂器比重更為失衡。但也因為鋼琴的精采表現以及全曲仍屬優美的旋律（特別是首尾兩樂章），《g小調鋼琴三重奏》仍有動人之處。而從三個樂器的旋律寫作，我們也可明顯看出蕭邦在主題動機的延伸手法上深受巴赫影響，樂器對話更主要建立於對位寫作。熱情如火的第一樂章承載蕭邦對奏鳴曲式調性結構的反叛，第二樂章則輕鬆活潑，且明確題為「詼諧曲」。第三樂章則意外地嚴肅，是蕭邦展現深刻樂思，不讓如此室內樂作品成為純然演奏娛樂的手筆。終樂章是波蘭風格的輪旋曲，也是充分發揮鋼琴技巧的樂章，再次展現蕭邦的過人旋律才華。

———

27. 見Samson, *Chopin*, 46-47.

「華麗風格」再現

當蕭邦先至維也納，後改奔巴黎，最終也定居巴黎，人生進入另一階段。作為創作者，他本來就不斷進步，而巴黎的藝文環境也讓其創意與思考突飛猛進。但在尋找自己聲音的同時，蕭邦也持續呼應他的時代，將「華麗風格」作進一步精修後再行出發。他在此一時期前後所寫的《序奏與華麗波蘭舞曲》、《序奏與輪旋曲》、《華麗變奏曲》、《波麗路》和《平靜的行板與華麗的大波蘭舞曲》等等，忠實呈現蕭邦當時的思考。

首先在作品形式上，蕭邦回到「華麗風格」所喜的輪旋曲、變奏曲、波蘭舞曲，而《序奏與華麗波蘭舞曲》、《序奏與輪旋曲》和《平靜的行板與華麗的大波蘭舞曲》更皆是先以慢板序引開場，後接續炫技舞曲，編排十分相似。《波麗路》序引則先快後慢，性格也相去不遠。就曲名而言，「華麗」一詞首次出現在蕭邦作品名稱之中，加上其後作品18與34的四首《華麗圓舞曲》（Valses brillante），蕭邦共寫了七首「華麗」作品。雖然這和出版商不無關係，但就音樂風格而言他也的確寫出或運用「華麗風格」。為大提琴與鋼琴所寫的《序奏與華麗波蘭舞曲》（Introduction and Polonaise brillante in C major for Cello and Piano, Op. 3），波蘭舞曲部分是為拉吉維爾公爵父女所作，到1830年才添加序奏並定稿出版。此曲雖沒有深刻內容，連蕭邦自己都認為這「只是為名媛貴婦而作的沙龍音樂」[28]，但旋律不只優美出奇，波蘭舞曲更有貴族的高雅驕矜，隱隱然展露不凡大氣。此曲大提琴部分並不困難，鋼琴寫作卻絢麗繽紛，充滿音階、琶音、

28. Searle, 218.

八度與快速裝飾音型，極富演奏效果，是深受喜愛的音樂會作品。

　　《序奏與華麗波蘭舞曲》鋼琴部分是標準「華麗風格」，蕭邦卻慢慢走出如此風尚。作品12《華麗變奏曲》（Variations brillantes in B flat major, Op. 12）、作品16《序奏與輪旋曲》（Introduction and Rondo in c minor/ E major, Op. 16）和作品19《波麗路》（Bolero in C major/ a minor, Op. 19）就是很好的參考。《華麗變奏曲》是蕭邦在1833年寫作並出版的作品，以該年1月過世的作曲家哈洛德（Louis Herold, 1791-1833）遺作歌劇《路德維契》（Ludovic）中女高音與合唱的輪旋曲〈我要出賣聖衣〉（Je vends des scapulaires）作為主題，寫成導奏、主題、四段變奏與尾奏的變奏曲 [29]。和以往的變奏曲相似，蕭邦在此展現高超鋼琴技巧，充滿華麗裝飾樂段。雖是以炫技為旨趣的作品，旋律設計與變奏安排卻相當優雅，段落連接與變奏轉折也更具巧思。和《唐喬望尼變奏曲》相較，《華麗變奏曲》更具整合性，技巧和音樂也更能融合為一，脫離為炫技而炫技的「華麗風格」，雖然音樂本身並不如《唐喬望尼變奏曲》有趣。《波麗路》舞曲序奏編寫充滿巧思。此曲序奏是C大調，經過轉調後a小調舞曲主題出現，最後又以A大調結尾。節奏上本曲和波蘭舞曲的差別不大，雖能聽出西班牙風格，但也不是特別濃厚，洋溢全曲的是輕盈愉悅之巴黎沙龍風。但真正能列為經典之作的，仍屬《序奏與輪旋曲》。此曲確切寫作時間不詳，但應為1832至1833年的作品。這是蕭邦最後，也是規模最大的一首輪旋曲。蕭邦此曲寫得甚為華麗，是不折不扣的「華麗風格」，音型和胡麥爾作品也相當相似。但序奏優美又有戲劇轉折，段落雖不長，情韻在短短篇幅中卻能

29.　Niecks, Vol. 2, 275.

千迴百轉，並非無意義的技巧練習。輪旋曲旋律花俏，但裝飾手法仍然緊貼音樂情韻與旋律走向，曲終更有俏皮逗趣的幽默，將「華麗風格」的演奏技巧落實為音樂。

　　《華麗變奏曲》以歌劇旋律為變奏，蕭邦傳記作者尼克斯（Frederick Niecks）則推論，《波麗路》中的西班牙風格或許來自劇中也有波麗路舞曲的奧伯（Daniel François Esprit Auber, 1782-1871）的名劇《波第奇的啞女》（La Muette de Portici），特別是蕭邦曾看過這部歌劇，而他在寫下《波麗路》之後四年才旅至西班牙 [30]。巴黎時尚歌劇對蕭邦的影響顯而易見，而他和大提琴家好友范修模（Auguste Franchomme, 1808-1884）合作的《歌劇魔鬼勞伯特主題之音樂會大二重奏》（Grand Duo concertant on themes from Meyerbeer's "Robert le Diable" in E major, KK 901-2），則是蕭邦熱愛歌劇的又一明證。蕭邦那時相當喜愛麥雅白爾（Giacomo Meyerbeer, 1791-1864）的法式大歌劇《魔鬼勞伯特》（Robert le Diable），而這首音樂會作品是將歌劇主題自由組織而成，並各以華麗技法（特別是鋼琴部分）展現 [31]。就今日觀之此曲僅是一曲沙龍演奏用作品，並沒有太大欣賞價值。但此曲記錄了蕭邦和范修模的友誼，也是當時沙龍音樂的紀錄。

≡

30. Ibid, 274.
31. Samson, *Chopin*, 94-95.

《平靜的行板與華麗大波蘭舞曲》
蕭邦與樂團合奏的告別之作

雖說蕭邦兩首《鋼琴協奏曲》是「華麗風格」協奏曲至今唯二的熱門大曲，但那畢竟是「較正式」的協奏曲，華麗度不若「華麗風格」最風行的輪旋曲、波蘭舞曲、變奏曲等等。在蕭邦較純粹的「華麗風格」作品中，《唐喬望尼變奏曲》和《序奏與輪旋曲》雖然一直有名家喜愛，但真正歷久不衰之作，當屬永遠不曾在音樂會缺席的《平靜的行板與華麗大波蘭舞曲》（Andante spianato and Grande Polonaise brillante, Op. 22）。蕭邦先是在1831年寫了波蘭舞曲，到1834年才加了鋼琴獨奏《平靜的行板》作為波蘭舞曲的序引，並於1835年4月26日於哈本涅克（François Antoine Habeneck, 1781-1849）指揮巴黎音樂學院管弦樂團首演 [32]。這是蕭邦期待已久的演出，也可以說《平靜的行板與華麗大波蘭舞曲》就是為此音樂會增訂改寫。曲名既有「Grande」又有「brillante」，不難想像這首波蘭舞曲會何等華麗，事實上也的確光輝奪目。《平靜的行板》琴音如清泉流洩，《華麗大波蘭舞曲》則明亮高貴，樂句雖充滿裝飾，卻充滿波蘭貴族的氣派，帶著不凡但非浮誇的驕傲。而在兩首協奏曲之後，蕭邦再度成功將裝飾花邊與旋律主線融整為一，樂句雖然華麗，裝飾音型卻有音樂意義而不流於空泛，音樂的情感、氣勢、轉折都妥當合宜，堪稱最具格調的炫技風作品，是深受喜愛的經典之作。

然而值得玩味的，是蕭邦為何沒有在這場重要音樂會演奏其鋼琴協奏

32. Ibid, 128.

曲，反而選擇演奏《平靜的行板與華麗大波蘭舞曲》。原因之一可能是當時炫技協奏曲已逐漸退流行，所以蕭邦才選擇以此曲登台。但更現實的原因，或許是蕭邦知道他的演奏音量不足以和大編制樂團對抗，而兩首協奏曲的管弦樂又太過厚重。就在音樂會前三週（4月5日）為波蘭難民的慈善音樂會上，蕭邦在哈本涅克指揮下演奏了全本《e小調鋼琴協奏曲》。這是他在巴黎唯一一次，也是演奏生涯最後一次和樂團一起演奏全本鋼琴協奏曲 33。既然知道自己在音量上的弱處，為了音樂學院的重要演出，蕭邦可能索性編寫一首既有鋼琴獨奏，樂團又根本毫無功能的作品，以將焦點全部置於自己身上。在《平靜的行板與華麗大波蘭舞曲》首演後，蕭邦不但極少在公開場合演奏，更從此不再與樂團演出 34。此曲不但是蕭邦鋼琴與管弦樂團合奏作品的最後一曲，也成為蕭邦對樂團協奏音樂會的告別。

從華沙到巴黎：蕭邦的成長之路

從蕭邦七歲到二十五歲的作品中，我們看到這位音樂神童如何精進創作與演奏能力，在音樂與技巧上找出自己的獨特風格。就一位演奏家而言，蕭邦的鋼琴技巧不斷精進，甚至二十歲之前，就形成完全原創並具明確個人風格的技巧系統。他讓鋼琴充分歌唱，不僅學到美聲唱法最優雅的線條，又將此唱法最為人詬病的俗豔裝飾，成功轉化為有音樂意義的裝飾性旋律。在鋼琴寫作上，蕭邦既達到「華麗風格」最燦爛的表現，又能精練提升這個風格，將技巧與音樂融整為一。在音樂寫作技巧上，蕭邦也

33. Rink, *Chopin: The Piano Concertos*, 15-16.

34. Henry Bidou, *Chopin* trans. Alison Phillips (New York: Tudor Publishing Co, 1927), 57.

從學生蛻變成獨當一面的作曲家。《c小調輪旋曲》和《第一號鋼琴奏鳴曲》第一樂章的寫作「構思」不能說不好，但實際聆聽效果卻差強人意，原因在於蕭邦不能掌握音樂行進的時間感。他的和聲設計與段落編排不能讓音樂充分流動，因而聽來停滯不順。但隨著經驗累積蕭邦很快就找到解決之法，建立獨特而新穎的和聲語言。而蕭邦此時創作的作品性質與形式，也真實反映出他如何和所處的時代互動，又如何認清自己的真價，逐步和「華麗風格」、炫技協奏曲、甚至和樂團合奏告別，轉而在私人沙龍中發展獨一無二的鋼琴音樂與演奏藝術。

也就在蕭邦於巴黎定居之後，他進入人生後半而成為不折不扣的大師。在下一章我們將看到蕭邦如何在小型曲目中發展自己的獨特觀點，透過《練習曲》、《夜曲》、《前奏曲》等作品掌握鋼琴技巧的不同面向、提出對和聲與形式的多重思考，以及展現整合傳統又開創新局的精神，為鋼琴演奏開啟嶄新時代。

延伸欣賞與錄音推薦

「華麗風格」的作品甚多，想要了解蕭邦此時的創作，不妨聽聽前後名家的經典創作。筆者推薦：

孟德爾頌
兩首鋼琴協奏曲與鋼琴與管弦樂團合奏作品
推薦錄音：賀夫（Stephen Hough, hyperion）

《奇想輪旋曲》（Rondo capriccioso, Op. 14）
推薦錄音：鄧泰山（Dang Thai Son, Victor）

胡麥爾
《a小調鋼琴協奏曲》、《b小調鋼琴協奏曲》
推薦錄音：賀夫（Stephen Hough, Chandos）
鋼琴奏鳴曲選
推薦錄音：賀夫（Stephen Hough, hyperion）

韋伯
兩首鋼琴協奏曲，《音樂會作品》
推薦錄音：德米丹柯（Nikolai Demidenko, hyperion）
四首鋼琴奏鳴曲
推薦錄音：歐爾頌（Garrick Ohlsson, Arabesque）

蕭邦早期作品錄音推薦

就蕭邦作品而言，早期波蘭舞曲幾乎只能從全集錄音中搜尋，但鄧泰山（Dang Thai Son, Victor）錄製的波蘭舞曲全集則是罕見的傑作，烏果斯基（Anatol Ugorski, DG）優美的演奏也相當容易購得。德米丹柯（Nikolai Demidenko, hyperion）竟然單獨錄製這些早期波蘭舞曲，並配合晚期舞曲一起發行，是想單獨收藏這些作品的最佳選擇。

蕭邦數首輪旋曲除作品16之外，著名版本實在不多，早期作品錄音更是稀少，只能從全集錄音或套裝中蒐尋。歐爾頌（Garrick Ohlsson,

hyperion)、阿胥肯納吉（Vladimir Ashkenazy, Decca）、馬卡洛夫（Nitika Magaloff, Philips）和齊柏絲坦（Lilya Zilberstein, DG）的演奏最值得推薦。至於作品16《序奏與輪旋曲》，普雷特涅夫（Mikhail Pletnev, DG）的演奏是驚喜的意外，但霍洛維茲（Vladimir Horowitz, Sony）的詮釋大概是最能掌握「華麗風格」又能充分發揮輕盈觸鍵與音色變化的演奏。安寧（Ning An）在2000年蕭邦鋼琴大賽的現場錄音，是筆者所聞最自信瀟灑又洋溢幽默曲趣的演奏。雖不易購得，如至波蘭可千萬不要錯過這份錄音。在變奏曲與《波麗路》等作品中，除全集錄音外還有德米丹柯（hyperion）的演奏可供選擇，《三首艾克賽斯》也有普雷特涅夫（DG）和費瑞爾（Nelson Freire, Teldec）的演奏，還有柯札斯基（Raoul Koczalski）於1936年的歷史錄音。

蕭邦《第一號鋼琴奏鳴曲》錄音版本稀少，安斯涅（Leif Ove Andsnes, Virgin）在十九歲的錄音中規中矩，是他的首張錄音，頗有青年鋼琴家演奏作曲家少年初探「奏鳴曲式」的趣味，唯音色處理並不突出。阿胥肯納吉（Decca）演奏技巧高超，在第三、四樂章表現出色，但全曲皆精采的演奏，筆者仍推薦歐爾頌（hyperion）、齊柏絲坦（DG）和鄧泰山（Victor）。他們三人以相當不同的角度詮釋此曲，但都言之成理，各自表現蕭邦的叛逆或青澀。類似的不同詮釋角度也可見於蕭邦《鋼琴三重奏》錄音。美藝三重奏（Beaux Arts Trio, Philips）側重於蕭邦的青澀，歐柏林（Lev Oborin），歐伊斯特拉赫（David Oistrahk），庫許涅維斯基（Sviatoslav Kushnevitzky）注重平衡（DG），但歐爾頌、喬絲芙薇琪和柏伊（Leila Josefowicz, Carter Brey, hyperion）就強調對話與競奏，音響效果與樂句處理讓人感受不到此曲的音域問題，極富活力與熱情，歐爾頌的鋼琴更是思考嚴密。馬友友、法蘭克、艾克斯（Yo-yo Ma, Pamela Frank,

Emanuel Ax, Sony）的演奏思考不如歐爾頌等人，速度與性格則背離原譜甚多，全曲沉溺在不知從何而來的感傷之中，第四樂章更誇張到喪失應有的活力，是大膽特別的演奏。

至於《序奏與華麗波蘭舞曲》，羅斯卓波維奇和阿格麗希（Mstislav Rostropovich, Martha Argerich, DG）、麥斯基（Misha Maisky）與阿格麗希（DG）、史塔克和賽柏克（János Starker, György Sebők, Mercury）都有相當精采的演奏，阿格麗希鋼琴之狂放銳利實為一絕。馬友友與艾克斯（Sony）用了大提琴名家福伊爾曼（Emanuel Feuermann, 1902-1942）改編版，音樂花俏但演奏也甚為矯揉做作，盡失蕭邦的高貴優雅。但該專輯另收錄由女鋼琴家歐欣絲嘉（Eva Osinska）演奏其師波蘭學者鋼琴家維柏（Jan Weber）所發現的鋼琴版《序奏與華麗波蘭舞曲》，是有趣的參考文獻。這是蕭邦改寫給學生汪達（Princess Wanda Radziwill，《鋼琴三重奏》被題獻者拉吉維爾公爵之女）之作，但並不傑出，僅是聊備一格而供愛樂者參考。

蕭邦為鋼琴與管弦樂團的合奏作品中，阿勞（Claudio Arrau, Philips）和白建宇（Kun Woo Paik, Decca）都有全集錄音，演出則各有所長。《唐喬望尼變奏曲》單獨錄音最多，但真正不可不聽的反而是德米丹柯（hyperion）的鋼琴獨奏版。他在此曲展現出凌厲至極的快意奔放，技術成就令人驚嘆佩服。戴薇朵薇琪（Bella Davidovich, Philips/ Brillant）的《克拉科維亞克風輪旋曲》和魯賓斯坦（Artur Rubinstein, RCA）晚年錄製的《波蘭歌謠幻想曲》都有溫暖甜美的音色，是相當出色的大師典範。歐爾頌的《唐喬望尼變奏曲》相當精采，更難得的是《波蘭歌謠幻想曲》和《克拉科維亞克風輪旋曲》處處用心，後者序引以弱音踏瓣塑造出的輕

柔效果更是感人至深，巧思與技巧都令人尊敬。《平靜的行板與華麗大波蘭舞曲》錄音眾多，鋼琴獨奏版本數量更遠超過樂團協奏版本。就鋼琴獨奏版中，富蘭索瓦（Samson François, EMI）、霍洛維茲（BMG）、阿格麗希（DG）、羅提（Louis Lortie, Chandos）、鄧泰山（Victor）都有精湛技巧與迷人丰采；管弦樂團合奏版本中，魯賓斯坦（RCA）、懷森柏格（EMI）、歐爾頌（hyperion）、費瑞爾（Nelson Freire, INA memoire vie）則有卓越表現。齊瑪曼（Krystian Zimerman, DG）兩者皆有錄音，獨奏版本是蕭邦大賽現場演奏，樂團版是和朱里尼（Carlo Maria Guilini）與洛杉磯愛樂合作，貼切地掌握到此曲的高貴驕矜。論及對「裝飾性旋律」的了解與詮釋，齊瑪曼堪稱舉世無雙。

　　蕭邦兩首協奏曲錄音版本眾多，筆者在《經典CD縱橫觀》中曾以七萬字篇幅討論，經典之作實在太多，只能希望愛樂者多多欣賞，不要固守一兩個錄音。布萊羅威斯基（Alexander Brailowsky）於1928年，羅森濤（Moriz Rosenthal）於1931年，魯賓斯坦於1937年，霍夫曼（Josef Hofmann）於1938年所留下的《e小調鋼琴協奏曲》，瑪格麗特‧隆（Marguerite Long）於1930年，魯賓斯坦於1931年，柯爾托（Alfred Cortot, EMI）於1935年，霍夫曼於1937年所留下的《f小調鋼琴協奏曲》，不僅是早期錄音的翹楚，也忠實記錄昔日技巧與觀點皆大不相同的多元化蕭邦詮釋。而魯賓斯坦一生的諸多現場與錄音室錄音，更記錄他作為一代蕭邦大家的演奏心得，並讓我們得以觀察他如何以明朗端正取代浪漫矯情，逐步改變世人對蕭邦的觀點。李帕第（Dinu Lipatti, EMI）於1948年錄下的《e小調鋼琴協奏曲》則是雋永出奇的神話，永不褪色的經典。

　　蕭邦大賽得主在兩首協奏曲上建樹亦豐。史黛芳絲卡（Halina Czerny-

Stefanska, Suraphon）和戴薇朵薇琪（Philips）的演奏皆相當傑出，阿胥肯納吉蕭邦大賽現場與錄音室的《f小調鋼琴協奏曲》（Testament, Decca）則有他難得的青春情懷。但論及青春，波里尼（Maurizio Pollini, EMI）的《e小調鋼琴協奏曲》與齊瑪曼與朱里尼（DG）的兩首更是清新浪漫，瀟灑迷人。歐爾頌得獎後的錄音固然傑出（EMI），但讓人佩服的還是多年後的二度錄音（hyperion），和鄧泰山（Victor）的傑作兩相呼應。鄧泰山近年又以復古艾拉德（Erard）鋼琴與古樂團錄製兩曲（NIFC），是句法精到且發揮昔日鋼琴音色特點與觸鍵美感的錄音。波哥雷里奇（Ivo Pogorelich, DG）的《f小調鋼琴協奏曲》個性極為強烈，讓人見識到他對蕭邦的另類見解。傅聰（Meridian）的演奏個性亦極為突出，其大氣揮灑則完全超出了此二曲原本的歷史脈絡，深探樂曲精神。普萊亞（Murray Perahia, Sony）的演奏抒情自然，《e小調鋼琴協奏曲》是他里茲大賽決勝曲，意義非凡。論及對演奏者的個人意義，紀新（Evgeny Kissin）十二歲半在莫斯科一晚連奏兩曲的現場錄音，記錄這位二十世紀後半最驚人的鋼琴天才以蕭邦征服世界的真實傳奇；而列汶夫人（Rosina Lhevinne）於八十一歲錄製的《e小調鋼琴協奏曲》仍然擁有美麗音色和快速指法，也是鋼琴史上的不朽傳奇。

　　在蕭邦鋼琴協奏曲的眾多版本中，必須特別提出討論的是諸多管弦樂改編版。雖說對「炫技協奏曲」而言管弦樂並不重要，但也有鋼琴家和作曲家不滿足於鋼琴家的定位，對樂團進行配器與表情的重編，甚至包括管弦樂的更動。著名的蕭邦鋼琴協奏曲管弦樂改編版（與其錄音）包括：

《e 小調鋼琴協奏曲》

陶西格版
（Carl Tausig，含管弦樂刪減與鋼琴部分改寫）
錄音：羅森濤引用部分陶西格版之鋼琴改寫段

巴拉奇列夫版
（Mily Balakirev，管弦樂改寫，並加入許多對位新旋律）
錄音：古爾達（Friedrich Gulda, Decca）
　　　雅布隆絲卡雅（Oxana Yablonskaya, Belair）

《f小調鋼琴協奏曲》

布爾麥斯特版（Richard Burmeister，含自行添加裝飾奏）
克林德沃斯版（Karl Klindworth，管弦樂改寫）
錄音：雅布隆絲卡雅（Belair）

麥森傑版（Andre Messager，管弦樂改寫）
錄音：瑪格麗特・隆（EMI，1955年版）

柯爾托版（管弦樂改寫，第一樂章尾奏添入鋼琴獨奏）
錄音：柯爾托（EMI），哈絲姬兒（Clara Haskil, Philips）

　　上述版本中，有的僅單純試圖改良蕭邦的管弦樂配器，但巴拉奇列夫和柯爾托版則明確要將「炫技協奏曲」改成「交響式協奏曲」，讓樂團

除了伴奏外也肩負音樂意義，和鋼琴共同完成整體性的詮釋。但這兩派觀點，只要指揮處理得法，一樣可以透過蕭邦原始版本呈現。阿格麗希兩度錄製蕭邦兩首協奏曲（DG, EMI），第一次與阿巴多（Claudio Abbado）合作的《e小調鋼琴協奏曲》（DG），鋼琴演奏極為精湛，第一樂章發展部不但逼至速度極限，炫技中仍能保持音樂歌唱。就詮釋創意而言，此版可貴之處亦在鋼琴和樂團開展出前所未見的對話，管弦樂角色大幅提升；炫技依舊，樂團卻有「交響式協奏曲」的意義，是不得不聽的精采詮釋。齊瑪曼於1999年重新錄製的蕭邦鋼琴協奏曲（DG），自己組團（Polish Festival Orchestra）、擔任指揮並策劃巡迴演出，以鋼琴家的強烈意志主導音樂全局。他不像阿巴多強調樂團與鋼琴的對話，卻要每一聲部清楚分明，每一樂句都有明確意義，思考無微不至；既顛覆了本曲的管弦樂地位，其具突破性的原創表現也可能成為未來演奏的趨勢。至於鋼琴部分，齊瑪曼一音一句背後都是深刻學問，裝飾性樂句處理神乎其技，無論是「華麗風格」、美聲唱法、演奏技法與音樂詮釋，齊瑪曼都彈得無懈可擊，不但是最偉大的蕭邦演奏，也是最偉大的鋼琴演奏。而那樂團表現與音樂呈現，更是錄音史上最具啟發性的典範。

相較於管弦樂強化版，自然也有回溯蕭邦當年演出時的簡化版，錄製以弦樂五重奏伴奏的演出。路易沙達（Jean-Marc Luisada, BMG）的《e小調鋼琴協奏曲》是目前最易得的弦樂五重奏版錄音。日本女鋼琴家白神典子（Shiraga Fumiko, BIS）錄下兩首且以室內樂而非協奏曲的方式演奏更是特別。費雅柯芙絲卡（Janina Fialkowska, ATMA）的兩曲演奏則仍保持協奏曲的演奏，則是折衷之作。

6

小曲中的大師風範
蕭邦《練習曲》、
《夜曲》、《前奏曲》、
《即興曲》與
獨立小曲

在第五章中我們審視了蕭邦的青少年作品，知道他如何發展鋼琴演奏技巧、呼應時代風格、挑戰既有傳統以及增進音樂表現。蕭邦在大型曲式的思考與創作，我們將在第七章討論，本章我們則專注於蕭邦的小型作品。蕭邦是寫作小型作品的大師，在短篇中描繪人性人情的功力堪稱樂史之最。然而這些小曲並不只是小曲，它們共同呈現了蕭邦邁入成熟的技巧與音樂。我們可以自《練習曲》看到蕭邦如何超越「華麗風格」，並提出系統化的技巧心得，如何自《夜曲》學習「倫敦學派」抒情歌唱又能創新形式，以及如何藉《前奏曲》和《即興曲》重新為此二曲類定義。首先，讓我們來看石破天驚的技巧神話──《練習曲》。

技巧的神話：蕭邦《練習曲》

蕭邦作品10與25各有十二首練習曲，兩冊各於1833與1837年發表，其中樂曲最早可追溯至1829年。二十四首《練習曲》是這位音樂與鋼琴演奏奇才首次完整呈現自己創作與技巧思考的作品，而這些樂曲是何其不凡：不過二十出頭的作曲家，不但在演奏生涯之始就對鋼琴技巧提出驚人圓熟見解，更在練習曲中展現超越所有前輩同類作品的精緻和藝術性，是鋼琴曲目最偉大的作品之一。之後蕭邦又於1839年另寫《三首新練習曲》；雖然沒有提出新技巧，亦沒有之前作品亮眼，但也屬傑出之作，和之前二十四曲共同成為蕭邦技巧系統的寫照。

「練習」與「練習曲」

鋼琴家創作練習曲，在蕭邦所處的年代確有其時代背景。當時鋼琴日漸普及，學琴人口大增，教導如何獲得演奏技巧或解決技巧問題的練習

曲，也就如雨後春筍。在蕭邦之前出版市場上已有眾多練習曲，不乏技巧名家的創作。然而所謂的「練習曲」其實是多種概念的統稱。如果我們就其內涵加以細分，可將「練習曲」區分為三類[1]：

第一種是「技巧練習」（Exercise）。這類作品旨在特定技術練習，多以不斷重複的音型樂段組織而成，旋律與和聲通常簡單，甚至沒有欣賞價值可言。徹爾尼諸多練習曲中雖然也有音樂性作品，但許多皆為「技巧練習」，是僅具練習實用功能而缺乏欣賞價值的作品。最極端的「技巧練習」甚至沒有音樂可言，完全供練習與取得特定技巧之用。

第二種是「練習曲」（Study/ Etude）。如果作曲家不只提供純粹技巧練習，而針對特定技巧寫作樂曲，作品以類似音型結構組成（琶音、雙音、八度、斷奏等等），那麼這樣的作品就可稱為「練習曲」。

第三種是「音樂會練習曲」（Concert Etude）。此類作品不必然以固定音型構成，但必然有特定技巧展示，而這技巧又往往是作曲家的創新發明而非一般演奏技巧。舉例而言，李斯特《帕格尼尼大練習曲》（Grandes Etudes de Paganini, S.141）的《鐘》（La Campanella），除了艱難的震音與八度，更有寬達十六度的遠距離跳躍；《三首音樂會練習曲》（Trois Études de Concert, S. 144）的《嘆息》（Un Sospiro）除了華麗音群，更有左

1. 此處引用Simon Finlow的分類，見Simon Finlow, "The Twenty-Seven Etudes and Their Antecedents" in *The Cambridge Companion to Chopin*, ed. Jim Samson (Cambridge: Cambridge University Press, 1992), 53-54.

右手跳接技巧；一般樂曲並不會出現十六度跳躍或是左右手跳接旋律，而此二曲也不皆以十六度跳躍和跳接旋律組成（不然就成了體操練習），但此技巧在此二曲頻繁出現，成為演奏亮點，也是「音樂會練習曲」特色。

蕭邦《練習曲》特別之處

蕭邦的二十七首《練習曲》，就性質而言皆是「練習曲」而非「音樂會練習曲」：幾乎每一曲皆以固定音型構成，針對特定技巧寫作，而蕭邦也就在如此形式限制中展現他的偉大。最顯而易見的，是他創造出高度藝術化的技巧練習。「練習曲」寫作的最大問題，在於既是練習技巧，自無可避免得重複相同音型以求訓練，而這往往導致音樂也在相同音型中淪於枯燥乏味；但蕭邦讓固定音型不只是源於和聲的裝飾，而能真正融入旋律，甚至化為動機以組織樂曲。換言之，即使是同樣的音型，其他作曲家只是不斷重複，或是缺乏意義的花邊，蕭邦卻能以音樂動機處理，讓重複具有音樂意義且理所當然。

除了把固定音型作為動機，讓技巧成為音樂，蕭邦《練習曲》另一特色，就是我們幾乎可以感受到作曲家是以「他對技巧或固定音型的想像」來寫作。琶音該有什麼樣的寬廣感受？蕭邦給了澎湃壯闊的作品10之一和作品25之十二；八度該有如何恢弘氣勢？蕭邦寫下萬馬奔騰的作品25之十；下降的分解和弦音型該是怎樣表情？蕭邦回以風掃落葉的《冬風》練習曲；若單手即要負責旋律與伴奏，又會有如何心理層次？蕭邦《別離曲》或許正是最好的答案。我們無法得知蕭邦創作這些練習曲時的思考過程，但就成果而言，音樂與技巧在這二十七曲中結合得渾然天成。即使蕭邦之前已有眾多類似作品，他的《練習曲》仍是完全原創性的經典，遠遠

超越前輩成就。

此外，蕭邦在《練習曲》中的和聲運用，水準也大幅超越前輩。理論上一首傑出的練習曲應該能夠適當轉換和聲，讓演奏者得以在不同的位置上彈奏固定音型。因為同樣的音型在不同調性或不同位置上演奏，技巧難度並不相同。黑白鍵的高低位置與手指手型的對應都攸關該樂段的演奏難度 [2]。但實際上要在短小篇幅中將和聲寫得漂亮又具效果，甚至兼具訓練手指之效，著實非易事可言。蕭邦《練習曲》和聲處理自巴赫作品中獲益不少，光是作品10第一首就讓人看到他向巴赫《十二平均律》第一卷第一首致敬。精妙的和聲不但增加練習益處，讓這些作品在美麗旋律之外更有精緻內在。雖然蕭邦《練習曲》整體而言轉調方式較為相似，不像其《前奏曲》那樣大膽新奇，但許多段落的和聲編寫仍是可驚可嘆，縱使拿掉所有技巧也無損其音樂價值。

最後，最實際面的技巧練習上，蕭邦展現出不同流俗的品味，讓練習曲也能擁有格調。舉例而言，即使音階堪稱鍵盤技巧之本，蕭邦絕少在《練習曲》中運用音階；這或許是音階已在其他作曲家練習曲中被過分濫用，因此蕭邦《練習曲》中若出現音階，必是畫龍點睛或構思特別之作，如作品10之二以右手三、四、五指演奏半音階的彈法，就是之前徹爾尼鋼琴技巧所無 [3]。而蕭邦雖在《練習曲》提出他對技巧的新概念，移動

———

2. Ibid, 58.
3. 但這反而可以回溯到大鍵琴的彈法，見Robert Collet, "Studies, Preludes and Impromptus," in *Frederic Chopin: Profiles of the Man and the Musician*, ed. Alan Walker (London: Barrie & Jenkins, 1966), 130.

樞紐和指法設計等等都和以往不盡相同，他卻沒有標新立異，寫下缺乏實用價值的技巧訓練。綜觀《練習曲》所訓練的琶音、雙音、八度、分解和弦、圓滑奏與斷奏等等，皆是鋼琴演奏之本，而非特別祕技。即使「華麗風格」是維也納與巴黎時尚，蕭邦也曾在作品2的《唐喬望尼變奏曲》中運用甚多流行演奏技巧，他的《練習曲》卻揚棄花稍虛浮，回歸最基本的演奏技術。即使是最接近「華麗風格」的《黑鍵》練習曲，蕭邦也巧妙地透過讓右手全在黑鍵上演奏而提出指法革新，技巧意義自非一般「華麗風格」可言。

蕭邦《練習曲》各曲簡介

避免陳腔濫調與浮華不實，蕭邦《練習曲》回歸鋼琴演奏技巧本質，並根據音樂表現加以革新。「君子務本，本立而道生」，這些作品嚴正回歸根本，又能從基礎中開展燦爛繽紛。無論就藝術表現或創作格調，二十出頭的蕭邦以《練習曲》達到至高成就，確實是劃時代的創作。首先讓我們先來審視作品10的《十二首練習曲》（12 Etudes, Op.10），看看這十二曲各自有何精采之處：

作品10《十二首練習曲》

◎ 第一首：C大調

作為開宗明義的第一首練習曲，蕭邦何其自然地寫下擲地有聲的恢弘巨作，以雷霆萬鈞的氣勢向世界宣告自己對技巧的成熟心得。胡內克（James Huneker）寫道「此曲是去皮之樹，無葉之花，卻充滿嚴正尊嚴與堅定邏輯。蕭邦不但以此曲打開心門，更展現技巧王國。」[4] 就演奏

技術而言，此曲考驗的是右手十度琶音是否能平均流暢，又必須彈出音樂所要求的氣度和轉折，是《練習曲》中著名的難曲。如果練習得法，此曲能有效擴展演奏者的右手，賦予其快速演奏寬廣分解和弦的能力——簡言之，就是增進手的柔軟度。蕭邦學生史萊雪（Friederike Streicher）認為「一般錯誤地認為唯有大手方能彈好此曲，但根本不是如此，本曲需要的只是柔軟的手。」[5] 就音樂表現而言，此曲雖然音型固定以右手琶音和左手（八度）低音構成，是《練習曲》中最像練習曲的作品之一，壯麗的句法卻讓音樂跌宕生姿，聽者不至厭煩；和聲運用上蕭邦在此向巴赫致敬，調性轉折自《十二平均律》第一卷第一首C大調前奏曲脫胎而出，簡明而有自己的聲音。

◎ 第二首：a小調《半音階》

　　同樣是以基本音型構成的練習曲，在擴張練習之後，這次蕭邦旨在訓練右手各指獨立：右手第三、四、五指既要演奏上下不斷的半音階，第一、二指仍須負責輕盈的和聲。若要彈得機敏靈巧，非得費盡苦功，各家各派都有不同指法，挑戰蕭邦設下的技術巧局。

4. Huneker, 147.
5. Niecks, Vol. 2, 341. Eigeldinger, 68. 畢羅則認為「如果演奏者集中注意力於彈奏作為琶音基礎的泛音時的手指運用，他將很快獲得雙手緩慢伸展與快速收縮時所必備的柔軟性。」見其校訂之蕭邦《練習曲》Fryderyk Chopin, *Etudes Op.10 und op.25*, ed. Hans von Bülow (New York, c.1889).

▌▌譜例：蕭邦《a小調練習曲》作品10之二第1小節

◎ **第三首：E大調《別離曲》**

　　這是蕭邦最著名的作品之一，被諸多美麗逸事圍繞，但回到練習曲的意義，在訓練右手擴張與各指獨立後，此曲順理成章地開始要求左手的擴張與各指獨立。令人心醉的旋律還是以右手兩聲部彈出（訓練以單手演奏旋律和伴奏），左手也隨音樂行進逐漸加入十度延展與聲部區分，中段更有左右手反向四度與六度音程連奏，再次強化手指的柔軟度。能在絕美旋律中配出多變和聲與轉調，又兼顧技巧練習，蕭邦《別離曲》為練習曲立下至高藝術模範。

◎ **第四首：升c小調**

　　又是一首著名難曲，也是結構嚴謹的經典。蕭邦一方面延續前三首練習曲的要旨，曲中左右手皆充滿高難度的十度分解和弦、琶音與跳躍，手掌必須不斷收縮與擴張，另一方面他更要求明確且敏捷的強弱對比，塑造懾人的戲劇張力。此曲包含許多前人練習曲的音型設計，但以動機模式處理的結構與樂句卻遠遠超越之前作品，左右手對應與主題處理宛如巴赫，堪稱面面俱到且縝密嚴謹。若演奏者能在疾速中維持每個音的乾淨清晰，還能明確做到蕭邦在樂譜上的要求，就已堪稱技巧名家。

◎ 第五首：降G大調《黑鍵》

　　這首練習曲以左手演奏和弦，右手全在黑鍵上演奏得名。一如第三章中的討論，蕭邦以此曲重新審視手指位置，更徹底打破不能以拇指演奏黑鍵的傳統。此曲雖然被畢羅視之為缺乏內容的「女士沙龍練習曲」（Damen-Salon Etude）[6]，但蕭邦在樂譜上本就給予「華麗的」（Brillante）的演奏指示，暗示此曲可以傳統「華麗風格」視之。但若就此曲的技巧練習要點，以及背後欲打破傳統指法的用心看來，筆者認為，蕭邦可說是刻意要以自己的新技巧來表現昔日「華麗風格」。雖是輕描淡寫，背後仍是作曲家傲然的反叛性格。

◎ 第六首：降e小調

　　就練習曲而言，此曲旨在訓練手指獨立演奏外聲部旋律與內聲部伴奏音型，並要求手指肌肉的持續力。但就音樂表現而言，筆者認為在重整手指位置與指法系統的《黑鍵》練習曲之後，此曲更重大的意義在於表現聲音色彩，要求演奏者彈出微妙和聲變化，是一首音色與觸鍵練習。雖然內聲部皆以相同音型構成，但蕭邦的轉調手法相當高妙，不但從降e小調轉入E大調，經過一路轉折回到降e小調後，又臨時切入A大調。游移不安的調性變化賦予層次豐富的情緒轉折，演奏者自當以不同音色來表現細膩的紋理，方能展現此曲的動人力量。

◎ 第七首：C大調

　　這是一首宛如觸技曲的練習曲，讓人聯想到同是C大調的舒曼《觸技

6. Bülow.

曲》（Toccata, Op. 7）。蕭邦要求右手腕靈活運用，左手則適時負責旋律塑造。右手斷奏與左手連奏必須準確演奏，作曲家設計之美才能完全展現。雖是機械性練習，蕭邦仍以傑出和聲運用創造出優美音樂。

◎ 第八首：F大調

　　雖然沒有標題，但此曲和第四首一樣，都是蕭邦《練習曲》中極受喜愛之作。和前一曲相較，此曲左手明確負責旋律，右手則以華麗音型燦爛開展。值得玩味的，是此曲結構與情韻和《黑鍵》有異曲同工之妙，因此現在自被視為輕巧自在之作，也符合蕭邦原稿節拍指示（♩=96）所賦予的靈動。但昔日鋼琴家卻多認為此曲該彈得寬廣雄壯，因此該在偏慢速度下展現波瀾壯闊之美，兩種詮釋竟是天壤之別 [7]。但無論是何詮釋，如何清楚彈奏，並展現蕭邦對鋼琴高音域的色彩運用，都是對鋼琴家不變的考驗。

◎ 第九首：f小調

　　李斯特首位傳記作者拉曼（Lina Ramann）主張此曲是蕭邦受李斯特影響下的產物 [8]；這當然是錯誤，因為這首練習曲根本寫於蕭邦與李斯特相識之前。但為何拉曼會在曲中看到李斯特身影？一方面是焦躁不安的情感，另一方面是右手攀升的八度確實讓人聯想到李斯特《超技練習曲》中同是f小調的第十首 [9]。此曲左手單純以固定的分解和弦音型構成，右手則

7. 可見Huneker, 156-157.
8. Huneker, 140.
9. 即使如此，那也應是李斯特受蕭邦影響。

逐漸發展出主題與回音，要求演奏者必須彈出兩種音色。嘆息在高低聲部互應，最後幽幽散去，要求鋼琴家對音色與觸鍵的細膩控制。

◎ 第十首：降A大調

　　蕭邦在前一首練習曲中，稍微出現了五對四的樂段，或許預告了此曲將是精巧的節奏練習。左手必須確實掌握圓滑奏，負責二分音符的第四指成為移動樞紐。右手必須在不同的圓滑奏、斷奏、跳奏中掌握六度音程與旋律，但可怕的是蕭邦的重音指示不見得配合左手。這雖使得節奏表現豐富多變，予人夢幻的飄忽感，卻也讓演奏者吃足苦頭。畢羅就認為此曲或許是整套練習曲中最難的一首，並稱「凡能完美演奏這首練習曲的人，可以恭賀自己已登上鋼琴界的帕納索斯山巔」[10]。

‖ 譜例：蕭邦《降A大調練習曲》作品10之十第1小節

10. Bülow.

◎ 第十一首：降E大調

　　這是訓練手指擴張的琶音練習曲，以雙手演奏常至十度以上開離和弦的高難度作品。前一首練習曲的節奏練習也可應用於此，因為蕭邦不只將旋律置於高音外聲部，也藏於琶音和弦之中，演奏者必須準確轉移重音，方能奏出完整旋律。就作曲手法而言，蕭邦在此曲寫下驚人的和聲運用。導入尾段前的轉調設計，根本是後來華格納方能寫出的手筆。

◎ 第十二首：c小調《革命》

　　蕭邦好友卡拉索夫斯基（Maurycy Karasowski）指出，此曲是蕭邦於1831年在斯圖加特得知俄軍攻陷華沙後，在「悲痛、焦慮、絕望」中傾吐而出的心靈寫照 [11]。無論如此記載是否屬實，《革命》練習曲都有蕭邦最深沉的憤怒，自靈魂深處爆發出狂風暴雨。技巧上此曲是左手練習曲，相似音型在《e小調鋼琴協奏曲》第一樂章第二主題結尾已經出現過，要求演奏者彈出清晰音符與明確重音。然而如何能保持戲劇張力並一路推展至終，為聽眾呈現蕭邦巨大的個人悲劇，或許才是最大的技巧考驗。

作品25《十二首練習曲》

　　作品25的《十二首練習曲》（12 Etudes, Op. 25）中數首其實和作品10在同一時期創作，但就整體編排而言，作品25十二曲彼此更緊密聯繫，也更適合在音樂會當成套曲演奏。這十二曲簡介如下：

───

11. Huneker, 167.

◎ 第一首：降A大調《豎琴》或《牧童》

　　蕭邦曾對學生解釋此曲演奏意境：「想像一個小牧童到安靜山洞中躲避即將到來的暴風雨。遠方風雨交加，而牧童悠然吹奏笛子。」[12] 舒曼在聽過蕭邦演奏此曲後，形容那是「能演奏所有聲響的奧利安豎琴（Aeolian harp），在藝術家輕拂下帶出各種精妙裝飾」[13]。無論是何優美形容，回到練習曲本身，此曲皆以同一種音型寫成，嚴格要求鋼琴家的手指控制與聲部掌握。樂譜上蕭邦欲強調的音皆以較大音符印刷，舒曼則說蕭邦並不把所有小音符清楚彈出，而是強調主旋律並在中段（第十七小節起）加入左手拇指旋律，塑造如夢似幻、半夢半醒的感覺。如何把此曲彈得抒情優美並兼顧細膩層次與線條，是鋼琴家極大的考驗。

◎ 第二首：f小調

　　全曲僅有兩個聲部，但從頭至尾皆是不等分對應，要求兩手各自獨立又彼此呼應，是單純但嚴格的練習曲，訓練鋼琴家的手指柔軟度、平均以及節奏掌控力。值得注意的是全曲雖有強弱起伏，蕭邦卻沒有在任何一個音上加之重音。舒曼說蕭邦將此曲彈得「何其迷人、夢幻、輕柔，就如睡眠中的孩子在唱歌」[14]，或許這正是此曲詮釋之法。

◎ 第三首：F大調

　　此曲向來以多旋律設計與複節奏音型讓鋼琴家吃盡苦頭。若真要照蕭邦在樂譜上的指示演奏，鋼琴家必須在快速中完美彈出三種不同節奏音型

12. 見Kleczynski的表示，Eigeldinger, 69.
13. Ibid.
14. Ibid, 79.

和四個聲部，在旋律連結之外，更有毫無休止的雙手跳躍。自第二十九小節轉入B大調後，蕭邦還在每句拍尾添加重音，並要求更細膩的強弱變化和動態對比。

‖ 譜例：蕭邦《F大調練習曲》作品二十五之三第1-2小節

◎ **第四首：a小調**

可視為一曲迷人的斷奏與圓滑奏練習，演奏者必須對兩者皆有完美掌握與認識，方能成功演奏此曲。右手開始是單聲部斷奏，之後卻要彈出高音部圓滑奏與其下的斷奏，極度考驗鋼琴家右手手指獨立性和分部掌握。左手到終止和弦前自始至終都是斷奏，不但要明確清楚，更有大幅度跳躍。在這麼多的技巧控制項目之外，此曲每小節強拍都只出現在低音部單音，弱拍卻在和弦上，大部分的和弦重音與主旋律的重音位置恰巧相反，又形成精巧設計的重心移轉與節奏考驗[15]。

15. 關於蕭邦此處節奏的處理，詳細討論請見Zofia Chechlinska, "The Nocturnes and Studies: Selected Problems of Piano Texture," in *Chopin Studies*, ed. Jim Samson (Cambridge: Cambridge University Press, 1988), 154-159.

◎ 第五首：e小調

　　這是蕭邦最優美迷人的鋼琴小曲之一，也是今日蕭邦《練習曲》在音樂會上的熱門曲目。但令人訝異的是此曲過去竟是最不受鋼琴家青睞的一首，胡內克甚至在葉西波華（Anna Essipova）的蕭邦《練習曲》全集音樂會後，就不曾在音樂廳中聽到此曲，可見今昔時代風尚差異之大 [16]。此曲在技巧上要求左手明確聲部區分，和右手皆有嚴格的附點節奏。右手除了要彈得乾淨，更必須靈活運用拇指和二指彈裝飾音，並維持高音部以三、四、五指演奏的歌唱旋律，節奏並不容易處理。第四十五小節到九十七小節樂曲轉入E大調，在右手落英繽紛的伴奏音型下，蕭邦讓左手倏地唱出絕美詠嘆，足以令人心神為之一震。當返回首段e小調旋律後，蕭邦加重右手的聲部，尾奏還在內聲部裡安置了左右手雙震音——縱使樂思美得出奇，蕭邦還是不忘練習曲本色，以細膩的寫作鍛鍊鋼琴家的頭腦與雙手。

◎ 第六首：升g小調《三度》

　　這大概是音樂史上最著名的鋼琴練習曲之一，也是所有鋼琴家的夢魘。光是右手的三度雙音指法，各家各派見解之多即可出成一本小書。雖然右手是三度音練習，蕭邦卻譜出令人心醉又心碎的旋律，左手更有出奇美感，讓人想起「超技」（Virtuosity）一詞源自「品德」（Virtue），失去音樂，技巧將毫無所依。在困難技巧要求下，蕭邦又給了深邃美麗的音樂，無怪乎此曲問世後即成鋼琴曲目的傳奇經典，讓無數鋼琴家耗盡歲月苦心修習。由於鋼琴性能改變，此曲在現今較重琴鍵上彈奏可輕可重，性格也大不相同，增加欣賞時的樂趣。

16. Huneker, 185.

◎ 第七首：升c小調

　　就練習曲此一曲類而言，此曲技術要求並不高，也看不到特定音型，稱為「練習曲」似乎有些奇怪。然而，這正是蕭邦創新之處。此曲可視為這十二曲作為一組套曲的平衡練習，也是對情感、觸鍵、音樂語氣的練習。由於兩手各有節奏，如何整合必須依賴巧妙的彈性速度，因此也是彈性速度的練習。此曲宛如高低聲部二重奏（畢羅比喻為長笛與大提琴），既有說話般的樂句，也有嘆息般的歌唱。這是蕭邦發自靈魂最深處的詠嘆，也要求演奏者以真誠心靈相對。

◎ 第八首：降D大調《六度》

　　經過前一首練習曲的深刻探索，蕭邦在第八首回到技術練習。在《三度》之後，本曲則練習六度音程，左右手皆然。作曲家要求此曲右手上下不停的六度音程必須始終以圓滑奏彈之（sempre legato），更加深技巧難度。和《三度》一樣，鋼琴家對此曲六度指法也各有心得，而六度練習曲能寫得如此具有創意與美感，也再次證明蕭邦的才華。

◎ 第九首：降G大調《蝴蝶》

　　這首俗稱《蝴蝶》的輕巧練習曲，是作品25中最短小，也是昔日演奏名家在音樂會與錄音中最常演奏的一曲。然而和第五首的命運相反，現今此曲反而最不受鋼琴家垂青，除了全集錄音外難得聽到錄製，現場音樂會更難得一聞，再度見證音樂風尚的轉變。此曲以固定音型寫成，要求準確的圓滑奏與斷奏，是可愛的沙龍風小曲。

◎ 第十首：b小調《八度》

　　三度、六度都練習過了，蕭邦終於在這首練習曲中探討八度演奏。在三段式結構中，作曲家在前後都自b小調召喚出令人窒息的陰森風暴，中段卻在B大調上唱出甜美歌聲。蕭邦在前後兩段雙手八度中添了和聲音，讓演奏者必須按其指法圓滑奏出八度。中段旋律也以右手八度構成，仍必須保持樂句連結歌唱，是高度藝術化的八度練習。

◎ 第十一首：a小調《冬風》

　　這是蕭邦所有練習曲中篇幅最長的一曲，也是為人稱頌不絕的曠世鉅作。即使《三度》練習曲甚為刁鑽，許多鋼琴家仍認為《冬風》是蕭邦最難的練習曲。此曲壯麗非常，澎湃洶湧，如何表現鋼琴的燦爛音色，並在快速中維持不墜張力，甚至一氣呵成逼至結尾，確實是艱深的考驗 [17]。一如前述，即使音階堪稱鋼琴技巧之本，蕭邦絕少在《練習曲》中運用音階，但《冬風》卻以戲劇張力極強的上行音階收尾，展現畫龍點睛的果決。

◎ 第十二首：c小調《汪洋》

　　此曲壯大氣勢與波浪般琶音，讓人冠以《汪洋》之名，也的確是氣魄宏偉之作。但若要真正彈出此曲的精神，除了掌握快速平均的雙手琶音技巧，更必須小心力度控制和踏瓣運用，準確表現負責旋律的持續音。蕭邦二十四首《練習曲》以C大調琶音練習曲開場，在最後則以c小調雙手琶音練習曲作結，兩者都恢弘壯美，《汪洋》最後更轉成C大調，確實是理所

17. 鋼琴家紀新（Evgeny Kissin，1971-）就曾和筆者表示如此看法。

當然的首尾呼應。

被忽視的美麗：《三首新練習曲》

在莫謝利斯與費提斯（François-Joseph Fétis, 1784-1871）1840年所編的《最佳演奏法》（*Méthode des méthodes de piano*）中，可見蕭邦三首練習曲新作，後稱為《三首新練習曲》（Trois Nouvelles Etudes, KK905-17），一般認為是蕭邦於出版前一年約1839年秋冬所作[18]。既然《汪洋》和作品10之一遙相呼應，蕭邦兩組共二十四首練習曲也自成完整技巧體系，無論是音樂會曲目或錄音，鋼琴家也都以這兩組為大宗。再加上一般人認為《三首新練習曲》的藝術成就不如前二十四曲，鋼琴家往往也就忽略此三曲；這是非常可惜的遺憾。筆者認為《三首新練習曲》雖然沒有蕭邦最突出的旋律，卻有冷靜、精緻、簡潔的鋼琴筆法，客觀提出技巧訓練也保持音樂美感，仍是傑出作品。

《三首新練習曲》中有兩曲都在精簡篇幅中要求複合性節奏掌握[19]。f小調練習曲是三對四，降A大調練習曲則是三對二。前者以單音構成，旋律清淡哀愁，是《三首新練習曲》最美的一首；後者為和弦組成，和聲豐富多彩，展現高超的作曲技巧。至於降D大調練習曲則在訓練右手同時演奏外聲部圓滑奏與內聲部斷奏。主旋律上的裝飾音增加演奏的困難，樂曲卻要在圓舞曲節奏中翩然起舞，一樣是對演奏者至為嚴格的考驗。雖然長

18. Samson, *Chopin*, 195.
19. 此三曲順序各版本有所不同，因此筆者在此僅以調性稱之。

期為演奏家忽視，《三首新練習曲》的旋律美感與音樂品質仍然不負蕭邦之名，也值得愛樂者欣賞喜愛。

蕭邦兩組二十四首《練習曲》，不但展現蕭邦作為演奏大師對鋼琴技巧體系的完整整理，更將「練習曲」提升至前所未見的藝術高度，讓技巧和音樂完美融合為一。《三首新練習曲》雖沒有前二十四首的驚人原創性，一樣有作曲家優雅細膩的手筆。在蕭邦之後，「練習曲」有了全新的意義，也讓無數鋼琴家苦心鑽研，在這些精緻美妙作品中鍛鍊技巧與音樂，與蕭邦《練習曲》共度一生。

延伸欣賞與錄音推薦

蕭邦《練習曲》雖是極具原創性之作，我們還是可以從蕭邦與前人作品的比較中，看到「練習曲」此曲類一路走來的軌跡。不過就藝術價值而言，或許我們可以從舒曼、李斯特、布拉姆斯、德布西、史克里亞賓等人，以包含固定音型寫下的練習曲或音樂會練習曲作品，比較蕭邦以古典精神所立下的典範。筆者推薦欣賞作品與錄音為：

舒曼
《交響練習曲》（Symphonische Etüden, Op. 13）
推薦錄音：波哥雷里奇（Ivo Pogorelich, DG）

李斯特
《三首音樂會練習曲》
推薦錄音：阿勞（Claudio Arrau, Philips）

《十二首超技練習曲》（Études d'exécution transcendante, S. 139）

推薦錄音：季弗拉（György Cziffra, EMI）

《帕格尼尼大練習曲》

推薦錄音：庫勒雪夫（Valery Kuleshov, VAI）

布拉姆斯

《帕格尼尼主題變奏曲》（Variations on a Theme of Paganini, Op. 35）

推薦錄音：紀新（Evgeny Kissin, BMG）

史克里亞賓

《練習曲》選集（Etudes, Op. 2-1, Op. 8, Op. 45）

推薦錄音：霍洛維茲（Vladimir Horowitz, Sony）

德布西

《十二首練習曲》（12 Etudes pour le piano）

推薦錄音：波里尼（Maurizio Pollini, DG）

蕭邦《練習曲》推薦錄音

蕭邦《練習曲》是古典技巧集大成之作，自也成為鋼琴家自我挑戰的指標，無論就觀察演奏技巧發展或鋼琴家如何超越顛峰，《練習曲》都是令人深深著迷的作品，值得多加比較欣賞。早期錄音中德國大師巴克豪斯（Wilhelm Backhaus）於1927年錄下首部二十四首全曲錄音，法國則以羅塔（Robert Lortat, 1885-1938）於1928年，柯爾托（Alfred Cortot）於1933和1934年的全曲錄音緊追在後（他在1942年又錄一次），皆展現出卓越的技

巧成就。絕世奇才巴西女鋼琴家諾瓦絲（Guiomar Novaes, Voxbox）的演奏具有輝煌音色和高雅句法，也為南美對蕭邦之喜愛狂熱留下經典紀錄，非常值得一聽。

若能掌握技巧，蕭邦《練習曲》也可充分表現個人情感，柯爾托的錄音就是經典，富蘭索瓦（Samson François, EMI）則以過人的繽紛音色聞名。更為個人化的則是季弗拉（György Cziffra, EMI）全然瘋狂恣意的著魔演奏（尤以《三度》練習曲為最），完全是極端美學。波里尼（Maurizio Pollini, DG）的演奏嚴謹端正，和歐爾頌（Garrick Ohlsson, hyperion）的錄音都堪稱面面俱到，是蕭邦大賽得主中最卓越的典範。普萊亞（Murray Perahia, Sony）演奏精細，和聲分析尤其出色，《三度》練習曲幾乎拆成三個聲部演奏，是相當智慧型的解析式詮釋。巴西鋼琴大師費瑞爾（Nelson Freire, Decca）手小指短，卻能在鋼琴上呼風喚雨。他技巧傑出但不炫耀，作品10之三《別離曲》和十一《琶音》練習曲音色與旋律琢磨之深，讓人難以置信，是訴諸直覺、情感與心靈的演奏。

俄國鋼琴家對蕭邦《練習曲》全集相當戒慎恐懼，1948年方有金茲堡（Grigory Ginzburg）的作品25十二曲錄音，但自阿胥肯納吉（Vladimir Ashkenazy， BMG/ Melodiya, Decca）的全集錄音後，俄國鋼琴家即以卓越技巧成為此曲錄音主力，加福里洛夫（Andrei Gavrilov, EMI）、貝瑞佐夫斯基（Boris Berezovsky, Teldec）、盧岡斯基（Nikolai Lugansky, Erato）等人都有過人表現。蘇可洛夫（Grigory Sokolov, Opus111）的作品25現場錄音，技巧與音樂皆極為可觀。薇莎拉茲（Elisso Virsaladze, Live Classics）的二十四首《練習曲》是無剪接實況，於音樂會下半場一口氣彈完，雖非曲曲完美，整體而論仍是驚人且難得。

在各別練習曲上，俄國大師列汶（Josef Lhevinne）所留下的作品10之六、《三度》、《八度》、《冬風》練習曲，堪稱鋼琴演奏最偉大的成就。霍洛維茲（Vladimir Horowitz）、李希特（Sviatoslav Richter）於眾多時期所留下的錄音都有精采表現，兩人的《革命》都是一絕，霍洛維茲晚年在作品25之一與之五的神奇音色變化（Sony），以及李希特壯年至為凌厲的作品10之四與11、《三度》、《冬風》（Praga），皆是令人讚嘆的演奏。福利德曼（Ignaz Friedman）萬馬奔騰的《革命》與疾風呼嘯的作品10之七，李帕第（Dinu Lipatti, EMI）句法高雅的《黑鍵》，妲蕾（Jeanne-Marie Darre, VAI）早年的《三度》，阿格麗希（Martha Argerich）在蕭邦大賽現場無懈可擊的作品10之一，波哥雷里奇（Ivo Pogorelich, DG）踏瓣精省的作品10之八與十，普雷特涅夫（Mikhail Pletnev, DG）輕盈靈動的《三度》、堅尼斯（Byron Janis, EMI）深刻而充滿靈性的作品25之七等等，都足稱音樂奇蹟，值得搜尋聆賞。

至於《三首新練習曲》錄製的名家不多，柯爾托、柯札斯基（Raoul Koczalski）、諾瓦絲（Voxbox）和阿勞（Claudio Arrau, EMI）是早期鋼琴家中錄製二十四首《練習曲》也錄製《三首新練習曲》的代表，全集中馬卡洛夫（Nikita Magaloff, Philips）的抒情優雅令人難忘，而傅聰（Sony）則彈出罕聞的寬廣境界。魯賓斯坦（Arthur Rubinstein, RCA）不錄作品10和作品25，卻錄了《三首新練習曲》，也是特別。隨著時代進展，1990年代後的蕭邦《練習曲》全集錄音幾乎都會包括《三首新練習曲》，費瑞爾即是近年來的傑作，而薩洛（Alexandre Tharaud, harmonia mundi）的錄音則是少見的單獨錄製，詮釋也有罕聞的清新。

歌唱的傳說：蕭邦《夜曲》

　　蕭邦《練習曲》為「練習曲」這個曲類寫下高度藝術化的典範，也將其演奏技巧體系透過樂曲呈現。就音型設計和技巧運用而言，《練習曲》回歸鋼琴基本技巧又提出個人創見，包含維也納「華麗風格」的絢爛卻又真實將音樂與技巧結合，超越了「華麗風格」的炫技浮誇。對於另一派鋼琴演奏技巧，來自「倫敦學派」的抒情歌唱，蕭邦則以《夜曲》將前人成就推展至登峰造極之境。值得注意的是一如《練習曲》根著於鋼琴基本技法，蕭邦在提出其系統化技巧心得後即未繼續寫作練習曲，但強調觸鍵、踏瓣運用與歌唱處理的夜曲，卻占了蕭邦近三十年的創作生涯。這既讓我們看到作曲家寫作與演奏風格的發展，也暗示蕭邦對音色、觸鍵、旋律表現和聲音控制的不斷追求。

「夜曲」由來

　　蕭邦《夜曲》雖然知名，但眾所周知「夜曲」（Nocturne）此一曲類名稱並非蕭邦所創。1812年愛爾蘭鋼琴家費爾德在聖彼得堡所出版的《三首夜曲》，方是鋼琴獨奏夜曲之始。「夜曲」這個曲名讓人困惑；在此之前有在夜晚演唱的「小夜曲」（Serenade），而一般夜晚演奏用的「夜曲」（Notturno）風格輕快華麗，也和費爾德《夜曲》大相逕庭 [20]。就音樂內容而言，費爾德《夜曲》其實並不「新穎」。同樣風格的作品早已存

20. 讀者可聽莫札特《郵號》小夜曲（"Posthorn" Serenade, KK 320）、《哈夫納》小夜曲（"Haffner" Serenade, KK 250）、《夜間》小夜曲（Serenata notturna, KK 239）等作品了解其歡樂的宴會風格。

在，只是多以「浪漫曲」（Romance）為名，甚至費爾德最初的《夜曲》也不是新作——他早在三年前就在德國出版此三曲，當時名稱正是《浪漫曲》。甚至到二十年後，他於1835年在萊比錫出版其《第八號A大調夜曲》和《第九號降E大調夜曲》時，所用的曲名則是《兩首夜曲或浪漫曲》（Deux Nocturnes ou Romances），而《第八號夜曲》其實來自費爾德《第二號嬉遊曲》（Second Divertissement）中的慢板樂段。此曲費爾德除了「浪漫曲」外，之前更曾安以「田園曲」（Pastorale）之名 [21]。因此費爾德所出版的《夜曲》其實是舊酒裝新瓶，除了名字外並無新奇之處。

典型「夜曲」風格

然而這個新奇的名字，最後卻走出自己的路。在費爾德嘗試過的許多曲名中，只有「夜曲」讓他愛不釋手，在二十多年間寫了十八首，於其作品中占有顯著地位。透過費爾德的傑出演奏和歐洲巡迴，「夜曲」此一曲名也逐漸廣為使用，也在1830年左右從曲名變成曲類。典型的「夜曲風格」可以歸納成下列幾點：

1. 右手負責旋律，左手以分解和弦音型伴奏。
2. 和聲與樂曲結構都相當單純，沒有複雜變化或速度轉折，表現「夜曲」所象徵的晚間平靜之美。徹爾尼評論此一曲類就說，鋼琴夜曲既是由模仿在晚間表演的聲樂小夜曲而來，性格也該是「輕

21. 見David Rowland, "The Nocturne: Development of a New Style," in *The Cambridge Companion to Chopin*, ed. Samson (Cambridge: Cambridge University Press, 1992), 33-36.

柔、幻想、優雅浪漫甚至熱情，但絕不粗暴或怪異」[22]。

3. 費爾德的演奏屬於講究抒情歌唱風格的「倫敦學派」，多用踏瓣
以發揮英國鋼琴之聲響特色，其《夜曲》也多標示踏瓣運用並展現
良好演奏效果。在那踏瓣運用還不普遍的時代，如此設計自然顯得
突出。

蕭邦雖然自費爾德作品學了夜曲的名稱和形式，但他不斷創新、探索
表現可能的精神，卻不可能讓他滿足於費爾德與其他作曲家為夜曲所設下
的規範。而蕭邦之所以會選擇夜曲此一曲類長期發展，顯然是創作個性使
然，因為他在費爾德巡迴歐洲演奏並帶動夜曲創作風氣之前，就已開始寫
作夜曲。關於蕭邦對踏瓣的運用，以及在《夜曲》中逐步發展的鋼琴式美
聲唱法，在第一部分第二、三、四章中已有分析。本章將著重於蕭邦《夜
曲》的個別特質，看看蕭邦如何在這個曲類中建立自己的風格，又如何一
步步拓展這個曲類的潛能。

蕭邦的夜曲初探

在蕭邦死後以作品72之一發表的《e小調夜曲》（Nocturne in e minor,
Op. 72 No. 1），其實是他十七歲的創作。此曲以相同的伴奏音型寫成，
形式為A—B—A—B兩段重複，確實可看出費爾德的影響。但即使是十七
歲的作品，蕭邦仍然展現出不同於前輩的音樂主張。此曲轉調手法相當細

≡

22. Carl Czerny, *School of Practical Composition: Complete Treatise on the Composition of All Kinds of
Music, Opus 600*, trans. John Bishop vol.1 (London: 1848), 97-98.

膩，透過左手伴奏音型作許多層次轉折，而非單純地雙手同時轉換和聲，情感表現也較費爾德絕大多數作品強烈，旋律並非單純重複而是巧妙略作變奏 [23] ——這是最重要的一點：即使是第一首夜曲，蕭邦就已展現獨到的「裝飾性變奏旋律」，加上此曲左手伴奏所跨的音域可達三個八度，並不如費爾德作品狹窄，蕭邦可說在寫作夜曲之始就提出他的「註冊商標」，這首《e小調夜曲》也可視作是蕭邦《夜曲》的原型，並非僅是費爾德作品的模仿。

　　同樣是蕭邦過世後才出版，於1830年譜曲的「表情豐富的緩板」《升c小調夜曲》（Nocturne in c sharp minor, KK1215-22 "Lento con gran espressione"）則屬蕭邦熱門名曲。不但是諸多鋼琴家最愛的安可，在電影《戰地琴人》（The Pianist）後更受歡迎。這是蕭邦寄給姊姊的作品，原無夜曲之名而僅題為「表情豐富的緩板」，1875年出版時卻以其風格而以夜曲名之。此曲旋律淒美哀絕，中段引用了蕭邦《f小調鋼琴協奏曲》第三樂章第一主題；作曲家在手稿上寫道「給我的姊姊露意絲，為開始演奏我第二號協奏曲前的練習」，說明這段引用的原因 [24]。然而在此曲不同手稿／抄譜中，卻顯示蕭邦最早的設計竟是讓右手彈三拍，左手彈四拍 [25]：

———

23. Chechlinska, 159.
24. Lennox Berkeley, "Nocturnes, Berceuse, Barcarolle," in *Frederic Chopin: Profiles of the Man and the Musician*, ed. Alan Walker (London: Barrie & Jenkins, 1966), 171-172.
25. 見Paderewski版的蕭邦作品全集樂譜Fryderyk Chopin, *Fryderyk Chopin: Complete Works XVIII Minor Works* (Warsaw: Instytut Fryderyka Chopina, 1961), 68-70.

‖ 譜例：蕭邦《升c小調夜曲》中段原始寫法

　　但後來蕭邦大概認為如此寫法要求的節奏掌握難度太高，於是簡化成同樣拍子：

‖ 譜例：蕭邦《升c小調夜曲》中段更新寫法

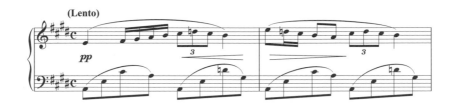

　　然而原始寫法中的交錯節奏，其實正是後來蕭邦作品的特色。從「表情豐富的緩板」不同手稿，我們得知蕭邦在二十歲時就已有如此設想，也提示我們該如何處理蕭邦的節奏。

作品9與作品15：整合傳統並刻意求新

　　但論及蕭邦的夜曲風格，他首次正式出版的作品9《三首夜曲》（Trois Nocturnes, Op. 9）則真正為「蕭邦式夜曲」寫下定義。光是作品9之一的《降b小調夜曲》（Nocturne in b flat minor, Op. 9 No. 1）開頭兩

句，蕭邦就展現他融合美聲唱法特色的裝飾性旋律，華麗轉折也形成自由的彈性速度。此曲以三段式寫成，中段在降D大調上以八度演奏溫柔的歌唱。雖然降b小調和降D大調是直屬關係大小調，蕭邦所編寫的轉調卻一點也不簡單，寫作技巧遠遠超過費爾德的作品。

作品9之一已是蕭邦名作，第二首《降E大調夜曲》（Nocturne in E flat major, Op. 9 No. 2）更堪稱蕭邦最耳熟能詳、也足以名列鋼琴史上最著名旋律的經典。在優美旋律外表下，蕭邦卻進行一場裝飾性變奏旋律的試驗。此曲的基本形式如下：

第一主題	第一主題變化1	第二主題	第一主題變化2	第二主題變化	第一主題變化 3	第三主題	第三主題變化	尾奏

在第一主題出現後，蕭邦旋即以加以裝飾重複一次。第二主題後第一主題再次出現，又以不同裝飾演奏。隨著裝飾法愈來愈不同，到第一主題第三次出現後，蕭邦以原旋律素材搭配不同和聲寫出第三主題，並讓第三主題做變化重複後再收尾。第三主題是此曲最大的轉折，蕭邦卻不讓此轉折充分發展，讓此曲停留在單純的歌唱旋律，宛如義大利美聲歌手演唱。不僅有動人旋律，蕭邦的和聲設計與指法規畫也極為細膩，呈現豐富的色彩與語氣。

作品9如果只停在前兩首，或許仍能說是模仿費爾德的作品，但在第三首《B大調夜曲》（Nocturne in B major, Op. 9 No. 3）蕭邦卻走出完全不一樣的路。雖然和第一曲一樣是單純三段體，蕭邦一開頭即以半音升降寫出一段理論上不該出現在「夜曲」中的旋律，速度又是稍快

板（Allegretto）──若非伴奏音型仍是夜曲本色，勉強將輕快樂想收整在夜曲傳統之中，此曲若改變伴奏模式幾乎可以立即成為一首舞曲──但蕭邦顯然又不讓人這樣做；該段旋律自第9小節重現時，蕭邦以在前兩首夜曲運用的裝飾手法加以變化，又成了蕭邦式的裝飾性變奏旋律。就旋律設計和寫法而言，此曲模稜兩可的手法可說是蕭邦的音樂遊戲，也拓展對夜曲此一曲類的想像。

更大膽的手法，出現在標示為「激動地」，節拍從六八拍轉成二二拍的b小調中段。費爾德《夜曲》雖多是三段式，但中段幾乎沒有明顯速度或情緒轉折，頂多是如蕭邦作品9之一般的大小調轉換（中段改變調性但速度不變），音樂仍維持平靜優美。蕭邦此曲雖然理論上速度變化不大（蕭邦只標了「激動地」但未寫明速度轉變），中段伴奏音型的陡然改變與情感的明確轉折，卻是費爾德不曾寫出的樂想，也挑戰「夜曲」的傳統風格。

綜觀作品9，蕭邦寫出三種不同卻又是典型夜曲風格的左手伴奏音型、提出自己的裝飾性變奏旋律，更在最後一曲打破夜曲傳統，嘗試在如此曲類中的情感表現新可能。我們看到蕭邦如何學習並吸收前人心得，又如何表現自己。這樣的嘗試並沒有得到所有人的讚賞。比對蕭邦作品9與費爾德的作品，德國評論者列爾斯塔伯（Heinrich Frederic Ludwig Rellstab）就留下這段「名垂千古」的不朽見解：

「當費爾德微笑，蕭邦扮鬼臉；當費爾德嘆息，蕭邦在呻吟；當費爾德聳肩，蕭邦大扭動；當費爾德加少許醬醋，蕭邦撒大把辣椒……」[26]

顯然，即使蕭邦作品9現今看來造型端莊、優美無比，列爾斯塔伯仍以費爾德清淡樸素的風格為美學判準。他的結論更是「如果你將費爾德動人的浪漫曲放在哈哈鏡前，讓每一種優美的神態變成粗糙的表情，你就會得到蕭邦」[27]。但或許這正是蕭邦所要的評論——如果我們能看到他在作品9之三中所展現出的新方向。

　　如果作品9就能讓列爾斯塔伯深惡痛絕，我們幾乎無法想像他該如何面對蕭邦之後出版的作品15《三首夜曲》（Trois Nocturnes, Op. 15）。這三首作品中的前兩首和作品9其實是同一時間所作[28]，寫作風格卻更為大膽。顯然作品9是蕭邦對夜曲的投石問路，作品15才是他對這個曲類的定義。第一首《F大調夜曲》（Nocturne in F major, Op. 15 No. 1）是三段式，開頭旋律優雅自在，主題反覆時也予以裝飾。除了左手伴奏音型區分出不同層次，是更細膩的巧思之外，其實和作品9所展現出的成果沒有太大區別，可說是夜曲典型。但到了f小調的中段，右手變成六度交替而左手彈出戲劇性的旋律，速度明確變快且情感標示是「如火熱情」（con fuoco），音樂張力較9之三更為激烈，也完全顛覆夜曲「平靜」與「器樂化歌曲」的傳統。從作品9之三到15之一，我們看到蕭邦的設計其實相當連貫，一步步往愈來愈多元的表現可能邁進。

　　在第一首的強烈主張後，蕭邦在第二首《升F大調夜曲》（Nocturne in F sharp major, Op.15 No.2）則展現另一種力量。此曲同樣是三段式，開頭

━━━

26. Niecks, Vol. 1, 269-270.
27. Ibid.
28. Samson, *Chopin*, 88.

段旋律樂節甚短，每一次出現都不斷變化裝飾，彈性速度與旋律處理則更自由。華麗繁複的音型充滿細膩的音程組合和半音編寫，從「聲樂式」裝飾轉入屬於鋼琴的「器樂式」裝飾。此曲結尾方式也是器樂式而非作品9之二的義大利詠嘆調式結尾，再一次強化蕭邦整合聲樂唱法心得後，在鋼琴上表現純然器樂式歌唱效果的用心[29]。進入中段後蕭邦一樣轉換音型和情緒，但他並不重複作品9之三與15之一所嘗試過的寫法，改以多層次的音樂織體呈現夢幻般的音響效果。換言之，在嘗試過以速度和音型轉變出戲劇化對比後，蕭邦在此曲則以色彩和音響表現出另一種對比可能。此曲以旋律優美著稱，悅耳外表下卻有蕭邦的深刻思考。

　　一如作品9之三《B大調夜曲》在三曲最後提出驚奇，作品15之三的《g小調夜曲》（Nocturne in g minor, Op. 15 No. 3）也再度提出新想法。前者將輕快舞蹈和夜曲結合，試探旋律表現的可能；後者則將馬厝卡舞曲和聖詠曲納入夜曲之中，為此曲類提出新穎的素材。蕭邦在此之前的所有夜曲，雖然每曲左手伴奏音型皆不同，卻都是夜曲傳統的變型與延伸，以分解和弦或琶音為主。但到了這首《g小調夜曲》，第一主題竟是馬厝卡樂風，伴奏也變成舞曲式。雖然蕭邦沒有真正用馬厝卡節奏（重音在後拍），但民族樂風已相當明顯。在這段悲傷的主題之後，蕭邦第二主題竟是「宗教的」（religioso），宛如在心事重重中祈禱。此曲蕭邦甚至不用三段式而是極簡兩段式，聖詠結束樂曲也就隨之結束。就樂思而言，此曲的傷感勝過蕭邦之前的夜曲，蕭邦原提有「悲劇《哈姆雷特》觀後感」的註解，或可見其憂傷沉鬱的來源[30]。但無論表現手法或樂曲型式，此曲

≡

29. 請見第四章的討論。

又再一次顛覆了夜曲傳統，較作品9之三更大膽激進。雖然不是夜曲的創始者，蕭邦卻透過作品15為此曲類寫下全新定義，果然是不同流俗的作曲家。

作品27：夜曲傳統與蕭邦創意的融合典範

若我們將作品9與作品15的六首夜曲合併觀之，即可發現蕭邦在開頭主題用了六種不同的伴奏音型，音樂型式與內容皆愈來愈多變，為傳統作歸納也提出自己的見解。或許這六曲已具體而微地表現出蕭邦對夜曲的想法；從1835年寫作並於隔年發表的作品27《兩首夜曲》（Deux Nocturnes, Op. 27）開始，他不再將三首合併發行而是兩兩成對出版。大概已經試驗夠了，蕭邦之後的夜曲不再強調顛覆傳統而將重心放在創作本身，每一組都有固定的主張，卻不一定要提出驚人之舉。

作品27兩曲的伴奏音型雖和前面六曲不同，左手負責的音域更寬，也必須更有延展性，但基本上仍是夜曲傳統形式伴奏的變化，也呼應作品9之一的寫法。作品27之一《升c小調夜曲》（Nocturne in c sharp minor, Op.27 No.1）和之二《降D大調夜曲》（Nocturne in D flat major, Op.27 No.2）是同音異名的大小調對應（升C和降D在鋼琴上是同一個音），前者是三段式（四四拍，中段變成三四拍），後者則是兩主題各重複三次，以搖晃式的六八拍寫成，兩曲確實形成完美的對應；而兩者相同的，則是蕭邦精心規劃的泛音共鳴，音響效果清晰明確，也有層次與色彩之美，是鋼

───

30. 但蕭邦最後仍未加註，表示該讓聽者自行想像，見Eigeldinger, 79.

琴寫作的典範。

　　就音樂表現而言，《升c小調夜曲》句法與段落工整明確，但樂思陰暗深沉，中段悲劇性的氣勢更讓人想起貝多芬，可說是一首具有敘事效果的夜曲。《降D大調夜曲》則明亮光潔，堪稱集蕭邦裝飾樂句之大成，裝飾性變奏旋律在三次重複中層層開展，各種音型結構、音響效果、彈性速度在作曲家的設計下燦然大備且有條不紊。聽來雖是段落的變奏，和聲變化卻極富巧思，旋律充滿微妙的色彩轉變。本曲以兩個主題開展，而兩主題的功能卻大相逕庭。第一主題雖然每次出現都不同，卻始終保持八小節的篇幅，作為固定的段落重現；第二主題則承擔樂曲發展的功能，在三次重複中各有長度與和聲變化，最後更以此導入結尾[31]。此曲寫法無疑是作品9之二的進化，裝飾變奏之法也是未來《搖籃曲》的前身，優美旋律與突出演奏效果更讓此曲成為蕭邦最受歡迎的夜曲之一。

作品32與作品37：奇突大膽與平靜祥和

　　作品27的兩曲是蕭邦作為鋼琴大師的傑作，而1836至1837年寫作的作品32《兩首夜曲》（Deux Nocturnes, Op.32）雖然仍適合演奏，卻給人以作曲趣味而非從鋼琴演奏角度思考之感。第一首《B大調夜曲》（Nocturne in B major, Op.32 No.1）的形式頗令人玩味。蕭邦此曲運用三個主題寫作，彼此循環聯結，而在第一主題結尾則有相當大膽的設計：他讓音樂突然轉為強奏後旋律立即中斷，形成醒目的意外與突兀感：

≡

31. Samson, *The Music of Chopin*, 87-88.

❚譜例：蕭邦《B大調夜曲》第5-6小節

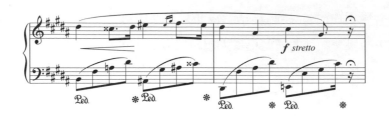

由於這個設計太過明顯，蕭邦竟不讓第一主題在最後重現，而是把這個結尾安插於第二主題結尾而隨第二主題出現，讓第一主題的身影實際上貫穿全曲：

主題	第一主題	第二主題	第一主題	第三主題	第二主題	第三主題	第二主題	尾奏
結尾方式	突強中斷		突強中斷		突強中斷		突強中斷	宣敘調

雖然有一連串意外，《B大調夜曲》基本上仍維持悅耳溫柔的旋律，卻在結尾陡然翻轉，圖窮匕見而以悲劇收場！無論以何觀點，這首夜曲都堪稱古怪，宛如一場結局悲慘的錯愕鬧劇。或許夜曲風格的作品已經被寫得太過浮濫，蕭邦要以此曲表達他對流俗的不屑。但我們若把尾奏的轉折視為歌劇宣敘調（音型與樂句也的確近似），那麼《B大調夜曲》仍沒有脫離夜曲的歌唱傳統，只是這次的歌唱內容遠遠超出一般想像。

作品32第二首《降A大調夜曲》（Nocturne in A flat major, Op.32 No.2），以蕭邦樂曲而言也是奇特之作。此曲結構回歸簡單三段式，雖有

段落變化但每段皆以相同音型構成，形成旋律的統一感。第一主題的旋律雖也有裝飾變化，幅度卻較為保守，甚至中段後的重現旋律也多和之前相同，到結尾才稍作更動並以重現開頭序奏作結。如此「反常」的保守設計，顯然是作曲家刻意而為。也因此《降A大調夜曲》若單獨觀之可能顯得乏味，但若能考量到前一曲的戲劇化與突兀，就應能理解此曲其實是以縮減變化幅度來追求單純表情，作為《B大調夜曲》的對照。雖然跌宕起伏較為平淡，中段蕭邦還是給了強烈的音量轉折，氣氛也轉為激動不安，是將情緒隱忍沉澱後的訴說。

相較於作品32的奇特，1838至1839年寫作的作品37《兩首夜曲》（Deux Nocturnes, Op. 37）則呈現真正的寧靜平和之美，兩曲結構也都相當單純，回歸傳統夜曲式樣。第一首《g小調夜曲》（Nocturne in g minor, Op. 37 No. 1）是三段式，第一主題帶有波蘭民俗曲風，降E大調的中段也有聖詠風格，和作品15之三的《g小調夜曲》彼此呼應（但作品37之一是四四拍，不能以馬厝卡舞曲視之，只能說像是波蘭歌謠）。雖然第一主題前後出現甚為相似，兩段細節卻不同，鋼琴家必須細心區分。第二首《G大調夜曲》（Nocturne in G major, Op. 37 No. 2）則像是蕭邦《船歌》前身；此曲具有搖晃般的旋律美感與若隱若現的樂句（第二主題），由三度與六度交織而成的美妙音響（第一主題），以及細膩的半音化處理與和聲設計。此曲採兩主題「A—B—A—B—A—尾奏」依次出現的形式，開頭的船歌主題後來在低音部重現而增添樂曲魅力，是洋溢夢幻美感的夜曲。

作品48與作品55：敘事曲與即興演奏

就知名度而言，作品32和37較不知名，但蕭邦接下來寫作的作品48與

55這兩組則各有一首頂尖巨作，也屬於蕭邦《夜曲》中最為人熟知的作品。作品48《兩首夜曲》（Deux Nocturnes, Op. 48），可說是蕭邦將作品37所展現的同質性更向前推：作品48兩曲都是四四拍，也都是三段式，甚至都有敘事風格，是線性發展的故事訴說。三段式原始架構為「第一主題—第二主題—第一主題（重現）」，而第一主題第二次出現理論上和首次出現相同，頂多附有尾奏。蕭邦先前透過裝飾性變奏旋律，已經讓主題重現顯得不同，但在作品48中，他讓三段式中第三段第一主題重現成為先前情感的延續發展，旋律相似但性格卻截然不同。

第一首《c小調夜曲》（Nocturne in c minor, Op. 48 No. 1）向來以其淒美旋律與悲壯情感，被認為是蕭邦《夜曲》中最宏偉壯闊的一曲。此曲第一主題以四小節短句構成，主句與副句的延伸發展極其嚴謹，既以精確的德奧派音樂寫法開展極其感人的旋律，又能透過裝飾讓樂句獲得彈性速度與自由呼吸。中段音樂轉入C大調，旋律變成教堂聖詠與祈禱，但左手八度低音卻如潛伏威脅漸次出現。當八度終於衝出祈禱旋律而出，音樂也隨之回到第一主題，只是這次伴奏音型完全不同，速度也快上一倍（doppio movimento），以激動情感和不斷壯大的氣勢奔向結尾。可以說作曲家將中段祈禱旋律與潛伏八度的衝突，透過第一主題重現釋放，而這第一主題也不再是原本的性格。如此旋律設計手法在蕭邦《敘事曲》中屢見不鮮，在此曲也成功塑造出鮮明的故事形象。

第二首《升f小調夜曲》（Nocturne in f sharp minor, Op. 48 No. 2）蕭邦則以另一種方式試驗三段體的敘事發展。雖然首尾旋律素材相同，第三段的起伏處理卻和第一段相當不同，情感表現也更深刻複雜，結尾段甚至有後來華格納風的轉調，可說是故事經過中段再次強化後作結。這個中段以

降D大調三四拍寫成，和前後升f小調的四四拍顯得相當不同。根據蕭邦學生古特曼所說，蕭邦指導他此段必須彈得如歌劇的宣敘調，開頭兩個和弦要像是「暴君的命令」而「其他人懇求施恩」[32]。如此戲劇化的比喻，配合前後的哀嘆，更顯出此曲的敘事性格，和前一首互相對照。

　　若說1841年寫作的作品48以戲劇性表現聞名，是敘事曲性格的夜曲，那麼1843年寫作的作品55《兩首夜曲》（Deux Nocturnes, Op. 55）就宛如即興演奏的化身。第一首《f 小調夜曲》（Nocturne in f minor, Op. 55 No. 1）也是三段體，但第一段就有開頭的f小調第一主題和轉入A大調的短小第二主題。第一主題重複一次後才接第二主題，之後第一、二主題各自依序演奏一次，第一主題竟又出現第三次，這才進入戲劇化的中段。中段之後第一主題重現，旋律才出現四小節就以華麗音型發展，以充滿狂想風格的筆法收尾。若以圖示說明，本曲結構可表示如下：

第一段A						第二段B	第三段A'	
第一主題	第一主題	第二主題	第一主題	第二主題	第一主題	中段	第一主題	尾奏

　　如此特殊的結構，正反映此曲的即興風格。由於第二主題甚短，全曲可說是以第一主題為本所發展出的即興演奏。但《f小調夜曲》至少還有模糊的三段體結構可言，第二首《降E大調夜曲》（Nocturne in E flat major, Op. 55 No. 2）卻連結構都難以捉摸。全曲雖然有旋律素材對應，也有段

─

32. Niecks, Vol. 2, 265.

落重複，組織發展卻相當自由，從開頭主題一路延展至尾，旋律始終無法預期，也不斷帶來驚奇。蕭邦在此曲展現出神乎其技的聲部寫作與和聲變化，左手脫離伴奏，成為和右手兩個聲部互動的線條。全曲三個聲部各自行走卻又彼此牽動，巧妙地在和諧與不和諧的對應中游移，來回之間既是頂級彈性速度，也永遠充滿驚奇。如此音樂自然要求至高演奏技巧，堪稱蕭邦最難的作品之一。只是難雖難，《降E大調夜曲》的飄逸悠揚卻讓聽者忘記鋼琴家所必須下的苦功，而那又需要更深層的技巧修為。

作品62：蕭邦最後的夜曲

作品55之二雖然極為艱深，寫作仍相當鋼琴化。而蕭邦最後一組夜曲，於1845至1846年間寫成的作品62《兩首夜曲》（Deux Nocturnes, Op. 62），則完全是典型蕭邦晚期風格，充滿智性的對位線條與和聲遊戲，是用腦多過用手的作品。雖然不見得有之前作品迷人，蕭邦確實在這組夜曲提出新寫法與新思考。

兩曲中以第一首《B大調夜曲》（Nocturne in B major, Op. 62 No. 1）最為精采。此曲是三段式，簡短的分解和弦作為序引後，第一主題竟以四聲部開展。旋律織體綿密緊湊，四聲部進出各有巧妙，甚至時而隱藏於踏瓣聲響，演奏者必須在維持旋律美感下開展層次，是極難的演奏考驗。結構設計上，第一主題徐緩並工整地開展，在第26小節出現美聲唱法般的華麗拱型裝飾──這聽起來像是結束，但音樂並沒有因此而接到中段，反而讓第一主題以欲言又止的方式，先中斷後又再出現，之後才以同音異名的方式轉入降A大調的中段。如此處理自然無可捉摸，也帶來雋永詩意。中段音樂線條單純，旋律則逐漸出現震音，最後竟在震音上重回第一主題：

▌▌譜例：蕭邦《B大調夜曲》作品62之一第68-70小節

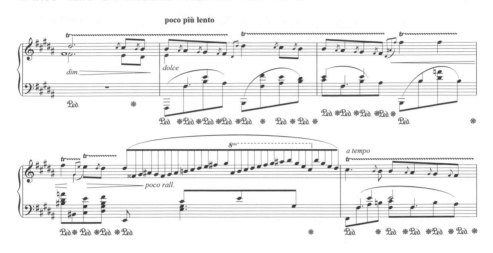

　　為了讓這段主題重現效果更為突出，蕭邦甚至還刻意降低第一主題在第一段的裝飾 [33]。如此以震音演奏旋律，而且是長段旋律的手法，在蕭邦作品中絕無僅有，更是手指技巧的嚴苛考驗。

　　在《B大調夜曲》中，蕭邦運用先前夜曲中所出現的各式音型與裝飾旋律，寫出精深對位、創新效果，以及曖昧不明、思緒內藏的音樂，可說承接過去成就又提出新意，確實不同凡響。第二首《E大調夜曲》（Nocturne in E major, Op. 62 No. 2）較第一首更為內向。此曲也是三段式，但寫法和前一曲相對：前者模糊不明，後者段落清晰；前者多聲部主要在第一主題出現，後者則多置於中段開展。但兩曲皆有動人旋律和豐富和聲。《E大調夜曲》第一主題在第一段出現後緊接三次重複，每一次

≡

33. Samson, *The Music of Chopin*, 94.

重複都包含先前素材，同樣展現嚴密的音樂內在邏輯。雖然內省而缺乏絢麗演奏效果，《E大調夜曲》深沉但瀟灑的情緒轉折也讓許多鋼琴家著迷，和《B大調夜曲》完美地結束蕭邦的「正式」夜曲旅程——

所謂「正式」，是蕭邦還有一首《c小調夜曲》（Nocturne in c minor, KK1233-5）。此曲創作時間不詳，到1938年才首次出版。雖然以譜紙判斷，此曲可能是1847年左右的作品 [34]，風格卻完全和作品62不同，篇幅也不長，旋律與伴奏寫作方式反而像是蕭邦早期作品 [35]。但即使身分成謎，這首《c小調夜曲》仍有令人心醉的旋律。雖然許多蕭邦演奏家並不錄製，此曲絕對有值得一聽的價值。

延伸欣賞與錄音推薦

若想深入了解蕭邦《夜曲》，聆賞費爾德的同名創作自然重要。李斯特《三首愛之夢》標以義大利文「Notturno」，但這和莫札特等人的同名作品無關，而是他的自作歌曲改編。就歌唱性質與伴奏型式而論，應可視為李斯特的夜曲創作。夜曲後來的發展甚多，許多走入「夜晚音樂」一脈帶入詭譎陰影，布瑞頓（Benjamin Britten, 1913-1976）的《夜曲》就是一例。若要延續蕭邦《夜曲》的傳統，佛瑞的十三首《夜曲》和俄國的柴可夫斯基、拉赫曼尼諾夫、史克里亞賓（Alexander Scriabin）作品是很好的參考。

34. Samson, *Chopin*, 263.

35. Paderewski版的蕭邦作品全集認為此曲是早期之作，見*Complete Works XVII Minor Work*, 68。而學者Jan Ekier則認為是中晚期作品。

費爾德

《夜曲》

推薦錄音：歐康納（John O'Conor, Telarc）

李斯特

《第三號愛之夢》（Liebestraume, S541-No. 3）

推薦錄音：范‧克萊本（Van Cliburn, RCA）

佛瑞

十三首《夜曲》

推薦錄音：海德席克（Eric Heidsieck, EMI）

史克里亞賓

《夜曲》作品九，為左手獨奏（Nocturne in D flat major, Op. 9 No. 2）

推薦錄音：佛萊雪（Leon Fleisher, Sony）

《詩曲—夜曲》（Poème-nocturne for piano, Op. 61）

推薦錄音：李希特（Sviatoslav Richter, Live Classics）

布瑞頓

《夜晚音樂》（Night Piece（Notturno））

推薦錄音：賀夫（Stephen Hough, EMI）

蕭邦《夜曲》演奏錄音推薦

　　蕭邦《夜曲》是筆者最喜愛的作品之一，也盡可能收藏各式版本。這些作品既然包羅萬象，有傳統素材又有大膽反叛，鋼琴家觀點也各自不同。若能多多欣賞比較，自然更有益處。

　　就全集錄音而言，《夜曲》可以是個人性格與音樂性情的表現，祈克里尼（Aldo Ciccolini, Cascavelle）和懷爾德（Earl Wild, Ivory）的晚年錄音就是迷人音樂性的化身。然而《夜曲》內涵也可以有相當強烈的音樂表現。阿勞（Claudio Arrau, Philips）和歐爾頌（Garrick Ohlsson, hyperion）的演奏思考甚深，都有強烈個性，許多人可能會驚訝於前者的慢速和後者的奇突。然而若能了解蕭邦《夜曲》的創作發展，熟悉其和聲運用與特殊設計，這兩個版本其實相當「過癮」：聽者幾乎可以從中對照出蕭邦所有大膽創新之處，歐爾頌的演奏更如陳年老酒般迷人，愈聽愈能知其精采，是筆者相當佩服的詮釋。

　　在兩極之間，我們則看到各種不同風景。魯賓斯坦（Artur Rubinstein）的晚期錄音有高貴優雅的音色和自然流暢的樂句（RCA），但他早年錄音其實非常值得一聽（EMI/ Naxos）。富蘭索瓦（Samson François, EMI）、諾瓦絲（Guiomar Novaes, Voxbox）、馬卡洛夫（Nikita Magaloff, Philips）、傅聰（Sony）、瓦薩里（Tamás Vásáry, DG）、阿胥肯納吉（Vladimir Ashkenazy, Decca）、鄧泰山（Dang Thai Son, Victor）的演奏各有所長，碧瑞特（Idil Biret, Naxos）和安潔黑（Brigitte Engerer）也有可觀之處。1955年蕭邦大賽冠軍哈拉雪維契（Adam Harasiewicz）當年曾錄製蕭邦全集（Philips），因成就有限如今已被遺忘，但其《夜曲》仍屬

其蕭邦全集中的佳作，值得以此認識這位鋼琴家。上述各家不見得都完整呈現蕭邦《夜曲》中的奇特與詭異（或者是過於大膽與激進），但都能兼具個人風格與技巧。波蘭鋼琴家阿斯肯那斯（Stefan Askenase, DG）和第四屆蕭邦大賽冠軍史黛芳絲卡（Halina Czerny-Stefańska, BMG Japan）的夜曲全集雖然年代相差甚久，卻都有波蘭學派高度節制理性的風格。筆者個人最喜歡的演奏則屬莫拉維契（Ivan Moravec, Supraphon）、蕾昂絲卡雅（Elisabeth Leonskaja, Teldec）和波里尼（Maurizio Pollini, DG），總能從中學習甚多。他們三人音色截然不同，對《夜曲》切入角度也差距甚大，但都提出深刻且仔細的見解，技巧表現也堪稱全面，非常值得欣賞。

在非全集的《夜曲》錄音中，培列姆特（Vlado Perlemuter, Nimbus）和費瑞爾（Nelson Freire, Teldec）各錄了多首《夜曲》，他們二人皆有透明音質而演奏純粹迷人，詮釋足見其蕭邦大家的心得。費瑞爾在2010年發行的夜曲全集（Decca），句法相當復古，是帶有二十世紀初浪漫風韻的演奏。柯爾托（Alfred Cortot）、紀新（Evgeny Kissin, BMG）、堅尼斯（Byron Janis, EMI）、霍洛維茲（Vladimir Horowitz, RCA/ Sony）、薇莎拉絲（Elisso Virsaladze, Live Classic）、普雷特涅夫（Mikhail Pletnev, Virgin）也都有傑出演奏，堅尼斯的句法和霍洛維茲的音色更堪稱奇蹟。賀夫（Stephen Hough）錄製的蕭邦晚期作品專輯中收錄了作品62（hyperion），其對位線條處理之精，與震音演奏之妙堪稱一絕。

既「小」又「大」的蕭邦《前奏曲》

從《練習曲》到《夜曲》，我們看到蕭邦如何掌握不同演奏技巧，探索鋼琴音響，以及他對和聲、節奏、樂曲織體結構的不斷思考。蕭邦也

證明他是小曲寫作的大師。就其小曲而言,除學生時代作品與各式小型舞曲外,蕭邦在巴黎也留下些許單獨成立的短篇作品。推測是1834年在巴黎寫作的《如歌的》(Cantabile in B flat major, K1230)僅14小節,在小行板(Andantino)的速度指示下抒情唱出一首夜曲的雛形。同樣寫作時間不明(蕭邦僅寫下「巴黎,7月6日」),但判斷可能於1847年寫作的《最緩板》(Largo in E flat major, K1229)則如同一篇心情隨寫。1843年寫作的《中板一冊頁》(Moderato "Feuille d'album" in E major, K1240)雖然短小,卻具有簡約的三段體結構,是送給友人(Countess Anna Szeremetieff)的作品,也是這些短篇小曲中最精采的一首[36]。至於推測於1846年寫下的兩首《布雷舞曲》(Two Bourrées in g minor, A major, KK 1403-4)和《馬奇斯跑馬曲》(Galop Marquis in A flat major, KK 1240a),則是毫無欣賞意義的作品。兩首《布雷舞曲》是蕭邦在諾昂於筆記本上記下的旋律配上簡單和聲而成[37],和《馬奇斯跑馬曲》三曲加起來演奏時間還不到兩分鐘,皆完全聽不出來是蕭邦「作品」。

然而蕭邦「最小」的作品,卻藏在作品28《前奏曲》(24 Preldues, Op. 28)。他為二十四個大小調各譜一曲,組合而成二十四首《前奏曲》。然而說是「最小」,二十四曲合起來演奏時間卻可長達四十分鐘,亦屬「最大」的作品。在這「最小」與「最大」之間,卻是眾人爭辯的源頭。在討論《前奏曲》的爭辯之前,先讓我們來看看這個名稱如何而來,在蕭邦之前又有何意義。

36. 見Paderewski版的《蕭邦作品全集樂譜》*Complete Works XVIII Minor Works*, 72.
37. Searle, 225-226.

即興導引與技巧練習

　　「前奏曲」顧名思義是作為前奏之用。以前在演出時，為了測試樂器性能或音準，或為了塑造接下來要演奏作品的情緒氛圍，或提供兩首作品間的心情與調性轉換，甚至只是為了暖手，演奏者通常會演奏「前奏」作為正式作品的引導。甚至因為如此風尚盛行，作曲家如徹爾尼等竟還為各種調性「編寫」前奏曲，讓那些不夠通曉音樂理論，或缺乏即興演奏能力的演奏者也能依樣畫葫蘆，宛如現今補習教材。這樣的演奏習慣，到二次大戰前都還相當盛行。當我們欣賞巴克豪斯（Wilhelm Backhaus, 1884-1969）或霍夫曼（Josef Hofmann, 1876-1957）等人未剪接的現場錄音，即可聽到他們在樂曲之前和之間演奏和弦或曲調作為正式曲目的導引 [38]。這樣的演奏當然是臨場即席而為，也幾乎都是單一主題，所以「前奏曲」精神上即有濃厚的即興精神。蕭邦二十四首《前奏曲》幾乎都是單一主題，許多小曲也宛如即興，精神上確實接續巴洛克以降的前奏曲傳統。

　　另一方面，前奏曲既然有測試樂器性能，供演奏者暖手的性質，自然也可能包含技巧練習與訓練。庫普蘭在《大鍵琴演奏的藝術》中，除了討論鍵盤演奏技巧與問題，也提供技術練習範例和一組八首前奏曲。這八曲就內容而言，其實就等同於蕭邦《練習曲》。巴赫兩卷《十二平均律》為二十四個大小調寫下四十八首前奏與賦格，其中多首前奏曲以固定音型構成，並要求特定演奏技巧，成為訓練演奏技巧實用教材，的確宛如練習曲。在巴赫之後，作曲家更常為二十四個大小調寫作，而「前奏曲」

38. 關於前奏的演奏風尚與實踐，詳見Hamilton, 101-138.

與「練習曲」也常常一同創作 [39]。就此歷史脈絡而言，我們也不當驚訝蕭邦《前奏曲》中多首寫法和其《練習曲》頗有相通之處。以鋼琴技巧的觀點來看：蕭邦《前奏曲》第三首可視為左手練習；第八首是聲部控制與手指擴張練習；第十六首是音階練習；第十九首是手指擴張和左手跳躍練習；第二十二首是左手八度練習；第二十四首則是左手跳躍與右手音階練習，曲中更有甚為艱難的右手三度下行，都是足稱練習曲的作品。這些可能是蕭邦寫作《練習曲》時的草稿或想法，最後卻放入《前奏曲》。

前奏曲？什麼的「前奏」？

但蕭邦如何決定一曲是練習曲或前奏曲？這其中的推敲安排確實耐人尋味。蕭邦作品28的二十四首《前奏曲》，是他於馬猶卡島上整理寫作，於1839年1月完成手稿，6月於巴黎首次出版。所以稱之為「整理寫作」，在於根據蕭邦友人回憶，這二十四曲中部分之前就已完成，也被蕭邦演奏過。關於這二十四曲中，何曲在馬猶卡島上完成，何曲在巴黎寫作（甚至更早），各家說法不一。由紙本對比來看，我們僅能確定第二和第四曲的確是在馬猶卡島上寫作，其他二十二曲皆難有確切定論 [40]。但無論如何，蕭邦之前並未出版其中任何一曲，1839年6月即是此二十四曲首次出版，可視為蕭邦對這些繽紛樂想所下的定論。然而更大的問題卻也隨之而來——

39. 可見克萊曼第1811年寫作之《為所有大小調所寫作的前奏曲與練習》（*Preludes and Exercises in all major and minor keys*），齊瑪諾芙絲嘉（Maria Agata Szymanowska, 1789-1831）1819年寫作之《二十首練習與前奏曲》（*Vingt Exercices et Préludes*）。見Jean-Jacques Eigeldinger, "Twenty-four Preludes Op. 28: Genre, Structure, Significance", in *Chopin Studies*, ed. Jim Samson（Cambridge: Cambridge University Press, 1988），171-172.

40. Ibid, 168-170.

我們該如何看作品28的《前奏曲》？這是由二十四首小曲組合而成，彼此緊密連結的「一部」作品，還是收錄二十四首獨立作品所成的「合集」？「前奏曲」？那是什麼的「前奏」？

　　我們先來看看這兩種觀點的立論。最直接支持蕭邦二十四首《前奏曲》是一部作品的觀點，來自作品本身的內在邏輯。蕭邦和巴赫都以二十四個大小調譜成《前奏曲》和《十二平均律》，但不同於巴赫以同名大小調，並以半音上升方式排列順序（C大調—c小調—升C大調—升c小調），蕭邦以關係大小調並以和聲學五度關係安排（C大調—a小調—G大調—e小調；a小調是C大調的直屬小調，而G音則是C大調的屬音），為二十四曲提供緊密的調性對比。現今絕大多數鋼琴家演奏蕭邦《前奏曲》皆完整演出二十四曲，正說明實際演奏者的看法。

　　但認為蕭邦《前奏曲》是二十四首獨立作品「合集」者，則指出蕭邦從未演奏過《前奏曲》全集，生前皆以選曲方式演出。事實上今日也有鋼琴大師，如莫拉維契（Ivan Moravec, 1930- ），在音樂會上曾僅演奏蕭邦《前奏曲》選段，而李希特（Sviatoslav Richter, 1915-1997）更是挑選他喜愛的《前奏曲》並重新排列順序演奏。就前奏曲的名稱意義而言，蕭邦在音樂會中曾將前奏曲置於其他作品之前，讓前奏曲的確成為前奏。同樣就作品本身立論，蕭邦《前奏曲》各曲收尾方式常與眾不同，多半不給明確的結尾。這樣曖昧模糊的筆法，也正是作為「前奏」的引導功能 [41]。

41. 見Jeffrey Kallberg, "Small Forms: in Defense of the Prelude," in *The Cambridge Companion to Chopin*, ed. Jim Samson (Cambridge: Cambridge University Press, 1992), 132-144.

爭論與思辨

　　這樣的爭論，自《前奏曲》問世之初就困擾眾人。當年舒曼和李斯特都曾評論過《前奏曲》；雖然他們都盛讚蕭邦的詩意與才華，對此曲本質的觀點卻有所不同。就文字表面觀之，舒曼似乎認為這是二十四曲集合而成的曲集，而李斯特認為這是一部整合性的創作：

　　舒曼：「《前奏曲》是奇怪的作品。我承認我對這部作品的想像不同，認為它們具有最恢弘的風格，就像蕭邦《練習曲》。但事實卻幾乎相反：這是素描、練習曲的雛形，或者可以說是廢墟，老鷹的羽毛，野生叢雜的作品。但每一首都以精美筆法寫成，在在顯示『這是蕭邦之作』。藉由（音樂中）熱情的吐息，我們能自那些停歇中辨認出蕭邦的身影。蕭邦仍然是我們這個時代最大膽也最值得驕傲的詩意心靈。這些曲子也包含病態、癲狂、令人不悅（的成分）。願每個人都能從中找到適合自己的作品；願那些迂腐分子能夠遠離！」[42]

　　李斯特：「蕭邦的《前奏曲》是截然不同的作品：它們並非如其名稱讓人所想的是其他作品的引導；它們是詩意前奏曲，就像當代偉大詩人一般，呵護靈魂於金色夢境，並提升性靈至理想之境。」[43]

　　筆者支持蕭邦《前奏曲》本質上是一部作品，而非二十四首獨立作品合集的觀點。首先，我們不能以《前奏曲》當時並沒有完整演出（包括

三

42. Ibid, 133. 原出自 Neue Zeitschrift für Müsik 11 (11 November 1839), 163.
43. Ibid. 原出自 Revue et Gazette musicale de Paris 8 (2 May 1841), 246.

作曲家本人），甚至蕭邦也曾將《前奏曲》中作品當成其他作品的前奏，就以此認為這二十四曲是獨立作品合集。因為在蕭邦的時代，音樂作品其實難得被完整演出。許多奏鳴曲和協奏曲在音樂會裡僅演奏一、二個樂章，組曲和套曲也往往以選集方式呈現。這是演奏風尚與習慣使然，並不能以此論證作品本身的個性或功用。克拉拉·舒曼（Clara Schumann, 1819-1896）也從未完整演奏過舒曼《狂歡節》（Carnaval, Op. 9），難道我們也能以此論證《狂歡節》是小曲合集，而非統一性的音樂作品？

其次，在蕭邦之前就有以二十四首大小調寫成的前奏曲，而以關係大小調並按和聲五度關係安排的手法也非蕭邦自己所獨創，而是胡麥爾的發明[44]。然而之前的作品並沒有任何一部引起如此論辯，因為它們明顯只是二十四首不同作品的合集，無法如蕭邦《前奏曲》般，讓人感到其內在連結。蕭邦《前奏曲》不僅調性安排提供內在連結，各曲快慢緩急、情緒收放張弛也都互為對比，讓鋼琴家得以連續演奏，並視二十四曲為一整體。也正因為《前奏曲》各曲收尾方式往往曖昧不明，透過模糊調性蕭邦更消融二十四曲的界限，讓各曲在鋼琴家設計下，得以自成體系——就是這樣「有機式」樂曲性格，舒曼和李斯特才會覺得特別，認為蕭邦走出不同於前人的路。

———

44. 胡麥爾在其1814年《為二十四個大小調所作之作品前奏》（Vorspiele vor Anfange eines Stükes aus allen 24 Dur und mol Tonarten, Op. 67）即作如此安排。

蕭邦二十四首《前奏曲》各曲簡介

筆者並沒有否認《前奏曲》可能的前奏「功用」。第一首和第二十首自然聽來可以是前奏（第二十首以往常常被當作蕭邦作品48之一《c小調夜曲》的導引），但第十五、十六、十七、二十四首卻都有強烈獨立性格，很難作為其他作品的前奏。一如莫札特將其《c小調幻想曲》和《c小調鋼琴奏鳴曲》合併出版，並表示二曲該以「先幻想曲後奏鳴曲」的順序演奏，我們仍不認為《c小調幻想曲》不能單獨存在而必須依附《c小調鋼琴奏鳴曲》一般，蕭邦《前奏曲》最迷人的構想，或許正是無比豐富多元的可能，若即若離間馳騁最大膽的想像。現在讓我們來看看這二十四曲是如何編排，為何能有這樣奇特的效果：

◎ 第一首：C大調

自巴赫《十二平均律》第一冊前奏曲以來，如何在C大調中試驗各種轉調，似乎就成了西方作曲家的傳統。李斯特《超技練習曲》第一首《前奏曲》如此，拉赫曼尼諾夫作品32《十三首前奏曲》第一首亦然。蕭邦這首前奏曲自然也不例外。在作品10之一的《C大調練習曲》後，蕭邦再度以單一主題與和聲變化向巴赫前奏曲致敬[45]。奇特的和聲寫作模糊調性特徵，讓音樂不知從何而來，又不知往何而去。作為二十四首開頭，或許再也沒有比此曲更適合的寫法。和聲寫作已經別出心裁，蕭邦的節奏設計和

45. 詳細的對比分析請見Walter Wiora, "Chopin Preludes und Etudes und Bachs Wohltemperiertes Klavier", *The Book of the First International Musicological Congress Devoted to the Works of Frederick Chopin*, ed. Zofia Lissa (Warsaw, 1963), 73-81.

旋律配置更堪稱一絕。旋律線不只往不同方向牽引，更該有不同色彩，甚至必須表達出音樂的不同情境與激動不安的心理狀態。蕭邦在開頭就為演奏家設下難題，而這只是重重考驗的第一關。

‖ 譜例：蕭邦《C大調前奏曲》第1-3小節

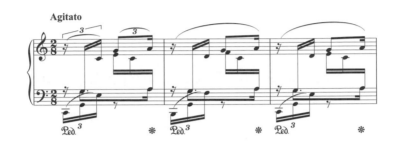

◎ 第二首：a小調

　　第一首C大調前奏曲調性模糊，節奏新奇，作為其平行調的a小調前奏曲，也延續調性模糊的特色——全曲雖是重複四次的一段簡單旋律，但這四次重複卻轉折出迷路般的調性游移。第一段是從e小調轉入G大調，第二段是b小調帶進D大調，到第三段終於轉入a小調，但第四段卻又幾乎以E大調結束，最後才神來之筆地回到a小調。整曲就在e小調和a小調之間擺盪，不到最後根本無法確定是何調性。如此篇幅短小卻又大膽出奇的寫法，當年曾被論者猛烈批評，認為是極其醜惡的音樂[46]。但現在我們已能正視蕭邦的天才與創意，那熟知一切規範，卻又打破所有教條的筆法。

────

46. 見Huneker, 221-222.

◎ 第三首：G大調

在前兩首調性模糊、悲喜難料的前奏曲後，第三首在明亮溫暖的G大調上大放光明，終於給人明確的調性感受。但技巧要求仍不簡單，左手宛如浮動香氣或流轉風息，襯著右手旋律輕快放歌。這樣的寫法無疑是拉赫曼尼諾夫《樂興之時》作品16之四（Moments musicaux in e minor, Op. 16 No. 4）的範本。

◎ 第四首：e小調

此曲完全是情感流動，從一段簡單樂念一路流洩而下，創痛悲傷到最後歸於寂靜虛空。

◎ 第五首：D大調

第四首e小調的樂思流轉，隨著和聲進行逐漸脫離原調的範疇，第五首D大調則以快速繽紛的音符開展燦爛和聲變化，同樣融入許多不屬於D大調的色彩，更一度轉至升F大調，證明蕭邦是和聲調色大師。

◎ 第六首：b小調

喬治桑在其回憶錄裡曾為《前奏曲》寫下著名故事：一日她和兒子馬瑞斯去帕馬（Palma）採買日用品，不料大雨滂沱，跋涉六個小時後才終於到家。看到他們，臉色蒼白的蕭邦竟突然大叫：「啊，我早知道你們都死了！」

原來在等待喬治桑回來的時間中，蕭邦陷入焦慮幻想——他試圖藉由彈琴讓自己鎮定，卻分不清是夢是真，見到自己溺斃在湖一般廣闊的水中，沉重冰冷的水滴持續不斷落在他的胸口……因此當喬治桑和馬瑞斯終

於出現，蕭邦竟相信那是死後看見他們的鬼魂。這段經驗，包括蕭邦在鋼琴上的幻想，也就化成蕭邦的一首前奏曲 [47]。

究竟喬治桑指的是哪一首？就音樂觀之，第六首和第十五首《雨滴》都曾出現點滴音型與節奏，但根據考證《前奏曲》大部分作品蕭邦在巴黎皆即已近完成，並非在馬猶卡島上所作。當然我們亦不能排除故事為真，蕭邦當時的確演奏了此二曲（或之一），但與考證不符的回憶，除了增加後人對此二曲的想像，也同時解放鋼琴家的思考，不必以喬治桑的回憶為詮釋準則。

回到這首前奏曲，蕭邦讓右手分成兩個聲部作為細膩伴奏，左手則負責歌唱如大提琴一般的哀調，但也同時負責和聲功能。中段轉入C大調雖透出些許光明，最後又黯淡結束。蕭邦不只擅於運用色彩，也是捕捉光影的大師 [48]。

◎ 第七首：A大調
這是蕭邦最迷人的作品之一，迷人之處在於不可思議的短小與豐富。不過十七小節的八短句，作曲家卻創造出一個完整而開放的音樂天地，宛如天上飄下來的一首馬厝卡舞曲，輕輕地來又輕輕地走。雖然是大調，音樂仍是悲喜交集，情感千絲萬縷。雖然沒有艱深的演奏技巧，此曲卻足列

———

47. 見Niecks, Vol. 2, 58-60.
48. 此曲低音同時作為和聲與旋律的設計，詳見Charles Burkhart, "The Polyphonic Melodic Line of Chopin's b Minor Prelude," in *Frederic Chopin: Preludes Op.28*, a "Norton Critical Score", ed. Thomas Higgins (New York: Norton and Company, 1973), 80-88.

蕭邦最難的作品，讓鋼琴家費盡苦心去琢磨力道與情感的收放，如何用踏瓣既說話又唱歌。西班牙作曲家孟普（Federico Mompou, 1893-1987）曾以此曲為主題寫下《蕭邦主題變奏曲》（Variations on a Theme by Chopin）。

◎ 第八首：升f小調

　　蕭邦才剛寫了一首技巧簡單的前奏曲，下一首就毫不留情地要求最高段的手指功夫。此曲旋律完全置於右手拇指，其他四指卻必須負責複雜裝飾，和主旋律又有高一個八度的回聲，左手則是反向行進。如此設計，導致演奏者手掌必須既放又收，要求絕對的柔軟度，較第一首C大調更為刁難。

▌譜例：蕭邦《升f小調前奏曲》第1小節

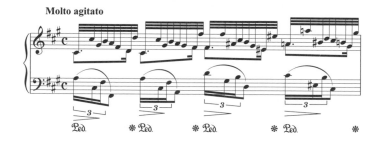

　　如此嚴苛的技巧要求，加上全曲皆以固定音型寫成，實質上根本是練習曲，細膩的和聲變化更增添了表現的難度。

◎ 第九首：E大調

　　同樣又是右手分成二聲部，這次主旋律卻在右手，左手則是提供低音對應線條。蕭邦給的速度指示是「Largo」；演奏家一派解釋成最緩板，另

一派解釋成「寬廣」，因此我們可聽到相當不同的速度見解。此曲在莊重外表下透著神祕，音樂張力可以強到讓聽者難以喘息，直到輕快的下一曲才獲得舒緩。

◎ 第十首：升c小調

本曲是以四小節為一組的短句反覆四次而成，節奏具有馬唇卡風。雖然旋律結構都很簡單，但蕭邦讓第二次結尾收在升g小調，第三次收在升f小調，仍然創造出有趣的對比變化。

◎ 第十一首：B大調

這是一首相當輕快短小的樂曲，音樂設計首尾呼應，吉光片羽中更有讓人立即感動的溫暖。中段一度轉入升g小調，也為下一曲作為預告。此曲音型和蕭邦《第一號即興曲》和《第三號即興曲》頗有類似之處，可見蕭邦作品中的彼此對應。

◎ 第十二首：升g小調

這是《前奏曲》中另一難曲，右手的半音階行進與伴奏和《練習曲》作品10之二呼應，左手則是強勁的八度與和弦。樂曲不斷轉調，旋律線也飄忽不定，甚至轉入內聲部，和《練習曲》作品10之十一的要求相似。全曲情緒激烈昂揚，是《前奏曲》中的名作。

◎ 第十三首：升F大調

此曲如同小型夜曲，旋律抒情高雅，在各個聲部輪流歌唱，和聲編寫也極為突出，是蕭邦最柔美的手筆之一。原稿上蕭邦寫的節奏是六四（四分音符為一拍，每小節有六拍），後來卻劃掉改成三二（二分音符為一

拍，每小節有三拍）。根據傅聰見解，這是因為蕭邦具有遠見，預料到演奏者彈奏時可能過分沉溺於優美的旋律，故改成如此寫法：「他要提醒演奏的人要注意流動性，一個小節裡三個重拍，不是六拍，同時他不要一個小節裡有兩個重點。」因此對傅聰而言，演奏者必須兩者兼顧，「內在的意思是三二，事實上是六四。（蕭邦）他就怕人家彈得很慢，拖泥帶水。」[49]

◎ 第十四首：降e小調

　　這首短曲的音型和氣氛讓人聯想到蕭邦《第二號鋼琴奏鳴曲》的終樂章。此曲篇幅甚短，音樂也如同過渡，彷彿為了下一首前奏曲存在。拉赫曼尼諾夫《帕格尼尼主題狂想曲》（Rhapsody on a theme of Paganini, Op.43）第十七變奏似乎脫胎於此，而著名的第十八變奏也正好是蕭邦下一首前奏曲的調性──降D大調。

◎ 第十五首：降D大調

　　這是二十四首中篇幅最長、最著名、最常被單獨演奏，所謂的《雨滴》前奏曲。此曲是簡單的三段式，降D大調進入中段則轉成關係小調升c小調，但貫通全曲的降A音（升G音）始終點點滴滴，因而被稱為「雨滴」。此曲旋律優美，中段卻轉入幽暗深淵，低音宛如喪鐘響起，確實極富故事性，讓人不得不想起喬治桑的敘述。

≡

49. 傅聰，《傅聰：望七了！》傅敏編（天津：天津社會科學院出版社，2004），264。

◎ 第十六首：降b小調

　　蕭邦不常寫音階，但出手每有新意。第十六首在劇力萬鈞的開頭下行和弦後，恢弘的音階宛如拔劍而出，揮出長虹一道直衝九霄。本曲篇幅雖短，卻把音階寫得氣勢磅礡又困難無比，果然是不世出的技巧奇才。也因為此曲極為困難，蕭邦卻僅標兩處指法，多年來編輯與鋼琴家無不各顯神通，費心提出各式指法以幫助演奏者克服此曲，成為研究鋼琴指法的重要作品。

◎ 第十七首：降A大調

　　在經過甜蜜回憶與死亡陰影的《雨滴》，以及策馬狂奔至天地終結的降b小調兩曲之後，降A大調前奏曲寫得意味深長而雋永深情。這是如孟德爾頌《無言歌》一般的前奏曲，結尾前的「十一次鐘聲」（左手低音）更耐人尋味。根據蕭邦學生杜瓦夫人（Camille Dubois, 1830-1907）所言，此曲雖然結尾漸弱，蕭邦演奏那十一個低音皆以強音彈出，且音量相同，因為那情境是「城堡古鐘在十一點時的鳴響」[50]。雖然蕭邦的確寫了十一個突強，但並不表示杜瓦夫人的解釋就是唯一詮釋。演奏者還是可以有自己的邏輯。

◎ 第十八首：f小調

　　這大概是二十四曲中最像「說話」，或許該說是「爭執」與「吵架」的一曲。很難想像此曲可以單獨演奏而不屬於前後樂段，一如歌劇的宣敘調。蕭邦用音樂忠實捕捉聲調之抑揚頓挫，又以極其音樂性的方式表現。

─────

50. 見帕德瑞夫斯基（Ignacy Paderewski）的回憶。Eigeldinger, 58.

◎第十九首：降E大調

又是以同樣音型與節奏構成的前奏曲，彷彿是一首為手掌擴張與手指延伸所作的練習曲。而左手的大幅跨越與跳躍並以中指為樞紐的寫作，也似乎為第二十四首作暖身與預告。

◎第二十首：c小調

此曲僅十三小節，宛如一首聖詠或送葬進行曲，是蕭邦《前奏曲》篇幅最短的一曲（但演奏時間會長於第七曲），但又卻是極為著名的一曲。由於篇幅短但結構完整，拉赫曼尼諾夫以此曲為主題，寫成共二十二段變奏的《蕭邦主題變奏曲》（Variations on a theme by Chopin, Op. 22），而布梭尼也以此曲為主題寫下《蕭邦c小調前奏曲之變奏與賦格》（Variations and Fugue on a Prelude in c minor by Chopin），兩曲都是技巧相當艱深之作。更有趣的是，此曲也被巴瑞曼尼洛（Barry Manilow, 1943-）於1975年改編成流行歌曲《Could It Be Magic》，後來還被包括「接招合唱團」（Take That）在內的歌手翻唱，成為跨世代的熱門金曲。《Could It Be Magic》已經聽不太出來蕭邦原作，但現場表演時常會將蕭邦此曲當成前奏演奏，既提點出此曲原出處，也讓這首前奏曲真的成了前奏曲。

◎ 第二十一首：降B大調

若將此曲視為練習曲，必是左手圓滑奏與踏瓣效果練習。蕭邦在左手寫了不斷開展的和弦，要求演奏者細心處理，維持平順柔美的歌唱線條。

◎ 第二十二首： g小調

同樣如同練習曲，此曲左手全是八度，要求出色的八度演奏技巧。蕭邦寫出甚為激動的音樂，掀起巨大的情感波濤。

◎ 第二十三首：F大調

　　旋律宛如仙女在空中飄浮漫舞，此曲在不斷轉調下最後竟是迷離難測。輕描淡寫，卻是為了最後一曲鋪陳。

◎ 第二十四首：d小調

　　若說前一曲F大調講究輕盈觸鍵與美妙音色，要求弱音與極弱音，那麼作為《前奏曲》收尾之作，此曲就要求強而有力的演奏和波瀾壯闊的激情，充滿強奏與最強奏。蕭邦左手用了固定跳躍音型，右手的悲愴旋律則在上下行音階中，不斷累積情感張力，三度半音階下行一段更是劇力萬鈞，步步逼向壯烈的結尾。蕭邦寫下至為艱深的技巧，更要求音響的細膩控制與句法的縝密鋪陳，彷彿唯有如此強烈的情感，才能讓前二十三曲五花八門的繽紛感懷作最後總結，也讓人見識到蕭邦的氣魄。

蕭邦《前奏曲》的文學性比喻

　　蕭邦《前奏曲》二十四曲牽一髮而動全身，也的確如舒曼或李斯特所言，大膽且充滿詩意。因此以文學、象徵、比喻來詮釋這二十四曲者所在多有，各家觀點也自然不同，沒有一定標準[51]。以下僅列畢羅（Hans von Bülow）與柯爾托（Alfred Cortot）兩大名家的觀點，讀者可比對自己的聆樂心得，看看大家的想像有何異同：

———

51. Eigeldinger列出許多文學比喻，見Eigeldinger, "Twenty-Four Preldues Op. 28: Genre, Structure, Significance", 179-180.

蕭邦二十四首《前奏曲》詮釋想像

曲目	鋼琴家	
	畢羅	柯爾托
第1首：C大調	重逢	狂熱地期待心愛的人
第2首：a小調	死亡的預兆	悲傷的冥想；寂寞的海洋在遠方
第3首：G大調	藝術如花	小溪之歌
第4首：e小調	窒息	墓旁
第5首：D大調	不確定	充滿歌聲的樹
第6首：b小調	鳴鐘	鄉愁
第7首：A大調	波蘭舞者	美好往事在記憶中如香氣飄浮
第8首：升f小調	絕望	雪降、風號、暴風雪怒吼，都不及我沉重心中的猛烈風暴
第9首：E大調	願景	先知之聲
第10首：升c小調	夜蛾	下降的火箭
第11首： B大調	蜻蜓	少女的願望
第12首：升g小調	決鬥	夜騎
第13首：升F大調	失落	異鄉星空下，思念遠方心愛的人
第14首：降e小調	恐懼	風暴汪洋
第15首：降D大調	雨滴	但死亡在此，在陰影中
第16首：降b小調	冥王	奔向地獄
第17首：降A大調	聖母院一處之情景	那時她對我說：我愛你
第18首：f小調	自殺	詛咒
第19首：降E大調	衷心的快樂	若我有翅，吾愛，我將飛到你身邊
第20首：c小調	送葬進行曲	葬禮
第21首：降B大調	周日	我孤獨回到昔日海誓山盟之地
第22首： g小調	不耐煩	反抗
第23首：F大調	遊樂船	水精靈的嬉戲
第24首：d小調	風暴	鮮血、熱情、死亡

蕭邦作品28之外的前奏曲

除了作品28的二十四首，蕭邦還有兩首作品冠以「前奏曲」之名。一是《降A大調前奏曲》（Prelude in A flat major, KK 1231-2），一是作品45的《升c小調前奏曲》（Prelude in c sharp minor, Op. 45）。前者是一分鐘左右的短曲，是蕭邦在1834年寫給日內瓦音樂院鋼琴教授沃爾夫（Pierre Wolf）的作品，到二十世紀才被發現，而於1918年出版 [52]。由於此曲簡單輕快，和《前奏曲》中數首短曲風格類似，在1918年出版時被冠上「前奏曲」之名，但樂譜上僅標「輕快的急板」（Presto Con Leggerezza）。至於《升c小調前奏曲》則是蕭邦在1841年，為維也納出版商梅齊第（Pietro Mechetti）籌募波昂貝多芬紀念碑而寫，長約五分鐘的獨立作品。此曲定名為「前奏曲」其實也令人困惑，因為就其篇幅和三段式的體裁而言，要說這是「前奏」，似乎有些勉強；論及風格，此曲其實更像夜曲或即興曲。然而，如果我們考量其為梅齊第「貝多芬紀念冊」而創作的背景，把此曲想像成對貝多芬的作品的「前奏」，倒是相當合適。這首《升c小調前奏曲》有細膩且大膽的轉調手法（升c小調轉D大調再回升c小調），樂思也和貝多芬有相連之處，廣受諸多鋼琴名家所喜愛的作品。

蕭邦四首《即興曲》

至於蕭邦的升c小調作品，大概沒有一首能和《幻想即興

52. Samson, *Chopin*, 73; Paderewski版的《蕭邦作品全集樂譜》Fryderyk Chopin, *Fryderyk Chopin: Complete Works I Preludes, 8th Edition* (Warsaw: Instytut Fryderyka Chopina, 1949), 75.

曲》（Fantasie-impromptu in c sharp minor, Op. 66）的知名度相比。此曲於1834至1835年之間寫作，是蕭邦四首《即興曲》中最早完成的一首，但作曲家生前卻未出版，到1855年才由封塔納發行並加上「幻想」之名。無論是開頭帶有幾分貝多芬性格與和聲色彩的快速樂段，或是中段甜美的降D大調的如歌旋律，《幻想即興曲》都有過人的魅力。而開頭四對三，中段多為三對二的左右手節奏設計，也讓樂曲自然產生彈性速度與節奏律動，更添即興色彩。

而若比較《幻想即興曲》與其後三首《即興曲》，我們可發現蕭邦雖未發表此曲，他心中卻從譜寫《幻想即興曲》起就對「即興曲」這個曲類設下定義，而他的定義和之前舒伯特等同名作品不同 [53]。蕭邦四首《即興曲》都是A─B─A三段式結構，且結尾不是不確定、故意未完、就是突來驚奇，如此結束方式自然予人「即興演奏」之感，巧妙地呼應曲名。

除了結構相似，蕭邦四首《即興曲》還有更深層的內在聯繫。蕭邦在1837年寫下的《降A大調第一號即興曲》（Impromptu in A flat major, Op. 29），可以說是《幻想即興曲》的倒影。兩曲主題不但相當神似，段落編排也相像，但《幻想即興曲》三段是「小調─大調─小調」，而《第一號即興曲》是「大調─小調─大調」，可說是鏡像對映，難怪有論者認為蕭邦幾乎是以《幻想即興曲》為本，「重寫」一曲即興曲 [54]。《第一號即興曲》和聲編寫處處巧思，旋律更神采飛揚，是四首中和《幻想即興

53. 詳見Jim Samson, "Chopin's f sharp Impromptu—Notes on Genre, Style and Structure", in *Chopin Studies 3* (Warsaw, 1990), 297-304.
54. Samson, *The Music of Chopin*, 98.

曲》並駕齊驅的著名作品。

　　相形之下，蕭邦1839年寫作的《升F大調第二號即興曲》（Impromptu in F sharp major, Op. 36）和1842年的《降G大調第三號即興曲》（Impromptu in G flat major, Op. 51）就是較少被演奏的作品，第三號更堪稱乏人問津，但這絕不表示它們是不好的創作。《第二號即興曲》是四曲中最具即興風格的一首，主題一開始是聖詠風格，到中段竟成為軍隊風格。當開頭主題重現時，蕭邦先以夢幻般的伴奏予以裝飾，繼之開展出華麗音階，最後回歸寧靜，卻在突如其來的強奏中結束，可說是較《幻想即興曲》更幻想也更即興的作品。此曲轉調手法大膽恣意，樂段編排也新穎特殊；開頭主題重現段，蕭邦寫在F大調而非升F大調上（低一個半音），讓人想起《第一號鋼琴奏鳴曲》c小調第一樂章第一主題在降b小調（低一個全音），以及《第一號鋼琴協奏曲》E大調第三樂章第一主題在降E大調（低一個半音）上重現 55。但也因其大膽特殊，很多人無法理解蕭邦的寫作。比方說第59至第60小節，蕭邦寫了一個相當驚人的轉調手法，彷彿將音樂轉至九霄之外又猛然拉回現實：

‖ 譜例：蕭邦《第二號即興曲》第59-60小節

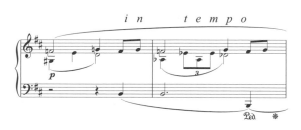

55. Peter Gould, "Sonatas and Concertos," in *Frederic Chopin: Profiles of the Man and the Musician*, ed. Alan Walker (London: Barrie & Jenkins, 1966), 145-146.

這兩小節有人可以評為「蕭邦所有作品中最蠢的轉折」[56]，也有人認為光是分析此處的巧妙就可「寫成一篇學術論文」[57]。現在學者大概都認為這是蕭邦的神妙之筆而非錯誤失算，但從此處曾有的不同評價，即可見蕭邦的轉調是何其大膽，也可說是將即興手法經深思熟慮後的再現。

《第三號即興曲》雖然更少在音樂會中出現，卻是蕭邦晚期風格的代表——此曲寫法精細而充滿對位設計，是出自「作曲家思考」而非「鋼琴家思考」的作品，我們聽到的是蕭邦的筆，而非他的手指。但從這最後一首《即興曲》中，我們又再一次確定蕭邦對這個曲類的定位，甚至他讓四曲彼此呼應。我們可以比較四曲主題的音型結構，就可見其相似之處：

‖ 譜例：蕭邦《幻想即興曲》第5-6小節

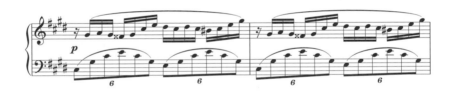

‖ 譜例：蕭邦《第一號即興曲》第1-2小節

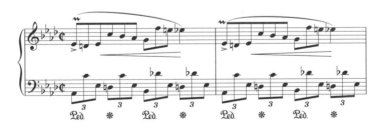

▌▌譜例：蕭邦《第二號即興曲》第76-77小節

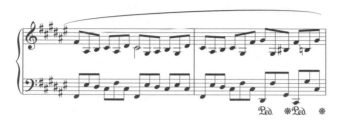

▌▌譜例：蕭邦《第三號即興曲》第3-4小節

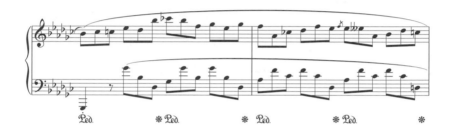

結語

　　透過相似的音樂織體寫作，我們可以再一次肯定蕭邦的確為「即興曲」這個曲類設下自己的定義。更值得注意的，是「即興曲」此一曲類雖有舒伯特作品在前，卻不能說有曲類共識，當時作曲家與社會大眾對於「即興曲」的音樂風格與形式並沒有一定的認知[58]。在本章討論的作品中，蕭邦豐富《練習曲》的藝術性、擴大《夜曲》的內涵、顛覆《前奏

56. Abraham, 53.
57. Wolff, 235.
58. 見Jim Samson, "Chopin's f sharp Impromptu".

曲》的性質,又在《即興曲》提出曲類定義,我們看到他以自己的方式沿襲傳統卻又不斷創新。然而蕭邦還有更大的野心:不只是小型作品,他還要在大型作品中展現他的創意,提出新曲類、新結構、新想法。在下一章我們將介紹蕭邦的《詼諧曲》、《敘事曲》與成熟期《奏鳴曲》,看蕭邦如何一步步實驗並精進他的構想,讓自己不只是小曲能手,也是大型作品的大師。

延伸欣賞與錄音推薦

在蕭邦之後,「前奏曲」完全脫離「前奏」的功能性,而成為獨立的音樂創作。蕭邦為二十四個大小調寫作,並以關係大小調與和聲五度關係安排的手法,至少為史克里亞賓和蕭士塔高維契(Dmitri Shostakovich)所沿用,拉赫曼尼諾夫則為二十四個大小調寫作《前奏曲》(分屬作品3之二、作品23十首和作品32十三首),規模已不能以「小曲」視之,作品32的十三首更有和聲對應關係,是適合在音樂會中全集演奏的套曲。德布西寫了兩冊各十二曲《前奏曲》,同樣集成二十四曲,每曲甚至還有建議標題。蓋希文具爵士風的《三首前奏曲》其實是三個樂章,合成一部作品,讓「前奏曲」更脫離曲名原意。至於李斯特以「人生不過是死亡的前奏」為題,譜成近二十分鐘長的交響詩《前奏曲》,可稱為「前奏曲」最浪漫的表現之一。

史克里亞賓
《二十四首前奏曲》作品11(24 Preludes, Op. 11)
推薦錄音:普雷特涅夫(Mikhail Pletnev, Virgin)

《五首前奏曲》作品15（5 Preludes, Op. 15）
推薦錄音：紀新（Evgeny Kissin, BMG）

蕭士塔高維契

《二十四首前奏曲》作品34（24 Preludes, Op. 34）
推薦錄音：妮可萊耶娃（Tatiana Nikolayeva, hyperion）

德布西

二十四首《前奏曲》（24 Préludes）
推薦錄音：巴福傑（Jean-Efflam Bavouzet, Chandos）

拉赫曼尼諾夫

二十四首《前奏曲》
推薦錄音：魏森柏格（Alexis Weissenberg, RCA）；如果可能，可分
購盧岡斯基（Nikolai Lugansky, Erato）和齊柏絲坦（Lilya Zilberstein,
DG）的錄音。

蓋希文

《三首前奏曲》
推薦錄音：拉貝克姊妹（Katia & Marielle Labèque, Sony）

李斯特

交響詩《前奏曲》（Les Préludes）
推薦錄音：卡拉揚指揮柏林愛樂（Herbert von Karajan/ Berliner
Philharmoniker, DG）

在「即興曲」這個曲類上，除了舒伯特和蕭邦，最著名的作曲家就是佛瑞（Gabriel Fauré），其《五首即興曲》文雅高貴，第二號和第三號尤為著名。普朗克（Francis Poulenc）的《五首即興曲》則更像「即興演奏」，風格反而接近前奏曲，愛樂者也可一同欣賞他的《十首即興》。李斯特則有一首夜曲風格的《即興曲》，今日已鮮少為人演奏，是相當特別的創作。

舒伯特

八首《即興曲》（4 Impromptus, Op. 90; 4 Impromptus, Op. 142）

推薦錄音：布倫德爾（Alfred Brendel, Philips）

李斯特

《即興曲》（Impromptu "Nocturne" in F sharp major, S. 191）

推薦錄音：霍洛維茲（Vladimir Horowitz, Sony）

佛瑞

《第二號即興曲》（Impromptu No. 2 in F minor, Op. 31）、《第三號即興曲》（Impromptu No. 3 in A flat major, Op. 34）

推薦錄音：羅傑（Pascal Rogé, Decca）

普朗克

《五首即興曲》（5 Impromptus, FP 21）、《十首即興》（10 Improvisations, FP 63）

推薦錄音：羅傑（Pascal Rogé, Decca）

蕭邦《前奏曲》、《即興曲》、獨立小曲演奏推薦

由於蕭邦《前奏曲》給與演奏者太多詮釋可能，各曲之間的連結對應又豐富無比，筆者在此只能建議愛樂者深入了解這部作品，並放開心胸品味各種詮釋觀點。就筆者個人選擇而言，柯爾托（Alfred Cortot）、羅塔（Robert Lortat）和莫伊塞維契（Benno Moiseiwitsch）是昔日全集錄音中的經典，而培列姆特（Vlado Perlemuter，Nimbus錄音室版；BBC Legends 現場版）、波雷（Jorge Bolet, RCA）、阿勞（Claudio Arrau，Philips錄音室版；APR現場版）、塞爾金（Rudolf Serkin, Sony）、魯賓斯坦（Artur Rubinstein, RCA）、歐爾頌（Garrick Ohlsson, hyperion）、戴薇朵薇琪（Bella Davidovich，Philips/ Brillant）、阿斯肯那斯（Stefan Askenase, DG）、安達（Géza Anda, DG）、蘇可洛夫（Grigory Sokolov, Opus111）、波哥雷里奇（Ivo Pogorelich, DG）、阿格麗希（Martha Argerich, DG）、紀新（Evgeny Kissin, BMG）、波里尼（Maurizio Pollini, DG）、鄧泰山（Dang Thai Son, Victor）、德米丹柯（Nikolai Demidenko, Onyx）、盧岡斯基（Nikolai Lugansky, Erato）、莫拉維契（Ivan Moravec, Supraphon）、魯迪（Mikhail Rudy, EMI）、皮耶絲（Maria joão Pires, DG）和薩洛（Alexandre Tharaud, Harmonia mundi）等等，都有可觀之處，值得欣賞品味。

至於就技巧而言，阿格麗希和紀新在第十六首所彈出的凌厲快速，歐爾頌在第二十四首下行三度的平均與氣勢，以及紀新所彈出的速度，皆是令人佩服的成就。蘇可洛夫音樂設計極為深刻，超技也將其構想充分實現。他在第十六首運用蕭邦原稿上大膽的渲染式踏瓣，成果令人尊敬。就音色變化與整體技術成就而言，波哥雷里奇可謂面面俱到，以無人可及的乾淨清晰、多變音色和技巧多樣性成就足稱傳奇的演奏。

作品45《升c小調前奏曲》也有許多名家錄製，除了有柯爾托、阿格麗希、鄧泰山、阿勞、培列姆特、歐爾頌等傑作外，費瑞爾（Nelson Freire, Teldec）的演奏也相當精采，而米凱蘭傑利（Arturo Benedetti Michelangeli, DG）神乎其技的音色與層次控制更是必須欣賞的演奏。2005年蕭邦大賽得主布列哈齊（Rafal Blechacz, DG）錄製的二十四首《前奏曲》稍嫌火候不足，此曲卻彈出纖細敏銳的情感而令人欣喜。他和薩洛也都錄製了《降A大調前奏曲》，都有傑出水準。

蕭邦四首《即興曲》的錄音版本雖不如《敘事曲》和《詼諧曲》眾多，傑出的全集仍然不少。前述的柯爾托、魯賓斯坦、富蘭索瓦、鄧泰山、歐爾頌、戴薇朵薇琪等人都有相當傑出的錄音，筆者尤其喜愛戴薇朵薇琪和鄧泰山的風韻格調。普萊亞（Murray Perahia, CBS）的錄音嚴謹理性，努力呈現蕭邦的寫作妙處。紀新（Evgeny Kissin, Sony）的演奏則令人意外，充滿獨特的個人特色，是即興更是狂想，和普萊亞可說是彼此相對的演奏。德國鋼琴大師肯普夫（Wilhelm Kempff）鮮少演奏蕭邦，所錄製的蕭邦也相當特殊，四首《即興曲》意外精采動人（Decca）。法國名家梅赫列（Dominique Merlet, Mandala）專挑較少人演奏的第二和第三號錄音，也確實提出深刻見解；第二號福利德曼（Ignaz Friedman）的歷史錄音是難得的紀錄，而波里尼的和聲處理則極富心得（DG）。至於《第一號即興曲》和《幻想即興曲》則是熱門名作，前者堅尼斯（Byron Janis, EMI）的演奏堪稱獨到出眾，後者錄音中富蘭索瓦將其彈成吵架鬥嘴，詮釋甚為特別。霍洛維茲（Vladimir Horowitz, Sony）在最後錄音留下此曲，音色與觸鍵之豐富多變令人嘆為觀止。年輕一輩的英國鋼琴家肯普夫（Freddy Kempf, BIS）則以技巧取勝，彈出讓人吃驚的戲劇張力。在昔日錄音中，莫伊塞維契句法瀟灑迷人，波蘭名家柯札斯基（Raoul

Koczalski）1941年的錄音除了個性化的句法和彈性速度，中段更沉溺地反覆多次，堪稱一絕。

　　在蕭邦獨立小曲部分，幾乎不見鋼琴演奏家單獨演奏錄製，傅聰（Sony）的演奏堪稱絕無僅有的例外；這些作品在他指下，展現出前所未見的深刻面貌與精神境界，讓人不得不重新思索其真價。薩洛（Alexandre Tharaud, Virgin）的《最緩板》則有另一番琢磨，韻味和傅聰截然不同。除了傅聰的錄音，若想欣賞這些獨立小曲就只能由全集中搜尋，筆者最為推薦歐爾頌、碧瑞特（Idil Biret, Naxos）和烏果斯基（Anatol Ugorski, DG）的演奏，但歐爾頌並未錄製兩首《布雷舞曲》和《馬奇斯跑馬曲》。

7

大型曲目
與結構創意
蕭邦《詼諧曲》、
《敍事曲》
與《奏鳴曲》

蕭邦是小型樂曲的大師，但其新穎的和聲運用在短篇作品中雖有傑出效果，卻無法真正顯示他的企圖心。對這位不甘平凡，總要挑戰傳統並提出獨特見解的作曲家，蕭邦自然也想以精心設計的和聲規劃，透過大型曲式在旋律、結構、織體等諸多面向上充分表現藝術創意——這才能真正立下一家之言，說出前人完全沒有說過的話。

　　就曲類（genre）而言，蕭邦為「詼諧曲」和「敘事曲」這二種大型曲類提出全新見解，他也顯然知道自己在重新定義此二曲類。蕭邦四首《詼諧曲》和四首《敘事曲》雖各有不同，但以曲類觀之，四首《詼諧曲》仍可找出相同特徵，四首《敘事曲》也有類似寫作方式。換言之，蕭邦並非任意為作品歸類，構思時也就以曲類為創作指引。從蕭邦成熟期的三首《奏鳴曲》，更能看到他對「奏鳴曲式」的思考歷程，終至《第三號鋼琴奏鳴曲》和《大提琴奏鳴曲》提出一致的心得。

　　關於蕭邦《詼諧曲》、《敘事曲》與《奏鳴曲》可討論的面向甚多，專著也堪稱汗牛充棟。在本章有限的篇幅中，筆者行文重心將放在蕭邦的結構設計，看看這位小曲大師如何思考大型曲式，又如何提出突破性的新穎見解。首先，讓我們來看蕭邦四首《詼諧曲》。

「詼諧曲」的歷史背景

　　詼諧曲（Scherzo）這個曲類，在蕭邦之前就已是西洋音樂史上的重要變革。詼諧曲在文藝復興時代和「牧歌」相似，表示具有兩段式歌詞的曲類。到了十八世紀詼諧曲開始逐漸成為作品中的樂章標題，但真正賦予「詼諧曲」今日意義的，仍屬貝多芬的革新。他以「詼諧曲」取代「小

步舞曲」（貝多芬《第一號交響曲》的小步舞曲樂章，性格其實已是詼諧曲），以一系列作品給這曲類多樣化的內涵與性格。但無論貝多芬所寫的詼諧曲的曲意如何變化，我們仍可歸納其特色為：

1. 節拍上，詼諧曲繼承小步舞曲，為三拍節奏。
2. 結構上，詼諧曲也帶有小步舞曲身影，多為三段式結構「詼諧曲I—中段—詼諧曲II」（Scherzo I - Trio - Scherzo II）。
3. 速度上，多為生動（但不過快）的速度。「Scherzo」一字原意大致為「玩笑」，因此即使性格有所變化，不見得都是玩笑或諧趣，速度上也應保持律動感。
4. 旋律上，詼諧曲多半具有樂句上行下行交替，強弱對比明確與特殊重音設計等特色，同樣指涉此曲類字面之意。貝多芬在詼諧曲中的「突強」更加強了此曲類的性格，也形成詼諧曲的傳統。此外，小步舞曲是以旋律為主而搭配伴奏，但詼諧曲卻不見得以旋律為主，而以主題動機發展，所能表現的音樂自然幅度更大 [1]。
5. 篇幅上，詼諧曲是交響曲和奏鳴曲等多篇幅作品中的一個樂章，篇幅和前後相較而言自然不長。

蕭邦《詼諧曲》的特色

蕭邦必然熟知詼諧曲的意義與傳統，在其《第二號鋼琴奏鳴曲》

1. Jim Samson, "Extended Forms: Ballades, Scherzos and Fantasies," in *The Cambridge Companion to Chopin*, ed. Jim Samson (Cambridge: Cambridge University Press, 1992), 103-104.

與《第三號鋼琴奏鳴曲》中的詼諧曲樂章（第二樂章），風格合乎貝多芬所立下的傳統，作為「奏鳴曲式」第一樂章和慢板第三樂章間的過渡或對比。他的《第一號鋼琴奏鳴曲》第二樂章雖是小步舞曲，蕭邦在開始就提示「scherzando」，性格宛如貝多芬《第一號交響曲》的小步舞曲樂章。然而蕭邦的四首鋼琴獨奏《詼諧曲》，卻自如此傳統走出相當不同的新方向。我們可以歸納其特色為：

1. 在節拍與旋律上，蕭邦四首《詼諧曲》仍為三拍，旋律也多有樂句上行下行交替，強弱對比明確與特殊重音設計等特色，仍屬傳統的延續。蕭邦《詼諧曲》當然有優美的旋律，但主題樂段的安排也甚為顯著，可說延續貝多芬詼諧曲的精神。就旋律處理而言，蕭邦皆以四小節為樂句單位，和三拍節奏形成微妙對應，更呼應蕭邦時而運用的模糊調性。

2. 結構上蕭邦四首《詼諧曲》之第一、二、四首，仍可以三段體視之，但《第三號詼諧曲》卻非如此。整體而言，蕭邦此四曲在三段體與「奏鳴曲式」兩者間游走，和《敘事曲》一樣嘗試結構創意。我們不能忘記蕭邦不喜歡跟隨傳統或自我重複的個性。雖然他欲開發「詼諧曲」的表現可能，卻不會墨守成規，反而要時出新意，給聽眾不同感受。

3. 速度上蕭邦四首《詼諧曲》全是急板（Presto），設定遠較傳統為快。但也因為是急板，譜面上雖是三拍，演奏上實為一大拍，強化了樂曲的戲劇性格。

4. 形式上這四首《詼諧曲》是「獨立詼諧曲」，並非連篇作品中的一個樂章，篇幅也長，演奏時間在十分鐘上下。在蕭邦之前，並無著名作曲家單獨寫作詼諧曲，我們也可以推想蕭邦並不知道這

些「獨立詼諧曲」作品 [2]。因此對蕭邦而言，他的《詼諧曲》堪稱原創性的「獨立詼諧曲」，是音樂史第一人。

蕭邦四首《詼諧曲》譜面節奏維持三拍，樂句特色也延續貝多芬的傳統，是蕭邦還能將其作品命名為「詼諧曲」的原因。但就速度設定與形式上，蕭邦則走出自己的路，而這樣速度與形式所給予他的，則是自由揮灑的創作空間。這四曲都有強烈的戲劇性格，情緒對比極大，第一號和第三號甚至還有悲劇色彩。就音樂內涵而論，蕭邦《詼諧曲》再也無法從原始字面的「玩笑」解釋，必須就蕭邦的音樂語言重新定義。如此大膽甚至激進叛逆的做法，從《第一號詼諧曲》創生之初就長期困擾音樂家和聽眾，但或許這正是作曲家想要的：蕭邦四首《詼諧曲》將詼諧曲傳統中的對比性格，做最戲劇化的表現，而如此誇張的對比正說明蕭邦心中的「詼諧曲」形象，也是他對「玩笑」的重新定義。胡內克曾這樣描述：「蕭邦在《詼諧曲》中往往既是預言家又是詩人」[3]，而如何探索每一首《詼諧曲》中的對比要素，並就音樂意義強化蕭邦所要的戲劇張力，是所有演奏者努力的方向。

作品20《第一號詼諧曲》

蕭邦的「詼諧曲」概念在此四曲中逐步發展，而若按四首《詼諧曲》創作時序一路聽來，我們將更清楚他的創意與思考，以及自我挑

2. Ibid, 103.
3. Huneker, 375.

戰的用心。蕭邦第一首「獨立詼諧曲」，1835年寫作的《第一號詼諧曲》（Scherzo No. 1 in b minor, Op. 20）是四首中最接近貝多芬詼諧曲傳統的一首。蕭邦以傳統三段式加上結尾段寫成此曲，全曲是很基本的「快—慢—快」與「小調—大調—小調」的三段對比結構，除規模較大外（演奏時間約十分鐘），就樂曲結構而言和樂章中詼諧曲並無太大差異：

蕭邦《第一號詼諧曲》結構大要			
段落	詼諧曲I（Scherzo I）	中段（Trio）	詼諧曲II—結尾（Scherzo II—Coda）
速度	如火的急板（Presto con fuoco）	速度甚慢（Molto più lento）	如火的急板（Presto con fuoco）
調性	b小調	B大調	b小調

　　既然結構傳統，蕭邦就必須在其他方面創新，而他石破天驚地給了這首詼諧曲極為強烈的情感。還記得蕭邦在《革命》練習曲如何緊抓住開頭不和諧和弦的衝突感，揮灑出暴風雨般的篇章嗎？在《第一號詼諧曲》蕭邦嘗試在更大的篇幅中再創如此激烈的戲劇效果，開頭兩個強勁的不和諧和弦就怵目驚心，從此開展的詼諧曲第一段更將刺耳聲響隱藏在快速樂段之中，左右手聲部相互表現出焦躁紛亂的神情。進入中段後，蕭邦安排了一段動人旋律在中聲部歌唱。這是波蘭聖誕歌曲〈睡吧，聖嬰耶穌〉（Lulajze Jezuniu）[4]，在前後兩段騷動間顯得格外安詳，旋律背後又是

4. Alan Rawsthorne, "Ballades, Fantasy and Scherzos," in *Frederic Chopin: Profiles of the Man and the Musician*, ed. Alan Walker (London: Barrie & Jenkins, 1966), 65.

詭譎不安，真是風雨飄搖中的片刻寧靜，而這寧靜最後也終被風暴吞噬：
當開頭和弦再度敲擊而出，地獄般的音響也重返琴弦，回到開頭「詼諧曲
I」的旋律，而最後的結尾段既有令人窒息的狂熱，也有蕭邦最讓人不寒而
慄的篇章。作曲家在終尾再次用了雙手齊奏半音階，和《冬風》練習曲結
尾互相呼應。而此曲開頭與結尾各和《革命》與《冬風》對應的做法，加
上中段的波蘭歌謠，總讓人認為此曲是蕭邦聽聞家園變色後的痛苦宣洩。
但無論創作背景如何，蕭邦《第一號詼諧曲》都是讓人笑不出來的「詼
諧」：原來悲劇也可以是「詼諧曲」的內涵。

　　如果我們能夠同意，蕭邦在《第一號詼諧曲》中最大的突破，就是賦
予這個曲類最誇張的戲劇情感張力，讓「玩笑」都能變成「悲劇」，那麼
再回過頭去看此曲的設計就可更明白蕭邦的用心。此曲結構簡單，連和聲
安排也都簡單，不過是在同名大小調間轉換（♭小調和B大調）。雖然結構
與和聲規劃單純，該有的效果仍然面面俱到。♭小調和B大調宛如隨時翻轉
的鏡像，交替映照出慘烈的悲劇；而此曲能如此有效地表現控訴與憤怒，
仍有賴蕭邦的節奏設計。蕭邦《第一號詼諧曲》前後兩段詼諧曲，節奏都
有不斷推進的急促感，既逼使樂曲不斷向前，緊張感也揮之不去 [5]。也正
因為結構與和聲規劃單純，節奏推進才更顯效果，開頭破碎的和弦也方能
有效貫串全曲，成為籠罩一切的陰霾。毫無疑問，《第一號詼諧曲》是作
曲家於各面向充分思考後的成果，蕭邦的確開拓出具說服力的一家之言。

5. Jim Samson, *The Music of Chopin*, 160-161.

作品31《第二號詼諧曲》

　　《第二號詼諧曲》（Scherzo No.2 in b flat minor/ D flat major, Op. 31）
當年是蕭邦四首《詼諧曲》中最膾炙人口的作品。直到今日，此曲都是音
樂會、錄音、家裡琴房或客廳中歷久不衰的寵兒。為何《第二號詼諧曲》
這樣受歡迎？旋律動人自然是主要因素。此曲之主題較《第一號詼諧曲》
更明確也更悅耳，讓人一聽即留下深刻印象。但在旋律之美外，此曲之所
以讓人印象深刻，仍必須歸功於蕭邦的結構設計。蕭邦在《第一號詼諧
曲》用了簡單三段式，到了兩年後的《第二號詼諧曲》，這位不願自我重
複的作曲家勢必要提出新想法來擴大三段式，而他最後的設計為：

蕭邦《第二號詼諧曲》結構大要						
段落	呈示部		慢板與發展部		再現部—尾奏	
	詼諧曲I		中段		詼諧曲II—尾奏	
主題	第一主題	第二主題	慢板 （新主題）	發展部	第一主題	第二主題—尾奏
調性	降b小調	降D大調	A大調- 升c小調- E大調	轉調	降b小調	降D大調

　　就結構觀之，除了在發展部前加了一段慢板外，《第二號詼諧曲》
可說是以傳統「奏鳴曲式」寫成，但由於呈示部和再現部並沒有「奏鳴
曲式」所要求的調性對比，所以若以宏觀角度視之，本曲一樣可當成三
段式，同樣具有「詼諧曲I—中段—詼諧曲II」的段落結構，和《第一
號詼諧曲》相去不遠。（如此結構或許也影響了李斯特的《b小調奏鳴
曲》（Sonata in b minor, S. 178），只是李斯特此曲更為複雜，主題運用也

更多元。）蕭邦《第二號詼諧曲》仍以兩個主題為本，慢板樂段雖然帶入新主題，但該主題出現兩段（A大調與E大調），中間則隔以升c小調的過渡導引，而這段過門又在高音部添入第二主題，讓全曲各段更緊密連結，樂思發展自然順暢。

和清晰分明的結構相對，《第二號詼諧曲》的調性設計就顯得模糊曖昧。此曲一般而言雖被稱為降b小調，但就全曲調性布局觀之，降b小調雖是第一主題，但發展不久就轉成降D大調（關係大調）的第二主題，最後更以降D大調結尾。若說此曲是降D大調其實亦不為過[6]。降b小調和降D大調在此曲既然緊密連結，樂思也就在悲喜間徘徊遊移。之所以有這樣奇特的風格，一般認為這反映蕭邦的失戀創痛與甜蜜回憶：那是他向瑪麗亞（Maria Wodzinska）求婚遭拒，愛情破滅後，由絕望中重新出發的心路歷程。開頭降b小調的短句其實是蕭邦的提問，卻一句句遭到否定，作曲家也就在一連串糾葛回憶中面對殘酷現實，最後寄希望於未來，在大調上結束全曲。即使此曲不見得完全是求婚遭拒的心情，根據蕭邦學生連茲所言，開頭短句「必須是叩問」，而「蕭邦永遠對演奏不滿意——不是不夠像問句，就是不夠輕柔，不夠死寂，不夠重要」。他回憶蕭邦在課堂上對此短句總是反覆琢磨，每次出現他都費盡心思，因為作曲家認為那是「整部作品的關鍵」[7]。而如此直接的情感描寫，再度回到蕭邦於《第一號詼諧曲》所立下的傳統，以強烈戲劇性對比表現內心話語。隨著心碎與回憶一句句展開，我們似乎可以在《第二號詼諧曲》聽到看到蕭邦的憎笑與諷

─────

6. 早自畢羅即持如此看法，見Richard Zimdars, *The Piano Master Classes of Hans von Bülow: Two Participants' Accounts* (Bloomington: Indiana University Press, 1993), 105.

7. Eigeldinger, 84-85.

刺、沉思與錯亂。這是作曲家的音樂人生日記，更以扣人心弦的旋律成為眾口競傳的名作。

作品39《第三號詼諧曲》

在兩首《詼諧曲》以不同方式擴展三段式結構之後，令人意外地，蕭邦在1839年寫作的《第三號詼諧曲》（Scherzo No. 3 in c sharp minor, Op. 39）再度提出結構新構想：

蕭邦《第三號詼諧曲》結構大要					
段落	呈示部		再現部		結尾
	詼諧曲I	中段I	詼諧曲II	中段II	結尾
主題	第一主題	第二主題	第一主題	第二主題	結尾
調性	升c小調	降D大調	升c小調	E大調	

就形式看來，《第三號詼諧曲》已非三段式，反而接近無發展部的「奏鳴曲式」。「詼諧曲II─中段II」幾乎是「詼諧曲I─中段I」的重複，只是中段II篇幅縮短且導入結尾。然而就聽覺感受而言，此曲結尾段長度、技巧難度、戲劇張力皆是蕭邦四首《詼諧曲》之最，勉強給人三段式的聽感。但無論結構為何，蕭邦都在《第三號詼諧曲》寫出相當獨特的音樂語言，創造出和前兩首情感上一脈相承，實際卻相當不同的新穎作品。我們可以從幾個面向來觀察此曲的特別：

首先，《第三號詼諧曲》要求相當強勁的演奏力道。此曲當初是由蕭邦學生古特曼代替蕭邦演奏給突然造訪的莫謝利斯聆賞，後來蕭邦也將

此曲題獻給古特曼。古特曼以演奏力道強勁聞名，而連茲認為此曲第6小節之所以會出現常人無法演奏的寬大左手和弦，正是因為此曲是寫給古特曼，其巨掌可完美勝任，毋須改以琶音演奏 [8]：

▌譜例：蕭邦《第三號詼諧曲》第6-8小節

參考蕭邦諸多作品，雖也出現十度和弦，卻不曾要求如此開闊的五指位置。若連茲的觀點成立，那麼這暗示至少包含《第三號詼諧曲》在內的創作，蕭邦並不完全以他自己的演奏風格與技巧為考量，甚至可能為其他鋼琴家量身訂作。這和一般認為蕭邦鋼琴曲皆為自己而寫的印象有些許出入，也值得我們進一步思考蕭邦作品的表現方式——如果此曲就是為古特曼而寫，音量表現自可以更開闊，更該運用強勁力道演奏，不該帶有一絲沙龍音樂的演奏風味。

其次，此曲在和聲與音響效果上也有強烈的戲劇衝突。詼諧曲I和中段I是由升c小調到同音異名大調降D大調（升c和降D在鋼琴上是同一個音），和聲對比效果類似《第一號詼諧曲》的b小調到B大調。然而再現的詼諧曲II和中段II，卻是由升c小調到平行大調E大調，調性對比逐漸增

———

8. 見連茲的意見，Ibid, 85-86.

強。到了結尾段，蕭邦更削弱和弦解決效果，透過不斷延遲未解決的和聲狀態，讓聽者始終處於模糊不明的緊張狀態直到樂曲結束。這樣的和聲色彩，自然賦予作品激烈的衝突張力。學者瑞因克（John Rink）更分析《第三號詼諧曲》和聲設計繞著升G音／降A音拉扯，在半音上下牽動中衝撞出猛烈的情緒壓力[9]。喬治桑曾抱怨蕭邦對此曲一再思考修改，卻不知正是如此精心思考，才讓此曲成為不朽絕作，也全面展現蕭邦身為作曲家的偉大。

最後，相較於《第二號詼諧曲》開頭短句貫串全曲的重要性，《第三號詼諧曲》的開頭雖沒有如此地位，卻在一開始就宣告此曲的性格和特色。就調性而言，這是相當模糊難料的前奏。蕭邦連用三個未解決的和弦，讓人無法預測接下來旋律會如何走；就節奏而言，雖是三拍，蕭邦卻以四個四分音符寫成——以曖昧不定的節奏配上模糊不清的和聲，蕭邦在前奏就預示全曲發展，也是極為創新的音樂寫作[10]。全曲就在明確旋律和危疑效果中開展，最後雖以大調和弦收尾，卻很難說是「正面結束」。以大調和弦結束小調樂曲其來有自，但蕭邦的和聲鋪陳卻透過最後的大調和弦造成壯烈的悲劇感。《第二號鋼琴奏鳴曲》第一樂章結尾如此，《第三號詼諧曲》亦同，甚至《第二號詼諧曲》的大調結尾，都帶有些許自我嘲諷的感傷。這樣以大調和弦塑造悲劇感的手法，蕭邦堪稱音樂史第一人，也值得演奏者與欣賞者玩味。

三

9. John Rink, "Expressive Form in the c sharp minor Scherzo Op. 39," in *Chopin Studies 2*, ed. John Rink (Cambridge: Cambridge University Press, 1994), 217-226.
10. 詳細討論可參見Samson, *The Music of Chopin*, 167-171.

既有超越作曲家自己演奏音量的要求，也有精心設計的調性與結構，還有出乎意料的音樂情緒和戲劇效果，《第三號詼諧曲》之所以能成為經典，確是其來有自。

作品54《第四號詼諧曲》

相較於前三首，蕭邦《第四號詼諧曲》（Scherzo No. 4 in E major, Op. 54）在知名度上不如前三曲，性格也有所不同。蕭邦前三首《詼諧曲》都被歸類成小調作品，但《第四號詼諧曲》卻是E大調。在經過極具戲劇性，甚至帶有悲劇色彩的三首《詼諧曲》後，在1842至1843年寫作的《第四號詼諧曲》卻回到輕快的樂想，反而接近「詼諧」的文意——這不能不說是蕭邦的「玩笑」，也是他作品每出新意的證明。

就結構而言，在《第二號詼諧曲》和《第三號詼諧曲》的試驗之後，蕭邦在《第四號詼諧曲》卻回到最傳統的三段式而和《第一號詼諧曲》相似，句法也非常古典工整，篇幅卻遠較《第一號詼諧曲》龐大。三段中的每一段其實也是三段，全曲等於是三大段三段式作品組合而成：

蕭邦《第四號詼諧曲》結構大要			
段落	詼諧曲I（Scherzo I）	中段（Trio）	詼諧曲II─結尾（Scherzo II─Coda）
主題	a—b—a	c—d—c	a—b—a

如此單純明確的結構，也和直接爽朗的音樂彼此對照。此曲詼諧曲段落完全是躍動節奏，詼諧曲II至尾奏更有光芒四射的炫目技巧表現，要求

高段技巧，但升c小調的中段卻又完全是旋律歌唱。蕭邦在此譜出似夢還真的美麗旋律，夾在前後段落中更顯得脆弱輕柔，又有精采的對位寫作，是他筆下最迷人的段落之一。然而既然結構單純，蕭邦就將心力放在旋律細節。為數甚多的裝飾音構成此曲的樂句靈魂，而聽似相同的旋律，蕭邦的寫法卻各自不同，多變的細節指引演奏者要用不同音色與語氣表現。

除此之外，《第四號詼諧曲》演奏上最特殊之處，在於鋼琴家必須能「舉重若輕」。蕭邦前三首《詼諧曲》都要求氣勢與音量，《第四號詼諧曲》雖然也需要，但更需彈出輕盈之美。一如學者徹齊琳絲卡（Zofia Chechlinska）所歸納，在此曲共967小節中，就有721小節是在弱音（piano）[11]。如何彈出這些弱音，並能賦予各種不同色彩與個性，就成為演奏者極大的考驗。前後兩段詼諧曲上下奔馳的和弦，要輕得如仙女跳舞；中段要以各式音色柔軟歌唱，結尾更要逼出燦爛華彩。即使知名度略遜，《第四號詼諧曲》仍是蕭邦的經典之作，也是晚期蕭邦的重要作品。

蕭邦四首《詼諧曲》背後雖有傳統，但就曲式發展和音樂內容而言，卻完全是獨創作品。這是蕭邦突破傳統並追求新穎表現手法的嘗試，也呈現他對結構與曲類的深刻思考。但蕭邦對大型曲類的想像卻不止於《詼諧曲》：就在寫作《第一號詼諧曲》同時，蕭邦竟也在構思另一原創大型曲類，也就是影響深遠的《敘事曲》。

11. Zofia Chechlinska另指出，蕭邦四首《詼諧曲》開頭序引都和其後發展落差極大，情感轉變又極為快速。綜觀蕭邦創作，他甚少未將音樂素材在作品中持續發展，可見四首《詼諧曲》就是以此為誇張對比。見Samson, *The Music of Chopin*, 171.

延伸欣賞與演奏錄音推薦

蕭邦《詼諧曲》曲類獨創，同時期的諸多名家竟無人效法，我們或許可從同名但類型不同的創作中對比出蕭邦《詼諧曲》之特別。真正開始如蕭邦寫出大篇幅單樂章詼諧曲者竟是布拉姆斯，但內容風格仍和蕭邦相去甚遠。

李斯特
《詼諧曲與進行曲》（Scherzo & March, S 177）
推薦錄音：霍洛維茲（Vladimir Horowitz, Sony）

孟德爾頌
《e小調詼諧曲》（Scherzo in e minor, Op. 16 No. 2）
推薦錄音：烏果斯基（Anatal Ugorski, DG）

布拉姆斯
《降e小調詼諧曲》（Scherzo in e flat minor, Op. 4）
推薦錄音：齊瑪曼（Krystian Zimerman, DG）
《c小調詼諧曲》（Scherzo in c minor "F A E" for violin and piano, WoO2）
推薦錄音：祖克曼/奈庫格（Pinchas Zukerman/ Mark Neikrug, BMG）

蕭邦《詼諧曲》錄音推薦

四首《詼諧曲》經典錄音眾多，早期錄音全集中魯賓斯坦（Arthur Rubinstein, EMI/ Naxos）快意瀟灑，莫伊塞維契（Benno Moiseiwitsch, APR）的演奏溫文儒雅，第一號沒有誇張炫技反而仔細琢磨旋律，雖然自行突出許多內聲部，效果卻不突兀，全曲宛如深刻的嘆息而令人印象深刻。富蘭索瓦（Samson François, EMI）和諾瓦絲（Guiomar Novaes, Voxbox）則各有大膽之處；前者的重音與分句，後者幻想式踏瓣（以第三號為最）都是現在難以再聞的演奏。而俄國名家基騰（Anatole Kitain, APR）與席洛塔（Leo Sirota, Music & Arts）的第一號，李斯特學生費利德罕（Arthur Friedheim）、波蘭名家柯札斯基（Raoul Koczalski）與蕭邦大賽創辦人祖拉夫列夫（Jerzy Żurawlew）的第二號，巴瑞爾（Simon Barere, APR）和列維茲基（Mischa Levitzki）的第三號，郭多夫斯基（Leopold Godowsky）的第四號都有過人技巧。阿勞（Claudio Arrau）的第三號章法嚴謹，樂句環環相扣，在諸多錄音中顯得特別突出，而霍洛維茲（Vladimir Horowitz）的《第四號詼諧曲》將火熱超技與優美旋律完美結合，既能輕巧又能強勁，確是過人天才。當然絕不能忘記的還有拉赫曼尼諾夫（Sergei Rachmaninoff）的第三號，那音色變化與歌唱句法都是經典，是一代絕技的可貴紀錄。

就1950年代以後的錄音而言，波里尼（Maurizio Pollini, DG）的詮釋端正且不失蕭邦風格，雖然略嫌不夠詩意，但他的卓越技巧與明確分句將樂曲作出精采剖析，是相當傑出的全集錄音。鄧泰山（Dang Thai Son, Victor）的演奏沒有波里尼直接，反而有仔細的樂句雕琢與情感鋪陳，音色變化也相當燦爛。費瑞爾（Nelson Freire, Teldec）則介於波里尼與鄧泰

山之間，又加入舊式浪漫派演奏風格，在第一號結尾如基騰和霍洛維茲等人改以交替八度演奏，他的第二號和第四號也都有迷人歌唱旋律。捷克大師莫拉維契（Ivan Moravec, Dorian）音色純美而旋律雕琢細膩，音樂自然流暢。魯賓斯坦的新錄音（RCA）力道較弱，音色與風格卻圓熟動人。阿勞則在全集錄音（Philips）中展現出強勁的演奏張力，情感極深。英國名家賀夫（Stephen Hough, hyperion）詮釋嚴謹，第四號的層次處理卻令人驚豔，也展現其過人的解析能力。

至於在風格特殊的全集演奏中，李希特（Sviatoslav Richter）不但技巧傑出，樂句思考詳盡，也有透著古怪的獨特個性，將《詼諧曲》的魔性發揮得恰如其分。歐爾頌（Garrick Ohlsson, hyperion）的演奏在任性中帶有幾許霸氣，速度運用與樂句表現都相當大膽，表現蕭邦這四曲的戲劇性效果和相當程度的偏執。德米丹柯（Nikolai Demidenko, hyperion）的演奏也相當特別，但相較於波里尼與李希特對原譜的忠實，德米丹柯則似乎刻意要彈出不同解釋，在音量設計上往往反其道而行。如果對此四曲相當熟悉，不妨聽聽德米丹柯的演奏，會有另一番驚喜或「驚嚇」。至於技巧表現最為驚人，音樂個性也最強烈的，仍屬波哥雷里奇（Ivo Pogorelich, DG）的演奏。這是他至目前為止最後一份錄音，展現出令人嘆為觀止的音色變化與技巧控制，音符之清晰與聲響之優美都是頂尖絕作。而他毫不妥協，個性強烈的詮釋，也恰好呼應蕭邦《詼諧曲》的創作精神。聽聽他在蕭邦大賽後錄製的《第三號詼諧曲》（DG）與此全集錄音之比對，就能聽到他在技巧與音色上的進步是何等可觀。

就四曲各別演奏而言，霍洛維茲在不同時期演奏的《第一號詼諧曲》各自展現不同的魔性。《第二號詼諧曲》著名演奏甚多，米凱蘭傑

利（Arturo Benedetti Michelangeli, DG）的演奏思慮極深，追求詮釋、音色與技巧的絕對控制，可說無一音無出處，是鍵盤上的完美主義者，也是音樂中的哲學家。阿格麗希（Martha Argerich, DG）的演奏則快意奔放，完全是如火熱情，中段發展部之快速讓人瞠目結舌。齊瑪曼（Krystian Zimerman, DG）的第二號僅有影像版，但那或許是最全面的錄影經典。《第三號詼諧曲》錄音亦多，阿格麗希（DG, EMI）的演奏再度展現罕見的快速與熱情。《第四號詼諧曲》齊瑪曼在蕭邦鋼琴大賽上的演奏瀟灑自信，技巧凌厲又能溫柔歌唱，至今都是此曲最佳演奏之一（DG）。紀新（Evgeny Kissin, BMG）的第四號也有傑出的技巧與情感表現，樂句細節修飾非常出色，踏瓣運用更創造出奇異的幻想。瓦薩里（Tamás Vásáry, DG）的《詼諧曲》全集演奏清新抒情，其中《第四號詼諧曲》前後兩段詼諧曲甚為靈巧，中段歌唱自然感人，是筆者以為成就最高的一曲。普雷特涅夫（Mikhail Pletnev, DG）的四曲錄音，筆者也對其第四號的色彩印象最深。而法國名家培列姆特（Vlado Perlemuter, BBC）的現場演奏風格高雅，也是讓人難忘的詮釋。

蕭邦四首《敘事曲》

　　和蕭邦《詼諧曲》在音樂史的特殊地位相似，蕭邦是第一位以「敘事曲」之名寫作器樂曲的作曲家，而他的《敘事曲》也成為獨創曲類，並啟發如李斯特、布拉姆斯、葛利格和佛瑞等人的鋼琴敘事曲創作。「敘事曲」的歷史悠久。就字源而言，此字最早起源於八世紀左右，十二世紀時在法國普羅凡斯（Provencal）則出現民族舞曲形式的敘事曲（「ballade」即源於普羅凡斯語的ballada，字根balar就是舞蹈之意）。後來，敘事曲逐漸脫離了舞蹈，反而轉成文學或吟唱文學，各地都有傑出的作品，種類多

元 [12]。在蕭邦之前，音樂作品中已不乏「敘事曲」，像是舒伯特以歌德敘事詩《魔王》（Erlkönig, D.328）所寫的藝術歌曲，但那都是聲樂敘事曲，音樂仍和文字結合。蕭邦所作的器樂敘事曲是徹底的「無言敘事曲」。他以作品素材和結構設計表現故事，經過潛心思考、一再翻修，終於在《敘事曲》中將「奏鳴曲式」、輪旋曲、變奏曲等概念統整為一，創造出自由且新穎的單樂章大型曲式。

音樂背後的可能文字

既是「敘事曲」，那這四首《敘事曲》所敘之事為何，自然是討論重點。然而蕭邦從未真正說過這四曲的創作靈感，這讓後人更有解謎的雄心壯志。舒曼，也是《第二號敘事曲》的被題獻人，曾為文指出蕭邦認可其《敘事曲》乃受波蘭詩人米茲奇維契（Adam Mickiewicz）的詩作激發而譜。當時蕭邦僅完成前兩首《敘事曲》，但歸納各家傳記作者與文獻資料，一般認為這四首《敘事曲》靈感皆來自米茲奇維契 [13]，而四曲可能的靈感來源如下：

《第一號敘事曲》（Ballade No. 1 in g minor, Op. 23）據傳來自長篇敘事詩〈康拉德・瓦倫羅德：立陶宛與俄國的歷史故事〉（Konrad Wallenrod: A Tale From the History of Lithuania and Russia）。這是十四世紀立陶宛被條頓騎士團（Teutonic Knights of the Cross）所滅，立陶宛後裔瓦倫羅德為報

12. Stanley Sadie, *The New Grove Dictionary of Music and Musicians, Vol. 20* (London: Macmillan, 1980), 76.
13. Jim Samson, *Chopin: The Four Ballades* (Cambridge: Cambridge University Press, 1992), 33-34.

國仇家恨，不惜犧牲自己愛情、名譽與生命的悲壯故事。敘事詩大意為：孩提時的華爾特（Walter）被條頓騎士俘獲；他被基督徒撫養成人，卻在立陶宛遊唱詩人的影響下胸懷復仇大願。後華爾特為立陶宛所俘，卻娶了立陶宛大公凱爵斯托（Kiejstut）之女阿爾多娜（Aldona）。眼見條頓騎士團又來侵略無力抵抗的族人，華爾特認為唯有自內部破壞方是摧毀敵人之法。於是他離開立陶宛，改名換姓成康拉德‧瓦倫羅德，在異鄉成為勇武戰士後以卓著聲名加入騎士團，最後更被選為大領袖（Grand Master）。阿爾多娜則遁入騎士團主城旁的修道院高塔，立誓以此至終，兩人不再相見。某日宴會，一立陶宛老叟喬裝成遊唱詩人，對著一無所知的騎士團唱出華爾特與阿爾多娜的敘事曲，勾起原為立陶宛貴族魏特荷德（Withold）的感傷。悔恨中他帶領親信用計進入騎士團要塞，屠殺駐軍後率眾投奔族人。憤怒的條頓騎士團發兵征討，意欲圍城，但指揮戰事的瓦倫羅德卻倒行逆施，坐視立陶宛反抗軍切斷補給線，讓騎士團大敗而歸。瓦倫羅德前往高塔欲和阿爾多娜逃回故鄉，阿爾多娜卻不願打破誓言。最後瓦倫羅德被騎士團以叛國罪處死，行刑前和高塔上的愛人訣別。[14]

《第二號敘事曲》（Ballade No. 2 in F major, Op. 38）據傳靈感來自「席維提茲湖」（Switez）：席維提茲湖風光明媚，卻常有異相怪聲，聽得女子哭啼與兵器鏗鏘。欲知湖泊神祕的領主率隊前往，開網一撈突見水精現身解謎：今日湖泊原為城市一座，男人英勇女子賢德，水精即為領主圖罕（Prinz Tuhan）之女。一日圖罕受立陶宛王之命率軍抵抗俄軍。領主

14. Adam Mickiewicz, *Poems by Adam Mickiewicz*, ed. and trans. George Rapall Noyes (New York: The Polish Institute of Arts and Sciences in American, 1944), 165-228.

擔心僅剩老弱的席維提茲城無人護衛，女兒卻勸父親不用害怕，稱她見到天使持劍，張開金色羽翼保護席維提茲。孰料就在當夜，俄軍拓道兵臨城下。城內老弱婦孺寧可自盡殉城也不願葬身敵手，領主之女祈禱上蒼賜與死亡——剎那間席維提茲城化成一片湖泊，城中女子盡作湖上睡蓮。俄軍欲摘花裝飾，觸碰者卻立染惡疾斃命。說完水精沉入湖中，再也不見身影[15]。

《第三號敘事曲》（Ballade No.3 in A flat majorr, Op.47）據傳來自「水妖」（Undine/ The Nixie）/「席維提揚卡」（Switezianka），故事則和萊茵河水精羅蕾萊（Lorelei）傳說相似：年輕獵人和湖畔女子相戀，他欲和女子成婚，發誓永不變心。不久湖上出現另一美女，誘惑獵人與之嬉戲。青年為之心動，追隨佳人走入湖中——怎知該女容貌忽然一變，正是先前湖畔女子。水精怒斥獵人忘記誓言，瞬間怒濤洶湧，兩人盡沒浪中。月光下，或許仍能看到水精與她的情人在湖上漂游[16]。

《第四號敘事曲》（Ballade No.4 in f minor, Op.52）據傳靈感來自「三兄弟：立陶宛敘事詩」（Trzech Budrysow/ The Three Brothers Budrys: A Lithuanian Ballad）：立陶宛某族長召喚三子前來，要他們至俄國、普魯士、波蘭前線上戰場，因為俄國有「烏黑貂尾、銀亮薄紗、閃亮如雪的錢幣」，普魯士有「金黃琥珀、鑽石法衣、光彩耀人的織錦」，而波蘭則

15. Adam Mickiewicz, *Selections from Mickiewicz*, trans. Frank H. Fortey (Warsaw: Polish Editorial Agency, 1923), 25.
16. Adam Mickiewicz, *Poems by Adam Mickiewicz*, 71.

有「面白如牛奶，睫毛如黑絲，眼睛亮如星的美女愛人」。秋去冬來，三人遲遲未歸，父親以為兒子已死，孰料一日三人陸續返家——大兒子沒有帶回戰利品，卻帶著一位波蘭女郎；二兒子也沒帶回戰利品，卻也抱回一位波蘭媳婦。當三兒子騎馬返家，這次父親問都沒問就準備張羅另一場婚事，迎接另一位波蘭新娘！[17]

　　從上面四首敘事詩的內容，就不難想像為何蕭邦四首《敘事曲》無法完全以「敘事」手法視之。以《第一號敘事曲》為例，當時鋼琴家或論者都認為其靈感必出自「康拉德‧瓦倫羅德」。這是米茲奇維契面對家園受三方瓜分，據史實臆測改寫而成的愛國主義作品，曾讓無數波蘭青年熱血沸騰。若說蕭邦不曾讀過「康拉德‧瓦倫羅德」，或是對其內容無動於衷，可能性顯然不高。然而原詩甚長，就蕭邦樂曲而言，我們聽到憂鬱悲傷的歌調、甜蜜柔美的抒情、輕盈華麗的炫技、燦爛豐美的熱情、戲劇化急板以及悲劇性結尾，確實和原詩「內容」呼應，但不能讓我們明確判斷出對應樂段，或認為《第一號敘事曲》就是敘述「康拉德‧瓦倫羅德」之作。

　　至於第二、三、四號《敘事曲》所對應的敘事詩為何，更是眾說紛紜。首先，大概無人認為悲劇性的《第四號敘事曲》靈感來源竟會是諧謔敘事詩「三兄弟」，兩者實在天差地遠。但其他兩曲的內涵也不好辨認。在第二號與第三號中，我們都可聽到水波或漣漪效果，但《第二號敘事曲》也可能是水精復仇，《第三號敘事曲》也不乏「席維提茲湖」一詩的

———

17. Ibid, 163.

對應情節。甚至這兩曲可能都出自同一敘事詩，只是描繪手法不同罷了。曾師事李斯特學生的芙萊許曼（Tilly Fleischmann），認為「水精」故事應為《第四號敘事曲》內涵——筆者完全能同意她的看法，因為第四號也的確出現波光瀲灩與怒濤洶湧，情節發展較第二、三號更近於「水精」。然而芙萊許曼竟主張《第三號敘事曲》背後靈感為「三兄弟」，原因是此曲為「四首《敘事曲》中唯一經常維持輕鬆愉快（light-hearted）之作」，這就讓人大惑不解——就算不以「水精」解釋《第三號敘事曲》，此曲內涵也很難讓人與「輕鬆愉快」聯想在一起，而音樂中的戲劇場面也和原詩作的諧趣揶揄筆法相差甚大，實不知為何芙萊許曼竟認為「三兄弟」會是《第三號敘事曲》[18]。

但比較芙萊許曼如何以「三兄弟」詩文解釋《第三號敘事曲》（她的確詳細解釋），以及其他鋼琴家，如柯爾托（Alfred Cortot）如何以「水精」詩文詮釋，就可了解同一首作品竟可有完全不同且差異極大的解讀方式，且兩人都能從音樂中「找出」詩文對應段落。比方此曲開頭一段，柯爾托認為那音樂是湖畔女子與年輕獵人的溫柔對話[19]：

你能永遠愛我嗎？
是的，我可對妳發誓。
你能永不變心嗎？
我將至死不渝。

———

18. Tilly Fleischmann, *Aspects of the Liszt Tradition*, ed. Michael O'Neill (Cork: Adare Press, 1986), 39-43.
19. Frederic Chopin, *Ballades,* ed. Alfred Cortot, trans. D. Ponsonby (Paris: Salabert, 1931).

對現在絕大多數鋼琴家而言，即使不認為開頭樂句是水精與男子的對話，以「水精」詮釋《第三號敘事曲》卻已是最普遍流行的通說。但對芙萊許曼而言，同樣的旋律她所想的卻是三子之父對當年擄獲波蘭美女的回憶[20]：

> 五十載已過，我的新娘早已亡故，
> 那襲擊所得的波蘭女郎；
> 但每當我站立遠望那塊土地，
> 我總想起那少女的容顏。

如果《第三號敘事曲》可以作此解釋，那麼或許我們也可想像以「三兄弟」來解釋《第四號敘事曲》，或者第四號其實也是「康拉德・瓦倫羅德」的另一音樂版本。但既然差異如此之大，爭議也因此而起。對於蕭邦《敘事曲》，一派學者殫思竭慮，務求蕭邦樂曲與詩作對應，每一樂句每一小節都要與文字相對；一派學者則認為詩作不過是創作想像，演奏者該關注蕭邦樂譜指示而非詩人文字。筆者認為，鋼琴家自然不能「按圖索驥」，按照上述敘事詩比對蕭邦《敘事曲》段落樂句。然而米茲奇維契的詩作畢竟是重要文學，又是蕭邦同時代作品，「康拉德・瓦倫羅德」和「席維提茲湖」沉鬱悲涼的故事與筆調，更讓我們了解那時波蘭詩人的激憤之情，對認識蕭邦必然有所助益。這也是筆者雖不認同演奏者非得依詩作想像，仍把「相傳」是蕭邦《敘事曲》靈感的詩作摘要列出之因；讀者可自行從詩作內容想像蕭邦可能的音樂表現。無論第二、三、四號《敘

———

20. Fleischmann, 40.

事曲》的靈感為何，我們都能聽到平靜的抒情樂段和狂風暴雨般的戲劇場景，而戲劇樂段往往又有來回琶音，予人波浪翻騰之感。那可以是魔湖向敵人施展的奇幻法力，也可以是水精對負心人的怒斥復仇。蕭邦《敘事曲》絕非具體情節描述，而是以音樂映照詩作，以特定樂思和情緒氣氛表現故事。也因此蕭邦《敘事曲》音樂本身絕對比文字重要。如何由樂曲本身出發，掌握「器樂敘事曲」此一新曲類的創作精神與表現手法，才是演奏者與欣賞者之首務。

器樂如何「敘事」？

和多數浪漫主義作曲家不同，蕭邦並不喜愛「標題音樂」。一如前一章所述，蕭邦曾為作品15之三的《g小調夜曲》加上「悲劇《哈姆雷特》觀後感」的註解，最後仍從樂譜上劃去。事實上這才是最高明的策略：就是不要透露樂曲寫作靈感或描述題材，才能讓音樂詮釋擺脫文字限制，讓演奏家和聽眾自由聯想，甚至與時俱進。李斯特雖是比喻大師，善以文字與表情形容音樂，但他也學到蕭邦的智慧，始終不曾為自己的《b小調奏鳴曲》提出詮釋解釋。即使絕大多數門生都以「浮士德傳說」解釋，現今鋼琴家也多以「浮士德傳說」詮釋，李斯特本人就是不曾親口說出「《b小調奏鳴曲》就是『浮士德傳說』」，留給後人更開放的想像空間。

然而，既然這四曲還是以「敘事曲」為名，除去文字之後，如何以純器樂來表現敘事內涵，就成為蕭邦的重大挑戰，也是他所要塑造的曲類特徵。首先在故事呈現上，四首《敘事曲》開頭皆予人訴說故事的感覺。如此「訴說感」來自旋律風格與和聲設計。就前者而言，第一號和第四號開頭序奏，都有「好久好久以前」，典型故事開頭的語感與氣氛。第二號

和第三號開頭也都有徐緩的音樂場景，彷彿敘事者不動聲色交代背景與角色，之後劇情方急轉直下。就和聲編寫而論，無論是第一、四號的明確序奏，或是第二、三號的類似序奏，蕭邦都不讓主調立刻出現，反而迂迴帶出 [21]，讓人期待之後的發展。

如此敘事設計，作曲家也安排在樂曲之中，而成為蕭邦《敘事曲》的特色。相較於李斯特在其《第二號敘事曲》（Ballade No. 2 in b minor, S. 171）一開頭就直接進入故事場景而捨棄敘事者角度的作法，蕭邦顯然刻意安排「旁觀者」角度於音樂之中。這也是蕭邦《敘事曲》無法直接對應詩句與情節的原因。他讓客觀敘述與主觀角色同時出現，切換手法如同電影運鏡或畫面疊合，主線支線互相交錯，讓人既是聽故事也身在故事中。以《第一號敘事曲》為例，開頭序奏自然像是遊唱詩人為故事揭開序幕，但結尾決絕的音調和下行八度也可以當成敘事者以哀切嗓音沉痛呼喊。《第四號敘事曲》開頭序奏在中段一度浮現，更可當成敘事者的旁白。

《敘事曲》如此敘事特色也反映在樂曲結構上。蕭邦一方面要設計出明確嚴謹的結構，不讓樂思淪為單純的即興隨想；另一方面，既然是「敘事」，他自可巧妙穿插主題之外的樂段當作旁白或支線，最後導回主題即可。如此在大結構中兼容插入段，即形成蕭邦《敘事曲》的特色。相較

三

21. 第一號序奏是在主調（g小調）之拿坡里六和弦上，第四號序奏則在主調（f小調）之屬調（C大調）。第二號先從主調屬音開始，到第三小節方出現主調和弦，第三號到第七小節才確定主調為何。

於《詼諧曲》與其後我們所要介紹的《奏鳴曲》，蕭邦《敘事曲》的最大特徵，就在於主題雖然不斷重現，甚至也有「奏鳴曲式」結構，但每次出現幾乎都是以變奏形式現身，而不似《詼諧曲》和《奏鳴曲》以段落方式出現。蕭邦《第三號鋼琴奏鳴曲》第一樂章再現部所出現的第二主題，和呈示部幾乎相同，是該段整段重現，但蕭邦《第一號詼諧曲》在再現部出現的第二主題，卻和呈示部在寫法與性格上，皆有極大不同。《第三號詼諧曲》的詼諧曲段與中段雖然在不同調性上重現，但旋律和織體大致相同。無論如何轉調，大調樂句依然維持大調，小調亦然──但反觀結構相似的《第二號敘事曲》，開頭主題在F大調上出現，卻也能在a小調上出現。這樣的自由調度，正體現了「敘事」的精神：無論主題是代表人物或是事件，必會隨故事發展而改變，自然也就每次不同。同樣是水精，化身成湖畔美女、湖中妖姬，和男子談情說愛或發怒復仇，形象與情緒當然完全不同。透過變奏手法，雖然聽者對故事有不同想像，甚至也可能對故事一無所知，但仍能隨主題的不同變奏感受情節發展，進入既抽象又具體的故事之中。這不能不說是蕭邦身為作曲家的高度智慧 [22]。

　　最後，蕭邦《敘事曲》所用的「語言」雖為「音樂」，但他還是透露出波蘭文的背景。四首《敘事曲》皆以六拍子（6/4或6/8）為主要節拍，原因或許正是馬厝卡舞曲和波蘭舞曲皆為三拍子，以六拍子為主節奏即可靈活運用馬厝卡舞曲和波蘭舞曲節奏，使《敘事曲》更添波蘭民族風味

22. 關於蕭邦《敘事曲》的敘述風格與方式，各家分析解釋甚多，可參考Michael Klein, "Chopin's Fourth Ballade as Musical Narrative," in *Music Theory Spectrum, Vol. 26 No.1* (Spring, 2004), 23-55； James Parakilas, *Ballades Without Words: Chopin and the Tradition of the Instrumental Ballade* (Oregon: Amadeus Press, 1992), 49-87.

與波蘭詩歌精神 [23]。第一號、第二號和第四號《敘事曲》的第一主題，皆有相當明顯的馬厝卡風格，第三號的第二主題也有波蘭民族舞曲風格，使《敘事曲》自然流露出波蘭音調，以音樂代替語言。

作品23《g小調第一號敘事曲》

無論如何，蕭邦若想提出新曲類，形式與結構必是考量重心。「敘事曲」既然有故事進行與情節發展，自然讓人想到同樣是講究主題發展與結構段落，「論說性質」的「奏鳴曲式」，而蕭邦《第一號敘事曲》也的確等於是他對「奏鳴曲式」的再詮釋。在古典「奏鳴曲式」的基本格式中，「奏鳴曲式」樂章（通常為首尾樂章）分為「呈示部、發展部、再現部」三部分。呈示部必須包含兩個性格不同主題以展現對比性格，也就是「奏鳴曲式」的精神。到了發展部，通常以先前出現的兩主題或素材作發展變化，有時則會帶入新主題，但最後要回到原調和第一主題進入再現部，也就是呈示部的再現：

「古典奏鳴曲式」基本原則							
段落	（序奏）	呈示部		發展部	再現部		（尾奏）
主題		第一主題	第二主題	主題變化	第一主題	第二主題	結尾

在《第一號敘事曲》中，蕭邦一樣用兩個相對的主題發展，再現部卻

23. Parakilas, 40.

將第二主題置於第一主題之前：

蕭邦《第一號敘事曲》結構大要

段落	序奏	呈示部		發展部			再現部		尾奏
主題		第一 主題	第二 主題	第一 主題	第二 主題	插段 主題1	第二 主題	第一 主題	插段 主題2
調性	g小調		降E大調	a小調—A大調		降E大調		g小調	

　　如此「第一主題—第二主題—發展部—第二主題—第一主題」的安排，若再對照蕭邦「g小調—降E大調—A調—降E大調—g小調」的編排，其實是輪旋曲式「A—B—C—B—A」的變形，兩者同樣具有對稱結構，是本曲的一大特色[24]。如此對稱性的音樂結構應該來自蕭邦老師艾爾斯納，他甚至認為「鏡像重現」寫法正是「波蘭學派」的特色[25]。以此而言，蕭邦在《第一號敘事曲》可說將「波蘭學派」發揚光大。

　　上述的段落與「奏鳴曲式」概念，僅是就主題運用而言，而非調性設計。即使是主題，一如前述，也都以變奏方式出現。就以第二主題而言，三次出現的方式可謂截然不同，確實予人故事發展的感覺：

───

24. Samson, *Chopin: The Four Ballades*, 47.
25. Samson, *Chopin*, 52.

▌▌譜例：蕭邦《第一號敘事曲》第68-70小節

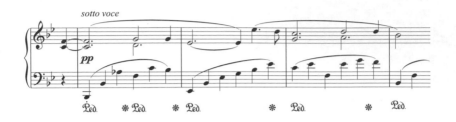

▌▌譜例：蕭邦《第一號敘事曲》第106-108小節

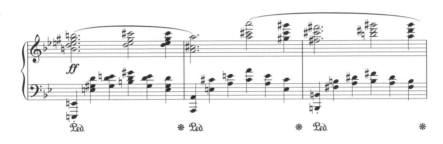

▌▌譜例：蕭邦《第一號敘事曲》第166-168小節

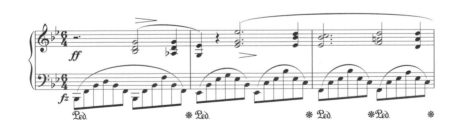

　　至於發展部所多出的第三主題，自可視為故事中的支線或「電影導演運鏡手法」，和尾奏皆有刺激的戲劇張力。尾奏雖開展出艱深技巧，但技巧完全和音樂結合，毫無「華麗風格」習氣，最後的雙手上行音階與雙

手八度，更是氣勢磅礴。在旋律表現上，第一主題滿溢波蘭民族性的歌唱音調以及舞曲節奏韻味，暗示作曲家對苦難故國的憂傷與悲憤，每每下降的句尾更是蕭邦的嘆息，和溫柔抒情的第二主題呈現明確對比。隨著樂曲發展，第一主題從憂鬱到激越，第二主題也從甜美到壯闊，兩者互相衝撞影響，一同步入白熱化的升騰。無論蕭邦此曲寫作時的靈感為何，《第一號敘事曲》所呈現的悲壯氣勢和波蘭音樂元素，自然讓人直接想到波蘭革命失敗與華沙陷落對作曲家的打擊，也無怪乎世人皆以「康拉德‧瓦倫羅德」當成此曲的創作根源。

作品38《F大調第二號敘事曲》

《第一號敘事曲》以說故事般的序奏開頭，並以尾奏和序奏呼應，音樂節奏充滿敘事詩的說話性音調，主題變奏的方式更自然帶出故事發展，確實充滿敘事效果與風格。無論就音樂素材、樂曲結構或旋律表現等面向而言，蕭邦都在此曲成功以鋼琴與絕對音樂的形式，表現出聲樂敘事曲或吟誦敘事詩的風格和特質，既開創新曲類，也證明他的頂尖思考。論及音響效果與演奏技法，《第一號敘事曲》亦將鋼琴性能表現得淋漓盡致，不愧是音樂史上劃時代的經典。而在如此原創且完整的第一號（1835年左右譜曲）之後，蕭邦要如何在第二號（1839年寫作）提出新方向，自然讓人更為好奇。

關於《第二號敘事曲》，首先必須討論的是舒曼的敘述：「蕭邦已經寫過一首同一名稱的樂曲（《第一號敘事曲》），而那是他最熱情且最有獨創性的作品之一。不過這次情形稍有不同，（《第二號敘事曲》）藝術性似乎遜於第一首，但仍然具有同樣的幻想風格與理智。樂曲中情感強烈

的插入樂段，似乎是後來添入。原先蕭邦在這裡（萊比錫）為我們演奏此曲時（1836年9月）是結束在F大調上，可是現在變成結束在a小調。」[26]

如果本曲篇幅保持不變，僅是結尾主題重現時調性改變，那麼《第二號敘事曲》將是「第一主題（F大調）—第二主題（a小調）—發展部（F大調至其平行小調d小調）—尾奏（a小調）—第一主題（F大調）」的完整對稱結構，但蕭邦最後卻放棄了這個想法，而改以a小調結束。這使本曲成為西方同時期作品中，少數以大調開頭卻以小調結尾的創作。主題仍然對稱，最後的調性改變卻大幅增強了樂曲的戲劇張力與悲劇性格，甚至也更有敘事意味，讓故事結束在哀戚音調裡。

蕭邦《第二號敘事曲》結構大要

段落	呈示部		發展部	再現部	尾奏
主題	第一主題	第二主題	第一主題	第二主題----新主題—第一主題	
調性	F大調	降E大調	F大調--轉調	d小調---------a小調	a小調

但無論結尾是在F大調或a小調，對全曲影響其實不大，因為一開始的第一主題雖然被歸成F大調，卻一度走入a 小調，高音部旋律更不斷重複A和F，也就是F大調與a小調的相同音。如此寫法既預示第二主題將以a小調出現，更明確點出此曲將在這兩個調性中游走，使全曲籠罩在懸疑不安的

───

26. Abraham, 56.

感覺之中。換言之，如果開頭第一主題即是調性模糊，結尾既然重回第一主題，調性是F大調或a小調也可在一念之間 [27]。

　　《第一號敘事曲》可以說是再現部主題倒置的「奏鳴曲式」，但《第二號敘事曲》再現部卻完全省略第一主題，為何仍能說是「奏鳴曲式」？原因一是此曲具有「奏鳴曲式」發展部的特色；二是就蕭邦成熟期所譜的三首奏鳴曲觀察，蕭邦皆在發展部以第一主題作變化，但再現部皆省略第一主題，成為「蕭邦奏鳴曲式」的特色 [28]。蕭邦《第二號敘事曲》和《第二號鋼琴奏鳴曲》為同期創作，結構設計也頗有互通之處，因此筆者仍以「奏鳴曲式」視之 [29]。此曲雖沒有第一號結構龐大，也沒有較複雜的主支線配置，蕭邦卻能以樂句本身表現故事。發展部第一主題開始時幾乎和呈示部開頭相同，但音樂進行至第88小節卻突然暫停，完全模擬敘事者賣關子的懸疑感，可說是神來之筆的設計。到了再現部第二主題結尾，蕭邦和《第一號敘事曲》相似以新主題譜寫尾奏，把第二主題的悲劇感進一步推升，最後再接約四小節的第一主題，作為意味深長的結語 [30]。既有詩意無窮，也成功表現敘事語調與情景，更提出和第一號不同的結構設計，即使不如第一號出名，《第二號敘事曲》仍是不折不扣的傑作。

————

27. 可參見Rawsthorne的討論，Rawsthorne, 51-53.
28. 此處將於本章其後蕭邦《奏鳴曲》的部分詳細討論。
29. 在接下來的《第三號敘事曲》中，筆者將繼續討論這一點。
30. 這也和《第二號鋼琴奏鳴曲》第二樂章結尾重現中段主題的設計相似。

作品47 《降A大調第三號敘事曲》

　　蕭邦《第三號敘事曲》是其四首《敘事曲》中，一般演奏時間最短的
一曲（第二號篇幅最短，僅204小節），設計之精卻讓人讚嘆。蕭邦前兩
首《敘事曲》結構仍然容易歸類，但一如作曲家在《第三號詼諧曲》跳脫
三段式而另展新局，《第三號敘事曲》的結構也令人迷惑。如果我們繼續
沿用在前二曲所持的「奏鳴曲式」邏輯，此曲至少可以得到兩種分法：

蕭邦《第三號敘事曲》結構大要 （以「奏鳴曲式」分析）							
段落1	呈示部				發展部	再現部	尾奏
主題	第一主題	第二主題	第三主題	第二主題	第二主題	第一主題	第三主題
段落2	呈示部			發展部		再現部	尾奏
主題	第一主題	第二主題	第三主題（插段）	第二主題再現	第二主題變化	第一主題	第三主題（插段重現）
小節數	1-52	52-115	116-144	144-157	157-212	213-230	231-241
調性	降A大調	F大調	降A大調	降D大調	升c小調	降A大調	降A大調

　　這兩種觀點雖都言之成理（發展部的爭點也不過相差13小節），但追
根究柢，這是以「形式」作分類而得到的結果。就蕭邦對「奏鳴曲式」的
思考，以及在前兩首《敘事曲》中所提出的形式創意 [31]，我們的確可以

31. 請參見本章之後要討論的《奏鳴曲》。

感覺作曲家心中以「奏鳴曲式」為思考而另創「敘事曲」此一新曲類。但此「敘事曲曲類」發展到了《第三號敘事曲》，就形式與主題運用而言，雖仍能勉強將此曲歸類成「奏鳴曲式」變型，但其音樂性格與情感發展，卻很難說和「奏鳴曲式」有關。至少「奏鳴曲式」再現部的性格在此曲蕩然無存，較《第一號敘事曲》更難以稱其主題重現為「再現部」。綜觀《第三號敘事曲》，蕭邦不再發展對稱性結構，而讓音樂不停流動發展，敘事方式也和前二曲有所不同：此曲雖有插入段（第三主題），但旁白角色並不算明顯，全曲似乎就是故事本身而從頭一路發展至尾。如果僅以聽覺判斷，此曲連「奏鳴曲式」變型都說不上。

事實上這也回到蕭邦《敘事曲》最根本的討論——究竟能否以「奏鳴曲式」來歸類或分析蕭邦《敘事曲》？在帕拉齊拉斯（James Parakilas）的著作中，他簡單整理了歷來以「奏鳴曲式」分析蕭邦《敘事曲》的學者見解，並提出自己的「三階段戲劇發展型式」（Three-stage form）主張，認為蕭邦《敘事曲》的結構發展並不能以「奏鳴曲式」分析之。舉例而言，《第三號敘事曲》就其觀點其形式應分析如下 [32]：

戲劇發展	第一階段（場景一）	第二階段（中心劇情）					第三階段（總結）	
		第一發展	第二發展		第三發展			
小節	1-	52-	103-	116-	144-	183-	213-	231-
主題	第一主題	第二主題與延伸	第二主題	第三主題與延伸	第二主題	第一主題與第二主題融合	第一主題	第三主題

≡

32. 見Parakilas, 84-87.

筆者認同必須跳脫「奏鳴曲式」來分析蕭邦《敘事曲》的想法，但一如前述，以「奏鳴曲式」為出發點的解析也的確有其背景脈絡。或許兩者同時思考，才是最妥善的方式。但無論此曲結構如何，《第三號敘事曲》都以精心設計的段落和樂句聞名。在第四章關於蕭邦踏瓣運用的討論中，我們已經看到作曲家如何在第二主題巧妙錯開節奏與和聲，並運用踏瓣塑造獨特韻律感。隨著音樂進行，左右手原本錯開的重音逐漸整合，當兩者重音終於疊合，戲劇效果也提升至另一階段發展。而若我們仔細審視第二主題，更可發現其和第一主題的相似，有論者甚至主張第二主題實為第一主題的變奏或變型 [33]。由此觀之《第三號敘事曲》不只是結構與寫法緊密而已：透過相似主題卻彼此不同的發展，蕭邦讓故事訴說高度整合，以一明確主線貫穿全曲。從開頭輕描淡寫的幻想，到最後輝煌卻悲喜難分的結尾，《第三號敘事曲》音樂愈發展，旋律素材與主題運用也愈緊湊；而正是如此緊湊的音樂發展，讓此曲難以再用「奏鳴曲式」分析，也讓人看到蕭邦愈來愈嚴密的音樂思考與寫作筆法。

作品52《f小調第四號敘事曲》

蕭邦《敘事曲》的結構遊戲，以及和「奏鳴曲式」牽扯不斷的關係，在其最後一首《敘事曲》發展至極。《第四號敘事曲》是蕭邦四首《敘事曲》中規模最大、技術最難，也幾乎是公認藝術性最高的一曲。蕭邦把《練習曲》中最難的三度半音階、雙手琶音、不等分節奏、多聲部控制等等，全在此曲充分發揮，卻能讓各式技法有條不紊地為音樂服務，說出

———

33. 見Samson引述Neil Witten的研究，Samson, *Chopin: The Four Ballades*, 56-57.

四曲中最浪漫也最悲劇性的故事。首先我們來看此曲的結構：

蕭邦《第四號敘事曲》結構大要（以「奏鳴曲式」分析）											
段落	序奏	呈示部					發展部	再現部			尾奏
主題		第一主題+變奏1	插段（第一主題）	第一主題（變奏2）	過門	第二主題	插段（第一主題）--序奏	第一主題（變奏3，4）	第二主題	過門	插段主題2
小節數	1-7	7-37	38-57	58-71	72-80	80-99	99-128；129-134	135-168	169-191	191-210	211-239
調性	C大調	f小調	降G大調	f小調		降B大調	g小調-A大調	f小調	降D大調		f小調

就結構觀之，此曲前後兩大段主題配置順序（先第一主題後第二主題）、兩主題的調性運用（第一主題為f小調，第二主題兩次出現各為降B大調和降D大調，都是f小調的下屬功能調）、加上中段以第一主題素材為本的插段，確實形成「奏鳴曲式」之「呈示部─發展部─再現部」的段落與形式[34]。但一如《第三號敘事曲》的問題，此曲第99到134小節無論是篇幅長度或音樂性格，都難以稱作「發展部」。可以說蕭邦運用了「奏鳴曲式」的外型，卻寫出內容和「奏鳴曲式」完全不同的作品。他再一次偷樑換柱，既建立此曲恢弘的架構，也在厚實結構與層次中激發出深刻的情感表現。

〓

34. 《第四號敘事曲》除了序奏以f小調的屬調C大調譜寫之外，皆以f小調的下屬功能調。

然而在「奏鳴曲式」的外衣下，《第四號敘事曲》其實隱藏著變奏曲式：全曲第一主題共有四次變奏，兩個插段也以第一主題素材為發展，可說是以第一主題為本的變奏曲。蕭邦在此曲充分發揮其「裝飾性變奏旋律」的特色，主題處理方式一如《降D大調夜曲》作品27之二兩個主題的不同發展，第一主題前半保持和聲穩定和句法工整，後半卻在每一變奏中不斷轉化擴張。一如《第三號敘事曲》透過兩主題的相似形成敘事主線，《第四號敘事曲》則以第一主題貫穿全曲，透過第一主題的變奏發展訴說情節，推陳出新而達到不同敘事效果，是蕭邦累積寫作經驗並精益求精的證明。

　　在重重變奏發展之中，我們也可看到晚期蕭邦的對位手筆：當第一主題在後半重現時（第三變奏）蕭邦以嚴謹卡農手法寫成，而如此複調對位手法在此曲並未使樂思顯得過於智性（如《第三號即興曲》等所予人的感覺），反而以豐富的旋律線條強化音樂戲劇張力。蕭邦的對位線條與多聲部設計堪稱無所不在，甚至光是一開頭聽似「單純」的序奏，根據蕭邦手稿，那其實是鋼琴家幾乎無法彈出的艱深四聲部 [35]：

35. 見Jan Ekier校訂之波蘭國家版樂譜；Fryderyk Chopin, *National Edition of the Works of Frederyk Chopin*, ed. Jan Ekier (Warsaw: Polskie Wydawnictwo Muzyczne, 2000), 48.

▍譜例：蕭邦《第四號敘事曲》第1-3小節

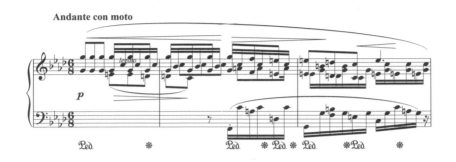

　　而在高難度的尾奏，蕭邦也不曾「體恤」演奏者，給了同樣難以演奏的三聲部 [36]：

▍譜例：蕭邦《第四號敘事曲》第211-212小節

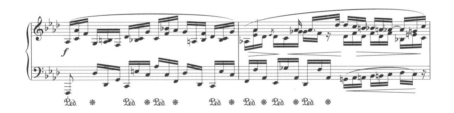

　　然而蕭邦並非刻意刁難。就序奏而言，他的寫法真實反映了這一段音樂應該的奏法──音樂要自無聲而來，神祕地從無可想像的四面八方悄悄浮現；封印在風息中的古老傳說，宛如被敘事者的咒語喚醒，娓娓道來被

36. Ibid, 156.

遺忘的故事……尾奏的複雜寫法，讓鋼琴家必須正視蕭邦樂譜上並未改變此段演奏速度指示的事實——若要真正彈清楚蕭邦的多聲部，此段也不能演奏過快。

　　無論蕭邦要說什麼故事，《第四號敘事曲》都讓人驚嘆敬畏作曲家的偉大手筆：不但是鋼琴技法的燦然大觀，更有無微不至的細節設計。樂句雖然工整古典，發展變化卻出人意料，和聲編配更極富巧思。蕭邦以此曲為他的《敘事曲》創作寫下句點；或許，這也是古往今來最偉大的器樂敘事曲。我們若將四首《敘事曲》合併觀之，可發現蕭邦以互相對照的敘事手法、段落設計、情結編排，為此全新曲類提出清楚定義。這是蕭邦在大型曲類高度原創性的成就，也是音樂史上的劃時代經典。

延伸欣賞與演奏錄音推薦

　　蕭邦《敘事曲》是器樂敘事曲之首例，之後影響了李斯特、布拉姆斯、葛利格、佛瑞、德布西等人的創作，但就音樂而言，這五人中僅李斯特的作品能和蕭邦對應，其他人的《敘事曲》都另闢蹊徑（葛利格的《敘事曲》其實是變奏曲，而佛瑞《敘事曲》更無情節對應，更似故事的形象或氣氛）。而若要多了解蕭邦《敘事曲》，聆賞聲樂敘事曲的風格自也不可或缺。至於管弦樂的敘事曲其實和交響詩頗為接近，音樂中雖不見得有「敘述」方式，仍可一併聆賞。

聲樂敘事曲

羅威（Carl Loewe）
《敘事曲》（Balladen）
推薦錄音：費雪狄斯考（Dietrich Fischer-Dieskau/ Jörg Demus, DG）

舒伯特
《魔王》（Erlkönig, D328）、《侏儒》（Der Zwerg, D771）
推薦錄音：博斯崔吉（Ian Bostridge/ Julius Drake, EMI）

朗誦敘事曲（鋼琴伴奏）

李斯特
《蕾諾拉》（Lenore, melodrama for reciter & piano, S346）
推薦錄音：霍華德/卡勒（Leslie Howard/ Wolf Kahler, hyperion）

鋼琴獨奏敘事曲

李斯特
兩首《敘事曲》（Ballade No. 1 "Le chant du croisé" in D flat major,
　　　　　　　S170；Ballade No.2 in B minor, S171）
推薦錄音：賀夫（Stephen Hough, hyperion）

布拉姆斯

《敘事曲》作品10（Vier Balladen, Op. 10）

推薦錄音：吉利爾斯（Emil Gilels, DG）

葛利格

《敘事曲》（Ballade in g minor, Op. 24）

推薦錄音：安斯涅（Leif Ove Andsnes, EMI）

佛瑞

《敘事曲》（Ballade in F sharp major, Op. 19）

推薦錄音：鋼琴獨奏版白建宇（Kun Woo Paik, Decca），管弦樂協

奏版柯拉德（Jean-Philippe Collard, EMI）

德布西

《敘事曲》（Ballade）

推薦錄音：巴福傑（Jean-Efflam Bavouzet, Chandos）

交響樂敘事曲／交響詩

德佛亞克

四首《交響詩》（Four Tone Poems）

推薦錄音：拉圖指揮柏林愛樂（Simon Rattle/ Berliner Philharmoniker, EMI）

法朗克（César Franck）

《被詛咒的獵人》（Le Chasseur Maudit, m44）

推薦錄音：普拉頌指揮吐魯斯首府交響（Michel Plasson/ Orchestre du Capitole de Toulouse, EMI）

丹第（Vincent d'Indy）

《魔法森林》（La forêt enchantée）、

《瓦倫斯坦》（Wallenstein）、《伊斯塔爾》（Istar）

推薦錄音：戴沃指揮盧瓦爾愛樂

（Pierre Dervaux/ Orchestre Philharmonique des Pays de Loi, EMI）

蕭邦《敘事曲》錄音推薦

蕭邦《敘事曲》是音樂會與唱片錄音從不曾缺席的熱門作品，錄音之多車載斗量。一如先前對此曲結構的討論，鋼琴家對此曲的分析與認知不同，自會導致相當不同的詮釋，各式觀點讓蕭邦《敘事曲》面貌更為複雜，卻也更加豐富迷人。

在早期錄音中，布萊羅威斯基（Alexander Brailowsky）、郭多夫斯基（Leopold Godowsky）的第一號，基騰（Anatole Kitain, APR）的第二、三號，福利德曼（Ignaz Friedman）的第三號，帕德雷夫斯基（Ignacy Jan Paderewski）、巴瑞爾（Simon Barere）和席洛塔（Leo Sirota, Music & Arts）的第四號等等，都是非常著名的演奏。柯札斯基（Raoul Koczalski）的四曲錄音是相當難得的歷史紀錄，他和帕德雷夫斯基師承不同，卻以相似方式演奏第四號第二主題，或許是其波蘭背景所孕育出的音樂表現。霍夫

曼（Josef Hoffman, Marston）演奏的第一號充滿戲劇張力，但他1938年的第四號大概是百年一次的傳說——或許那是二十世紀最接近安東·魯賓斯坦的演奏。

柯爾托（Alfred Cortot）的演奏自是早期錄音翹楚，富蘭索瓦（Samson François, EMI）和卡薩都許（Robert Casadesus, Pearl, Sony）則以完全不同的音色和句法呈現法國鋼琴教育下的風格變貌。安垂蒙（Philippe Entremont, Sony）的蕭邦演奏為人忽視，其實是相當具有個性的詮釋。但若論及成熟度，培列姆特（Vlado Perlemuter, Nimbus）晚年的演奏更完整嚴謹而面面俱到。布呂秋蕾荷（Monique de la Bruchollerie, Naxos）的四首《敘事曲》熱情揮灑，音樂開闊間具有難得的大器。Naxos只轉錄第四號，希望有朝一日能有全集CD版本。同樣是法國女鋼琴家，也同樣在第四號，蕾鳳璞（Yvonne Lefébure, FY）句法結構嚴謹而菊勒（Youra Guller, Nimbus）自在感性，都是傑出演奏。在她們之後的法國鋼琴家，柯拉德（Jean-Philippe Collard, EMI）的演奏組織緊密，羅傑（Pascal Rogé, Oynx）的新錄音將法國音樂與蕭邦作品混合演奏，在第四號展現他特殊的音色處理與法式風味，而提鮑德（Jean-Yves Thibaudet, Decca）的第一號也有傑出的詮釋。

在俄國鋼琴家演奏中，莫伊塞維契（Benno Moiseiwitsch, APR）雖然技巧過人，難得的是他在這四曲間所展現的從容風範，音樂溫柔動人。格琳褒（Maria Grinberg）的四曲錄音具有非凡氣勢，芬柏格（Samuel Feinberg）的第四號則讓人驚奇。霍洛維茲（Vladimir Horowitz, BMG, Sony）不同時期的第一號和第四號各有風采，第一號尤其是他的招牌曲。吉利爾斯（Emil Gilels）的第一號風格恢弘而思考嚴謹，李希特（Sviatoslav Richter）不同時期的《敘事曲》各曲演奏各有巧妙，技巧表現也極為精湛。不過論

及蕭邦，小紐豪斯（Stanislav Neuhaus）的演奏堪稱俄國權威，第四號更是頂尖中的頂尖。在之後的俄國名家中，加伏里洛夫（Andrei Gavrilov, EMI, DG）和佩卓夫（Nikolai Petrov, Olympia）都以爆發性技巧見長，德米丹柯（Nikolai Demidenko, hyperion）提出相當個人化的敘事觀點，而紀新（Evgeny Kissin, BMG）能兼顧自我個性與蕭邦樂風，第一、二號洋溢斯拉夫式的炙熱情感，出眾技巧在第三、四號也有絕佳發揮。近年盧岡斯基（Nikolai Lugansky, Erato）的第三、四號也有精采表現，第四號的敏銳詩意尤其值得稱道。

在蕭邦大賽得獎者演奏中，金茲堡（Grigory Ginzburg）的第四號相當浪漫，馬庫津斯基（Witold Malcuzynski, EMI）和戴薇朵薇琪（Bella Davidovich, Philips, Brillant）則有嚴謹分析，前者個性強勁而熱情奔放，後者句法溫柔而敏銳纖細，都能兼顧音色與音樂之美。阿胥肯納吉（Vladimir Ashkenazy, Decca）和歐爾頌（Garrick Ohlsson, hyperion）皆展現精湛技巧，也都提出自己的音樂個性，前者的第四號和後者的第三號尤其具有個人特色，歐爾頌在音樂中所逼出的強勁張力尤其出色。鄧泰山（Dang Thai Son, Victor）的全集錄音則有罕見的美妙音色，纖細溫柔的情感處理更讓人聞之難忘。波里尼（Maurizio Pollini）蕭邦大賽得獎後錄製的第一號青春熱情（EMI），句法也謹慎用心，此曲至今仍是他最常演奏的安可曲；多年之後的全集錄音（DG）則展現出他理性與感性的平衡，聲部清晰與結構明朗都是一絕，是波里尼蕭邦詮釋的代表經典。齊瑪曼（Krystian Zimerman, DG）的演奏向來受到熱烈推崇，那也的確是解析深刻又處理細膩的演奏。但可別忽視他在這四曲中彈出的獨特觀點（特別是第二號）：齊瑪曼的《敘事曲》絕不「安全保守」，而是既傳統又創新的演奏。

在其他名家演出中，魯賓斯坦（Arthur Rubinstein, RCA）晚年的全集錄音優雅而深刻，情感鋪陳洗練自然，雖不算是刺激的演奏，音樂中流露的大家風範卻至為迷人。馬卡洛夫（Nikita Magaloff, Philips）樂譜版本明顯選用法國首版，分句以抒情優雅取勝。阿勞（Claudio Arrau）在不同時期所錄製的《敘事曲》各有風采，音樂皆緊湊凝聚，力量似乎無窮無盡。米凱蘭傑利（Arturo Benedetti Michelangeli, DG）的第一號思考嚴謹，音色處理與技巧表現都相當出色，錙銖必較的句法讓人折服。莫拉維契（Ivan Moravec）的四曲也有精細的句法，年輕時技巧凌厲（VAI），晚年音色變化絕妙（Supraphon）。英國大師所羅門（Solomon, Testament）的第四號以節制情感切合此曲的古雅風韻，但其絕佳技巧也能在曲終表現令人瞠目結舌的爆發力。足以和其比美的是巴西傳奇女傑諾瓦絲（Guiomar Novaes, Vanguard）晚年的第四號錄音，音色、句法與情感都讓人感動。瓦薩里（Tamás Vásáry）的《敘事曲》是其拿手好戲，早期錄音（DG）已相當精采，近年新作（Hungaroton）則熱情奔放並充滿即興靈感。普萊亞（Murray Perahia, Sony）的演奏分析性極強，聽者甚至可以輕易聽出這是以申克分析法（Schenkerian Analysis）所得到的結果。他依照其對樂曲和聲的分析大膽設計重音並決定段落，分句和結構格外不同。賀夫（Stephen Hough, hyperion）同樣理性分析，也有個性化的精密分句，但觀點和普萊亞甚為不同，是有趣的對照比較。

蕭邦三首成熟期《奏鳴曲》

在寫過各式小型作品，也開展出大型《波蘭舞曲》以及原創性的《詼諧曲》和《敘事曲》後，蕭邦在1839年竟回到「奏鳴曲」這個形式，在此後數年內寫下《第二號鋼琴奏鳴曲》、《第三號鋼琴奏鳴曲》以及《大提

琴奏鳴曲》三部四樂章大型奏鳴曲。蕭邦對「奏鳴曲式」的概念與運用，早在《第一號敘事曲》就已經展現出新思考與新變化。在寫作《第一號鋼琴奏鳴曲》二十餘年後，處於成熟期的作曲家對「奏鳴曲式」已有完整的新構想。他不再試驗，出手就是不凡的大家之言。

古典「奏鳴曲式」原則

我們在先前《第一號敘事曲》的討論中已經稍微回顧了古典「奏鳴曲式」的基本格式，現在再讓我們稍微仔細地複習：所謂古典「奏鳴曲式」基本格式，就是樂章分為「呈示部、發展部、再現部」三部分。「奏鳴曲式」的精神在於對比，既要對比，呈示部就必須包含兩個主題，第一主題的調性即為該樂章的主要調性，第二主題的調性通常是第一主題的屬調或關係調。兩個主題不但調性上要有對比，性格上也要有對比。發展部通常以先前出現的兩主題或素材作發展變化，有時則會帶入新主題，調性則在發展變化過程中不斷改變，塑造巨大的衝突；但在衝突之後，最後要回到原調，也就是呈示部第一主題出現時的調性，並進入再現部。

再現部顧名思義，是呈示部的再現。但經過衝突與對比後，兩個主題必須於再現部求整合，因此兩主題都要寫在原調上以釋放調性衝擊的張力。樂章通常會有尾奏，有時也增加序奏，但基本的「從對比到整合」、「從衝突到解決」的原則與形式結構卻幾乎不變。一首古典形式的奏鳴曲，基本上具有三個樂章，第一樂章為「奏鳴曲式」，第二樂章為慢板樂章，第三樂章則為「奏鳴曲式」或「輪旋曲式」，三樂章大致延續義大利序曲的「快—慢—快」速度編配。若是四樂章架構，則通常在慢板樂章後可加上小步舞曲或是詼諧曲樂章。

「古典奏鳴曲式」基本原則							
段落	（序奏）	呈示部		發展部	再現部		（尾奏）
主題		第一主題	第二主題	主題變化	第一主題	第二主題	
調性		主調	屬調/關係調	轉調過程	主調	主調	主調

「奏鳴曲」從古典樂派時期一路發展，到了貝多芬已登峰造極。三十二首鋼琴奏鳴曲沒有一曲或一個樂章相同，最後不但發展出爐火純青的寫作技術，貝多芬也幾乎窮盡了「奏鳴曲式」的發展可能，讓其後作曲家大嘆難以下筆。與蕭邦同年的舒曼就是一例。他的三首《鋼琴奏鳴曲》皆構思於1833年，卻分別在不同時間完成（1835/ 1836/ 1838）。對舒曼而言「奏鳴曲式」是個「問題」，因為「這種形式已經活得太久了⋯⋯我們不想重複過去已經寫過的，又要提出新的主張」[37]。但雖認為「奏鳴曲」屬於過去，舒曼還是將此問題視為挑戰，在「奏鳴曲式」中強烈展露自己的情感與見解。以其《第一號鋼琴奏鳴曲》（Piano Sonata No.1 in f sharp minor, Op. 11）為例，全曲四個樂章彼此獨立且自成天地，素材運用與動機處理卻又互相聯繫。他引用了心上人克拉拉的作品旋律，題獻詞中卻寫上「由佛洛雷斯坦和歐塞比烏斯題獻給克拉拉」（Clara zugeeignet von Florestan und Eusebius）。「歐塞比烏斯」和「佛洛雷斯坦」都是舒曼在其所創辦的《新音樂期刊》（Neue Zeitschrift für Müsik）中所用的筆名。前

37. Joan Chissel, *Schumann* (London: J. M. Dent and Sons Ltd, 1956), 118.

者內斂敏感，是內省且寂寞的幻想家；後者熱情激進，是大膽而雄辯的實踐者──他們是舒曼個性的化身，也是舒曼分裂性格的寫照。舒曼將這兩個筆名寫入題獻詞，暗示全曲由兩種對比強烈的不同性格發展，精神上呼應「奏鳴曲式」的「對比」原則。而若觀察舒曼其他「奏鳴曲式」創作，我們皆可看出他求新求變，在貝多芬典範下，另創新局的努力。

比舒曼和蕭邦還大一歲的孟德爾頌，雖然形式古典，卻刻意於「奏鳴曲式」作品中連結各個樂章。他的兩首《鋼琴協奏曲》、《e小調小提琴協奏曲》等等，都是如此創作。小舒曼與蕭邦一歲的李斯特，在《巡禮之年》第二年（Années de pèlerinage: Deuxième Année: Italie, S.161）的《但丁奏鳴曲》（Après une lecture du Dante "Fantasia quasi Sonata"）還算保有古典式樣，但他的兩首《鋼琴協奏曲》就開啟巨大變革，甚至是針對「奏鳴曲式」作創意性破壞的變革。演奏時間長達半小時，單樂章的《b小調奏鳴曲》，更是結構、主題、動機等等全然整合為一的劃時代巨作，為「奏鳴曲」提出嶄新的結構意義與藝術成就。

從這些蕭邦同時期浪漫派作曲家的「奏鳴曲式」作品，我們可以歸納出幾項特色：

1. 從主題發展到動機發展：浪漫派奏鳴曲的主題獨立性逐漸降低，從「對比性」轉化為「一致性」，彼此性格反而趨同。更進一步，「主題」化成更小的單位，而以「動機」開展樂曲。

2. 從對比衝突到線性發展：如果主題性格相似，那麼不同主題在呈示部也就難以對比衝突，反而要透過發展部到再現部求戲劇表

現；如果以動機開展樂曲，那麼對比也不可能在開頭呈示部顯現，必須隨樂曲發展才能表現衝突張力。這等於是對「古典奏鳴曲式」的結構對反，讓音樂如同敘事，故事愈到後頭才愈見張力。反映在調性安排上，就是呈示部兩主題不見得要調性不同，再現部也不見得要回到原調，讓音樂線性發展 [38]。

3. 從樂章區隔到段落連結：愈到浪漫時期，「奏鳴曲式」作品各樂章愈來愈彼此相連，彼此區隔性也越來越小，大型單樂章奏鳴曲也應運而生。

蕭邦與「奏鳴曲式」

從這些特色回過頭來審視蕭邦《奏鳴曲》，不難發現蕭邦的確處於浪漫時代。一如第五章所討論，蕭邦對「奏鳴曲式」並不陌生，早在十七歲《第一號鋼琴奏鳴曲》就做了堪稱反叛性的調性實驗，《e小調鋼琴協奏曲》和《g小調鋼琴三重奏》的第一樂章調性安排，也和傳統「古典奏鳴曲式」相反，展現蕭邦對「奏鳴曲式」的不同思考，也顯示他在結構上的浪漫精神。在成熟期的三首奏鳴曲中，已經藉《敘事曲》等創作重新思索「奏鳴曲式」的蕭邦，再度回到「奏鳴曲」，果然提出另闢蹊徑的變革：這三曲第一樂章再現部，蕭邦都沒有重現第一主題，而直接接上第二主題。如此作法其實早在他十九歲寫的《f小調鋼琴協奏曲》第一樂章已經

38. Anatole Leikin, "Sonatas" in *The Cambridge Companion to Chopin*, ed. Jim Samson (Cambridge: Cambridge University Press, 1992), 165-167.

用過：此曲雖然再現部引了第一主題，卻是曇花一現的短短五小節，之後旋即導入第二主題，因此只能說是第一主題的回憶，而非再現。蕭邦如此作法非常合理且自然，因為其發展部乃基於第一主題作變化，若再現部繼續完整重現第一主題，不但讓聽眾覺得累贅，也使兩個主題在第一樂章比重失衡。若以超越主題比重的音樂角度觀之，《f小調鋼琴協奏曲》第一樂章的音樂思考與心理鋪陳都是線性發展，主題從頭一路交纏至終，再現部也並非追求整合或張力釋放，將衝突留到最後。

　　成熟期的三首奏鳴曲中，蕭邦在發展部皆以第一主題素材為發展，自然也就省略再現部的第一主題重現，並將對比衝突置於發展部與再現部。另一種角度來看，以第一主題作變化的發展部，和省略第一主題的再現部，使得發展部可以視作第一主題的變奏，和僅有第二主題的再現部形成對呈示部的對應，創意與蕭邦在《詼諧曲》與《敘事曲》互相呼應。從《f小調鋼琴協奏曲》到《大提琴奏鳴曲》，蕭邦展現出對「奏鳴曲式」的長期思考與一致性的處理手法，也符合蕭邦對曲類的定義原則。如此手法就歷史角度而言並不算完全新穎 [39]，在巴洛克時代的二段式奏鳴曲就有如此用法 [40]。蕭邦可能基於對巴洛克音樂的喜愛，透過研究而得到靈感，但也可能是自己發展出如是想法；畢竟史卡拉第（Doemnico Scarlatti）奏鳴曲的規模長度和蕭邦這三首《奏鳴曲》實在無法相比。

39. 見Alan Walker, "Chopin and Musical Structure," in *Frederic Chopin: Profiles of the Man and the Musician*, ed. Alan Walker (London: Barrie & Jenkins, 1966), 242.

40. Leikin, 170.

《第二號降b小調鋼琴奏鳴曲》

蕭邦《第二號鋼琴奏鳴曲》（Piano Sonata No. 2 in b flat minor, Op. 35）之所以被冠以「送葬」之名，在於第三樂章是一首「送葬進行曲」，也是此曲靈魂。蕭邦在學生時代（1827或1829）曾寫過一首《c小調送葬進行曲》（Marche Funèbre in c minor, Op. 72-2/ KK 1059-68）。此曲是習作性質，雖可見蕭邦的獨特個性和旋律美感，但並非特別出色的作品 [41]。但他在1837年另作的《送葬進行曲》，旋律美感和音響設計皆是頂尖，最後在1839年被作曲家併入新寫的奏鳴曲成為《第二號鋼琴奏鳴曲》的第三樂章。在這兩年內，蕭邦經歷與瑪麗亞的破碎婚事，又和喬治桑陷入熱戀，但這首奏鳴曲仍以第三樂章為本，以〈送葬進行曲〉素材開展出其他三個樂章。許多學者都曾為文分析，指出全曲四樂章之間隱藏的對應關係，包括蕭邦如何用相同動機、音型，透過逆行、反轉等等方式開展全曲。因此蕭邦《第二號鋼琴奏鳴曲》可稱為是一首「有機發展」、全曲環環相扣的作品 [42]。然而學者在一百餘年後所能歸納整理出的心得，並非蕭邦同時代音樂家所能立即察覺。此曲雖有獨特的陰暗之美，結構卻自問世後就批評不斷，連熱心支持蕭邦的舒曼都認為這首奏鳴曲四個樂章彼此之間根本毫無關聯，是作曲家「把他四個最瘋狂的孩子硬綁在一起」[43]。今日如此批評已不復見，而綜觀全曲我們可以從三大面向審視這首奇特而原創的作

41. 此曲樂譜有封塔納於1855年以作品72-2出版的版本，亦有牛津版本(Oxford Edition)，兩者在細節上相差頗多，見Paderewski版的蕭邦作品全集樂譜Fryderyk Chopin, *Fryderyk Chopin: Complete Works XVIII Minor Works* (Warsaw: Instytut Fryderyka Chopina, 1961), 67.

42. 請見Leikin與Walker的分析。Leikin, 160-187; Walker, 227-257.

43. Huneker, 295.

品：

1. 結構設計

　　一如前述，蕭邦《第二號鋼琴奏鳴曲》第一樂章雖採「奏鳴曲式」，但再現部並未重現第一主題，僅在發展部尾段（第154小節）稍稍帶回第一主題作暗示。除此之外，全曲既以第三樂章為本開展出其他三個樂章，雖仍有樂章區分，音樂情感卻將四樂章連結在一起。第一樂章結尾蕭邦自降b小調突然扭轉成降B大調作結，但和聲衝突並未解決，左手八度如達達馬蹄奔向毀滅，反而予人慘烈或壯烈的悲劇感。如此模糊的調性設計在蕭邦作品中屢見不鮮，《第三號詼諧曲》就是一例。但作為第一樂章卻如此收尾，既然衝突未能真正解決，那麼第二樂章自然必須承繼第一樂章未竟的樂思。果然，在第二樂章的詼諧曲，蕭邦開頭就運用了強勁的八度音與漸強，其節奏也有論者認為是自第一樂章結尾，左手八度的三連音延伸而來 [44]。

　　若進一步審視蕭邦的節奏設計，蕭邦在第一樂章第一主題後段於弱拍上設漸強，也和第二樂章在第三拍（弱拍）上加強音的做法前後呼應，讓這兩個樂章情感上可謂完全相連。第二樂章詼諧曲的節奏（第一拍和第三拍同樣是重拍），傅聰分析此段實為馬厝卡。「就音樂意義而言，第一樂章已是轟轟烈烈地悲劇結尾，音樂到此已是『同歸於盡』，基本上已經結

＝

44. Leikin, 170.

束了。但第二樂章接了代表波蘭土地的馬厝卡舞曲，就成為十足波蘭精神的顯現——雖然同歸於盡，卻是永不妥協，還要繼續反抗！」[45] 第一、二樂章間有如此特別聯繫，第二、三樂章之間蕭邦的設計也頗具巧思。第二樂章的詼諧曲若以傳統「詼諧曲I—中段—詼諧曲II」的三段式結構寫作，則「詼諧曲II」的猛烈力度必然和第三樂章以弱奏開始的〈送葬進行曲〉相異。然而蕭邦卻從第273小節到終尾以短短15小節重現平靜的中段主題，既讓這段優美旋律宛如回憶浮現，又成功引導音樂至以弱奏開始的第三樂章，讓此二樂章情感彼此相連。至於快速短小的第四樂章，本來就如同墓地鬼火或冷風，接在〈送葬進行曲〉後極為合適。第四樂章的和聲結構為「降b小調—降D大調—降b小調」，也和第三樂章三段相同，可視為自〈送葬進行曲〉化出的幽冥異想。透過如此設計，蕭邦可說實際上讓四個樂章前後相連，也呼應了他所處的浪漫時代 [46]。

2. 心理效果

　　蕭邦《第一號鋼琴奏鳴曲》之所以不成功，在於作曲家太在乎創意或和聲遊戲，卻忽略聽覺感受與心理效果，導致種種設計淪為寫作技巧展示。如此缺憾在《第二號鋼琴奏鳴曲》中不但未出現，蕭邦更圓熟運用各種技巧掌握聽者感受。只要演奏者能夠正確讀譜，就能了解蕭邦的意圖，並展現作曲家的音樂力量。

45. 筆者訪問傅聰（2010年1月29日），見本書附錄一。
46. 關於本曲死亡意象的討論，請見Lawence Kramer, "Chopin at the Funeral: Episodes in the History of Modern Death," in *Journal of the American Musicological Society, Vol. 54 No. 1* (2001), 97-123.

就和聲語言來看，蕭邦在第一樂章開頭，就以四小節的序奏給人強烈聽覺震撼：

|| 譜例：蕭邦《第二號鋼琴奏鳴曲》第一樂章第1-4小節

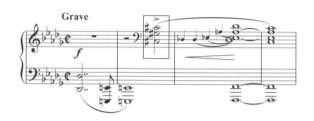

　　雖是降b小調的作品，序奏卻以左手降D音開始，並以附點節奏向下跳至E音，而形成不穩定感。右手加入時，則出現和降b小調無關的升C和弦，蕭邦卻也沒有轉調，顯然是要告訴演奏者必須彈出不同音色或聲響，以表現這個調性突兀[47]——既是強調，蕭邦並未停留，馬上導入降b小調而進入第一主題。如此刺激的序奏確能緊緊抓住聽者，隨第一主題出現一同墜入狂熱的黑暗世界。第四樂章以模糊不清的調性譜成，通篇弱奏之後，最後出現的兩聲強奏卻和先前篇幅完全獨立，戲劇性截斷樂曲，一樣是聽覺心理上的極大衝擊。

　　就節奏運用而言，蕭邦在二拍的第一樂章中大量運用三連音，第四樂章更幾乎全為三連音，創造自由的韻律感。第一主題中，他給了明確的休止符，要求清楚的斷句。演奏者只要能夠掌握蕭邦樂譜上的指示，就能自

47. Leikin, 162.

然表現出音樂的緊張急迫。第二樂章的三拍節奏和弱拍上置強音的做法，讓音樂帶有馬厝卡舞曲的波蘭民俗風，亦是聽覺心理上的強烈暗示。至於最關鍵的第三樂章，蕭邦寫出甚為具體的〈送葬進行曲〉——左手是喪鐘繚繞，右手附點節奏則是葬儀行進步伐。在中段的甜美追憶後，蕭邦卻讓〈送葬進行曲〉重現，這讓中段成為超現實的心理描寫，宛如導演運鏡切換場景。〈送葬進行曲〉最後結束時，蕭邦並未指示漸慢，更使此曲處於冷淡的超然，演奏者彷彿以旁觀者角度靜觀永恆的悲劇。

3. 寫作創意

經過動機與主題比對，我們已能確認蕭邦《第二號鋼琴奏鳴曲》，是由第三樂章〈送葬進行曲〉發展而出的四樂章作品。雖有論者認為蕭邦此曲受到貝多芬《第十二號鋼琴奏鳴曲》影響（皆為四樂章結構，第二樂章詼諧曲和第三樂章送葬進行曲也相同，貝多芬此曲第四樂章開頭，也讓人聯想到蕭邦的第四樂章）[48]，但如此以動機素材發展全曲，四樂章情感也環環相扣的設計，確實是獨創性的手筆，也為奏鳴曲提出新見解。至於最顯而易見的創意，自非第四樂章莫屬：這樣一個雙手齊奏相隔八度單音，調性模糊、結構不清、音樂純粹以單音線條表現，卻要求神乎其技踏瓣效果的詭異樂章，無疑遠遠超越了蕭邦的時代，讓人深深佩服作曲家的膽識與創意。那令人毛骨悚然的陰森樂念，是鋼琴音樂中神祕又恐怖的歌德式美學經典。安東·魯賓斯坦（Anton Rubinstein, 1829-1894）認為這是「掠過

———

48. 詳細討論請見Wayne Petty, "Chopin and the Ghost Beethoven," in *19th Century Music, Vol. 22, No. 3* (Spring, 1999), 281-299.

教堂墓地碑石上的夜風」，舒曼則比喻為「人面獅身的嘲弄」[49]。無論是音樂寫作或踏瓣運用，《第二號鋼琴奏鳴曲》終樂章都是音樂史上的重要里程碑，是讓人難忘的傑作。

《b小調第三號鋼琴奏鳴曲》

在《第二號鋼琴奏鳴曲》完成五年後，蕭邦於1844年夏天於諾昂，再次回到奏鳴曲，於隔年出版《第三號鋼琴奏鳴曲》（Piano Sonata No. 3 in b minor, Op. 58）。同樣是四個樂章，蕭邦此曲卻和第二號有很大不同。第二號雖然自第三樂章〈送葬進行曲〉精心設計出整首奏鳴曲，音樂卻從頭至尾一氣呵成，宛如一揮即就，第四樂章更予人即興揮灑之感。相較之下，《第三號鋼琴奏鳴曲》就似乎全然是頭腦運作下的產品：全曲充滿嚴密的對位線條，和聲設計、節奏處理與動機運用更為細膩，也要求鋼琴家燦爛輝煌的演奏技巧，是作曲家以高段寫作技巧創造出的精深巨作。

「蕭邦奏鳴曲式」完整呈現

就結構看來，《第三號鋼琴奏鳴曲》具有明確的對稱結構。首尾兩樂章都是「奏鳴曲式」，中間的第二、三樂章都是三段式。第一樂章同樣沒有於再現部重現第一主題，但段落編排工整。第四樂章再現部如同《第一號敘事曲》，第一、二主題倒置，而如此「第一主題—第二主題—第一主題—第二主題」的順序，更和第一樂章首尾呼應；而兩者若以宏觀角度觀

≡

49. Huneker, 299.

察，把「呈示部」當成一整體，則此二樂章皆可視為大型變奏曲：

蕭邦《第三號鋼琴奏鳴曲》第一樂章結構大要					
段落	呈示部		發展部	再現部	尾奏
主題	第一主題	第二主題	第一主題	第二主題	（第一主題）
調性	b小調	D大調	升f小調－轉調發展	B大調	

然而蕭邦的巧妙處，在於第一、四與第二、三樂章並非完全對應。首尾兩樂章結尾的方式不同，主題處理也有差異。第四樂章尾奏雖出於第二主題，蕭邦卻開展出燦爛至極的華麗技巧，炫目到讓人已難以辨認原本主題面貌，和第一樂章取得對稱的創造性模糊。第二樂章的詼諧曲結構是標準的「詼諧曲I－中段－詼諧曲II」，而第三樂章雖也是「A－B－A」三段式，卻加了四小節的序奏。這段序奏和聲效果相當特殊，幾經轉折才到主調B大調。序奏前兩小節的強音（ff）和附點節奏皆為其後段落所無，提供第二樂章進入第三樂章的情感準備，也創造出強烈戲劇性。此時的蕭邦已將結構形式掌握於股掌之間，並做最大的表現效果，四個樂章的編排也呈現高度理性思維之美。

蕭邦的高度智性，更顯現在他細膩的寫作中。第一樂章雖以兩個主題寫成，實則為更小單位的動機構成。第一主題即包含三個動機（見譜例7-5，Leikin之分析），而蕭邦透過各種技巧運用這三個動機開展樂章[50]：

≡

50. Leikin, 175.

蕭邦《第三號鋼琴奏鳴曲》第四樂章結構大要						
段落	呈示部		發展部	再現部		尾奏
主題	第一主題	第二主題	第一主題	第二主題	第一主題	（第二主題）
調性	b小調	B大調	e小調	降E大調	b小調	

‖ 譜例：蕭邦《第三號鋼琴奏鳴曲》第一樂章第一主題第1-3小節

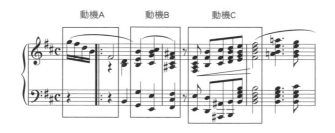

　　所謂的第一主題，其實是這三個動機的交織開展，發展部更是如此。而此樂章的第二主題雖然性格和第一主題不同，卻包含了第一主題的A動機，之後的音型模式也和第一主題相當相似，說明這兩個主題其實互為表裡，是同樣素材的不同變化，讓第二主題成為第一主題動機的變形：[51]

‖ 譜例：蕭邦《第三號鋼琴奏鳴曲》第一樂章第一主題動機A與動機C

51. 詳見Samson, *The Music of Chopin*, 134.

‖ 譜例：蕭邦《第三號鋼琴奏鳴曲》第一樂章第二主題第41-43小節右手旋律

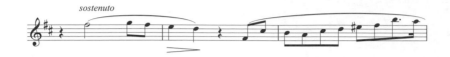

　　如此寫作方式，自然讓第一樂章成為「有機發展」；蕭邦運用巴赫的各種經典手法，對動機進行正行、逆行、卡農等等處理，讓所有素材緊密連結。《第三號鋼琴奏鳴曲》除了有扣人心弦的優美旋律，更有嚴密周詳的音樂筆法，組織動機的手法較《第二號鋼琴奏鳴曲》更上層樓，確實是晚期經典。

調性運用與情感描寫

　　相較於《第二號鋼琴奏鳴曲》的奇詭迷離，《第三號鋼琴奏鳴曲》雖然也是小調，卻有明朗樂思與恢弘氣勢，首尾樂章都結束在大調。樂曲一方面呈現理性之美，一方面也有溫柔抒情。《第二號鋼琴奏鳴曲》以調性轉折所帶出的心理掌握，作曲家在此曲也有傑出表現。第一樂章呈示部第一主題進入第二主題時，蕭邦先讓音樂轉入d小調，幾經波折後方進入D大調，複雜的旋律線條此時也化為單純的歌唱與伴奏，和聲處理與樂曲織體兩方面皆予人豁然開朗之感。發展部雖以第一主題為變化，但在進入再現部（第二主題）前，卻巧妙引入第二主題後半旋律，預告其後完整主題的重現。第二樂章的詼諧曲中段調性模糊，並將詼諧曲尾段的強音節奏當成動機運用於中段，和前後詼諧曲快速遊走的樂思呼應，也是相當精采的設計。

第三樂章在序奏後，先是夜曲風的歌調，中段則是美到令人心碎的詠嘆，調性則繼續在模糊光影中游移，增添此處的瑰麗夢幻。第四樂章蕭邦不只有精心設計的對位寫作，更在琴鍵上開展英雄式的炫技，召喚出的氣魄與音量在其作品中皆屬罕見，結尾技巧更是絢爛奪目。四個樂章分別呈現理性、徬徨、深情、燦爛，格局之大、內容之富，皆證明蕭邦的偉大。

除了樂曲設計精采，作曲家的精細工筆也表現在相似段落的不同寫法上。第三樂章三段式的前後兩段，蕭邦的伴奏寫法完全不同。後段的伴奏加上右手的華麗裝飾是標準的夜曲風格，但前段的附點節奏卻讓人想到送葬進行曲。演奏者必須正視兩段伴奏根本性不同，方能透過音樂說出作曲家的話，將這三段提出完整邏輯與合理詮釋。第四樂章第一主題每次出現，聽覺上雖大致相同，蕭邦卻以不同寫法表現，同中求異而富含變化。

▌▌譜例：蕭邦《第三號鋼琴奏鳴曲》第四樂章第9-11小節

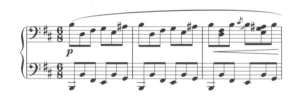

▌▌譜例：蕭邦《第三號鋼琴奏鳴曲》第四樂章第100-102小節

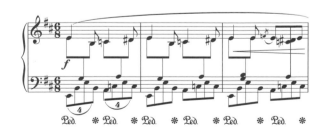

‖ 譜例：蕭邦《第三號鋼琴奏鳴曲》第四樂章第207-209小節

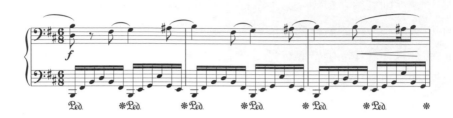

　　如果不能正確表現出這些不同，就失去音樂所蘊含的內在張力。更細膩的旋律設計在第二樂章中段，看似相同的旋律，連結線寫法卻不相同。在以往版本中，編輯往往無法認清蕭邦本意而改印成相同句法。但回歸蕭邦原稿，就可確認蕭邦的確希望相似樂句彼此不同，之間差異正提示演奏者須要以不同方式處理：

‖ 譜例：蕭邦《第三號鋼琴奏鳴曲》第二樂章第81-84小節（錯誤編輯）

‖ 譜例：蕭邦《第三號鋼琴奏鳴曲》第二樂章第81-84小節（原稿）

蕭邦生前最後出版之作：《大提琴奏鳴曲》

　　《第三號鋼琴奏鳴曲》呈現蕭邦深刻的「奏鳴曲式」思考，而令人驚喜且驚訝的是這並非他最後一首奏鳴曲。隔年蕭邦再次寫下一部四樂章奏鳴曲，和《第三號鋼琴奏鳴曲》互為表裡，也為「蕭邦奏鳴曲式」定型。但更驚奇的是這次並非鋼琴獨奏作品，而是寫給鋼琴和大提琴的《大提琴奏鳴曲》（Sonata for Cello and Piano in g minor, Op.65）。

　　蕭邦對大提琴向來有所偏愛，他的鋼琴作品中也常出現類似大提琴歌唱旋律的段落。除了對大提琴聲音的喜愛，蕭邦與大提琴家范修模（Auguste Franchomme）的長年友誼則是他寫作這首《大提琴奏鳴曲》的主要原因。早在1832 年，蕭邦就曾和他合作《歌劇魔鬼勞伯特主題之音樂會大二重奏》。為感謝范修模的友誼，蕭邦於1845 年秋天動筆，隔年完成的《大提琴奏鳴曲》題贈范修模，兩人並於1848年2月16日在普雷耶爾廳（Salle Pleyel）正式公演（僅演出後三樂章）。這是蕭邦在巴黎最後一場音樂會，此曲也成為蕭邦生前最後出版的作品。

　　接在《第三號鋼琴奏鳴曲》之後，這首《大提琴奏鳴曲》在形式上的確和前者甚為相似：第一樂章都是發展部以第一主題為變化，於再現部僅重現第二主題。蕭邦也以附點節奏與音型動機開展整個樂章，素材運用的嚴密度和《第三號鋼琴奏鳴曲》不相上下 [52]；第四樂章再現部兩主題倒置，整體結構和第一樂章前後呼應；第二、三樂章也都是三段式，順序皆

52. 此曲的素材開展可見Samson, *The Music of Chopin*, 138-141.

為詼諧曲、慢板樂章。凡此種種，都和《第三號鋼琴奏鳴曲》相同：

蕭邦《大提琴奏鳴曲》第一樂章結構大要

段落	呈示部		發展部	再現部	尾奏
主題	第一主題	第二主題	第一主題	第二主題	（第一主題）
調性	g小調	降B大調	轉調發展	G大調——g小調	

蕭邦《大提琴奏鳴曲》第四樂章結構大要

段落	呈示部		發展部	再現部		尾奏
主題	第一主題	第二主題	第一主題	第二主題	第一主題	（第二主題）
調性	g小調	c小調	d小調	d小調	g小調	G大調

　　但蕭邦並非自我重複，而是經由不斷思索後整理出對「奏鳴曲式」的新見解，《大提琴奏鳴曲》也有和《第三號鋼琴奏鳴曲》不同之處。在樂章比例上，《大提琴奏鳴曲》第一樂章篇幅甚為長大（含反覆），為其後三個樂章之總長。《第三號鋼琴奏鳴曲》詼諧曲短而慢板樂章長，《大提琴奏鳴曲》卻相反，慢板樂章甚至僅有二十七小節，是極精練的手筆。身為鋼琴演奏大師，又為好友寫作，蕭邦此曲以細膩精巧的筆法讓兩個樂器求得對等平衡。本曲第一樂章樂曲發展完全由鋼琴與大提琴互動完成，整個樂章都是兩個樂器的對話，甚至找不出一句齊奏，蕭邦精湛的對位線條寫作，也的確讓兩者勢均力敵，沒有互為伴奏的段落，寫法極其特別[53]。其後的三個樂章鋼琴雖稍有「伴奏」樂段，整體而言仍和大提琴對等；而在塔朗泰拉舞曲式的第四樂章，鋼琴之光耀奪目，甚至足以一搶大提琴的風采。但第二、三樂章大提琴的歌唱之美，卻又美得足以令人聞之落淚。本曲大提琴部分范修模自然在技巧層面幫助蕭邦甚多，作曲家也充分掌握

大提琴性能，並盡情發揮此樂器的音色、音域與歌唱性。此曲對鋼琴和大提琴而言都是難曲，蕭邦卻寫了極為扎實的音樂，沒有任何炫技賣弄的段落，樂曲豐富深刻而不花俏炫耀，較《第三號鋼琴奏鳴曲》更為內省，也讓人看到不一樣的蕭邦。

值得一提的，是《大提琴奏鳴曲》和《第三號鋼琴奏鳴曲》雖然結構相近，但《大提琴奏鳴曲》的第三樂章中段旋律竟和《第二號鋼琴奏鳴曲》的〈送葬進行曲〉中段神似，彷彿該段的引用：

▌▌譜例：蕭邦《第二號鋼琴奏鳴曲》第三樂章第31-32小節鋼琴右手樂句

▌▌譜例：蕭邦《大提琴奏鳴曲》第三樂章第1小節大提琴樂句

53. 這樣的寫法，論者如Jim Samson就認為鋼琴部分顯得「不太蕭邦」（Samson, *Chopin*, 269），但筆者認為若考量到蕭邦試圖平衡兩個樂器的努力，以及這是他首次寫作一部兩樂器勢均力敵的作品的事實看來，此曲自然不能純然由鋼琴觀點考量，蕭邦在此曲也不再是一位鋼琴音樂作曲家。

這是純然的巧合，還是作曲家真的預見死亡，眾說紛紜，但我們無從得知。無論如何，蕭邦為第三樂章寫下極為優美的抒情詠嘆，第二樂章中段的大提琴歌唱也堪稱一絕。大提琴確實是蕭邦心愛的樂器，即使樂曲寫作用盡智巧，那融合甜美與哀愁的筆法仍是渾然天成、獨一無二的蕭邦──而這完全是無數汗水的成果。「我寫了一點卻又劃去許多」，蕭邦這樣寫給他的姊姊，「有時我為成果感到開心，有時不然。我把此曲擱在牆角，過些時候再撿回來」。即使在人生最後，蕭邦仍努力學習新的寫作技巧，認識並開發大提琴性能，而此曲罕見的大量草稿則忠實記錄蕭邦奮鬥的軌跡，成為可貴的歷史文獻。[54]

結語

從《第二號鋼琴奏鳴曲》到《大提琴奏鳴曲》，我們可以明確看出蕭邦對「奏鳴曲式」的結構概念：發展部以第一主題為主，再現部省略第一主題（奏鳴曲式之第一樂章），或是以主題倒置的方式將第二主題接於發展部之後，最後第一主題重現並導入尾奏（奏鳴曲式之第四樂章），將變奏曲概念與「奏鳴曲式」結合為一。第二樂章為詼諧曲，第三樂章為慢板樂章，四個樂章在結構上前後對稱，展現理性邏輯之美。在成熟期完成的三首奏鳴曲，許多結構概念出於蕭邦《敘事曲》，而此三曲情感連結與音樂行進之流暢，亦宛如大型敘事曲（以《第二號鋼琴奏鳴曲》為最），寫作嚴謹而充滿對比，提出自成一家的「蕭邦奏鳴曲式」。《第三號鋼琴奏鳴曲》與《大提琴奏鳴曲》細膩的對位線條與動機發展，則顯現蕭邦晚期

54. Samson, *The Music of Chopin*, 137.

創作已經逐漸脫離鋼琴，呈現越來越純粹的音樂思考。

看完蕭邦的三類大型作品之後，下一章我們將看蕭邦的舞曲與歌曲，看他如何藉舞蹈與歌曲的想像既寫小曲又寫大曲，展現全方面寫作技巧。

延伸欣賞與演奏錄音推薦

蕭邦《第二號鋼琴奏鳴曲》和貝多芬《第十二號鋼琴奏鳴曲》第三樂章同為送葬進行曲，可比較聆聽，而舒曼與李斯特的奏鳴曲也可和蕭邦的創意作對比。筆者推薦延伸欣賞作品為：

貝多芬
《第十二號鋼琴奏鳴曲》（Piano Sonata No. 12 in A flat major, Op. 26）
推薦錄音：波里尼（Maurizio Pollini, DG）

舒曼
《第一號鋼琴奏鳴曲》
推薦錄音：薇莎拉絲（Elisso Virsaladze, Live Classic）
《第二號鋼琴奏鳴曲》（Piano Sonata No. 2 in g minor, Op. 22）
推薦錄音：李希特（Sviatoslav Richter, EMI）
《第三號鋼琴奏鳴曲》（Piano Sonata No. 3 in f minor, Op. 14）
推薦錄音：霍洛維茲（Vladimir Horowitz, BMG）

李斯特
《但丁奏鳴曲》

推薦錄音：貝爾曼（Lazar Berman, DG）

《b小調鋼琴奏鳴曲》

推薦錄音：齊瑪曼（Krystian Zimerman, DG）

　　此外史克里亞賓《第三號鋼琴奏鳴曲》形式上取法蕭邦《第三號鋼琴奏鳴曲》，一併聆賞自可發現其中異同趣味。拉赫曼尼諾夫和蕭邦的《大提琴奏鳴曲》雖然結構不同，但皆為四樂章和g小調，或可看作拉赫曼尼諾夫受蕭邦影響之作。只是此曲鋼琴部分過分艱深，根本是「大提琴奏鳴曲加上鋼琴協奏曲」，寫法和蕭邦相異。

史克里亞賓

《第三號鋼琴奏鳴曲》（Piano Sonata No.3 in f sharp minor, Op. 23）

推薦錄音：陳毓襄（Gwhyneth Chen, ProPiano）

　　　　　霍洛維茲（Vladimir Horowitz, BMG）

拉赫曼尼諾夫：

《大提琴奏鳴曲》（Sonata for Cello and Piano in g minor, Op. 19）

推薦錄音：卡普松/齊柏絲坦

　　　　　（Gautier Capuçon/ Lilya Zilberstein, EMI）

蕭邦奏鳴曲推薦錄音

　　蕭邦第二、三號《鋼琴奏鳴曲》是極為重要的經典曲目，錄音也多不勝數，愛樂者可以多多比較各家風格，聽聽蕭邦的不同面貌。早期錄音中，《第二號鋼琴奏鳴曲》的〈送葬進行曲〉常被單獨錄製，演

奏家也毫不保留地提出極為個人化的心得。帕德雷夫斯基（Ignacy Jan Paderewski）、費利德罕（Arthur Friedheim，僅至中段）、福利德曼（Ignaz Friedman）都有錄音傳世。福利德曼的演奏更動樂譜甚多，低音設計完全自出心得，更一併錄製第四樂章，展現奇特的樂句劃分。

然而如果聽到法國鋼琴大師蒲諾（Raoul Pugno）的〈送葬進行曲〉，大概會覺得意外：他竟然以強奏彈〈送葬進行曲〉中段後的進行曲重現。如此和樂譜正相反的特別詮釋可追溯至安東‧魯賓斯坦；他是如此彈法的第一人，當年造成極大轟動。曾親自聆賞安東‧魯賓斯坦演出的拉赫曼尼諾夫，則將如此詮釋發揮至極並內化成自己的風格，而他的《第二號鋼琴奏鳴曲》錄音，無論分句、速度、詮釋都完全以作曲家角度重新審視蕭邦，又以大鋼琴家的技法呈現，是不可不聽的經典。柯爾托（Alfred Cortot）的二曲奏鳴曲錄音也展現極為獨到的心得，第二號第四樂章充滿崩離四散的音符，音樂的詩意與想像力卻不讓人覺得誇張，也是必聽名作。法國鋼琴名家羅塔（Robert Lortat）的第二號錄音也是早期傑作，而德國鋼琴大師巴克豪斯（Wilhelm Backhaus, Decca）和肯普夫（Wilhelm Kempff, Decca）不約而同都錄製了第二號（後者尚有第三號），讓人難得一聞德國學派對蕭邦鋼琴奏鳴曲的觀點；雖然大概不會再有人如肯普夫，敢以幾乎放慢一倍的速度演奏第四樂章，著實勇氣可嘉。

在蕭邦大賽名家錄音中，第三號是歐伯林（Lev Oborin, BMG/Melodiya）最心愛的曲目之一，此曲錄音也是這位蘇聯一代蕭邦大師的見證。馬庫津斯基（Witold Malcuzynski, EMI）的錄音思考透徹、句法仔細，讓聽者能充分學習鋼琴家的思考。阿胥肯納吉（Vladimir Ashkenazy, Decca）的第三號較第二號表現更佳，但二曲仍屬他的優秀錄音。阿格麗

希（Martha Argerich, DG）的第二號第四樂章難得以慢速演奏，全力表現幽冥鬼魅之感，而其第三號雖琢磨不深，音樂仍屬流暢，終樂章結尾之快簡直駭人聽聞。歐爾頌（Garrick Ohlsson, hyperion）的第二號第四樂章踏瓣運用較阿格麗希更為傑出，第三號終樂章有如萬馬奔騰，不愧是他當年蕭邦大賽的決勝曲之一。波里尼（Marizio Pollini, DG）的兩曲錄音端正工整，技巧也相當出色。近年重錄的第二號力道雖嫌不足，但能提出優雅理性的蕭邦詮釋，樂句也高貴自然。新錄音中，他使用最新校訂版，第一樂章反覆亦包括序奏，也是一項特色。鄧泰山（Dang Thai Son, Victor）的二曲演奏線條勾勒細膩，音色雕琢甚美，將蕭邦的古典與浪漫風格表現得恰到好處。波哥雷里奇（Ivo Pogorelich, DG）的第二號第一樂章結尾張狂放肆，第二樂章開頭卻刻意降低音量。全曲踏瓣使用極為節省，連第四樂章亦然，果然是話題之作。第三號雖未發行錄音卻有錄影（DG），值得一看。

其他著名錄音中，李帕第（Dinu Lipatti, EMI）的第三號向來頗受讚譽，也的確名副其實。富蘭索瓦（Samson François, EMI）的演奏揮灑自如，馬卡洛夫（Nikita Magaloff, Philips）則抒情優雅，第三號尤其出色。魯賓斯坦（Arthur Rubinstein, BMG）的二曲錄音都有傑出表現，充分發揮其個人風格氣質。美國鋼琴家范克萊本（Van Cliburn, RCA）的兩曲錄音音色並未琢磨最佳，獨特的浪漫句法卻值得一聽。更傑出的演奏則是卡佩爾（William Kapell, BMG）的兩曲錄音，對技巧的嚴格要求讓人著實敬佩。霍洛維茲（Vladimir Horowitz, BMG, Sony）的兩次第二號錄音頗為不同，卻都極其神經質。他的樂句處理和樂譜出入甚大，第一樂章第一主題更可說和樂譜相反，但霍洛維茲卻將全曲融合成敘事曲，須以整體邏輯視其詮釋，而他充分發揮神乎其技的音色、力道與音響控制，是風格奇特的一家

之言。吹毛求疵的米凱蘭傑利（Arturo Benedetti Michelangeli）始終未曾正式錄製此曲，其第二號演奏只能透過不同時期的許多現場錄音追憶。加伏里洛夫（Andrei Gavrilov, EMI, DG）的第二號兩次錄音各有特色，EMI版本如火山爆發，DG版則以音色取勝，但都走極端風。更沉溺的演出則是蘇可洛夫（Grigory Sokolov, Opus111）的第二號，第三樂章甚至超過九分半鐘，不見得是能讓人接受的演奏。紀新（Evgeny Kissin, BMG）的第三號是自我風格追尋之作（BMG），之後的第二號（BMG）則展現他成熟的青年風格，第二樂章極為快速凌厲，第三樂章卻慢至十分半鐘，第四樂章的踏瓣效果非常出色，全曲自信大膽卻不矯揉做作，是從神童邁向大師的里程碑。魯迪（Mikhail Rudy, EMI）的第二號也使用最新校訂版，第一樂章反覆包括序奏，音樂也有鋼琴家多年錘鍊後的心得，是鋼琴家本人的得意之作。德米丹柯（Nikolai Demidenko）的舊版第三號已經相當精采且特別（hyperion），新錄音音色琢磨更深，音樂則更為個人化（oynx）。吉利爾斯（Emil Gilels）壯年錄製的第二號熱情端正（Testament），晚年錄製的第三號琢磨甚深（DG），第一樂章全力解析動機與內聲部對位線條，反而是偏向德國風格的蕭邦。然而他依然能在第二樂章彈出靈動，第三樂章極盡綿長歌唱之能事，第四樂章氣勢之壯大更屬罕聞。至於若想聽「好玩」的演奏，顧爾德（Glenn Gould, Sony）以第三號「證明」他「不會彈蕭邦」，成果就讓有心人自己去品嘗。

蕭邦的《大提琴奏鳴曲》鋼琴和大提琴兩者同等重要，也是諸多名家競相演奏的名作。羅斯卓波維奇與阿格麗希的演奏（Mstislav Rostropovich/ Martha Argerich, DG），大提琴苦澀憂鬱而鋼琴熱情如火，是特別且讓人難忘的演奏。匈牙利大師史塔克與賽伯克（János Starker/ György Sebők, Mercury）的嚴謹理性，和馬友友與艾克斯（Yo-yo Ma/ Emanuel Ax, Sony）

的華麗浪漫，都在精采互動中展現靈性與火花。歐爾頌和柏伊（Garrick Ohlsson / Carter Brey, hyperion）則提出全面周延的詮釋，鋼琴和大提琴的對話交織尤其句法細膩。近年新錄音中，俄國組合克尼那茲耶夫與盧岡斯基（Alexander Kniazev / Nikolai Lugansky, Warner）的演奏技巧出眾而有自信觀點，第三樂章刻劃尤其深刻，是相當傑出的演奏。他們的前輩顧特曼與薇莎拉絲（Natalia Gutman / Elisso Virsaladze, Live Classics）於2004年的現場錄音更是技藝純熟，顧特曼的弓法與薇莎拉絲的音色，還有那全然自由的順暢搭配與熱情揮灑，在在令人佩服其藝術成就。

歌聲舞影

8

蕭邦《圓舞曲》、《馬厝卡》、《波蘭舞曲》與《波蘭歌曲》

蕭邦以舞曲形式寫下諸多作品，許多作品維持小曲風格和段落，但也有的舞曲延展出恢弘的結構與篇幅，而成為大型作品。就舞曲而言，蕭邦雖有早期作品中所出現的《對舞舞曲》等小品，以及管弦樂合奏作品中的波蘭風格作品等，但他真正具有系列規劃寫作的曲類僅有圓舞曲、馬厝卡和波蘭舞曲這三類。這三種舞曲都是三拍，性格卻有很大不同，蕭邦對它們的寫作態度和創作想像也不同。首先，讓我們來看看蕭邦的《圓舞曲》。

從華沙、維也納到巴黎：蕭邦與其《圓舞曲》

想到圓舞曲（華爾滋），自然就想到維也納。這種三拍舞蹈（多為三四拍，少數為三八拍或三二拍）的歷史可追溯到十六世紀，從粗野的鄉村農民舞蹈，轉化為圓滑旋轉的都市風舞步，在十九世紀初以驚人速度風靡歐洲。就音樂創作而言，藍納（Josef Lanner, 1801-1843）和老約翰·史特勞斯（Johann Strauss I, 1804-1849）所寫作的大量樂團圓舞曲，既供伴舞，有些也供音樂會演奏，圓舞曲逐漸成為音樂會作品。第一首真正的「音樂會圓舞曲」是韋伯（Carl Maria von Weber, 1786-1826）於1819年所寫作的《邀舞》（Aufforderung zum Tanze, Op. 65），舒伯特（Franz Schubert, 1797-1828）也寫了為數甚多的圓舞曲供家庭演奏娛樂之用。在蕭邦《圓舞曲》之前，這個曲類已經不乏音樂性創作。而圓舞曲也在十九世紀初到達華沙，當地作曲家也開始寫作為演奏用的圓舞曲，沙龍中甚至足以和波蘭舞曲與馬厝卡分庭抗禮，不難想見其熱潮 [1]。事實上，圓舞曲的

1. Samson, *The Music of Chopin*, 120-121.

三拍節奏和馬厝卡等波蘭本地舞曲頗有相似之處，對波蘭人而言自格外熟悉。然而一如我們後來會見到，波蘭舞曲屬於貴族，圓舞曲也屬於城市與中產階級，和馬厝卡的民俗鄉間風格不同。蕭邦在波蘭就熟知圓舞曲，更知圓舞曲在沙龍的重要性與其所象徵的社會階級，也終為器樂圓舞曲開展出新風格。

少年蕭邦的圓舞曲創作

即使熟悉圓舞曲，蕭邦對這個曲類的感覺卻相當複雜。雖然今日我們有十九首蕭邦《圓舞曲》可供欣賞，作曲家在世時卻只出版八首，而這八曲性格和其他未出版的作品確有相當不同。早在蕭邦第一首出版的圓舞曲（作品18）前，他在1827至1830年的華沙歲月中已寫作六首圓舞曲。《降A大調圓舞曲》（Waltz in A flat major, KK 1209-11）和《降E大調圓舞曲》（Waltz in E flat major, KK 1212）是在蕭邦作曲老師之女愛蜜莉（Emilie Elsner）所藏紀念冊中發現的蕭邦作品。《降A大調圓舞曲》是蕭邦唯一以三八拍（八分音符為一拍，每小節三拍）寫作的圓舞曲，非常短捷快速，而以簡單三段式寫成，降D大調的中段也維持原速。此曲左手伴奏沒有什麼變化，樂曲旨在表現右手快速來回運指的演奏技巧。《降E大調圓舞曲》樂曲編排，則完全照實際跳舞型式「主題―插句1―主題―插句2―主題―插句3―主題―插句4―主題」譜曲，可說是實用圓舞曲的鋼琴版本 [2]。

———

2. 需要特別注意的，是蕭邦《圓舞曲》原則上仍是器樂圓舞曲，而非舞蹈圓舞曲，故三拍節奏處理應均勻等分，而非維也納圓舞曲第一拍稍作延長。

至於約在1830年前後所寫的《E大調圓舞曲》（Waltz in E major, KK 1207-8）和《e小調圓舞曲》（Waltz in e minor, KK 1213-14）則各有迷人風味。兩曲都在簡短導奏後開展樂曲，《E大調圓舞曲》採用輪旋曲「a - b - a - c - a - b - a」的架構徐緩鋪陳，也是一首可以用於實際舞蹈的創作。以三段式寫成的《e小調圓舞曲》和先前《降A大調圓舞曲》呼應，以華麗靈巧與昂揚神采著名，鋼琴技巧運用更為豐富且有燦爛尾奏，和聲語言也極富特色，既是為鋼琴演奏所創作的小品，也是蕭邦這六首中最著名的一曲。

　　至於由封塔納（Fontana）收於作品69、70出版的《b小調圓舞曲》（Waltz in b minor, Op. 69 No. 2）和《降D大調圓舞曲》（Waltz in D flat major, Op. 70 No. 3），則是這六曲中篇幅較長的作品。《b小調圓舞曲》以「a - b - a - c - a - b - a」輪旋曲式寫成，前兩個主題各為b小調與D大調，中間的c主題雖轉入B大調，隨著音樂進行卻又進入小調，和前二主題一樣悲歡莫明，是具有情感發展與深度的圓舞曲。而根據蕭邦書信，《降D大調圓舞曲》是他思念暗戀情人康絲坦琪亞（Konstancja Gladkowska）而寫下的作品 [3]，結構是單純但自由的三段式，主題分別為「第一段（a - b）─中段（c - d - c）─第一段重現（a - b）」，果然是甜美可愛、洋溢青春感覺的小品。

　　綜觀這六首《圓舞曲》，《b小調圓舞曲》和《降D大調圓舞曲》像是內心獨白，其他四曲不是具有實用性，為舞蹈圓舞曲的鋼琴版本，是「華

───

3. Ibid, 121.

麗風格」展現，為表現演奏技巧用的小品，和蕭邦早期《波蘭舞曲》等其他舞曲類似。而若只從這六曲觀之，蕭邦似乎甚為喜愛圓舞曲，但實際情形卻曖昧不明。至少在1829年蕭邦到維也納時，他見到這個城市為圓舞曲瘋狂，卻鄙視如此娛樂。從書信中，我們可以清楚看到蕭邦對這種熱門流行的挖苦諷刺，尖酸刻薄的語調讓人難以想像他自己也已寫作數首圓舞曲。作品70之一的《降G大調圓舞曲》（Waltz in G flat major, Op. 70 No. 1）就有說法推測這是蕭邦於維也納所寫的圓舞曲，原因在於此曲充滿誇張化的維也納風格，第一主題更像是奧地利「尤德林」（Yodeling）曲調[4]。這首三段式圓舞曲雖然不失優雅，卻極可能是蕭邦的諷刺之作——或許蕭邦真的討厭維也納式圓舞曲，也或許他是見到藍納和老約翰・史特勞斯大為成功，嚴肅創作卻不被重視的情景而感到氣憤，但無論如何，若和馬厝卡舞曲相較，我們應能肯定蕭邦對圓舞曲並沒有那麼大的創作熱情。舉例而言，作品18在1833年譜成，1834年出版，但蕭邦下一次出版圓舞曲，卻要到1838年的作品34（三曲）。1840年他發表了規模最為龐大的作品42，下一次發表卻要到1847年的作品64（三曲），距其過世不過兩年；而這就是蕭邦生前所有出版的圓舞曲。相較於他《夜曲》和《馬厝卡》的多產，以及對大型曲式《敘事曲》、《詼諧曲》、《奏鳴曲》的不斷思索，《圓舞曲》雖屬蕭邦最迷人也最受歡迎的創作，卻也是蕭邦較不用心於發展創作可能與探索實驗的曲類。

≡

4. 請試想電影《真善美》中的布偶戲，或是台語歌《山頂黑狗兄》中的「U-Lai-E-Lee」，再比較此曲主題。見Wolff, 218.

作品18與作品34：進軍沙龍音樂的精巧創作

蕭邦之所以仍會寫作圓舞曲，最主要原因應是市場需求。既是特別為市場寫作，以蕭邦的個性，他反而必須拿出更精練完善的筆法，讓每一曲皆無懈可擊。或許這即是蕭邦出版的八首《圓舞曲》雖沒有太大實驗性格，也沒有太多意外，卻皆毫無敗筆，也毫無平庸之作的原因。《降E大調華麗大圓舞曲》（Grande valse brillante in E flat major, Op. 18）是蕭邦正式進軍沙龍音樂會圓舞曲之作。雖然技巧不算困難，但蕭邦巧妙運用時尚的「華麗風格」裝飾音型，輕盈快意的曲調也是「華麗風格」本色，此曲也就理所當然加以「華麗」（brillante）之名。這部作品中，蕭邦捕捉到城市圓舞曲的風格、中產階級的悠閒趣味，以及圓舞曲在設定開頭主題之後，不斷插入新旋律、新主題的舞蹈模式。全曲結構可圖示如下（括號中的段落表示反覆）：

蕭邦圓舞曲作品18結構大要									
段落	A		B		C		D	A	
主題	a	b	c	d	e	f	g	a	b
調性	降E大調	降A大調	降D大調	降A大調	降D大調	降b小調	降G大調	降E大調	降A大調
型式	（a）—b—a—b		（c）—d—c		e—（f—e）		g	a—b—a	

韋伯的《邀舞》有具體的故事情節：男士邀請女士共舞，女士先遲疑後接受，開展數段舞蹈後兩人告別。蕭邦這首圓舞曲雖然也有豐富段落，但他並不重複韋伯的樂念。全曲在規律速度下樂念不斷流轉，彷彿作曲家以自己敏銳的觀察力描寫舞會中的形形色色。歡樂、調情、口角、笑

鬧……男男女女的所有細節皆透過音樂表現，是具體而微的上流社會眾生相。

即使蕭邦的音樂表情生動，《降E大調華麗大圓舞曲》和學生時代所寫的《降E大調圓舞曲》最大的不同，即是蕭邦讓各主題彼此聯繫。a主題和b主題之間節奏相關，b主題和d主題之間動機相關，c主題和e主題以及d主題和f主題則是素材相關。g主題則是先前d主題樂句的延伸，尾奏更技巧性地帶出a、b、d與f主題 [5]。透過主題間的連結對應，《降E大調華麗大圓舞曲》雖然多達七個主題，聽來卻不覺得蕪雜而有內在統一感。就音樂寫作而言，此曲作為蕭邦第一首授權發表的圓舞曲，確實是躊躇滿志之作。

蕭邦對圓舞曲的思索，在作品34的《三首華麗圓舞曲》（Trois valses brillante, Op. 34）得到進一步發展。這組圓舞曲三曲各有意義；第一首是1835年所作，型式和規模都是《降E大調華麗大圓舞曲》的延伸；第三首是1838年寫成，快速華麗正適合作為此組結尾。第二首其實是1831年在維也納的作品，蕭邦以此憂鬱曲調來平衡前後二曲的歡樂，而以此曲簡單的形式看來，若非放在一組作品中出版，在盛行的巴黎圓舞曲風格下，蕭邦顯然難以單獨出版。就素材運用而言，《降E大調華麗大圓舞曲》所出現的音型、節奏，甚至樂句、旋律素材，都在作品34首尾兩曲中出現，也可視為蕭邦對圓舞曲這個曲類的風格定義。

《降E大調華麗大圓舞曲》僅有四小節序引，作品34之一《降A大調華

5. Samson, 123.

麗圓舞曲》（Valse brillante in A flat major, Op. 34 No. 1）則有16小節前奏。這段前奏寫得活潑而充滿律動，確實有舞會開始的興奮感。在前奏之後，全曲結構如下：

蕭邦圓舞曲作品34之一結構大要									
段落	A		B	C		B	A		B—尾奏
主題	a	b	c	d	e	c	a	b	c—尾奏
調性	前奏—降A大調	降A大調	降A大調	降D大調	降b小調	降G大調	降A大調	降A大調	降A大調
型式	（a—b）		c	d—e—d		c	a—b		c—尾奏

　　相較於作品18，此曲段落看似更多，實際上卻較為簡明，因為第B、C、B段可以當成三段式中的中段。不但段落間有微妙的對稱美感，此曲主題之間的聯繫較作品18更為緊密，彼此幾乎是變奏關係。比方說c主題其實是開頭序引的翻轉，而d主題又幾乎是c主題的變奏，樂句多用六度音程的做法又和a主題相似 [6]。透過結構以及素材的對應，蕭邦此曲更為統一，內在邏輯更為嚴密，是精心設計的音樂會作品。

　　《a小調華麗圓舞曲》（Valse brillante in a minor, Op. 34 No. 2）就音樂而言和「華麗」毫無關係，只是附於主標題之下。此曲形式是簡單三段式，樂句雖然優雅，旋律卻承載一抹秋意，為圓舞曲帶入馬厝卡舞曲的私密性格，是蕭邦自己最滿意的圓舞曲 [7]。作品34第三首《F大調華麗圓舞

6. Ibid, 124.
7. Huneker, 246.

曲》（Valse brillante in F major, Op. 34 No. 3）是相當炫目的作品。開頭序引就像是馬達啟動，之後馳騁出飛快曲速與繚繞音群，不但是供鋼琴家展現技巧而用的音樂會作品，也切合曲名所點出的「華麗風格」。全曲可以分成四個段落：

蕭邦圓舞曲作品34之三結構大要				
段落	A	B	C	A
主題	（a）	b	c	a—尾奏（c）
調性	F大調	降B大調	降B大調	F大調

　　第一段樂句不斷旋轉，演奏家甚至常演奏得放肆火熱，但第二段又回到上流社會的優雅矜貴。到了第三段雖然停止旋轉，旋律卻改成倚音上下跳躍，甚為俏皮可愛。第四段重回先前第一段的旋律，尾奏又點出第三段的跳躍倚音作結。此曲結尾之熱情洋溢，讓人想起蕭邦在巴黎畢竟還是有過愉快時光，他也是眾人喜愛的聚會焦點。

作品42：蕭邦圓舞曲的經典

　　在四首正式出版的圓舞曲後，蕭邦在1839至1840年創作的第五首圓舞曲選擇單獨出版，成為作品42的《降A大調大圓舞曲》（Grande Valse in A flat major, Op. 42）。就形式而言，蕭邦在此曲創造出一段華麗快速的上下往返旋律當成插句，安排在每段主題出現之後，最後更變化成為尾奏，成功整合全曲並煥發輕盈之美。透過如此結構，曲意轉折多采多姿，鋼琴技巧也華麗燦爛：

蕭邦圓舞曲作品42結構大要						
段落	A	B	C	D	A	C
主題	前奏—a—插句	b—插句	c—插句	d—插句	a—插句	c—插句—尾奏

　　蕭邦設計另一出色之處，在於一開始的a主題其實是以二拍寫成，和左手的三拍產生微妙節奏搖晃感：

▌譜例：蕭邦《降A大調大圓舞曲》作品42第9-11小節

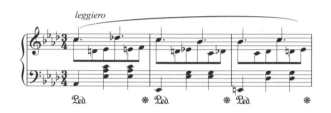

　　如此主題正是此曲性格。作品42雖有前奏，卻不是呼告舞會開始的信號，反而是長達八小節的右手弱奏震音，悄悄帶出模稜兩可的舞步。再仔細聽聽，a主題不但左右手節奏不同，蕭邦更給了色彩豐富的半音寫作，和聲也予人不確定的迷惘。甚至其後的b主題、c主題和d主題，段落都結束在突然中斷的強奏，彷彿話到嘴邊又被輕快的插句打斷……果然，不願自我重複的蕭邦在作品18和34之一兩曲之後，就是要創造出性格不同的圓舞曲，描繪沙龍舞會中那些被人忽略的曖昧角落和朦朧情愫。即使許多鋼琴家將此曲當成華麗炫技作品，《降A大調大圓舞曲》的內涵仍遠遠超過可能的手指技巧展示。

作品64：蕭邦生前最後出版的圓舞曲

　　在作品42後七年，蕭邦才於1847年發表作品64的《三首圓舞曲》（Trois valse, Op. 64），也是蕭邦生前最後出版的圓舞曲作品。多年之後再回到圓舞曲，「華麗風格」已經褪流行，蕭邦也不再加上「華麗」之名。然而此時的蕭邦已失去對這個曲類的開發熱忱，這三曲也無法和作品42的企圖心與創新性比美。但蕭邦為何還要出版這三曲？原因可能並未有他——這三曲仍有突出之處，優美旋律更讓人一聽難忘。旋律精采若此，作曲家自然不願放棄這些樂念。

　　作品64之一《降D大調圓舞曲》（Valse in D flat major, Op. 64 No. 1）是可愛迷人的三段式小品，向來有《一分鐘》或《小狗》圓舞曲的別稱。前者指此曲快速靈巧，一分多鐘即可奏完；後者形容前後兩段旋律來回縈繞，彷彿追著自己尾巴跑的小狗。第二曲《升c小調圓舞曲》（Valse in c sharp minor, Op. 64 No. 2）也是三段式，但每段都有b主題作為收尾，沿用之前圓舞曲創作的設計：

蕭邦圓舞曲作品64之二結構大要			
段落	A	B	A
主題	a—b	c—b	a—b
調性	升c小調	降D大調—升c小調	升c小調

　　此曲a主題高貴感傷，雍容卻透著不安，中段降D大調的c主題雖然甜蜜，溫柔中又帶著滄桑，是蕭邦最扣人心弦的旋律之一。至於貫穿全曲的b主題，在第十章我們會看到鋼琴家如何突出其中內聲部以塑造效果，讓此曲詮釋更個人化。

至於最後一曲《降A大調圓舞曲》（Valse in A flat major, Op. 64 No. 3），雖然形式是單純三段式，蕭邦卻給了相當特別的寫作手法，全曲幾乎就是一篇大膽的轉調試驗：第一段從降A大調開始，一路轉至f小調、降b小調、降G大調、降E大調，最後到中段的C大調，又開始轉到d小調、f小調、降a小調。當我們以為從降a小調回到降A大調，樂曲就保持安穩之際，蕭邦竟又突如其來地轉到E大調這個和降A大調關係甚遠的遠系調，最後才再猛然回到降A大調結束此曲。不過171小節的樂曲，竟可作如此頻繁的調性變化，還變化得通順合理，蕭邦終究還是以自己的方式讓世人驚訝。

蕭邦其他圓舞曲

除了上述八首蕭邦生前出版的圓舞曲，以及作品18之前所寫下的七首，蕭邦還有四首圓舞曲可供欣賞。封塔納出版了兩首，分別是1835年寫作的作品69之一《降A大調圓舞曲》（Valse in A flat major, Op. 69 No. 1），以及約為1842年譜寫的作品70之二《f小調圓舞曲》（Valse in f minor, Op. 70 No. 2）。前者是蕭邦在德勒斯登寫給瑪麗亞・沃金絲嘉（Maria Wodzinska）的定情曲，前後兩段都是「a - b - a」結構，中段則是「c - d - c - d - c」，也可說是輪旋曲的形式。這是優雅而帶著淡淡憂傷的作品，那時蕭邦還無法預見日後的結局。《f小調圓舞曲》原稿只是兩個主題的簡單兩段體，是信手拈來的小品。根據連茲所言，雖然蕭邦並未出版，此曲卻是蕭邦最喜愛的作品，私下常常演奏 [8]。1840年所寫的《降E大

8. Eigeldinger, *Chopin: Pianist and Teacher*, 89.

調圓舞曲》（"Sostenuto", KK 1237）其實並無圓舞曲之名。這是蕭邦寫給學生蓋雅爾（Emil Gaillard）的簡單兩段體小曲，樂譜上僅有「持續的」（Sostenuto）的字樣，因此許多人也把此曲當成蕭邦小曲而非圓舞曲，雖然其節奏確有圓舞曲風格。至於寫作年代不確定，但一般認為是蕭邦晚期作品的《a小調圓舞曲》（Valse in a minor, KK 1238-9）[9]，雖是如同速寫筆記般的單純小品，清純恬淡的旋律卻迷人至極，是許多人最愛的蕭邦小曲。

延伸欣賞與錄音推薦

由於圓舞曲相關創作實在太多，小約翰・史特勞斯的音樂會作品和柴可夫斯基的芭蕾舞更是家喻戶曉，筆者在此僅列出數首堪可和蕭邦《圓舞曲》對照的鋼琴作品供愛樂者參考：

韋伯
《邀舞》（Aufforderung zum Tanze, Op. 65）
推薦錄音：賀夫（Stephen Hough, hyperion）

舒伯特—李斯特
《維也納夜晚—第六號奇想圓舞曲》
（Soirees De Vienne—Valse Caprice No. 6）
推薦錄音：霍洛維茲（Vladimir Horowitz, DG）

9. Samson, *Chopin*, 265.

李斯特

第一號《被遺忘的圓舞曲》（Valse oubliée No. 1）

推薦錄音：霍洛維茲（Vladimir Horowitz, Sony）

柴可夫斯基

《十八首鋼琴作品》作品72之〈蕭邦風〉（Un Poco di Chopin）

推薦錄音：普雷特涅夫（Misha Pletnev, DG）

拉威爾

《高貴而感傷的圓舞曲》（Valses nobles et sentimentales）

推薦錄音：波哥雷里奇（Ivo Pogorelich, DG）

此外，圓舞曲這個曲類最後也轉化成象徵意義。柴可夫斯基在《悲愴》交響曲第二樂章寫下無法跳的五拍子圓舞曲，表現曖昧隱晦的感情。拉威爾舞蹈交響詩《圓舞曲》則以圓舞曲代表奧匈帝國與維也納的美好，第一次世界大戰後卻灰飛煙滅，都是引申「圓舞曲」概念的傑作。

柴可夫斯基

第六號《悲愴》交響曲

推薦錄音：卡拉揚指揮維也納愛樂

（Herbert von Karajan/ Vienna Philharmonic, DG）

拉威爾

《圓舞曲》（La Valse）

推薦錄音：馬捷爾指揮維也納愛樂

（Lorin Maazel/ Vienna Philharmonic, BMG）

蕭邦《圓舞曲》錄音推薦

圓舞曲是時代與社會階層的藝術。對於未處於圓舞曲文化的我們而言，多聽昔日名家的蕭邦《圓舞曲》不只能認識他們的演奏風格，更或可窺視那吾人未曾參與的氛圍。拉赫曼尼諾夫（Sergei Rachmaninoff, BMG）錄製的蕭邦作品中為數最多的就是《圓舞曲》（十一份錄音中共有九曲），可見其偏愛。霍夫曼（Josef Hofmann）和柯爾托（Alfred Cortot）的《圓舞曲》也都有迷人美感，前者的瀟灑燦爛和後者的速度處理都值得品味再三。

在全集錄音中（不一定皆含十九曲），馬卡洛夫（Nikita Magaloff, Philips）、瓦薩里（Tamás Vásáry, DG）、魯賓斯坦（Arthur Rubinstein, BMG）、富蘭索瓦（Samson François, EMI）呈現相當不同的詮釋風貌，都有精采見解與演奏。瓦薩里格外輕盈靈巧，富蘭索瓦尤其個性強烈。蕭邦大賽冠軍鄧泰山（Dang Thai Son, Victor）和歐爾頌（Garrick Ohlsson, hyperion）的詮釋也相當不同，前者維持優雅精巧，早期作品也能有淘氣放縱，後者幾乎吸收了阿勞（Claudio Arrau）的思考，卻能以更適當的技巧表現，在《圓舞曲》中抒發深刻情感。法國鋼琴家黎古托（Bruno Rigutto, Forlane）多次錄製《圓舞曲》，最後提出韻味深長的演奏，相當值得一聽。

多數鋼琴家的蕭邦《圓舞曲》按照作品編號順序錄製，但也有鋼琴家

以自己的詮釋邏輯重新排列，在眾多小曲間提出起承轉合。李帕第（Dinu Lipatti, EMI）的十四曲是最著名的例子，精湛詮釋也為《圓舞曲》立下里程碑。近年來柯瓦契維奇（Stephen Kovacevich, EMI）和薩洛（Alexandre Tharaud, harmonia mundi）也都各自提出編排。前者一樣只彈十四曲，演奏明朗健康，不吝惜展現音量與氣勢；後者錄製十九曲，句法竟有二十世紀初的風韻，堪稱近年來最特別蕭邦詮釋，也是薩洛的代表作。

至於在選曲錄音中，霍洛維茲（Vladimir Horowitz, RCA）、堅尼斯（Byron Janis, EMI）和紀新（Evgeny Kissin, BMG）等名家都有經典演奏，希望愛樂者多所聆賞比較，探索蕭邦《圓舞曲》詮釋的各種面向。

心靈旅行的音樂日記：蕭邦《馬厝卡》舞曲

現實生活中蕭邦不跳圓舞曲，卻跳馬厝卡，而《馬厝卡》大概是蕭邦作品中最迷人、最難解，演奏風貌變化也最大的作品。自李斯特所寫的蕭邦傳記開始，「Zal」這個甜苦交織，包括溫柔、激動、不安、怨恨、反抗、責難等等複雜情感的波蘭字，就成為蕭邦許多作品的最佳註解──或者更適合地說，「Zal」其實是蕭邦《馬厝卡》的忠實寫照。既快樂又悲傷、既甜蜜又苦澀、既溫柔又諷刺、既清醒又迷惘，篇幅都不長，蕭邦《馬厝卡》卻在短短數頁中道盡人世最複雜的情感。那裡有作曲家最私密的語彙，卻也有整個波蘭民族的精神意識。

蕭邦《馬厝卡》舞曲的素材來源

但何謂「馬厝卡」（Mazurka）？蕭邦《馬厝卡》其實包含三種來自波

蘭中部，由一對舞者舞蹈的三拍舞曲。這三種舞蹈各有明確性格與地域特色，分別是：

馬厝爾（Mazur／Mazurek）：源自華沙附近的馬厝維亞（Mazovia），舞步輕快，為3／4拍或3／8拍，特色是舞蹈中重音不斷變化（通常在第二拍和第三拍）。

歐別列克（Oberek）：是3／8拍，多為大調，快速歡樂且重音規則的舞蹈，每段舞步結束前重音會落在第二拍以為終結。在波蘭跳歐別列克時，舞者快速旋轉並轉變方向，伴隨呼喊和踏腳聲，且不時舉起舞伴。

庫加維亞克（Kujawiak）：源自庫加維（Kujawy），是3／4拍憂傷深沉、多為小調的歌調或慢舞，音樂四句為一組。節奏上庫加維亞克並沒有真正的「重音」，只能說在每段第四句的第二拍上「輕微強調」。由於此曲緩慢憂鬱的特色，這也是最富彈性速度的馬厝卡類型 [10]。

民俗舞曲的神話

當我們知道「馬厝卡」的三種來源後，就不難想像作曲家可以化生出何等千變萬化的成果。蕭邦《馬厝卡》數目眾多，包括單純舞蹈和「舞蹈

≡

10. 此處整理見Jan Ekier校訂之波蘭國家版樂譜；"Select Problems Concerning the Performance of Mazurkas" in Fryderyk Chopin, *National Edition of the Works of Fryderyk Chopin*, ed. Jan Ekier (Warsaw: Polskie Wydawnictwo Muzyczne, 2000), 158; Stephen Downes. "Mazurka." Grove Music Online. Oxford Music Online. Accessed 10 Oct. 2009; Eigeldinger, 144-145.

詩」（dance poem）等各種類型，從小巧珠玉到複雜巨作盡皆有之。但更讓人驚訝的是蕭邦筆下幾乎曲曲不同。除了未在作品編號的兩首《a小調馬厝卡》具有相近的形式結構與和聲關係之外，其他作品可說難尋相似之處。綜合樂曲寫作手法與演奏詮釋面向，筆者將以三個面向討論蕭邦《馬厝卡》的豐富性，解析《馬厝卡》舞曲在實際演奏上所可能產生的諸多問題，也說明這些問題的來源。

一、結構設計

　　蕭邦《馬厝卡》有其耐人尋味的結構設計。樂句上，蕭邦多以四小節或八小節（四加四組成）為單位，但也有少數十二小節組成之樂句 [11]。就每一曲內部結構而言，雖然多以簡單三段式與其變化形式為主，主題運用卻燦爛多姿，更難得固守一種舞蹈類型與節奏。憂傷緩慢的庫加維亞克之後，可以接歡樂快速的歐別列克；馬厝爾細細鋪陳後，更可轉入其他情緒與舞步。如此自由且以不同舞蹈作為敘事語言的寫作，既成為蕭邦《馬厝卡》舞曲的內涵精神，也展現於其多采多姿的段落結構。但也因為如此，蕭邦《馬厝卡》也以反覆樂段、插入段落、主題折返等種種不同處理而令人著迷且困惑，即使這些反覆有其模仿民俗馬厝卡的效果 [12]。究竟作為鋼琴作品，實際演奏這些重複段的意義何在？各種不同反覆與折返究竟該如何表現？演奏者是否得以省略反覆？這都成為演奏者必須思考的問題，也

―――

11. 例如作品7之一、24之三、41之四（第5至17小節）、59之一等等。

12. 相關討論可見Jeffrey Kallberg, "The Problem of Repetition and Return in Chopin's Mazurkas" in *Chopin Studies*, ed. Jim Samson (Cambridge: Cambridge University Press, 1988), 1-23.

讓詮釋具有更多層次。

蕭邦《馬厝卡》每曲的內部結構已經頗堪玩味，若以每組作品來看，觀點又有所不同。蕭邦生前出版的《馬厝卡》幾乎皆成組印行，我們也的確可見其組織脈絡。除了作品6有五首外，蕭邦每組馬厝卡皆為三曲或四曲 [13]。而除了作品6和作品7這兩組最早的馬厝卡，以及作品63最晚的一組之外，從作品17到作品59這八組都有相當的內在聯繫。根據艾基爾（Jan Ekier）的觀察，「這幾組《馬厝卡》的最後一曲都是小調，樂曲規模較擴大，也更具戲劇張力。此外從作品24到作品59，每組最後二首馬厝卡都有調性相關。在作品24、41和50這三組中，這樣的相關性更存在於每一組內的所有作品，前一曲的結尾可說是下一曲開頭的過渡（尤其以作品41為最）。如果我們考量到蕭邦在編輯手稿中對作品56前二首順序的更改，那麼這個調性聯繫理論更可成立。」[14]

艾基爾的研究與意見，成為近年來蕭邦鋼琴大賽要求參賽者必須演奏整組作品的學理依據。但實際演奏與錄音中，許多鋼琴家仍自行選擇各組作品演奏，並不一定完整演奏一組作品。若我們能同意艾基爾的意見，那麼對蕭邦《馬厝卡》的詮釋在選擇各曲演奏或單挑一曲琢磨之外，必然也存在視一組作品為一部整體性創作的詮釋。不同的結構觀，自然導致不同

≡

13. 作品六和作品七最初出版時只有四首，但蕭邦後來加入一首C大調馬厝卡。此曲在法國版中首次出現是作為作品六的第五曲，但德國版卻是作品七的第五曲，因此在現存樂譜版本與錄音中，此曲有兩種歸類方式（多歸類成作品七第五曲）。筆者在此則遵照波蘭國家版的編輯意見，認為蕭邦既然和其法國出版商直接聯繫，因此將C大調馬厝卡歸類成作品六第五曲或許是較接近作曲家意圖的想法。

14. Ekier, 158.

的速度處理與句法對應，甚至也影響演出者對於反覆段落的設計，增添演奏者與欣賞者的樂趣。

二、節奏、旋律與和聲

蕭邦《馬厝卡》幾乎不直接引用任何民間馬厝卡旋律，而「馬厝卡」既然是集合名詞，本身就意涵這是兩種以上舞蹈所組合而成。蕭邦自由運用馬厝爾、歐別列克、庫加維亞克三種波蘭舞蹈素材，在速度、節奏、重音、情感、結構等各面向多所探索，創造出極其豐富繽紛的音樂創作。節奏是馬厝卡最大的特色：比方說馬厝卡和圓舞曲雖然都是三拍，但兩者最大不同即在於圓舞曲實為一大拍，但馬厝卡無論速度多快，都是清楚的三拍。蕭邦《馬厝卡》雖參考民俗舞曲的重音模式，節奏運用卻異常豐富，附點設計、三連音、複合節奏、起音位置的不同巧思更讓人嘆為觀止，創造各種情感表現可能。如何準確解讀蕭邦的節奏設計並提出深入詮釋，自成為鋼琴家一大考驗。

但在節奏之外，更大的考驗或許來自蕭邦的和聲運用。蕭邦《馬厝卡》大量運用調式音階[15]，並配上大膽原創的和聲設計。和弦運用豐富不說，蕭邦可以改變和聲的動靜張弛關係，以創造曖昧不明的情感，也大量運用同音異名與大小調和弦彼此借用。作品不見得以開始的調性結尾，廣泛半音運用讓調性模糊且虛實難測，音樂充滿不確定的游移感或未完待續

———

15. 蕭邦運用的調式音階包括中世紀的教會調式（Church mode）、匈牙利調式／吉普賽音階（Hungarian mode/ Gypsy scale）以及其他民俗曲調音階等等。

的懸疑感。愈到晚期，蕭邦《馬厝卡》和聲設計變化愈繁複，甚至到了每一拍和聲皆不同的地步，而這也是馬厝卡的真正精神。對鋼琴家而言，蕭邦《馬厝卡》絕對不能只看節奏與曲調，必須就和聲發展與變化來思考音樂內涵與詮釋。但要如何將旋律與和聲並行不悖地強調，絕對是鋼琴家的艱深考驗，難處也在於此——蕭邦《馬厝卡》雖然有民間音樂素材，創作成果卻完全是作曲家的藝術結晶。蕭邦的波蘭音樂創作並非採集整理民間音樂，而是學習如此音樂的基本特質並掌握其音樂文法後，再用自己的方式說出自己的話[16]。透過一個民族的旋律語言，蕭邦創造出全新的音樂表現模式，寫下屬於自己的音樂詩篇。身為波蘭人或熟悉波蘭民俗舞曲，絕對對詮釋蕭邦《馬厝卡》有所助益，卻不是掌握這些作品的保證。因為蕭邦《馬厝卡》可說是「舞蹈概念的神話」，並不能單純以民俗舞曲概念視之，也更不會是波蘭音樂家的詮釋專利。

三、彈性速度

一如第四章最後所提及，「彈性速度」向來是蕭邦詮釋最迷人也最惑人之處。由於馬厝卡舞曲中重音或長音位置不同，自然導致速度的緩急收放，本來就需要彈性速度。在蕭邦早期仍標示「Rubato」（彈性速度）的段落，更多為三四拍且多和波蘭民族音樂相關。若正因民族風難以藉由記譜表示，蕭邦才標出「彈性速度」，那麼混合各種波蘭民族舞曲、又未真

16. 究竟蕭邦是否真受到民俗音樂（folk music）影響，還是只是聽到具有國族風味（national music）的馬厝卡，長久以來一直是爭論，但毫無置疑的，是其《馬厝卡》完全是他高度原創性的藝術創作。相關討論請見Barbara Milewski, "Chopin's Mazurkas and the Myth of Folk," in *19th Century Music* 23.2 (1999): 113-135.

正借用民俗舞曲曲調的蕭邦《馬厝卡》，其彈性速度處理自是難上加難。音樂史上關於彈性速度最著名的故事，即發生在蕭邦演奏自己馬厝卡時所產生的爭論：根據連茲的紀錄，當蕭邦演奏其《C大調馬厝卡》作品33之三時，作曲家麥雅白爾（Giacomo Meyerbeer, 1791-1864）認為那是二四拍（四分音符為一拍，每小節二拍）而非三四拍（四分音符為一拍，每小節三拍）。蕭邦堅持他演奏的是三四拍，兩人大吵一架不歡而散 [17]。但事實上畢羅也曾表示，莫謝利斯曾說其女曾上過蕭邦的課，當她彈蕭邦一首馬厝卡新作時，其彈性速度竟讓該曲聽來是二四拍而非三四拍 [18]。

英國鋼琴家哈雷（Charles Hallé, 1819-1895）也曾有過如此經驗。當蕭邦演奏其馬厝卡給他聽時，他驚訝地表示那聽來是四四拍而非三四拍。蕭邦立即否認；但當哈雷親自算給他聽，發現確實是四四拍時，蕭邦笑答這是波蘭民俗舞曲的特色（哈雷表示那是因為蕭邦每一小節第一拍拖長之故）。然而哈雷也承認，如果不去刻意計算，蕭邦的演奏聽起來仍像三四拍，而也不是每首蕭邦《馬厝卡》都是如此彈性速度 [19]。事實上若是重音在第二拍，或者演奏者以拖長來強調庫加維亞克舞曲的第二拍，自然也會讓該節奏聽起來像是四拍。因此即使是波蘭鋼琴家，由於大家對蕭邦《馬厝卡》解讀強調不同，彈性速度自也差異甚大。而論及彈性速度，不同段落間速度不同，每段旋律行進中也有速度彈性，再加上和聲與旋律的搭配，無怪乎蕭邦《馬厝卡》彈性速度之難，已是眾所周知的常識，真正能

三

17. Eigeldinger, 73.
18. Ibid, 73.
19. Ibid, 72.

演奏好的名家亦不多見。

但無論如何，一如米庫利所言，「在波蘭舞曲、馬厝卡、克拉科維亞克、庫加維亞克等民俗舞曲中，主要的節奏音應該被強調，而其後的節拍點應該被輕微地釋放，無論那重音是否被省略 [20]。但如此演奏絕對不該惡化成喪失節奏。」換言之，蕭邦《馬厝卡》需要彈性速度，但彈性速度並非恣意而為而喪失節奏。鋼琴家的詮釋邏輯雖然彼此不同，卻都必須為馬厝卡提出完整周延的處理方式。

蕭邦《馬厝卡》創作

在蕭邦三十九年人生中，創作馬厝卡舞曲的時間就占了二十六年。蕭邦生前共出版四十一首，並留下約十餘首以手稿形式存在。現存演奏錄音收錄的馬厝卡約在五十一至五十八首之間，是蕭邦創作數量最多的曲類。在這些作品的介紹上，筆者將以蕭邦生前出版作品為序（作品6至作品63）介紹，最後再介紹其他馬厝卡 [21]。結構段落上筆者以簡單圖示表示，大寫字母表示段落，小寫表示主題，括號內段落表示樂譜上的反覆指示（但實際演奏上鋼琴家的處理方式可能不同，故圖表僅提供欣賞時的參考，並提供對結構的大概掌握）。

───

20. Ibid, 72. 這段最好的解釋或許是請想像小約翰・史特勞斯圓舞曲的「澎──恰──恰」節奏：譜面上是每拍時值相同的三拍，但實際演奏上第一拍會特別強調而壓縮到第二拍的時值，故在第一拍後的第二拍時值縮短，但第三拍又回復原本時值。
21. 筆者各曲曲解如無特別註解，皆出於波蘭國家版與帕德瑞夫斯基版馬厝卡舞曲樂譜與編輯意見。

早期馬厝卡：作品6與作品7

作品6（Cinq Mazurkas, Op. 6）和作品7（Quatre Mazurkas, Op. 7）的兩組是蕭邦最早出版的馬厝卡，約在1830至1832年間譜成而於1832年出版。從作品6第一曲開始，蕭邦就創造出和聲運用大膽巧妙，聲響風韻獨特非凡的音樂世界。第一曲b主題是馬厝爾舞曲風格，旋律優美而洋溢淡淡憂傷，全曲雖然都在升f小調之中，透過精巧的半音運用，色調變化仍然豐富。第二曲和聲行進轉變較多，音樂也更具張力，音樂則維持馬厝爾舞曲風格；第三曲和聲架構較明確，c主題更帶入明確的歐別列克風格，蕭邦卻玩弄節奏與重音，創造模稜兩可的不明感。而如此搖擺不確定的感覺，在其後篇幅短小的第四首中更為明顯。

蕭邦馬厝卡作品6結構大要				
No.1 （升f小調）	段落	A	B	B
	主題	（a）—（b—a）	c	a
No.2 （升c小調）	段落	A	B	C A
	主題	前奏—（a）	（b—a）	c 間奏—a
No.3 （E大調）	段落	A	B	A
	主題	前奏—a—間奏—a—間奏	（b）—c—d	間奏—a—間奏—a—尾奏
No.4 （降e小調）	段落	A	B	A
	主題	a	（b—　　a）	
No.5 （C大調）	段落	A		
	主題	a		

作品7第一曲以輪旋曲式寫成，旋律雖有馬厝爾舞曲的特徵，節奏設計卻甚為精細，完全是蕭邦高度藝術化的手筆。作品6的第二曲和第三曲都用了空心五度（open fifth）以表現鄉野感，作品7第一曲則在c主題的低

音用了如此聲響，搭配和聲設計而更具效果。第二曲以三段式寫成，中段是馬厝爾樂風。c主題在初稿中附有模仿風笛的指示（Duda），也可見其鄉野特色 [22]。第三曲三段前後有歐別列克，中段則是庫加維亞克，情感強烈卻又以小調展現原屬活潑的節奏，是非常具有故事性的一曲。第四曲雖然篇幅不長，卻是歐別列克和馬厝爾交互出現，段落間速度調配和旋律彈性速度處理都是考驗。若照波蘭國家版的編輯意見，常被歸入作品7第五曲的《C大調馬厝卡》應是作品6第五曲。若以作品看來，作品6第四曲較作品7第四曲更缺乏結束感，更需要第五曲當成結尾。此曲非常短小，在四小節左手八度導奏後繼之八小節樂句，樂曲不過就是此一樂句的反覆。蕭邦在樂譜上標示回到「終止」（Fine）處結束，卻未寫下Fine，導致此曲不知該如何結束。一般鋼琴家選擇回到第十二小節第一拍，但實際演奏上鋼琴家仍有不同選擇，增加此曲詮釋的即興性格。

蕭邦馬厝卡作品7結構大要				
No.1 （降B大調）	段落	A	B	C
	主題	a—a	（b—a）	（c—a）
No.2 （a小調）	段落	A	B	A
	主題	（a）—（b—a）	c—（d—c）	（a）
No.3 （f小調）	段落	A	B	A
	主題	前奏—a—b	c—d	間奏—a—尾奏
No.4 （降A大調）	段落	A	B	A
	主題	a—（b—a）	c—d	a

≡

22. Arthur Hedley, *The Master Musician: Chopin* (London: J. M. Dent and Sons, 1947), 167.

雋永的詩篇：作品17與作品24

從作品17開始，蕭邦每組馬厝卡的內在聯繫增強，愈來愈是一組作品而非數首馬厝卡的隨意合集。1833年創作的作品17（Quatre Mazurkas, Op. 17）四首都是三段式，情感則各有不同。第一曲活潑明快，混合馬厝爾和庫加維亞克舞曲。第二曲前後段是相當典型的庫加維亞克，調性與力度對比彼此混合，和弦借用並模糊大小調的性格而予人複雜的感受。第三曲則深入內心，不但節奏設計自由，蕭邦更繼續玩弄和聲，創造曖昧模糊的光影。到了第四曲，作曲家回到憂傷的庫加維亞克，更給了令人難忘的旋律，樂念如潮水一波波湧現，結尾更重現導奏為這四曲旅程寫下極盡哀戚的結束。這是蕭邦最著名的馬厝卡之一，也是雋永的感傷短詩。

蕭邦馬厝卡作品17結構大要				
No.1 （降B大調）	段落	A	B	A
	主題	a—b—a—b—a	間奏—c	a—b—a—b—a
No.2 （e小調）	段落	A	B	A
	主題	a—a	b—b	a
No.3 （降A大調）	段落	A	B	A
	主題	a—（b—a）	c—（d—c）-	a—（b—a）
No.4 （a小調）	段落	A	B	A
	主題	前奏—a—a—b—a	c	a—尾奏／含前奏

作品17之四旋律優美動人，是整組馬厝卡的靈魂，同於1833年創作但在1836年出版的作品24（Quatre Mazurkas, Op. 24）則堪稱四曲皆美，不但各有千秋，結構與主題也更豐富多變。第一曲的明暗對比自然純粹，樂思優雅恬淡，是四曲的導引。第二曲蕭邦運用各種調式音階，較第一曲更有

思古幽情和鄉村情調。樂曲從歐別列克開始，中段則稍稍轉入馬厝爾舞曲（d主題），雖然情思變化多端，但伴奏節奏始終不變，直到回應前奏的結尾才出現變化。第三曲結構相對單純，尾奏卻突如其來地化成圓舞曲風格，給人意外驚喜。最精采的仍是第四曲。從開頭的半音游移導奏開始，蕭邦就宣示要寫出一首筆法精雕細琢，樂思靈動神妙的馬厝卡。無論是以雙旋律開展的a主題，帶有匈牙利曲調的c主題，或純粹以右手單旋律作終的結尾，在在顯現此曲之匠心獨具，也是蕭邦最具代表性的馬厝卡舞曲之一。

蕭邦馬厝卡作品24結構大要				
No.1 （g小調）	段落	A	B	A
	主題	（a—b）	c	a
No.2 （C大調）	段落	A	B	A
	主題	前奏—a—b—c—a—b	間奏—d—e	a—b—尾奏／含前奏
No.3 （降A大調）	段落	A	B	
	主題	a—a	（b—a）—尾奏	
No.4 （降b小調）	段落	A	B	A
	主題	前奏—a—（b—a）	（c）—d—間奏	a—e—尾奏

馬厝卡的圓熟之作：作品30、33與41

　　蕭邦馬厝卡創作到作品24可說站上一個高峰，接下來作品30、33與41三組則朝筆法更精緻、內在聯繫更緊密的方向邁進。和之前馬厝卡相較，這三組在譜上標示的「反覆段」明顯減少，改以同中存異的工筆，寫作每

一聽來相似的樂段：那些藏在連結線、圓滑線、大同卻小異的音符，都是蕭邦精心設計的密碼。只要能用心解讀，就可釋放作曲家深藏的情感。

除了每一曲細節需要費心思量外，作品33和作品41的順序編排更有所歧異。就波蘭國家版的編輯意見，作品33第二曲應為《C大調馬厝卡》，第三曲應為《D大調馬厝卡》，而非德國初版所定的相反順序。作品41德國初版順序四曲為「升c小調—e小調—B大調—降A大調」，但根據蕭邦書信和原始抄譜，《升c小調馬厝卡》應為最後一曲而非第一曲。就作品41而言，若以《降A大調馬厝卡》為最後一曲，其懸而未決的結尾，顯然和蕭邦此時期其他成組馬厝卡的設計不合，而《升c小調馬厝卡》是四曲中篇幅最長，也最戲劇性的一首，自然當為曲集大軸之作。不過之前包括帕德瑞夫斯基版也都以德國初版順序編定，在錄音版本中自然形成主流，鋼琴家也往往以此懸而未決的結尾為詮釋設計，形成截然不同的詮釋觀點。作品33第二、三曲順序對調，也足以形成鋼琴家不同結構處理，欣賞時自須特別留意如此不同。

就各組而言，1837年創作的作品30（Quatre Mazurkas, Op. 30）第一曲前後段是庫加維亞克，中段則是馬厝爾，音樂始終籠罩在憂愁之中。第二曲以b小調開始卻以升f小調結束，並直接把樂念交由下一曲收尾，也是相當大膽的創意，奇特的和聲效果則完全為後來莎替（Erik Satie）的作品鋪路。第三曲開頭則有難得的氣派，彷彿是貴族波蘭舞曲而非馬厝卡，變動不安的和聲卻將旋即音樂轉入複雜思緒，彷彿開頭僅是維持門面的強顏歡笑，更收尾在不知是悲是喜的愕然終止。故事到了第四曲終於要作個結束，蕭邦又寫下其馬厝卡中的代表名作。無論是樂句延展、聲響設計、和聲安排，全都充滿意外卻又轉折通順，蕭邦不愧是史上最傑出的音樂描寫

大師。

蕭邦馬厝卡作品30結構大要

No.1 （c小調）	段落	A	B	A	
	主題	a—a	b—b	a—a	
No.2 （b小調）	段落	A	B	C	B
	主題	a—a	b—b	c	b—b
No.3 （降D大調）	段落	A	B	A	
	主題	前奏—（a）	b—c—d—	間奏—a	
No.4 （升c小調）	段落	A	B	A	
	主題	前奏—a—a	b—b—c—c	間奏／含前奏—a—尾奏	

1838年寫作的作品33（Quatre Mazurkas, Op. 33）沒有作品30那樣曖昧難解，第一曲是自然明朗的導引，雖然憂傷但不複雜。第二曲也是簡單的短歌。第三曲又是蕭邦馬厝卡中的名作，但此曲著名在明確的鄉野風情，前後段是庫加維亞克中段則是馬厝爾，以不斷反覆的樂段表現活潑歡暢的民間活力，宛如農村速寫。第四曲在知名度上亦不遑多讓，不但旋律出色，裝飾和聲與調性轉換也極富巧思，鋪陳細膩的段落更說出多層次的心境感受，和明朗的第三曲形成強烈對比。

蕭邦馬厝卡作品33結構大要

No.1 （升g小調）	段落	A	B	A
	主題	a	b—c	a
No.2 （C大調）	段落	A	B	A
	主題	（a）	b	a
No.3 （D大調）	段落	A	B	A
	主題	a—a—a	b—（c）	a—a—a—尾奏

No.4	段落	A	B	A
（b小調）	主題	a—a—b—a—a—b	c—d—間奏	a—尾奏

　　1838至1839年創作的作品41（Quatre Mazurkas, Op. 41）以《e小調馬厝卡》或《升c小調馬厝卡》開始，將導致相當不同的詮釋邏輯。《e小調馬厝卡》是極盡悲傷的馬厝卡，樂曲在e小調和B大調中轉折，但大調僅帶來明亮色彩，卻無法沖淡蕭邦的痛苦。第二曲是不規則的三段式，可視為輪旋曲式的變型。此曲段落設計相當特別，開頭a和b二主題到後段以相反順序出現，為樂曲增添意外，也對應一年後《第二號鋼琴奏鳴曲》第一樂章的結構設計。第三曲a主題的旋律近於圓舞曲，第四曲開頭則以教會調式單旋律開始，調性轉變與情感發展互相增強，在雙手齊奏的a主題達至最高峰，是蕭邦精采的舞蹈詩。

蕭邦馬厝卡作品41結構大要

No.1	段落	A	B	A
（e小調）	主題	a	b—c—b	a—尾奏
No.2	段落	A	B	A'
（B大調）	主題	a—b—a—b—a—b—a—b	c—d	b—b—a
No.3	段落	A	B	A
（降A大調）	主題	a—b	c	（a）—b
No.4	段落	A	B	A
（升c小調）	主題	a—b	c—d	a—b—e—a—尾奏

晚期馬厝卡：作品50與56

從作品50開始，蕭邦生前親自出版的馬厝卡開始以三曲為一組，共發表作品50、56、59和63等四組。若說作品30到41這三組是蕭邦馬厝卡的成熟之作，那麼作品50和56這兩組則可謂蕭邦馬厝卡的顛峰：就和聲運用而言，蕭邦晚期馬厝卡巧妙至極，轉調概念與幻想揮灑，往往超越其所處的時代；就結構設計而論，作品50和56這二組處處可見巧思，經過句與轉折段都較以往作品大膽，甚至有新奇的段落安排。而此二組第三曲篇幅皆相當長大，演奏時間可達六分鐘以上，是蕭邦最具企圖心的馬厝卡。樂念之豐富和層次之細膩，甚至可稱為以馬厝卡為發想的舞蹈敘事曲，也讓馬厝卡再也無法以小曲視之。

1842年所作之作品50（Trois Mazurkas, Op. 50）第一曲結構是以主要主題（a主題）夾帶不同樂念的輪旋曲式，變化與借用頻繁的和弦設計，則讓樂思始終模糊難測，也創造豐富的音響色彩。第二曲前後段都有庫加維亞克風格，愈來愈濃縮的素材在結尾更顯意味深長。第三曲旋律最為出眾，寫作則意外地展現卡農手法，既有自由揮灑的幻想，又有巴洛克風格再現（典型的蕭邦晚期風格），結尾前的發展樂段更堪稱神來之筆。當主題宛如變奏不斷循環出現而最後終於收尾時，更予人雨過天青之感，是本組馬厝卡中最傑出的創作。

蕭邦馬厝卡作品50結構大要				
No.1 （G大調）	段落	A	B	A'
	主題	a—b—a	c	a—d—a
No.2 （降A大調）	段落	A	B	A
	主題	前奏—a—b—a	（c）—（d—c）	a

No.3	段落	A		B		A	A’
（升c小調）	主題	（a）—b—a		c—d—c		a—b—a	a—尾奏

作品50第一曲仍維持之前各組馬厝卡中作為開頭曲的長度，1843至1844年寫作的作品56（Trois Mazurkas, Op. 56）第一曲，卻亦是頗具規模的作品，更提出新穎的結構：此曲以兩段（A和B）主題不同、速度也不同的樂段交替出現，最後以a主題節奏為發展形成尾奏，展現特別的恢弘格局。段落之間蕭邦則以同音異名手法玩弄和聲，從模糊的調性開始進入G大調後方導入主調B大調，接著更一路穿梭在降E大調、降A大調、G大調、D大調等遠系調之間，展現作曲家高超寫作技巧和旺盛企圖心。而在錯綜複雜的第一曲後，第二曲一開頭就回到早期馬厝卡常出現的空心五度，表現明確的鄉村風情。音樂回到歡樂的歐別列克以及洋溢民俗風的教會調式，活潑曲調中卻有陰影潛伏。第三曲和第一曲一樣用了高段對位技巧，也同樣有以主題為發展的尾奏，樂思回到曖昧難測，確實是首尾呼應的設計。其中C段蕭邦一連以多種調性搭配多種旋律，更讓此曲充滿繽紛幻想。

蕭邦馬厝卡作品56結構大要							
No.1	段落	A	B	A	B’	A’	A”
（B大調）	主題	（a—b）	c—c	a—b	c—c	a—b	a／尾奏
No.2	段落	A	B	A			
（C大調）	主題	前奏—a	（b）—c— d	a—尾奏			
No.3	段落	A	B	C	A		
（c小調）	主題	a—a	b—c	d—e—f—d	a—a—尾奏		

蕭邦最後出版的馬厝卡：作品59與作品63

　　相較於作品50和56，作品59和作品63缺乏大篇幅的馬厝卡，也沒有結構上的突出之舉，但每曲皆寫作精細。雖沒有前二組昭然若揭的旺盛企圖，卻有發自心靈的樂想。寫於1845年的作品59（Trois Mazurkas, Op. 59）向來是諸多鋼琴名家最愛的一組馬厝卡，三曲旋律出色又有蕭邦晚期獨到的轉調手法；特別是第一曲，其轉調之繁複巧妙讓人嘆為觀止，幾乎每一拍都可有所變化，聽者卻不覺其勉強古怪，只能感受無窮無盡的色調光影與心理層次。而搭配如此和聲的，卻是旋律線條相當明確，在庫加維亞克與馬厝爾兩者間徘徊的舞曲，更可見蕭邦的巧思。第二曲b主題繼續帶入教會調式，在溫馨氛圍中發揮波蘭民俗樂風。第三曲則完全回到鄉野風格，展現狂放熱情和濃烈情感，也讓三曲形成連貫的樂念發展。

蕭邦馬厝卡作品59結構大要				
No. 1 （a小調）	段落	A	B	A
	主題	（a）—b—a	c—d	a—b—a—尾奏
No. 2 （降A大調）	段落	A	B	A
	主題	a—a	b—c	a—尾奏
No. 3 （升f小調）	段落	A	B	C
	主題	a—b—a	c—c—d—d	a—a—d—尾奏

　　作品63（Trois Mazurkas, Op. 63）是蕭邦於1846年創作的作品，雖非其生前最後寫作，卻是最後出版的馬厝卡舞曲。作曲家在此退回最單純的結構，篇幅也大幅縮減，完全不見作品50與56那躊躇滿志的構想，甚至三曲彼此間的內在連結也不強，讓馬厝卡成為其創作之始的小品。雖然蕭邦在此沒有創造新風格或新寫法，他卻給了讓人一聽難忘的優美旋律。一反先

前多組馬厝卡模糊曖昧的開頭，作品63第一曲就是熱情的波蘭舞蹈。聽來爽朗的旋律下，蕭邦仍然安排豐富的和聲、精細的對位，以及移位頻繁的重音，節奏處理之妙堪稱一絕，拿捏得當也著實不易。第二曲和第三曲都有圓舞曲風格，第三曲和作品64之二的《升c小調圓舞曲》更堪稱互相呼應。這裡有蕭邦最純粹的旋律之美，以及化不開的哀愁，每一句都是嘆息。

蕭邦馬厝卡作品63結構大要				
No. 1 （B大調）	段落	A	B	A
	主題	a—b	c—d	a—尾奏
No. 2 （f小調）	段落	A	B	A
	主題	a	b	a
No. 3 （升c小調）	段落	A	B	A
	主題	a—b	c	a—尾奏

除了有出版編號的馬厝卡之外，蕭邦生前還出版過四首馬厝卡，都是結構相當簡單的小品。《G大調馬厝卡》（Mazurka in G major, KK 896-900）和《降B大調馬厝卡》（Mazurka in B flat major, KK 891-5）皆是1826年所作，長約一分多鐘的作品。二曲中段都在高音部中跳躍，甚為輕巧可愛。《a小調馬厝卡》（Mazurka in a minor, KK 918 "Notre Temps"）約為1839年左右創作，收錄在修特（Schott）出版社的作曲家合集《我們的時代》（*Notre Temps*）第二冊之中，樂曲帶有馬厝卡中少見的莊嚴感。而寫給學生蓋雅爾的《a小調馬厝卡》（Mazurka in a minor, KK 919-24 "A Emil Gaillard"），b主題全以八度寫成，結尾前更有長達十小節的右手顫音，兩者都是蕭邦馬厝卡之僅見（或許帶有教學用途），是相當特別的作品，也是常被演奏的馬厝卡。

蕭邦生前出版無編號四曲馬厝卡結構大要				
KK 891-895 （降B大調）	段落	A	B	A
	主題	a—（b）	（c）—（d）	a—b
KK 896-900 （G大調）	段落	A	B	A
	主題	（a）—b—a	（c）/中段	a
KK 918 Notre Temps （a小調）	段落	A	B	A
	主題	a—b	c—d—c	a—b
KK 919-24 A Emil Gaillard （a小調）	段落	A	B	A
	主題	a—a—a	b—b	a—a—尾奏

蕭邦過世後出版的馬厝卡：作品67和作品68

　　在蕭邦過世後，封塔納整理其遺稿，以作品67和68兩組各四曲的方式出版蕭邦生前未發表的八首馬厝卡舞曲。封塔納並未以作曲時間編排，而是以調性關係（平行調與關係調）出版，所以作品67第一、三首是1835年的作品，第二、四卻為晚年之作（推測為1846和1849年）。作品68更為誇張，第一首和第三首約為1829至1830年創作，第二曲甚至是1827年的少年之作，第四曲卻是蕭邦逝世前的作品，僅以草稿形式留存的馬厝卡。如此時空錯亂的編排，若連篇演奏自然給予聽者奇異的感受。雖然鋼琴家還是可以發揮詮釋想像將各曲連結，但這八曲理論上應視為八首單獨作品，彼此並沒有一組作品的連結性。

蕭邦馬厝卡作品67結構大要				
No. 1 （G大調）	段落	A	B	A
	主題	前奏—a—b	c	a—b
No. 2 （g小調）	段落	A	B	A
	主題	a	（b）	a
No. 3 （C大調）	段落	A	B	A
	主題	a—a	b	a
No. 4 （a小調）	段落	A	B	A
	主題	a—（b）	（c）	a—b

　　作品67（Quatre Mazurkas, Op. 67）第一曲是輕快可愛的作品，充滿裝飾音。第二曲旋律優美，雖是蕭邦晚期之作，卻沒有深刻的思緒。第三曲也相當單純，洋溢溫暖之情的旋律是最吸引人的特色。第四曲則一反前三曲的平淡，雖然調性變化單純，動人旋律卻使此曲成為蕭邦最著名的馬厝卡之一，也讓人想起作品63的圓舞曲風格。作品68（Quatre Mazurkas, Op. 68）第一曲是非常典型的馬厝爾舞曲，和聲運用相當單純。第二曲雖然也是馬厝爾，和聲運用也很單純，旋律卻有令人印象深刻的獨到美感，是許多名家喜愛的安可曲。第三曲同樣是馬厝爾風格，旋律和結構都相當簡單，中段則有風笛般的效果。第四曲長久以來被認為是蕭邦的絕筆之作；然而根據最新考證，此曲並非蕭邦最後的作品 [23]。由於作曲家並未寫完，封塔納出版時又刪去F大調一段，因此有數種補完修整版行世，現今以艾基爾版最為通行。但無論如何，這首馬厝卡由於自草稿補成，結果自

23. 見Jeffrey Kallberg, "Chopin's Last Style" in *Chopin at the Boundaries: Sex History, and Musical Genre* (Cambridge: Harvard University Press, 1996), 118-134.

包含蕭邦最語意模糊的半音寫作，大小調和弦互相借用一如光影昏沉。這是沒有辦法以言語解釋的作品，鋼琴家也常以斷簡殘篇的方式處理。根據遺稿，蕭邦最後寫作的作品應是馬厝卡——創作以波蘭舞曲開始，以馬厝卡舞曲終，或許是冥冥中最好的安排。

蕭邦馬厝卡作品68結構大要				
No. 1 （C大調）	段落	A	B	A
	主題	前奏—a—a—（b—a）	c	a—b
No. 2 （a小調）	段落	A	B	A
	主題	a—a—（b—a）	（c）—d	a—b—a
No. 3 （F大調）	段落	A	B	A
	主題	a—b—a	c	a—b—a
No. 4 （f小調）	段落	A	B	A
	主題	a—b	c	a—b

除了封塔納出版的八曲之外，蕭邦遺稿中經後人整理仍可發現其他未出版過的馬厝卡。《降B大調馬厝卡》（Mazurka in B flat major, KK 1223）是1832年所作，相當簡單輕快，中段一樣於高音部發揮。《D大調馬厝卡》（Mazurka in D major, KK 1224）是1832年將1829年作品《D大調馬厝卡》（Mazurka in D major, KK 1193-6）改訂後的創作，音樂輝煌明亮。《C大調馬厝卡》（Mazurka in C major, KK 1225-6）一般認為是1833年的作品，但過於簡單的樂思讓人不免認為其實應為更早的創作。《降A大調馬厝卡》（Mazurka in A flat major, KK 1227-8）則是1834年的作品，是相當輕快的小品。開頭單音樂句則讓人聯想起《小狗》圓舞曲。在這五曲之外，另有一首僅有34小節，據傳為蕭邦十歲作品的《D大調馬厝卡》（Mazurka in D major, KK Anh. 1a No.1）。但此曲真實性向來存疑，一般並不列入蕭邦

馬厝卡之中。

蕭邦身後出版無編號五曲馬厝卡結構大要				
KK 1223 （降B大調）	段落	A	B	A
	主題	前奏—（a）— （b）—（a）	c	a
KK 1224 （D大調）	段落	A	B	A
	主題	前奏—a—a—b—a	c	a
KK 1193-6 （D大調）	段落	A	B（中段）	A
	主題	a—b—a	c	a
KK 1225-6 （C大調）	段落	A	B	A
	主題	（a—b）—（c—b）	d	a—b—c—b
KK 1227-8 （降A大調）	段落	A	B	A
	主題	前奏—（a）	b	a—尾奏／前奏

延伸欣賞與錄音推薦

馬厝卡舞曲作品多出自波蘭與俄國等斯拉夫系作曲家，除此之外深受蕭邦影響的法國樂派也有馬厝卡創作，筆者推薦：

柴可夫斯基
《兒童曲集》（Album D'Enfants）之〈馬厝卡〉
《十八首鋼琴作品》作品72之〈馬厝卡〉
推薦錄音：普雷特涅夫（Misha Pletnev, BMG/ DG）

葛拉祖諾夫（Alexander Glazunov）

《馬厝卡—歐別列克》（Mazurka-Obereque）

韋尼奧夫斯基（Henryk Wieniawski）

《歐伯塔斯—馬厝卡》（Obertass-Mazurka）

推薦錄音：小提琴帕爾曼（Itzhak Perlman, EMI）

穆索斯基（Modest Mussorgsky）

歌劇《鮑利斯·郭多諾夫》（Boris Godunov）之〈馬厝卡〉

推薦錄音：阿巴多指揮柏林愛樂（Claudio Abbado/ Berliner
　　　　　Philharmoniker, Sony）

史克里亞賓

《十首馬厝卡》，作品3；《九首馬厝卡》，作品25；《二首馬厝
　　　卡》，作品40等

推薦錄音：無特定推薦

齊瑪諾夫斯基（Karol Szymanowski）

《二十首馬厝卡》，作品50；《二首馬厝卡》，作品62

推薦錄音：漢默林（Marc-André Hamelin, hyperion）

芭瑟薇琪（Grazyna Bacewicz）

《歐別列克》

推薦錄音：小提琴庫柯薇琪，鋼琴簡佩盈（Joanna Kurkowicz/
　　　　　Gloria Chien, Chandos）

佛瑞

《馬厝卡》，作品32

推薦錄音：柯拉德（Jean-Philippe Collard, EMI）

德布西

《馬厝卡》

推薦錄音：巴福傑（Jean-Efflam Bavouzet, Chandos）

蕭邦《馬厝卡》錄音推薦

　　蕭邦馬厝卡錄音眾多，各時代處理方式已經差異甚大，不同鋼琴家的詮釋更是面貌多端，筆者只能建議愛樂者多所比較聆賞。就全集而言，首屆蕭邦大賽馬厝卡得主史托普卡（Henryk Sztompka）和第四屆冠軍史黛芳絲卡（Halina Czerny-Stefanska, Canyo）留有錄音。雖然不易購得，前者演奏其實也差強人意，但皆為重要參考。第五屆大賽馬厝卡獎得主傅聰（Sony）和第九屆得主鄧泰山（Dang Thai Son, Victor）也都錄製全集，前者的詩意與想像和後者的細膩與色彩都是一絕，是相當精采的典範演奏。魯賓斯坦（Arthur Rubinstein, Naxos, BMG）的全集演奏明亮爽朗，向來為人稱道，但筆者偏愛他早期演奏更勝晚期。和鄧泰山同獲馬厝卡獎的波蘭女鋼琴家波布蘿絲卡（Ewa Poblocka, PWM）以波蘭國家版樂譜錄製，演奏理性工整。在選曲上，波蘭兩位前輩大師福利德曼（Ignaz Friedman）和羅森濤（Moriz Rosenthal）都有許多馬厝卡錄音，其個性強烈的彈性速度尤其引人注意。近年來歐列金茲札克（Janusz Olejniczak, Opus111）的演奏也相當特殊，值得一聽。

俄國學派蕭邦名家眾多，不乏馬厝卡詮釋好手，而索封尼斯基（Vladimir Sofronitsky）和霍洛維茲（Vladimir Horowitz, RCA, BMG, DG）的錄音可說不得不聽，特別是後者的音色音響處理，馬厝卡中堪稱不見敵手。米凱蘭傑利（Arturo Benedetti Michelangeli, DG）的演奏角度和霍洛維茲大相逕庭，風格較為古典，但都有音色與技巧的絕對控制。莫拉維契（Ivan Moravec）亦有細膩處理和工整句法，也是著名演奏。美國鋼琴家中卡佩爾（William Kapell, BMG）的演奏讓人驚訝於其成熟與用心，而堅尼斯（Byron Janis, EMI）晚年錄音更是奇蹟般的絕妙演奏，全然是靈感的化身。歐爾頌（Garrick Ohlsson, hyperion）的全集同樣展現他的用心與個性，是深思熟慮後的傑作。

在法系演奏家中，富蘭索瓦（Samson François, EMI）的全集節奏處理特別優雅，自然但又不失自我風格。在選曲中，黎古托（Bruno Rigutto, Denon）細節思索尤富心得，菊勒（Youra Guller, Dante）句法充滿想像，布洛克（Michel Block, ProPiano）琢磨至深，都是令人難忘的精采詮釋。

國家民族的精神象徵：蕭邦《波蘭舞曲》

雖然現在是代表性的民俗舞曲，馬厝卡舞曲要到十八世紀末至十九世紀初，才真正成為波蘭的國家舞蹈與類型化舞蹈，但波蘭舞曲卻早有悠久歷史。波蘭舞曲的義大利名稱「Polacca」一般而言用於快速的波蘭舞曲，而波蘭舞曲的法文「Polonaise」則通常被用於此曲類的稱呼。和馬厝卡同樣是三拍舞曲（波蘭舞曲為三四拍，四分音符為一拍），波蘭舞曲特色是

沒有真正的弱拍，並且終止時於第二拍上加上強音，其節奏較為規則 [24]。

∥ 譜例：波蘭舞曲基本節奏

　　「波蘭風作品」在十六世紀中期開始就開始流行，多是作曲者認為曲調或節奏來自波蘭，雖然事實不見得如此。作為一種舞蹈節奏，在十八世紀時我們已可見許多波蘭舞曲作品，巴赫、泰雷曼（Georg Philipp Telemann, 1681-1767）、修柏特（Johann Schobert, ca. 1720, 1735 or 1740 – 28 August 1767）、莫札特、貝多芬等人的器樂作品中都可見波蘭舞曲創作或節奏運用。但波蘭舞曲作為一種真正具有獨特性格的曲類，自然不是出自西歐，仍是從十八世紀末至十九世紀初的波蘭，自史第凡尼（Jan Stefani, 1746-1829）、柯茲洛夫斯基（Jozef Kozlowski, 1757-1831）、歐金斯基（Prince Micha Kleofas Ogiński, 1765-1833）和庫爾賓斯基（Karol Kurpinski, 1785-1857）等人創作開始。這類樂曲充滿沙龍風，甚至可供實際舞蹈之用 [25]。蕭邦自幼即在如此環境中成長，對於器樂波蘭舞曲可說相

三

24. Carew, 414-415.
25. 見Adrian Thomas, "Beyond the Dance" in *The Cambridge Companion to Chopin*, ed. Jim Samson (Cambridge: Cambridge University Press, 1992), 145-149.關於蕭邦之前的波蘭音樂發展，可見 Zdzislaw Jachimecki, "Polish Music," in *The Musical Quarterly*, Vol. 6 No. 4 (Oxford: Oxford University Press, Oct, 1920), 553-572，以及George S. Golos, "Some Slavic Predecessors of Chopin," in *The Musical Quarterly*, Vol. 46 No. 4 (Oxford: Oxford University Press, Oct, 1960), 437-447.

當熟悉。我們在第五章介紹蕭邦早期創作時，也逐一介紹了蕭邦此時期的波蘭舞曲作品。

　　但一如馬厝卡，波蘭舞曲到了蕭邦手上終究出現脫胎換骨的變化。當蕭邦出版作品26《二首波蘭舞曲》時，這個曲類之於蕭邦的意義早已改變：波蘭已不再是波蘭，波蘭舞曲也就不再是沙龍風格的小品，而是蕭邦對故鄉的情感化身與被壓迫下的波蘭寫照。波蘭舞曲成了波蘭民族與國家精神的象徵：輝煌的波蘭舞曲是不屈的氣節與榮耀，悲壯的波蘭舞曲則是同歸於盡的犧牲與武德。蕭邦作品中的波蘭舞曲常有戰爭形象，甚至可以讓人直接聯想到波蘭過去的歷史戰役，既忠實呈現蕭邦對家園的情感，也確切反映波蘭舞曲在1830年波蘭抗暴失敗後所擁有的新形象 [26]。

　　如此情感表現在鋼琴技巧上，蕭邦《波蘭舞曲》則以恢弘音量與音響聞名，開闊吞吐間揮灑出壯美的氣勢。蕭邦不是沒有寫過需要音量與氣勢的作品，《第三號詼諧曲》就是一例，但《波蘭舞曲》卻出現真正需要以穩定力道、豐沛音量縱走全曲的創作，在其作品中自然顯得特別，層出不窮的八度、大和弦、寬廣跳躍等等也就成為蕭邦《波蘭舞曲》的一大特色。就曲式而言，蕭邦《波蘭舞曲》和《馬厝卡》一樣都以三段式為本，《波蘭舞曲》的形式變化還較《馬厝卡》單純，顯示其端正宏大的風格。但在簡單結構之外，蕭邦仍然有節奏與和聲的試驗，對音響效果的設計更是用心，力求氣勢磅礴但不聲響混濁。如何掌握蕭邦所要求的技巧但不流於炫耀浮誇，深刻表現《波蘭舞曲》的民族情感但不矯揉造作，就成

———

26. Samson, *The Music of Chopin*, 103-104.

為演奏家的最大考驗。此外，由於波蘭舞曲最初形式是眾人一起跳的慶典陣列舞，帶有進行曲風，和馬厝卡以雙人為一組不同，速度無法如馬厝卡多變，因此波蘭舞曲的速度表現自有其合宜範疇，過快或過慢都會失去波蘭舞曲的音樂性格。艾基爾就蕭邦作品對波蘭舞曲風格所給予的指示，認為波蘭舞曲的合宜速度為每分鐘九十六拍[27]。演奏者當然可以就作品之藝術性格作發揮而不拘泥於這個速度，但將每分鐘九十六拍當成速度參考，相信亦是良好標準。

蕭邦的波蘭舞曲創作

　　蕭邦共寫作十八首名為「波蘭舞曲」的創作，其中十六首為鋼琴獨奏，另外二首為鋼琴與管弦樂團的《平靜的行板與華麗大波蘭舞曲》和為大提琴與鋼琴的《序奏與華麗波蘭舞曲》。除此之外，作品2《唐喬望尼變奏曲》終曲也是以波蘭舞曲風格寫下的變奏。在第五章中筆者已經介紹早期九首獨奏波蘭舞曲與二曲合奏作品，此處筆者將介紹未曾介紹過的作品26、40、44與53六首波蘭舞曲。至於著名的作品71《幻想—波蘭舞曲》，由於其寫作手法與型式設計和蕭邦其他波蘭舞曲明顯不同，是「幻想曲」大於「波蘭舞曲」的創作，筆者將於下一章蕭邦晚期作品中探討。在寫作上筆者同樣以簡單圖示表示結構段落，大寫字母表示段落，小寫表示主題，括號內段落表示樂譜上的反覆指示（但鋼琴家實際演奏可能有所不同）。

≡

27. 見Jan Ekier校訂之波蘭國家版樂譜：" The tempi of the Polonaise" in Fryderyk Chopin, *National Edition of the Works of Frederyk Chopin*, ed. Jan Ekier (Warsaw: Polskie Wydawnictwo Muzyczne, 2000), 94.

作品26：波蘭舞曲新風格

　　蕭邦在1834至1835年所寫的作品26《二首波蘭舞曲》（Deux Polonaises, Op. 26），是他為這個曲類提出新方向的開始。在此之前，包括四年前寫的《平靜的行板與華麗大波蘭舞曲》，波蘭舞曲在蕭邦指下仍是矜貴典雅且絢爛展技，是表現貴族風情與演奏技巧的創作。然而到了作品26，波蘭舞曲卻承載了不堪回首的國仇家恨，華麗技巧轉成鏗鏘音節，以極其強烈的性格表現悲劇性情感。第一曲升c小調以突如其來的強奏開場，令人驚愕也印象深刻，其後更是沉鬱蒼涼的樂思。就結構而言，此曲是非常典型的三段式，段落編排也是傳統波蘭舞曲式樣。若只看段落，此曲和宮廷式波蘭舞曲並無不同，但筆者相信這正是蕭邦銳意求變之處——他就是要在此曲保持原本的格式框架，卻賦予完全不一樣的內涵，讓波蘭舞曲承載戲劇化情感與深刻思索而成為嶄新的藝術形式。

　　除此之外，蕭邦也對節奏多所設計。我們一樣可以聽出波蘭舞曲的基本節奏素材，感受到典型波蘭舞曲的風格，但若仔細分析此曲節奏，就可發現蕭邦有計畫地刻意打破節奏規律，不讓固定節拍音型不斷重複，旋律起伏和節奏也有密切對應，使此曲聽來雖是波蘭舞曲，卻是一首演奏用而非舞蹈用的波蘭舞曲。毫無疑問，這也是蕭邦意圖在這個曲類所開展的新方向，自舊元素重組後創造出面貌一新的波蘭舞曲。

蕭邦波蘭舞曲作品26結構大要

No.1 （升c小調）	段落	A	B	A
	主題	a—a—（b—c—a）	（d）—e—d	a—a—b—c—a
No.2 （降e小調）	段落	A	B	A
	主題	（a—b）—c—a—b	d	a—b—c—a—b—尾奏

作品26之一以回到第一段的方式結束，並沒有一個正式收尾，或許蕭邦希望讓樂思直接連往接下來的降e小調第二曲。就形式而言，第二曲和第一曲並無太大不同（雖然第二曲主題的對稱安排也接近輪旋曲式），只是最後收尾時多了三小節尾奏，而非全然重複第一段，但此曲音樂內涵卻較第一曲更為強烈，也更脫離波蘭舞曲的傳統式樣。第二曲與其說是波蘭舞曲，不如說是一首敘事曲，訴說波蘭奮勇抗暴，最後卻徒勞無功的悲慘命運。此曲a和b兩主題像是召喚，呼告波蘭人民挺身而出，也像是起義失敗，被俘流放途中的回憶（此曲也因此有「西伯利亞」之別稱）。c主題則像是不斷催促的號角，戰場情景歷歷在目。無論蕭邦以何種想像創作此曲，這首波蘭舞曲強烈鮮明的敘事性格，都讓人難以不做故事聯想，也創造出比第一首更不同的波蘭舞曲。

支持如此敘事性格的，自然是蕭邦高超的寫作設計。第二曲的節奏素材運用更為自由，段落編寫也更靈活，大框架仍符合傳統波蘭舞曲段落，也讓人能聽出這是波蘭舞曲，但細節卻已完全不同。就調性而言，蕭邦此曲第一段就以降e小調和降D大調互相牽扯，藉由這兩個關係較遠的調性，激盪出強烈的音調反差和戲劇張力[28]。透過豐富寫作技巧和過人音樂想像，蕭邦在作品26成功樹立截然不同以往的波蘭舞曲。強烈性格可能讓人困惑，激越情感也不見得人人都能接受，卻是貨真價實、不斷創新的作曲家蕭邦。

≡

28. Samson, 107.

作品40：榮耀與悲傷的兩相對應

寫下兩曲大膽創新的波蘭舞曲後，蕭邦在1838至1839年的作品40《二首波蘭舞曲》（Deux Polonaises, Op. 40）第一曲卻意外地回歸傳統。這首俗稱為「軍隊」的《A大調波蘭舞曲》是蕭邦作品中的熱門經典，蕭邦也寫下瀟灑豪放、充滿武勇戰鬥精神的壯麗音樂。此曲段落形式和音樂句法都非常傳統，若演奏速度不太快，甚至可供實際舞蹈之用，而我們也完全可以從此曲中感受到宮廷列陣、昂首踏步的貴族氣派和舞蹈形象。蕭邦給了此曲諸多雙手八度與大和弦，譜上音量指示甚至只有強（f）和最強（fff），完全可見此曲所要求的演奏氣勢。

作品26兩曲都有醒目的「前奏」，但這前奏其實是主題或主題的一部分。然而在作品40中，蕭邦卻沒有延續如此設計。第一首直接開始，完全沒有前奏，第二首《c小調波蘭舞曲》則有兩小節前奏，但這前奏只是右手伴奏音型，並沒有作品26的效果。由此觀之，在作品26中，蕭邦以兩曲素材在作品內部創造對比與衝突，但在作品40則讓兩首波蘭舞曲互相對比塑造反差。是故前一組兩曲前後相關，後一組兩曲截然分立。

如果上述觀點能夠成立，或許就可解釋為何蕭邦在作品40之一寫下最傳統的波蘭舞曲節奏與形式，卻在作品40之二，譜出最不像波蘭舞曲的波蘭舞曲。此曲第一段a主題右手幾乎完全負責伴奏，左手則以八度演奏旋律。但右手伴奏並無波蘭舞曲的節奏特色，此曲類的特色節拍卻藏在左手旋律之中，讓人難以認出這是波蘭舞曲。甚至波蘭舞曲節奏在其後b主題也未曾出現，要到中段才以片段浮出，讓人終於有波蘭舞曲之感。相對於第一曲的工整直接明亮，第二曲不但陰暗深沉，轉調手法也曲折複雜。當

第一段再現時，蕭邦甚至延續中段旋律添入高音部，讓此段實為連續性的段落發展而非單純原段重現。如此線性發展的三段式在之後作品48之一《c小調夜曲》也有絕佳發揮，而蕭邦在此則寫出最特別的波蘭舞曲，為此曲類提出更抽象性的創作。

蕭邦波蘭舞曲作品40結構大要					
No.1 （A大調）	段落	A		B	A
	主題	（a）—（b—a）		（c）—（d—c）	a—b—a
No.2 （c小調）	段落	A		B	A
	主題	前奏—（a）—（b—a）		c—d—c	a

作品44：「幻想式波蘭舞曲」

作品40之二就形式和內容而言，筆者認為已可算是「波蘭舞曲風的幻想曲」，但作曲家本人真正明確提到「波蘭舞曲風的幻想曲」此一稱呼，還是要到1840至1841年寫作的作品44《升f小調波蘭舞曲》（Polonaise in f sharp minor, Op. 44）。蕭邦給梅切第（Pietro Mechetti）信中曾提到此曲「這是以波蘭舞曲形式所寫的幻想曲，而我會叫它『波蘭舞曲』」[29]。若不計《幻想—波蘭舞曲》，長達326小節的此曲，是蕭邦筆下規模最宏大的波蘭舞曲，演奏時間每每長達十分鐘以上。蕭邦作品中並不常用音階和八度，但這兩種技巧卻構成此曲最重要的性格樂句，特別是右手層出不窮的八度，和左手獨具特色的上行音階，都讓這首波蘭舞曲具有李斯特的性

≡

29. Samson, *Chopin*, 213.

格，也成為蕭邦著名的難曲。蕭邦在前兩組波蘭舞曲的第二曲皆表現出戲劇化悲劇感，但唯有《升f小調波蘭舞曲》如此鬥志昂揚卻又蒼涼絕望，是蕭邦最具悲憤之情的創作。

就結構而言，此曲基本上仍維持工整，是具有48小節過渡段的大型三段式，第一段重現時和先前波蘭舞曲一樣，採取主題濃縮的手法處理。音樂上此曲和作品26之二與40之二相同，帶有強烈敘事風格。開頭樂段，蕭邦回到作品26將開頭與主題結合的形式，但給予更強烈的敘事效果。當第一段波蘭舞曲重現時，蕭邦讓這序引負責故事發展，藉由左手八度強化低音效果，讓音樂顯得詭譎又悲壯。然而此曲結構上最特殊之處，仍屬蕭邦將馬厝卡（Tempo di Mazurka）置於中段。這段馬厝卡樂風甜美平靜，和前後兩段怒濤洶湧的波蘭舞曲形成強烈對比，如同《第一號詼諧曲》自然形成強烈故事性。蕭邦以不斷反覆的跳躍音型並鑲嵌b主題寫成的過渡樂段，以及一敗塗地的淒涼結尾，也都讓這首波蘭舞曲具有明確的敘事效果。

除了結構安排充滿敘事感，蕭邦再度以張力強勁的和聲對比，激盪出巨大的衝突。第一段從升f小調、降b小調、降A大調一路走來已經頗見崎嶇，過渡段到中段馬厝卡的A大調來回翻騰，又是一番艱辛。最後馬厝卡樂段從A大調、E大調、B大調、升c小調到回到升f小調，音響撞擊之強聽來可謂驚心動魄，蕭邦細膩的節奏與旋律編排更增強了和聲的效果。這是蕭邦最受喜愛的名曲之一，也是他將波蘭舞曲「敘事曲化」且「幻想曲化」的成果。

蕭邦波蘭舞曲作品44結構大要				
段落	A	B	C	A
主題	（導奏）—a—b—a—b—a	c—b—c	d—e—d—e	a—b—a—尾奏
性質	波蘭舞曲	過渡	馬厝卡	波蘭舞曲

作品53：豪氣干雲的英雄凱歌

　　然而論及知名度，蕭邦在1842年所寫作，俗稱「英雄」的《降A大調波蘭舞曲》（Polonaise in A flat major, Op.53），更是經典中的經典，也堪稱蕭邦最膾炙人口的作品。和之前波蘭舞曲不同，《降A大調波蘭舞曲》的前奏是真正的前奏，並非主題的一部分，而這段16小節的前奏也堪稱鋼琴作品中最精采的一段前奏。蕭邦寫下不斷積累的氣勢，音響與和聲編排更是驚人細膩；巧妙的不和諧音處理，不但使主題最後出現時有撥雲見日之感，更創造出完全屬於鋼琴的清晰聲響與艷麗色彩。

　　就段落編排而言，此曲仍是三段式，但中間段可分為兩部分，前者是著名的左手八度（d主題），後者則以清新旋律開展繁複轉調，從升D大調一路轉到G大調（e主題），再從G大調轉回降A大調（f主題回到a主題）。前兩大段蕭邦都寫得明亮工整，兼具壯志凌雲的豪氣，八度樂段更如達達馬蹄，凌厲勁道足可踏破鐵騎，但中間這一段精采的調性旅程卻寫得婉轉多姿，和前後形成絕佳互補，較《軍隊》波蘭舞曲進步太多。既充滿巧思又顯得渾然天成，不愧是蕭邦晚期最精湛的手筆。

蕭邦波蘭舞曲作品53結構大要					
段落	導奏	A	B	C	A
主題	導奏	a—b—c—a	d—d	e—f	a—尾奏
性質	導奏	波蘭舞曲	中段（八度）	發展樂段	波蘭舞曲

　　至於此曲第一主題的節奏，是蕭邦另一個巧思。雖然聽來是波蘭舞曲，但作曲家卻悄悄改變了節奏型態，以踏瓣讓聲音連結，所以即使低音節奏設計改變，旋律仍然維持波蘭舞曲節拍韻律 [30]。若繼續審視從此段開展的音響設計與踏瓣設計，更可見蕭邦確實是對鋼琴理解無出其右的巨匠，將此樂器的聲響玩弄於股掌之間。

▌▌譜例：蕭邦作品53《降A大調波蘭舞曲》第17-18小節

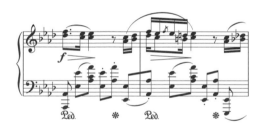

　　就音樂表現而言，由於此曲技巧要求高深，又有炫目的左手八度段，許多鋼琴家將此曲視為炫技作品，卻忽略了蕭邦在樂譜一開頭所標示「莊嚴的」（Maestoso）表情。在技巧展示外，如何彈出此曲的高貴深刻，熱情表現音樂又能兼顧理性音量設計與段落鋪陳，或許才是最困難的考驗。

≡

30. Wolff, 226.

無論從哪一方面討論，蕭邦《降A大調波蘭舞曲》都是不折不扣的傳世經典。或許波蘭舞曲到此真的該劃下終點，蕭邦必須寫出完全不同的作品，才有可能超越此曲的成就——《幻想—波蘭舞曲》正是如此傑作，但那也是脫離波蘭舞曲而自成天地的獨特創作。

延伸欣賞與錄音推薦

　　波蘭舞曲作為一種節奏，從巴洛克到古典樂派都相當常見，但若作為一種曲類與樂風，仍多出自波蘭與俄國等斯拉夫系作曲家。筆者推薦：

巴赫
《第二號管弦樂組曲》（Orchestral Suite No. 2, BWV 1067）之第五樂章〈波蘭舞曲〉
推薦錄音：長笛帕胡德／柏林巴洛克獨奏家樂團
　　　　　（Emmanuel Pahud/ Berlin Baroque Soloists, EMI）

貝多芬
《C大調波蘭舞曲》，作品79（Polonaise in C major, Op. 79）
推薦錄音：普雷特涅夫（Mikhail Pletnev, DG）

舒伯特
《六首波蘭舞曲》（Six Polonaises, D824）
推薦錄音：鋼琴凱斐蕾克、庫柏
　　　　　（Anne Queffélec, Imogen Cooper, Apex）

韋尼奧夫斯基（Henryk Wieniawski）

兩首《華麗波蘭舞曲》（Polonaise Brillante No. 1 and No. 2）

推薦錄音：小提琴帕爾曼／鋼琴桑德斯

　　　　　　（Itzhak Perlman/ Samuel Sanders, EMI）

魏歐當（Henri Vieuxtemps）

《敘事曲與波蘭舞曲》（Ballade et polonaise）

推薦錄音：小提琴葛羅米歐／鋼琴瓦西

　　　　　　（Arthur Grumiaux/ Dinorah Varsi, Pentatone）

李斯特

兩首《波蘭舞曲》（Two Polonaises, S223）

推薦錄音：賀夫（Stephen Hough, hyperion）

柴可夫斯基

歌劇《尤金・奧涅金》（Eugene Onegin）之〈波蘭舞曲〉

推薦錄音：奧曼第指揮費城樂團

　　　　　　（Eugene Ormandy/ Philadelphia Orchestra, Sony）

蕭邦《波蘭舞曲》錄音推薦

　　蕭邦波蘭舞曲錄音不少，但多半只錄從作品26至《幻想－波蘭舞曲》的七首。魯賓斯坦（Arthur Rubinstein, Naxos, BMG）的錄音相當具有高貴氣派，是許多人喜愛的演奏。富蘭索瓦（Samson François, EMI）的演奏也有特別風韻，其節奏韻律大概是難以重現的昔日風華。貝爾曼（Lazar

Berman, DG）的演奏技巧傑出（未錄《幻想—波蘭舞曲》），音樂表現卻顯得收斂，和波里尼（Maurizio Pollini, DG）霸氣銳利的詮釋相對。蕾昂絲卡雅（Elisabeth Leonskaja, Teldec）的鋪陳設計有獨到觀點，在作品26與40尤為出色。鄧泰山（Dang Thai Son, Victor）的演奏雖然維持工整架構，細節速度處理卻堪稱大膽，是勇於冒險的詮釋。同樣冒險的則是歐爾頌（Garrick Ohlsson, hyperion）。他充分開發波蘭舞曲的敘事曲性格，速度選擇與樂句表現都強烈且大膽，技巧表現和鄧泰山各有出眾之處，都是讓人佩服的演奏。

就各曲演奏而言，《英雄》波蘭舞曲是熱門中的熱門，錄音無數，早期演奏中筆者認為福利德曼（Ignaz Friedman）以其突出個性而特別值得一聽，所羅門（Solomon, Testament）則以優雅均衡取勝，其《軍隊》波蘭舞曲的端莊高貴更是難得。吉利爾斯（Emil Gilels, DG）晚年錄下作品40與作品53共三首波蘭舞曲，展現蕭邦演奏中罕見的壯大氣魄。或許只有當鋼琴家具有如此性格和技巧，才有辦法造就這等詮釋。霍洛維茲（Vladimir Horowitz, RCA, BMG）的《軍隊》波蘭舞曲端正合宜，《升f 小調波蘭舞曲》氣勢驚人，細節刻劃也頗見用心。《英雄》波蘭舞曲則是他最常演奏的拿手招牌，演奏也個性獨具，一聽就知是霍洛維茲。

紀新（Evgeny Kissin, BMG）在不同時期錄下不同波蘭舞曲，目前七首中只剩作品《軍隊》尚未錄製。他的演奏愈來愈個人化，最近錄製的作品26和40之二更是訴諸戲劇表現的詮釋。但筆者最喜愛的還是他第一次錄製的《英雄》波蘭舞曲：二十七歲的紀新那時仍有無可逼視的青春洋溢，即使樂句修磨到完美無瑕，仍未見一絲矯揉造作。技巧之卓越出群，固然是可驚可羨的成就，但那樣源源不絕的熱情浪漫，無憂無慮地引吭高歌，或

許才是更值得珍視的紀錄。至於波哥雷里奇（Ivo Pogorelich, DG）僅錄製一首波蘭舞曲，但其《升f小調波蘭舞曲》技巧凌厲無比，速度控制與情感表現都揮灑自如，洶湧樂思直逼聽者而來，堪稱此曲最令人難忘的演奏。雖只有一曲，一曲卻已足夠。

蕭邦客廳中的秘密：十九首波蘭歌曲

介紹過蕭邦的《馬厝卡》與《波蘭舞曲》後，我們也就能順理成章地進入蕭邦的波蘭歌曲。在蕭邦所有創作中，歌曲是唯一他雖有創作，生前卻從未出版任何一曲的曲類。在蕭邦過世後，封塔納整理手稿後抄譜，在1857年出版十六首並編成作品74出版，這也是蕭邦最後的作品編號。1872年出版商史列辛格（Schlesinger）加上《墳上之歌》而成十七首。到1910年又發現《魔咒》（Czary, KK 1204-6）和《悲歌》（Dumka, KK 1236）二曲，故現今共有十九首蕭邦歌曲傳世 [31]。

只要稍聽一下這些歌曲，就不難發現蕭邦生前並未出版的原因——因為它們根本不是為了出版而作。這十九首歌曲結構都相當簡單，其中十三首都是音節反覆形式（strophic form）歌曲。除了《已無所求》（Nie ma Czego Trzeba）和《墳上之歌》（Spiew Grobowy）較長之外，其他幾乎都可在二、三分鐘左右唱完。歌曲的鋼琴部分幾乎都很簡單，並無技巧表現可言，更不和聲樂爭奪歌曲詮釋權，和浪漫時代舒曼、李斯特等人的藝術

31. 見Alan Walker的編輯意見，Bernard Jacobson, "The Songs" in *Frederic Chopin: Profiles of the Man and the Musician*, ed. Alan Walker (London: Barrie & Jenkins, 1966), 191.

歌曲大為不同。

　　上述種種特徵都告訴我們，這些歌曲乃為私人聚會而寫，為客廳而非音樂廳的作品。甚至，這些歌曲的表演對象還是蕭邦特別親近的一群朋友：即使後半生長住法國，這十九首歌曲全以波蘭文譜曲，題材也多類似民歌，內容包括愛情的喜悅與失落、戰爭與愛國熱情、鄉村自然美景等等，浪漫直接但不深刻，並沒有深刻文學或哲學思索。呼應歌詞，蕭邦譜下的旋律也多如民歌，甚至以馬厝卡舞曲譜曲，聽來更似民間小調，並非描寫城市生活或複雜情感。

　　和當時西歐藝術歌曲更為不同的，是蕭邦雖同樣以歌詞節奏譜曲，旋律有優美轉折變化與和聲設計，整體而言卻少見複雜和聲運用，甚至音樂也不見得對應文字。在蕭邦歌曲中，許多和聲變化僅是為了音樂目的，而非歌詞內容。這顯然不是現今我們所認為理想的藝術歌曲寫作方式，但若想到蕭邦對標題音樂等主張的不悅，這些歌曲正證明了即使他喜愛聲樂，鋼琴（而非聲樂）始終是蕭邦表現自己的最佳工具，他也沒有意願透過歌曲嘗試讓音樂與文學結合。蕭邦以題材而非文學價值來決定歌詞，其十九首歌曲所用歌詞出自米茲奇維契（Adam Mickiewicz）、維特威斯基（Stefan Witwicki, 1800-1847）、查勒斯基（Bohdan Zaleski, 1802-1886）、卡拉辛斯基（Zygmunt Krasinski, 1812-1859）、波爾（Wincenty Pol, 1809-1876）和歐辛斯基（Ludwik Osinski, 1775-1838）六位作家。大文豪米茲奇維契只占二首，名氣甚低的維特威斯基卻占了十一首；這不是因為他是傑出詩人，而是因為他是蕭邦熟識，而蕭邦也願為這些簡單詩作譜寫。

　　「家用音樂」和「客廳民謠」的特色，再加上波蘭文並非音樂主流

語言，讓蕭邦歌曲始終不是音樂會熱門曲目，但我們不能苛責蕭邦不擅於歌曲寫作：對他和貝多芬而言，歌曲都是次要的藝術表現形式。純粹就音樂而言，這些歌曲仍然是相當動聽的小品，也忠實呈現蕭邦所屬——未高度城市化，歌曲與人心都相對單純的波蘭 [32]。以下筆者將以作品74的順序（也是一般錄音中的順序）簡單介紹這十九曲 [33]：

1.《願望》（Zyczenie），1829年寫作，維特威斯基作詞

　　一如蕭邦其他以維特威斯基作品所譜成的歌曲，這些詩句都來自維特威斯基1830年出版的《田園歌》（Piosnki Sielski），但蕭邦在出版前便看過手稿而能先行譜曲 [34]。這是十九曲中最出名的一首，一般以《少女的願望》聞名於世，是可愛的歌唱馬厝卡。

> 如果我是天上的太陽，
> 我只為你閃耀。
> 不在水上也不在林中——
> 只為永遠
> 在你的窗下只為你一人
> 如果我將自己變作太陽。

32. 關於波蘭當時的歌曲與其歷史沿革，可參考Samson, *The Music of Chopin*, 100-101.
33. 本書歌詞中譯以Bernard Jacobson的英譯為本，感謝謝育昀提供翻譯。
34. Jacobson, 191.

如果我是林中的鳥兒，

我不會在異鄉歌唱。

不在水上也不在林中——

只為永遠

在你的窗下只為你一人

何不將自己變成一隻鳥兒！

2.《**春天**》（Wiosna），1838年寫作，維特威斯基作詞

蕭邦為此曲寫了簡單的鋼琴獨奏改編，歌曲本身也非常簡單，比《願望》更像民間小調。

露珠閃爍，

小溪在草地間低咕，

藏在石南花裡

有小牛鈴響起的地方。

美麗的、愉悅的草地

在凝視中輕盈地靜止，

四周都是芬芳的花朵，

周圍的樹叢開花了。

那時在放牧，遊蕩，牛群；

我坐在石塊下，

一首甜美、愉悅的歌曲

我要對自己唱。

愉悅的小溪是寧靜的。
記憶中帶著些許遺憾，
心底帶著小小的喟嘆，
而眼中湧出一滴淚。

淚從眼睛落下，
小溪隨著我歌唱，
而在我頭上
雲雀正回應我。

他敏捷的飛行一展開，
肉眼幾乎無法看見，
漸漸地更高，更高⋯
在空中他已不見蹤影。
在犁田和玉米田的上方
他仍宣揚著自己的歌曲，
帶著他溫柔的大地之歌深入空中。

3. 《悲傷河流》（Smutna Rzeka），1831年寫作，維特威斯基作詞

從《春天》到《悲傷河流》，我們可以發現蕭邦歌曲表現完全繫於聲樂而非鋼琴，歌手咬字處理和音色變化決定此曲的詮釋，訴說悲傷老婦的故事。

從外地來的河流，

為什麼你的激流如此污濁？

是河岸在某處崩壞了嗎？

還是舊雪已經融化了？

「舊雪靜臥在山上，

花朵開滿我的河岸，

但那兒，我的泉源，一個母親在我的源頭中哭泣。

七個女兒由她帶大，

七個女兒由她埋進土中，

七個女兒在花園的中央，

她們面向東方。

如今她向她們的鬼魂打招呼，

慰問孩子們，

她往她們的墳上澆水

唱著憐憫的歌謠。」

4. 《飲酒歌》（Hulanka），1830年寫作，維特威斯基作詞

　　非常歡樂的歌曲，五段歌詞充分表現鄉野情景。此曲原稿在段落編排上不甚清楚，也存在不同編排版本，但無傷於音樂本身。

調皮的酒吧女侍，
妳在做什麼？快停下來！
妳在那兒笑著，妳在這兒倒酒，
蜜酒灑了我外套！

我才不會輕易放過妳！我要吻遍妳全身！
多麼小巧的眼睛，還有眉毛！
小巧的雙腳，小巧潔白的牙齒，
嘿！它讓我血脈賁張！

弟兄們，為什麼你們還在作夢？
魔鬼會帶走悲傷！
悲慘的事情比比皆是，
快把這杯乾了吧，
這世界就能投靠魔鬼！

喝醉的雙腳找不到回家的路，
這是哪門子的莫大羞辱？
聽見你妻子起床時大叫
你才找得到哪裡是你家。

喝吧，否則我們就拿起榾杖決鬥
跑吧，女孩，儘快
帶來和諧，而非傷害；
用蜜酒倒滿我們全身吧！

5.《芳心何所愛》（Gdzie lubi），1829年寫作，維特威斯基作詞

　　此曲和《我的愛人》與《立陶宛之歌》是這十九曲中少數採用「A—B—A」三段體形式的歌曲，但篇幅甚短，只是一分多鐘的小曲。蕭邦做了些有趣的和聲設計，讓此曲擁有較多色彩，中段明顯的馬厝卡風也呼應波蘭民俗樂曲風格。

　　　小溪喜歡在山谷中，
　　　小鹿喜歡在灌木叢中，
　　　小鳥兒喜歡躲在茅草屋簷下，
　　　但女孩感到快樂
　　　喜歡在有藍色眼睛的地方，
　　　喜歡在有黑色眼睛的地方，
　　　喜歡在有快樂歌曲的地方，
　　　喜歡在有悲傷歌曲的地方。
　　　她不知道自己將會在哪，
　　　哪個讓她付出真心的地方。

6.《消失在我眼前》（Precz z moich oczu...），1830年寫作，米茲奇維契作詞

　　在五首維特威斯基的作品後，終於我們看到米茲奇維契的詩作，蕭邦也譜出不一樣的歌曲。蕭邦給了4小節和聲設計頗為用心的前奏，之後也以不同伴奏音型對應歌詞，和聲也與之前的簡單民族風不同。歌詞第一段和其後二段調性不同，或許正描寫情人分手後「消失眼前」的感受。雖然還是音節反覆歌形式，此曲卻呈現較不同於鄉間風情的音樂。

「消失在我眼前！」我會立刻遵守！
「離開我的心房！」我的心會遵守。
「走出我的記憶！」不！這命令
我的記憶和你的都無法做到。

當陰影從遠處落下時會顯得更幽長
就如同哀傷的圓圈延伸得更廣，
我的生命也走得更遠，
如此厚重的壽衣讓你的記憶也跟著幽暗。

在每個地方及每個晝夜，
與你同在時我哭泣的地方，我們歡樂的地方，
任何地方我都將永遠與你同在，
在任何我
失去靈魂的某塊地方。

7.《使者》（Posel），1831年寫作，維特威斯基作詞

又見維特威斯基的歌詞，音樂也回到鄉村風情，是簡單的短歌。

草葉在生長，
寒冷日子正在改變；
你，忠實的燕子，
又再度來到我們廊前。
有你在此陽光也跟著逗留，

怡人的春天隨著你來到，
從你的旅程迎接我們，
快樂的歌鳥。

不要飛，等等，給個答案！
或許你在乞討麵包屑？
或許你從異地帶回了新的歌曲？
你飛，四處張望
用你黑色的大眼睛⋯
別飛得那麼開心，
她不在這裡！

她跟著一名士兵走了，
拋下了這棟小屋，
這個十字路口
是她對母親說再見的地方。
也許你是從她那來的？
那麼，請告訴我
他們是否不為飢餓所苦，
他們在世上是否過得安好。

8. 《俊美少年》（Sliszny Chlopiec），1841年寫作，查勒斯基作詞

　　此曲是查勒斯基的作品，但歌曲性質和維特威斯基無異，蕭邦以簡單
的庫加維亞克舞曲表現少女愛慕青年之情。

挺拔，修長，年輕，

喔！非比尋常美少年。

英俊的少年，誰還能奢求更多？

黑鬍髭，白皮膚！

他遲到個一小時，

就能讓我想他想到快死。

假使他毫不眨眼地看著我

喜悅將全然攻占我。

每個他說過的字

牢記在我的心中和腦海。

當我們跳舞，就我倆，

人們都盯著我們瞧。

畢竟，他對我說，

對他而言我就是一切。

9.《旋律》（Melodia），1847年寫作，卡拉辛斯基作詞

這是蕭邦最後寫下的歌曲，樂句延展與和聲運用都相當自由，確實是其晚年風格。只可惜蕭邦仍無意開發歌曲形式，這首精巧優美的作品也只停留在一首短歌。

從小丘上，他們帶來成堆夢魘般的十字架，

他們看到遠方有應許之地。

他們看到天堂般的光線，

射向峽谷中他們部落正在拖行的重擔，

儘管他們之中有人不能進入那無垠的空間！

為了生活的舒適他們絕不會坐下，

甚至，也許，他們會被遺忘。

10.《戰士》（Wojak），1831年寫作，維特威斯基作詞

此曲回到蕭邦早期作品，鋼琴伴奏似馬蹄達達，更有狂熱表現。或許，寫作時身在維也納的蕭邦想到了去年華沙抗暴事件。

我的馬兒發出嘶鳴，腳蹬著大地；

讓我走吧，時候到了，到了！

你、父親、母親、你，

姊妹，我要對你們說再會！

隨著風，隨著風！讓敵人顫抖吧！

我們將要開始一場血腥的作戰！

腳步輕快，身體健壯，我們將會從這旅程平安歸來，

隨著風，我的馬兒！

那麼，好吧！來對決吧！

如果我必須死去！
馬兒，獨自前往那個農舍，
自由卻孤獨地回來！

我仍能聽到姊妹在呼喊；
轉身回頭，馬兒，停下來！
你不願意嗎？那麼衝刺吧，讓一切都發生！
奔向血腥的戰場吧！

11. 《情侶之死》（Dwojaki Koniec），1845年寫作，查勒斯基作詞

雖是晚期作品，音樂卻是簡單的三段反覆，也沒有特別寫作技巧，單純訴說悲哀的故事。

整整一年他們深愛彼此，
而之後一生無緣再見，
傷痛的心，現已平靜。
女孩躺在自己房間的床上。
而騎馬巡警躺在十字路間的林地上！

喔！家人哭倒在女孩身上，
而在巡警身上，喔！一隻灰鷹呱呱叫著。
兩個可憐靈魂，為愛烈火焚身！
他們受盡痛苦，在痛苦後死去。

喔！村落四周的鐘聲為女孩響起，
森林四周的狼群則為巡警咆哮。
女孩埋葬神聖墓地，
巡警遺骸曝屍荒野。

12.《我的愛人》（Moja Pieszczotka），1837年寫作，米茲奇維契作詞

　　第二首大文豪米茲奇維契的歌詞，蕭邦馬厝卡與圓舞曲並用，旋律設
計與節奏調度都靈活表現熱戀中的情話綿綿，是其歌曲中的傑作。

在快樂時，我親愛的
不要啁啾、咕噥和低鳴，
她如此快樂地低鳴、咕噥和啁啾，
連一個字也不情願少
我不敢打斷，我不敢回嘴
只想傾聽！

但當言語的生氣點亮了小眼睛
開始強烈地將雙頰染上緋紅
珍珠白的小牙齒在珊瑚間閃爍
啊！那我就敢直視她的雙眸，
封住她的嘴，我不要求聆聽，
只為吻她！

13. 《已無所求》（Nie ma czego trzeba），1845年寫作，查勒斯基作詞

可能是蕭邦歌曲中最為傷感但也最動人的一首，平靜流露無限悲傷。

薄霧從我的胸口飄向雙眼，
四周左右都暗了下來；
嘴邊的哀歌響起又結束！
沉默，喔沉默，因為它不快樂。

因為不需要！
我長期在此忍受痛苦和悲傷：
我沒有太陽，沒有藍天，
沒有可以讓心常住的地方。

能愛人和歌唱是幸福的！
在這異國沙漠作夢就如同我還在家時：
愛人，喔，愛人！沒有人可以愛！
歌唱，喔，歌唱！沒有可以歌唱的對象！

有時我的凝視直達天堂，
一點兒都不責備那狂嘯的風：
好冷，喔好冷，但心仍跳動著，
隨著哀歌我們將飛向陌生的國度！

14. 《戒指》（Pierscien），1836年寫作，維特威斯基作詞

這應是《願望》之外，這十九曲中最著名的作品，也是以馬厝卡舞曲譜成的歌曲。

> 保母哀傷地對妳歌唱，
> 而我早已愛上妳，
> 在妳左手小指上
> 有一枚我給妳的小銀戒。
>
> 其他人早和女孩們結婚，
> 我卻耐心地愛妳；
> 接著來了個年輕人，一個陌生人，
> 雖然我早送出了戒指。
>
> 音樂家們受到邀請，
> 所以我在婚禮上歌唱！
> 妳成了另一個人的妻子，
> 我卻依舊愛妳。
> 如今女孩們都譏笑我，
> 我痛哭：
> 曾經的忠實和堅貞終究只是徒然，
> 即便我給了戒指也沒用。

15. 《新郎》（Narzeczony），1831年寫作，維特威斯基作詞

　　這是蕭邦歌曲中鋼琴有所表現的樂段，描寫新郎在暴風雨中策馬狂奔，也是相當戲劇化的短曲。

　　風在灌木叢中窸窣作響，
　　「太遲了，太遲了，我的馬！
　　太遲了，濃眉的少年，
　　你還想從這跑過草地。
　　你沒看到樹林的那頭
　　有群渡鴉，
　　牠們如何飛翔，有時轉圈
　　然後又再度潛入森林中？」

　　「妳在哪？妳在哪，我可愛的女孩？
　　妳為何不跑來和我相聚？」

　　「如何，她要如何和你相聚，
　　當她躺在自己墓中時。」

　　「喔，別管我了！悲傷包圍我，
　　讓我見她一眼！
　　當她死去時她是否將美麗的眼睛轉向我？

當她聽見我的呼喊，
我的悼詞打她頭上傳過，
也許她會從棺木中起身，
重新再活一次。」

16. 《立陶宛之歌》（Piosnka Litewska），1831年寫作，歐辛斯基作詞

母女對話，典型的民歌形式，相當具有趣味的小曲。

小小的太陽起得很早。
母親坐在小小的玻璃窗旁，
「哪，」她問，「從哪回來的，小女兒？
妳從哪把頭上的花環給弄濕啦？」

「如果一大清早就得打水，
露濕花環一點也不奇怪。」

「真會說呀，我的孩子，真會說呀！
但我想事實應該更可能、更可能是
妳是跑過原野去私會情郎。」

「是的，媽媽，我說實話，
我在原野上認出我的情郎，
但只花了幾分鐘和他說話；
露水就沾濕我頭上的花環。」

17. 《墳上之歌》（Spiew Grobowy；或以歌詞首句Leci Liscie z drzeva譯為「落葉」），1836寫作，波爾作詞

　　波爾是軍旅出身的愛國詩人，而此曲也是蕭邦歌曲中篇幅最長（演唱時間可長達五分鐘）、最戲劇化、轉折最多的愛國歌曲，從馬厝卡風開始，到中段的克拉科維亞克舞曲，表現出濃烈的波蘭精神，是這十九首中的意外之作 [35]。

　　　葉子從樹上掉落，
　　　它們生而自由！
　　　越過墓地
　　　原野上的鳥兒正在歌唱。
　　　它沒有，它沒有，
　　　並未善待你，波蘭！
　　　每件事物都化作灰煙，
　　　而你的兒女都進了墳墓。

　　　焚毀的村落，
　　　敗壞的城市，
　　　以及在四周的田野
　　　女人在哀悼。
　　　每個人從家裡離開，

35. Samson, 103.

他們帶走大鐮刀：
沒有人要工作，
任田裡的玉米腐爛。

在華沙
群眾自行聚集，
也許出於榮耀
波蘭將會團結復興。

他們打了一整個冬天，
他們打過了夏天，
但秋天，那時
男丁已不敷使用。

戰爭結束，
但奮戰終究只是徒勞，
因為他們的犁溝
並沒有弟兄回得去。
他們中有人被壓在地下，
有人成了奴隸，
而世上還有其他人
沒有小屋或土地。

上天沒有賜下助力，
人間也幫不上忙；

土地一片荒蕪，
青春魅力消失無蹤。

葉子從樹上掉落，
又再度從樹上掉落。

喔波蘭的土地，
如果願意為你赴死的
那些同胞全力以赴

只要掬一把祖國的土地，
那早在他們手掌心的
他們終將能舉起波蘭。

但要有力地進攻，
對我們而言已經是奇蹟，
因為叛國賊處處皆是，
而人民總是太過慈悲。

18.《魔咒》（Czary），1830年寫作，維特威斯基作詞

目前不知為何封塔納當年未出版此曲。此曲是蕭邦最長的音節反覆歌，共有七段反覆。雖然不是作曲家最迷人的手筆，卻也值得欣賞。

這都是魔咒，一定是魔咒！

這裡有奇怪的東西在發光；
老爸爸是對的，
我行動，我打顫卻沒有記憶。

在每個地方，每天，
我前往森林或者潛入深谷；
總是看見她在我面前！
這都是魔咒，一定是魔咒！

不論天氣是否平靜無風，
不論風是否折斷了樹枝，
總是，在任何地方都聽見她的聲音！
喔！這一定是，一定是魔咒！

白天我想像自己在她的身旁，
夜夢中總有她的身影；
夢中她在我身旁，在白日夢中：
我確信這一定是魔咒！

當我們歌唱，我感到敬畏；
當她離開時，我的悲傷無法計量；
我想要快樂，但無法！
無疑地，這都是魔咒！

當她說出那個可愛的小字，

她誘使我跟她回家，

引誘我，魅惑我！

現在相信這裡的任何人！

但你等待，我有個解藥：

一個月後我會找到藥草；

而關於引誘，我也將還以引誘，

那麼，那就要有個婚禮！

19. 《悲歌》（Dumka），1840年寫作，查勒斯基作詞

　　這是由郎姆（Stanislaw Lam）發現，於1910 年公布的蕭邦歌曲。此曲部分旋律被用到第十三曲《已無所求》，而《已無所求》也的確是更為精采的作品 [36]。

薄霧從我的胸口飄向雙眼，

四周左右都暗了下來；

嘴邊的哀歌響起又結束！

沉默，喔沉默，因為它不快樂。

愛人和歌唱是幸福的！

在這異國沙漠作夢就如同我還在家時：

———

36. Ibid, 206-207.

愛人，喔，愛人！沒有人可以愛！

歌唱，喔，歌唱！沒有可以歌唱的對象！

　　在欣賞過蕭邦三大類舞曲以及波蘭歌曲之後，我們將進入作曲家的晚期作品，探索蕭邦最成熟、最精采，卻也是最後的音樂創作。

延伸欣賞與錄音推薦

　　蕭邦歌曲像是精緻化的民歌，和舒伯特、舒曼、李斯特、白遼士等歌曲作品，都有顯著不同，其實難以對照。事實上蕭邦歌曲的通俗程度，遠不如李斯特以此所改編成的鋼琴獨奏，在1860年首次出版的《六首波蘭歌曲》（6 Chants polonais, S 480）。李斯特選擇第一、二、四、十二、十四和十五曲改編，順序與調性排列如下：

《願望》（更名成《少女的願望》Mädchens Wunsch，G大調）
《春天》（Frühling，g小調）
《戒指》（Das Ringlein，降E大調）
《飲酒歌》（Bacchanal，c小調）
《我的愛人》（更名為《我的喜悅》Meine Freuden，降G大調）
《新郎》（更名成《返回》Die Heimkehr，c小調）

　　李斯特的順序安排出快慢對比，並且將六曲繞著c小調運行，《戒指》和《飲酒歌》甚至彼此相連。第五曲雖跑到和c小調關係較遠的降G大調，但《我的喜悅》的優美夜曲風格，正好為前後c小調二曲提供良好的色彩與情感對比。李斯特的改編並不完全照蕭邦歌曲，時有和聲更動和樂

句變化,《少女的願望》和《戒指》都改成變奏曲,《我的愛人》成為全然李斯特式的浪漫音樂,《返回》旋律更和蕭邦原曲有相當大的差異,樂譜上甚至無法安上原曲歌詞對照。

李斯特這六曲是昔日鋼琴家喜愛的改編,《少女的願望》尤其著名,包括拉赫曼尼諾夫(Sergei Rachmaninoff)、羅森濤(Moriz Rosenthal)、帕德瑞夫斯基(Ignacy Jan Paderewski)、霍夫曼(Josef Hofmann)、郭多夫斯基(Leopold Godowsky)等人都曾錄製,後四者也都錄製《我的喜悅》;這二曲的確是六首中最精采的作品,西弗拉(György Cziffra, EMI)、布萊羅威斯基(Alexander Brailowsky, Sony)、波雷(Jorge Bolet)也曾選錄。此外,柯爾托(Alfred Cortot)錄有《春天》和《戒指》,拉赫曼尼諾夫的《返回》更是一絕。近代錄音中,賀夫的《少女的願望》精采至極,安斯涅(Leif Ove Andsnes, EMI)和懷爾德(Earl Wild, Ivory)的《我的愛人》也優美可親,都是值得一聽的演奏。

在全曲六首錄音中,阿勞(Claudio Arrau, Philips)、馬卡洛夫(Nikita Magaloff, Arkadia)、史蘭倩絲卡(Ruth Slenczynska, Ivory)、班諾維茲(Joseph Banowetz, Naxos)、霍華德(Leslie Howard, hyperion)等人都有錄音,愛樂者可多多欣賞比較。

蕭邦《波蘭歌曲》錄音推薦

蕭邦歌曲市面上可供選擇的版本不多,波蘭女高音辛姆特嘉與鋼琴家馬替紐(Elzbieta Szmytka, Malcolm Martineau, DG),與波蘭女中音波德絲與鋼琴家歐爾頌(Ewa Podles, Garrick Ohlsson, hyperion)應是最容

易購得的傑出錄音。如果運氣夠好，愛樂者或許也能找到目前絕版的瑞典女高音索德絲聰與鋼琴家阿胥肯納吉（Elisabeth Soderstrom, Vladimir Ashkenazy, Decca），或土耳其女高音甄瑟與鋼琴家馬卡洛夫（Leyla Gencer, Nikita Magaloff, Arkadia）的著名合作。波蘭次女高音庫伊格與鋼琴家史賓瑟（Urszula Kryger, Charles Spencer, hyperion）的錄音，不只收錄蕭邦歌曲，還選錄以蕭邦《馬厝卡》改編成的法文歌曲。這是蕭邦與喬治桑好友女高音薇雅朵（Pauline Viardot）在作曲家同意下的改編，當年傳唱歐洲，可讓人一窺昔日沙龍音樂氛圍。至於蕭邦自己改編的《春天》，是演奏時間約一分鐘，一般人視譜即可演奏的小曲，筆者推薦阿胥肯納吉（Decca）的演奏。

9

讓愛融作回憶
痛苦化成歌
蕭邦晚期作品

對於一位僅活了三十九年的作曲家而言，「晚期作品」聽來有點矯情，但若我們看三十歲以後的蕭邦，的確可以發現這位作曲家開始進入另一個創作時期。最明顯的特色就是蕭邦的產量大減：1841年蕭邦寫了諸多重要作品，包括《升f小調波蘭舞曲》、《升c小調前奏曲》、《第三號敘事曲》、作品48的《兩首夜曲》還有偉構《幻想曲》等等。到了1842年，蕭邦還是寫作許多風格、曲類各異的作品，包括作品50《三首馬厝卡》與《第三號即興曲》，但他所需的寫作時間卻愈來愈長，包括《第四號敘事曲》、《英雄》波蘭舞曲、《第四號詼諧曲》等都甚至延到1843年才能完成。1844年有精練的《搖籃曲》，而《第三號鋼琴奏鳴曲》卻耗盡蕭邦幾乎一年的寫作時間。

　　寫作和出版的作品愈來愈少，是否表示蕭邦身體衰退與靈感枯竭？這兩者都是原因，但除了1847年以後，病痛確實阻礙寫作外，在此之前蕭邦產量大減和其健康狀況關係並不大。就蕭邦晚期作品的精采度而言，我們也無法說蕭邦缺乏靈感。真正導致創作減少的決定性因素，還是蕭邦所面臨的個人創作危機：他下筆愈來愈謹慎，思考愈來愈多，樂曲出版前不斷自我批判且來回修改，導致完成作品愈來愈少；增刪修訂過程往往耗盡心神，換來的卻幾乎皆是無盡的挫折。

　　何以如此？若我們回顧蕭邦創作，答案其實就在那裡。蕭邦雖然極度天才，但他也是不斷自我挑戰、求新求變的作曲家。即便才三十出頭，但蕭邦已不斷創作超過二十年，且從十七歲起就有經典作品問世。在這二十多年間，蕭邦為既有曲類下新定義（如「前奏曲」、「詼諧曲」），也創造新曲類（如「敘事曲」）。他鮮少自我重複，總要提出更新穎的形式和技法；然而要為某一曲類下定義，就表示此曲類創作仍必須保有一定可供

辨認的風格與形式。一方面要追求變化，另一方面又要維持統一，蕭邦在此間探索二十多年，確實勤奮努力地開創出極為豐富且精采的成果。但歷經二十多年之後，同一位作曲家若不想老調重彈，他又還能提出多少變化？蕭邦心中並非沒有樂念，晚期作品中的《搖籃曲》、《船歌》、《幻想曲》、《幻想—波蘭舞曲》等都以絕美旋律出名，但這些僅出現一次的曲名，或許也暗示蕭邦正在思考新的形式與表現。甚至在寫完《第三號鋼琴奏鳴曲》後，蕭邦將其對「奏鳴曲式」的心得，發揮在非鋼琴主奏的《大提琴奏鳴曲》，如此勇敢嘗試，或許也是蕭邦晚年尋求新方向的努力。

　　除了開發新曲類，蕭邦晚期作品也更頻繁混合曲類，他在《夜曲》、《馬厝卡》、《敘事曲》等曲類所累積的技法，在此一時期作品中高度融合。我們可以在《第四號敘事曲》中聽到更多馬厝卡節奏運用，也可發現《夜曲》中的伴奏與裝飾，更廣泛靈活地出現在各個曲類。甚至蕭邦還寫出在名稱上，就結合波蘭舞曲和幻想曲的《幻想—波蘭舞曲》。至於寫作風格上更重要的改變，則出現在高度對位化的音樂織體。在第一章討論中，我們已知道蕭邦對巴赫萬分崇敬，也對其作品有深厚了解，作品時常可見對位式寫作。目前一份推測為蕭邦於1839年寫作的卡農（Canon in f minor, KK 1241），雖然只是粗略的19小節作品，卻顯示蕭邦偶一為之的寫作樂趣。然而對位化寫作到蕭邦晚期不但明顯，甚至成為創作的主體。如此轉捩點出於1841年：當時在諾昂的蕭邦寫信給封塔納，請後者寄一份凱魯畢尼（Luigi Cherubini, 1760-1842）寫的對位教材給他 [1]。自1842年起，蕭邦所創作的樂曲中音樂設計和織體安排都高度對位化。在前面章節裡，我們其實已經討論過許多蕭邦晚期作品，也見到如此對位化寫作，像是1846年寫作的作品62《二首夜曲》就是著名一例：

‖ 譜例：蕭邦《B大調夜曲》作品62之一第40-41小節

　　目前所知，蕭邦僅有的一首賦格，也推測寫於1841年。這首《a小調賦格》（Fugue in a minor, K1242）僅有兩聲部，蕭邦在手稿上標出「主題」於各個段落，但並沒有給圓滑線或表情指示，一些寫作細節也失之疏忽，可見是自我練習（或遊戲）之用[2]。然而一旦將對位法用於正式作品，蕭邦卻殫思竭慮要找出最佳表現。他原本對鋼琴技巧與和聲變化的知識，已經爐火純青，晚期作品則呈現更為精練神妙的寫作。重新溫習的對位法原則不只用在旋律寫作，他更用於作曲結構與素材組合。在第七章關於《第三號鋼琴奏鳴曲》和《大提琴奏鳴曲》的討論中，我們見到蕭邦如何組織素材而寫下嚴密至極的音樂，後者更留下大量手稿讓世人得見他一改再改的痛苦軌跡。音樂不曾遠離蕭邦，他卻對自己愈來愈嚴苛，對印製出版的作品愈來愈要求，導致真正出手的成品也愈來愈少，作曲對蕭邦而言，也

1. Frederic Chopin, *Chopin's Letters* ed. Henryk Opienski, trans. E. L. Voynich (New York: Dover Publications, Inc. 1988), 226.蕭邦還研究了Kastner的對位法教材，相關討論可見Kallberg, *Chopin's Last Style*, 89-91.

2. 見Paderewski版的蕭邦作品全集樂譜*Complete Works XVIII Minor Works*, 72.

變得愈來愈困難[3]。

但從這些晚期作品中,我們的確見到蕭邦開發出新的方向,無論是音樂創作或鋼琴聲響,都推陳出新。蕭邦可能知道他想達到的目標,透過一部部作品試圖呈現他摸索中的新世界,但剩下的問題是——他有足夠的時間嗎?

晚期作品中的意外

本章筆者將探討之前未曾討論的蕭邦晚期作品,重心自然是《搖籃曲》、《船歌》、《幻想曲》與《幻想—波蘭舞曲》,都是蕭邦只寫一曲而未建立曲類的創作。然而在進入這些作品之前,讓我們先來看看蕭邦在1841年寫作的《塔朗泰拉》和《音樂會快板》。雖非音樂會或錄音室中的熱門曲目,甚至也不能代表蕭邦晚期風格,但這二曲卻各自呈現作曲家的真實面貌,讓我們更認識蕭邦。

作品43《塔朗泰拉》

「塔朗泰拉」(Tarantella)是源自南義大利的民俗舞曲,相傳是被毒蜘蛛咬傷後為減輕疼痛所跳的舞蹈,其具有特色的節奏和曲調風行歐洲後,即為作曲家廣為採用,甚至成為一種音樂形式與曲類。但蕭邦會在1841年寫作《塔朗泰拉》(Tarantella in A flat major, Op. 43)卻是怪事,因

3. Kallberg, 89-91.

為此時的他已經不寫如此沙龍娛樂作品，類似作品《波麗路》已是1833年的舊事。之所以還會寫作這首《塔朗泰拉》，原因可能完全是為了稿費。在1841年6月27日寫給封塔納的信中，蕭邦可說交代了關於此曲的一切：

「我寄給你這首《塔朗泰拉》。請幫忙抄譜；但之前請先到史列辛格（Schlesinger，樂譜出版商）那邊，或去卓伍佩那斯（Troupenas，樂譜出版商），然後看一下何可宜（Recueil）編的羅西尼歌曲，或是他編輯的歌曲集，裡面有一首塔朗泰拉（以a調寫成）。我不知道那是寫成六八拍（八分音符為一拍，每小節六拍）或是十二八拍（八分音符為一拍，每小節十二拍）。這兩種寫法都有人用，但我想要用羅西尼的方式。所以如果那是十二八拍，或是有三連音的寫法，你抄譜的時候就要把兩小節改成一小節〔……〕我並且請你抄寫的時候要全抄，不要用反覆記號。請盡快將樂譜連同我給舒博特（Schubert，漢堡出版商）的信一同給李奧（Leo）。你知道他在下個月8號前就要離開漢堡，而我可不希望五百法郎就白白丟了。至於卓伍佩那斯那邊你可以慢點。如果我的手稿不精確，不要給他，但請再抄一份，同時抄第三份譜給威瑟（Wessel）。抄我這樣可怕的東西真是太無聊了，希望我不至於很快就會寫給你另一封更糟糕的信。所以，麻煩你，查一下我最後出版作品的編號是多少，那是我最近的《馬厝卡》，或者帕西尼（Paccini）出版的《圓舞曲》，然後為這首《塔朗泰拉》按上下一個編號。我不著急，因為我知道你既有心又有效率。我希望你再也不會接到我另一封這樣糟糕的信，帶給你那麼多任務。要不是我離家前那樣忙碌，你現在也不會有這些麻煩。但我信還沒寫完……」[4]

接下來，蕭邦交代了一堆雜事，從去哪裡找熱水瓶，要在哪家店添

購什麼物品，錢和信件要如何處理等等，最後以「別忘了我」為此信收尾。這封信具體而微地顯示蕭邦對朋友的依賴（與奴役），而諸如此類的要求，此信還不是現存資料中最瑣碎蕪雜的一封。除了躍然紙上的個性之外，此信最重要的價值或許在於即使《塔朗泰拉》不是蕭邦最具創意的作品，他一樣認真於細節，並希望此曲能夠在節拍上符合羅西尼的同類作品。至於蕭邦心中所想的是哪一首羅西尼歌曲？筆者認為很有可能是羅西尼在1835年《音樂之夜》（Les soirees musicales）中的《舞曲》（La Danza）。這是當時乃至今日都非常著名的歌曲，樂曲以拿波里塔朗泰拉舞曲風格寫作，李斯特也有鋼琴改編版本。

無論蕭邦心中的範本是否就是《舞曲》，此曲和蕭邦《塔朗泰拉》確實風格相通，都以六八拍子寫成並都有標準的塔朗泰拉和聲語法、旋律走向和節奏特色。蕭邦的《塔朗泰拉》結構是單純的三段式（前奏—A—B—A—尾奏），篇幅也不長。他給予細膩的和聲編寫，讓樂曲閃爍斑斕色彩，旋律也活潑熱情。雖然《塔朗泰拉》不算蕭邦最出色的作品，但仍是一曲傑作。

作品46《音樂會快板》

《塔朗泰拉》雖然是蕭邦作品中的一項意外，但精妙的和聲色彩和充滿動感的旋律仍是不凡手筆，仍可見蕭邦晚期特色，充其量只能算是晚期作品中的小意外。但蕭邦於1841年出版的《音樂會快板》（Allegro

≡

4. Frederic Chopin, *Chopin's Letters*, 227.

de Concert in A major, Op. 46），卻是不折不扣的大意外。為何是大意外？請讓我們先回到他1837年所寫的一首小曲：《創世六日》之第六變奏（"Hexameron" Variation No. 6 in E major, KK 903-4），就可知《音樂會快板》是如何突兀而古怪。

《創世六日》此字「Hexameron」是以希臘字根「六」和「日」結合而成，神學上指「上帝以六天創造天地萬物」。什麼曲子會囂張到以「Hexameron」來命名？這中間可有一段足稱十九世紀上半最精采的音樂故事。當年李斯特以過人天分和刻苦練習，加上自創獨門絕技，成為音樂史上劃時代的演奏巨匠。後來雖有俄國鋼琴家安東・魯賓斯坦（Anton Rubinstein）達到與之匹敵的成就，但後者一直尊敬這位前輩，兩人並非競爭關係。但李斯特可不是從來沒有對手，就在他和達古夫人（Comtesse d'Agoult）跑到瑞士同居的時候，面容俊美、演奏技巧洗練，又研發獨特「三隻手」效果的塔爾貝格（Sigismond Thalberg）突然竄起，所到之處無不引起聽眾瘋狂讚美，在巴黎更是呼風喚雨，嚴重影響到李斯特的地位（在第五章筆者已提到蕭邦二訪維也納時，鋒頭即被塔爾貝格遮蓋）。定居在巴黎的義大利貝吉歐裘索公主（Princess Christina Belgiojoso）見機不可失，在1837年3月31日自巴黎安排了一場絕無僅有，宛如兩人比武的「雙雄對決」音樂會。這場演出果然萬人空巷，狡猾的評論不願分出高下，稱一人是「天下第一」，一人是「世界唯一」，完全不傷和氣。

貝吉歐裘索公主食髓知味，後來趁勝追擊。這次她胃口更大，不但邀來李斯特和塔爾貝格，更請來徹爾尼、蕭邦，還有當時甚有名望的赫茲（Henri Herz, 1803-1888）與皮克西斯（Johann Peter Pixis, 1788-1874），請這六人以貝里尼歌劇《清教徒》（I Puritani）中的進行曲主題

譜寫變奏！六人六曲最後由李斯特安排順序，加寫前奏、終曲以及串場間奏後，統一整合冠名為《創世六日》（Hexameron: Morceau de concert. Grandes Variations de bavoure pour piano, sur la Marche Des Puritains de Bellini. Composées pour le Concert de M-me la Princesse Belgiojoso au benefice des pauvres par MM. Liszt, Thalberg, Pixis, Henri Herz, Czerny et Chopin）[5]——此曲不但曲名長大得可怕，演奏者必須融會貫通六大名家技法，是著名的艱深大作。《創世六日》最終成為李斯特的招牌曲（也被歸類成李斯特作品），他甚至還寫作管弦樂版奏版（S. 365b）和雙鋼琴版（S. 654），可見其偏愛。而經李斯特整理編寫後，現今獨奏曲《創世六日》的結構如下：

《創世六日》結構與作者		
段落	作曲者	表情／速度指示
前奏	李斯特	Extremement lent
主題	貝里尼（李斯特改編）	Allegro marziale
變奏1	塔爾貝格	Ben marcato
變奏2	李斯特	Moderato
變奏3	皮克西斯	di bravura
間奏1	李斯特	Ritornello
變奏4	赫茲	Legato e grazioso
變奏5	徹爾尼	Vivo e brillante
間奏2	李斯特	Fuocoso molto energico; Lento quasi recitative
變奏6	蕭邦	Largo
間奏3	李斯特	Coda
終曲	李斯特	Molto vivace quasi prestissimo

5. 見Raymond Lewenthal's notes of CD booklet (Elan CD 82276).

以音樂風格而言，塔爾貝格、皮克西斯、赫茲和徹爾尼全都以華麗風格寫作，但最精采的還是塔爾貝格和徹爾尼。李斯特的狡猾，在於他將塔爾貝格的變奏置於第一，自己的變奏置於第二：他想向世人證明他是更好的作曲家，因此其變奏沒有炫技，全都是巧妙的轉調與和聲編寫。而將徹爾尼排在炫技四家之尾，或是看重他是自己與塔爾貝格的老師，也或許是李斯特認為徹爾尼的變奏才是華麗風格的典範。但李斯特不可能放棄炫技；在老師的變奏結束後他立刻回歸本性，寫下絢爛奪目的「間奏2」。光此一段的技巧難度，即足以和塔爾貝格變奏比美，更別提終曲自是光彩燦爛——既有音樂表現又有技巧展示，李斯特藉由《創世六日》面子裡子盡賺，確實是最好的個人行銷。

就在上述五家招數盡出，心機用絕之際，再回頭來看蕭邦所寫的變奏，更可發現他的獨特個性。其他人原稿都以降A大調寫作，只有蕭邦改為E大調，而他也譜出宛如夜曲一般的優雅變奏，和E大調明亮但不刺眼的色彩相得益彰。沒有張牙舞爪的技巧展示，沒有瑣碎縟麗的音符，更沒有李斯特那人盡皆知的心機，蕭邦就是讓其他五人去拚搏廝殺，他自己則好好守護指下的高貴芬芳，以甜美而不黏膩的和聲，讓聽者經歷各家技法疲勞轟炸後，能耳目一新。而此一變奏在輕盈中又有轉折，並非純然的雲淡風輕，更增添音樂的深度。

其實要彈好蕭邦這段變奏並不容易，左手不但得以絕佳彈性優游於和弦之間，右手更必須歌唱兩部旋律。但能寓技法於輕柔，化炫技為歌唱，這就是蕭邦的音樂智慧，也是他鶴立雞群於諸多演奏名家的關鍵。但《音樂會快板》不僅不是這樣的創作，還是蕭邦作品中演奏技巧最困難的樂曲之一。蕭邦寫了許多難曲，卻少見如《音樂會快板》般，幾乎要求純粹的

機械性演奏技術。曲中充斥誇張的跳躍、華麗狂放的八度、繁複細瑣的裝飾、刁鑽古怪的位置，在在讓人想到李斯特而非蕭邦。此曲風格已經相當奇特，其寫法又和蕭邦此時作品不同，反而接近蕭邦早期作品。究竟是什麼原因，蕭邦竟會寫下這樣既不屬於自己技巧風格，寫法也回到過去的奇特作品？

第一個疑惑的解答，或許在於此曲的被題獻者慕勒（Friederike Müller）。此妹曾在蕭邦門下學習約十八個月，演奏技巧相當精湛。《音樂會快板》或許正是為了她量身打造，蕭邦才譜出如此艱深技巧。第二個問題則藏在蕭邦來往書信之中：《音樂會快板》其實應是由蕭邦未完成鋼琴協奏曲的草稿改寫而成，寫作時間可以追溯到1834年。蕭邦書信中最早在1830年就曾提過一首雙鋼琴協奏曲，但這個計畫後來再也未曾提及。到1834年蕭邦寫給父親的信件中，「第三號協奏曲」才又浮出討論。而「第三號協奏曲」一詞也見於1841年10月9日蕭邦寫給出版商的信，因此《音樂會快板》可能真的來自蕭邦在1834年起草的「第三號鋼琴協奏曲」，音樂風格自也回到蕭邦早期創作。若不是慕勒的傑出技巧（或要求），蕭邦可能也不會在1841年回到七年前的手稿，完成《音樂會快板》[6]。

回到作品上，《音樂會快板》也的確給人鋼琴協奏曲的感受，特別是聽者可以感受到管弦樂總奏段落與鋼琴獨奏段的清楚分別；此曲結構可以分析如下：

≡

6. 相關整理請見Rink, *Chopin: The Piano Concertos*, 89-92.

作品46《音樂會快板》結構大要						
段落	總奏1	獨奏1		總奏2	獨奏2	總奏3
小節	1—40—41—86	87—90—91—104—105—123—124—149—150—181		182—199	200—227—228—267	268—279
主題	a—b	前導—c—c'（過渡1）—b—b'（過渡2）		a	b—b'	a

可以看出，《音樂會快板》隱然是鋼琴協奏曲第一樂章的模型，轉成a小調的「獨奏2」也可當成發展部視之。比較奇特的，或許蕭邦想解決鋼琴化協奏曲的主題重複問題，在「獨奏1」，也就是「總奏1」將二主題都帶出後，寫了一段只出現一次的新主題（c），以和之前樂段區隔。這個做法雖然讓音樂充滿對比，此孤懸主題卻造成樂曲發展邏輯問題，形成難以解釋的結構。

蕭邦不可能不知道這是個問題，但他顯然毫不在乎。或許《音樂會快板》的艱深技巧，以及具有勇武精神和進行曲風格的輝煌音樂，才是作曲家創作的真正目的。根據史祖克（Marceli Antoni Szulc）記載，「蕭邦對此曲相當看重。當他演奏此曲手稿給霍夫曼（Aleksander Hoffmann）聽，尋求對方意見並得到嘉許後，蕭邦回應：『是的，此曲正是我回到波蘭後，在自由華沙第一場音樂會所要演奏的第一首作品。』」[7]

或許真要是如此氣勢萬鈞、狂熱炫技且光輝耀眼的作品，才能配得上

7. Ibid, 92.

蕭邦回歸自由故國的凱旋心情。可嘆蕭邦終其一生沒能等到那場音樂會，而《音樂會快板》也成為他作品中最不合時宜，卻也最意味深長的奇特創作。

夜曲的神話：《搖籃曲》與《船歌》

同樣是只此一部，《搖籃曲》和《船歌》是藝術價值、作曲成就、旋律美感皆大幅勝過《塔朗泰拉》和《音樂會快板》的創作。這兩曲都有夜曲風，卻遠遠超越蕭邦《夜曲》的形式。前者是迷人小曲，後者是大型創作，皆展現出蕭邦晚期最細膩的筆法和無所衰退的旋律天才，是歷久不衰的熱門經典。

作品57《搖籃曲》

蕭邦只寫了一首《搖籃曲》（Berceuse in D flat major, Op. 57），而時間點頗令人玩味。1843年5月中，蕭邦和喬治桑南下諾昂。本來該是兩個月的私人時光，卻因為好友薇雅朵（Pauline Viardot）到維也納巡迴演唱，他們只好幫忙照顧她還在襁褓中的女兒露意絲（Louise）。喬治桑給薇雅朵的信中寫道：「不管妳喜不喜歡，她可叫我『媽媽』，而她說『小蕭邦』（petit Chopin）的語氣，可以讓全世界姓蕭邦的人都投降。蕭邦非常喜歡她，整日親吻她的小手。」[8]

———

8. 見喬治桑於1843年6月8日寫給薇雅朵的信；Azoury, 157.

即使沒有直接文字證據，許多論者都認為蕭邦《搖籃曲》的靈感正是來自這段陪伴露意絲的時光。但「搖籃曲」卻是蕭邦最後一刻才決定的曲名：此曲在草稿階段，甚至在書信中都被稱為「變奏曲」，實際上《搖籃曲》也是變奏曲，而且是極為特殊的變奏曲[9]。全曲建築在幾乎不變，宛如搖籃擺動的左手伴奏，右手則以四小節為一單位，開展豐富變化和十六段短小變奏，是極為精巧的固定反覆（ostinato）設計。《搖籃曲》的寫法讓人想到先前的《帕格尼尼回憶》和《第二號即興曲》部分樂段，但此曲技法之高妙卻超過後二者。《搖籃曲》全曲以降D大調和其基本和聲構成，七十小節中到第55小節都保持不變，卻在第56節開始更動（但左手第一音仍然維持降D音），更在第59小節起揮灑和聲色彩變化，於樂曲最後極短篇幅內綻放花火燦爛，是畫龍點睛的神來之筆。不過七十小節，蕭邦在簡約篇幅中寫出精采的跌宕起伏，表現多變又不落於浮誇炫耀，全曲更洋溢真誠溫暖。一如他最精湛的《夜曲》創作，蕭邦讓裝飾音符成為真實動人的音樂，《搖籃曲》也成為蕭邦最著名的經典名曲。

然而這樣一首演奏時間在四、五分鐘左右的小曲，卻是鋼琴家莫大的考驗。蕭邦的對位旋律巧妙添入不和諧音程，如何讓旋律在歌唱之餘，仍能和左手伴奏形成完美的和聲感，音響又不至於遮掩伴奏的清晰度，實在是一門嚴苛的演奏學問。《搖籃曲》不愧出於一代鋼琴聖手之筆，旋律雖美卻處處走在技巧刀口。

─────

9. 見Wojciech Nowik, "Fryderyk Chopin's Op.57—from Variantes to Berceuse," in *Chopin Studies*, ed. Jim Samson (Cambridge: Cambridge University Press, 1988), 25-4.（但筆者並不認為蕭邦最後的修改是導致從「變奏曲」更名為「搖籃曲」的原因。）

作品60《船歌》

　　較《搖籃曲》更為精妙，也絕對足稱偉大的創作，則是蕭邦在1846年寫成的《船歌》（Barcarolle in F sharp major, Op. 60）。「Barcarolle」這個名稱來自威尼斯船歌（Gondoliera），與蕭邦同時的孟德爾頌、李斯特、羅西尼、阿爾坎等人都有相關作品。作為一種曲類，「船歌」通常都有搖櫓般的推進節奏和搖擺旋律，以及充滿義大利風情的三度和六度音程。這些特點都可見於蕭邦《船歌》，可見蕭邦的確了解「船歌」曲類傳統。然而蕭邦《船歌》並非一般船歌，他在此所創造出的世界，也絕非威尼斯一城所能比擬。

　　首先就結構來看，《船歌》篇幅遠較當時同類作品長大，甚至隱然有著傳統「奏鳴曲式」的架構。第一、二主題以升F大調和A大調輪番出現過之後，重現時則整合成升F大調，和「奏鳴曲式」原則相符。若以在第七章介紹過的「蕭邦奏鳴曲式」看來，雖然第一、二主題再現時，仍照先一後二的順序，但第一主題出現甚短（一如蕭邦《f小調鋼琴協奏曲》第一樂章），而第二主題兩部分則以先二後一的順序出現，尾奏則包含第一主題，仍是一以貫之的蕭邦創作手法。甚至就創意而言，主題再現前的「過渡—插句」樂段，既有蕭邦最優美的手筆，也可看出他在《敘事曲》所累積出的經驗。若無之前作品的磨練，我們應當無法在《船歌》聽到如此精練精確的寫作，而《船歌》也以絕佳結構緊緊抓住聽者的心，一路行來高潮迭起。

蕭邦作品60《船歌》結構大要

段落	呈示						再現			
	前奏	第一主題	過渡	第二主題1	第二主題2	過渡—插句	第一主題	第二主題2	第二主題1	尾奏（含第一主題）
小節	1—3	4—35	35—39	40—61	62—71	72—77—78—83	84—92	93—102	103—110	111—116
調性	升C大調	升F大調	轉調	A大調		升C大調	升F大調			

　　《船歌》不只形式用心，節奏設計也有過人之處。傳統的威尼斯船歌是六八拍，蕭邦的《船歌》卻改成每小節十二拍，讓旋律線充分延展。在《塔朗泰拉》的討論中，我們看到蕭邦如何計較樂曲細節，對拍號節奏何其注意。《船歌》會不採六八拍而用而十二八拍，原因在於《塔朗泰拉》仍在模擬南義大利塔朗泰拉舞曲風格，但蕭邦《船歌》卻無意仿效船夫歌謠，曲中甚至也無威尼斯風景和義大利旋律。甚至《船歌》在節奏上也多所變化，設計出三種不同的搖槳節拍組織全曲，而非僅以單一節奏貫穿[10]，讓音樂始終保持船歌應有的推進感，又能維持節奏新鮮，即使長達八分多鐘也不至於使聽者疲憊。不只節奏變化豐富，此曲音量對比設計也別出心裁，重音、強奏、漸強等等都適得其所，讓樂念雖有重重轉折卻能前後相連、一氣呵成。

　　如此寫法自然和傳統船歌作品有很大差異，也證明蕭邦果然是深知演

10. 見John Rink, "The Barcarolle: *Auskomponierung and apotheosis*", in *Chopin Studies*, ed. Jim Samson (Cambridge: Cambridge University Press, 1988), 212-214.

奏效果的精算大師。節奏與音量的靈活處理，讓《船歌》擁有不斷向前的源源動力。此曲和聲上的試驗，更使蕭邦名垂千古。《船歌》和聲大結構非常簡單，但細節處理之精妙，以及充分思考後的半音化設計，卻令人嘆為觀止。特別是「第二主題1」的再現，和聲運用根本是華格納的手筆。此曲不只有美得出奇的旋律，還有完美融合的和聲與節奏效果，再加上蕭邦毫無失手的踏瓣編寫，《船歌》不僅超越同曲類作品成為音樂史中的瑰寶，更是蕭邦最受喜愛的代表作。

從《幻想曲》到《幻想—波蘭舞曲》

《船歌》對鋼琴音色和聲響的掌握令人嘆為觀止，晚期作品中能和其並駕齊驅的，或許只有《幻想—波蘭舞曲》（Polonaise - Fantasie in A flat major, Op. 61）。這不是蕭邦第一次將兩種曲類寫在一起，我們已經在《升f小調波蘭舞曲》中看到他如何在樂曲中段帶入馬厝卡，也在蕭邦諸多《馬厝卡》中聽到他如何引入圓舞曲節拍，但《幻想—波蘭舞曲》卻是蕭邦唯一一次將兩種曲類並置而成曲名。蕭邦在《升f小調波蘭舞曲》創作過程中就曾考慮過「幻想曲」與「波蘭舞曲」兩種名稱，最後還是選擇後者，因而更顯出《幻想—波蘭舞曲》之特別，曲名本身必然有所深意。因此要了解《幻想—波蘭舞曲》，首先自然必須先了解「波蘭舞曲」和「幻想曲」兩種曲類。前者在第八章已有討論，後者蕭邦在1841年創作的《幻想曲》（Fantaisie in f minor, Op. 49）則提供我們他對這個曲類的思考，也讓我們得以比對兩部幻想曲之間的異同。

作品49《幻想曲》

「幻想曲」這個曲類意涵相當多，既包括旋律大雜燴、缺乏嚴謹邏輯章法的作品，也可指仔細安排各個主題，組織充滿巧思的創作。蕭邦自己安上「幻想曲」之名的作品僅有三首，除了《幻想曲》和《幻想—波蘭舞曲》外就只有作品13的《波蘭主題幻想曲》。其中作品13是標準的旋律雜燴，供鋼琴家表現技巧的音樂會幻想曲，當時技巧名家都有豐富的此類作品。蕭邦是即興演奏大師，他若願寫，信手拈來即是這類作品，數量應可和塔爾貝格和李斯特比美，但他顯然不願創作如此蕪雜炫技音樂。當蕭邦在1841年寫作《幻想曲》時，他所構思的是章法嚴謹的創作，甚至連旋律句法都相當工整：序奏開頭是四小節加六小節的樂句，其後更以德奧傳統的八小節句法為主，絕非天馬行空的旋律組合。

然而蕭邦還是在《幻想曲》中作了相當大膽的嘗試，特別是全曲以f小調開頭而以降A大調結尾。對蕭邦作品而言，這並不是特例，至少我們已經看過《波麗路》（C大調開頭，A大調結尾）、《第二號敘事曲》（F大調開頭，a小調結尾）、《第二號詼諧曲》（降b小調開頭，降D大調結尾）等三部作品。《波麗路》的C大調只是序奏，《第二號詼諧曲》的開頭（第一主題）也只是引導性質，《第二號詼諧曲》降b小調和降D大調又互為平行調，以降D大調結尾並不特別或奇怪，甚至也不影響全曲基本調性。《第二號敘事曲》則是故事性段落結構，前後調性不同也可理解 [11]。

11. 關於蕭邦《第二號詼諧曲》、《第二號敘事曲》和《幻想曲》曲中調性方向，可參見 William Kinderman, "Directional tonality in Chopin", in *Chopin Studies*, ed. Jim Samson (Cambridge: Cambridge University Press, 1988), 59-75.

蕭邦《幻想曲》以f小調開頭，但就全曲調性發展而論（f小調至降E大調到降A大調）其實是以降A大調為本（f小調和降A大調也互為平行調），只不過f小調占了相當強勢的地位，而能和降A大調激盪衝突 [12]，特別是其長達四十二小節的f小調序奏，更實際加強了f小調在此曲的分量。這段序奏有蕭邦最巧妙的設計：其主題旋律雖未在其後段落重現 [13]，甚至連節拍都是四四拍和其後二二拍不同，但序奏所含的四度音程卻出現於b主題和c主題，《幻想曲》甚至也結尾在四度音程（從四級和弦回到主和弦），序奏也因此並非孤立於主體之外，反而可說暗中貫穿全曲 [14]。

此外，蕭邦的旋律天才也在序奏發揮地淋漓盡致：很少有序奏能如蕭邦《幻想曲》般音樂上完整獨立，情感卻懸疑未決，讓人亟欲一探究竟，聽聽《幻想曲》要說什麼樣的故事。這讓我們不得不來看《幻想曲》的結構：此曲雖然中段多出慢板新旋律（主題d），但「a—b1—a—b2—c」這一列主題排序，前後各完整出現一次（再現時移低五度），中間則有「a—b1—a」主題作為發展變化，之後再進入d主題，因此就主題排列而言仍可視為「奏鳴曲式」架構。而慢板主題在尾奏再度出現，也讓全曲更富詩意：

三

12. 關於本曲詳盡的和聲分析，可參見Carl Schachter, "Chopin's Fantasy, Op. 49: The Two-Key Scheme", in *Chopin Studies*, ed. Jim Samson (Cambridge: Cambridge University Press, 1988), 221-253.
13. 這是此曲常為人誤解之處，認為序奏真的和後面樂段毫無關係，例如鋼琴家Louis Kentner即持如此觀點，見Louis Kentner, *Piano* (London: Kahn & Averill, 1976), 160-161.14.
14. 見Alan Walker, "Chopin and Musical Structure", in *Frederic Chopin: Profiles of the Man and the Musician*, ed. Alan Walker (London: Barrie & Jenkins, 1966), 234-236；以及Samson, *The Music of Chopin*, 194-195.

蕭邦《幻想曲》結構大要							
段落	前奏	呈示部		發展部-------慢板		再現部—	尾奏
主題		a—b1—a—b2—c	a—b1—a	d	a—b1—a—b2—c	a—d—a	

　　如此設計，也讓人聯想起同樣在兩個調性間遊走的《第二號詼諧曲》。《幻想曲》主題較《第二號詼諧曲》豐富許多，但論大結構，兩者其實非常相似，只是後者慢板在前而發展部在後：

蕭邦《第二號詼諧曲》結構大要					
段落	呈示部	慢板-------發展部	再現部—	尾奏	
主題	a—b	c	a	a—b	a

　　《幻想曲》在結構上讓我們看到《第二號詼諧曲》，而結尾加入之前只出現過一次的主題之作法，也和作品47《第三號敘事曲》結尾相似。就連中段主題發展的寫法，也可見到作品52《第四號敘事曲》的身影，可見此時期作品的互相對應。論及音樂的故事性，序奏聽來是送葬進行曲，c主題又是凱旋進行曲；a主題宛如故事娓娓道來，b主題則情感激越，和d主題的平和溫柔形成強烈對比……凡此種種，都讓蕭邦《幻想曲》如同敘事曲，許多鋼琴家也都編出各種故事作為「詮釋」[15]。然而蕭邦以「幻想曲」為此曲定名，顯然有其不同於《敘事曲》的主張。就調性安排而言，

15. 例如李斯特就曾說此曲是蕭邦和喬治桑吵架的生活瑣事，見Huneker, 385.

若將各主題與調性一一列出，我們即能看到f小調和降A大調在《幻想曲》中的衝突，以及蕭邦如何透過精確設計，使之既有豐富調性色彩，又讓降A大調最後成為全曲發展主線與最終解決，而如此設計顯然和其四首《敘事曲》不同；就節奏設計而論，蕭邦《敘事曲》皆為六八拍，且從頭至尾都不改變。但《幻想曲》不但從四拍轉成二拍，中段慢板d主題甚至轉成三拍，這也絕非「蕭邦敘事曲」曲類的特徵。

蕭邦《幻想曲》作品49結構大要				
段落		節奏	小節	調性
序奏	序奏	4/4	1—42	f小調
呈示部	a主題	2/2	43—67	f小調—轉調
	b主題1		68—84	f小調—降A大調
	a主題		85—92	降A大調
	b主題2		93—126	c小調
	c主題		127—143	降E大調
發展部與中段慢板（d主題）	a主題		143—154	E大調
	b主題1		155—171	c小調—降E大調—降G大調
	a主題		172—198	降E大調—降G大調
	d主題（中段慢板）	3/4	199—221	B大調

再現部	a主題	2/2	221—234	降b小調—降C大調（B大調）
	b主題1		235—251	降b小調—降D大調
	a主題		252—259	降D大調
	b主題2		260—293	f小調—降A大調
	c主題		294—310	降A大調
尾奏	a主題		310—319	a小調
	d主題	3/4	320—321	降A大調
	a主題	2/2	322—332	降A大調

▌▌譜例：蕭邦《幻想曲》作品49第43-44小節（a主題）

▌▌譜例：蕭邦《幻想曲》作品49第68-70小節（b主題1）

▮ 譜例：蕭邦《幻想曲》作品49第93-94小節（b主題2）

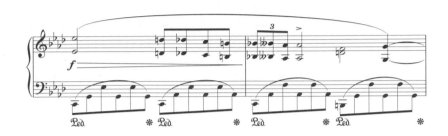

▮ 譜例：蕭邦《幻想曲》作品49第127-129小節（c主題）

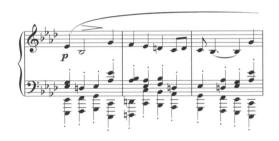

▮ 譜例：蕭邦《幻想曲》作品49第199-200小節（d主題）

作品61《幻想—波蘭舞曲》

　　《幻想曲》雖然結構設計用心，並非通俗旋律隨性組合而成的鬆散作品，但蕭邦既然用了「幻想曲」這個曲名，我們也仍可從《幻想曲》中聽到他對這個曲類的傳統印象，包括即興創作般的序奏和琶音（a主題）以及中段慢板。如果這些特徵是蕭邦以「幻想曲」為作品49定名的主因，那麼我們更可了解為何作品61要叫《幻想—波蘭舞曲》：此曲開頭序奏，除了附點動機之外更有琶音，調性更不斷轉變宛如即興演奏；中段也的確出現慢板樂段，主題也和《幻想曲》一般，是先前未曾出現過的新主題，符合一般對於「幻想曲」的概念。

蕭邦《幻想—波蘭舞曲》作品61結構大要

段落		小節	調性
序奏	序奏動機／琶音	1—8	降a—降g—降f—降e—降d小調
	序奏動機發展	9—22	降a小調—E大調—升g小調—降A大調
第一部分	a主題1（波蘭舞曲）	22—66	降A大調—c 小調—降A大調
	b主題（波蘭舞曲節奏）	66—92	降A大調—C 大調—E大調—升f小調—升g小調
	a主題1	92—115	降E大調—降D大調
	a主題2	116—147	降b小調—b小調
中段慢板	和弦前導—c主題（慢板主題）	148—180	B大調
	a主題3	180—205	升g小調
	c主題	205—213	B大調

第二部分	序奏動機／琶音	214—215	D大調—C大調
	a主題3	216—225	f小調
	b主題變型 與序奏動機	226—241	降A大調
	a主題1	242—254	降A大調—B大調
尾奏	c主題與序奏動機	254—288	降A大調

‖ 譜例：蕭邦《幻想—波蘭舞曲》作品61第1小節（序奏主題）

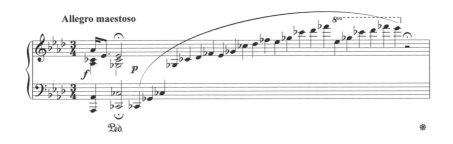

‖ 譜例：蕭邦《幻想—波蘭舞曲》作品61第24-26小節（a主題1）

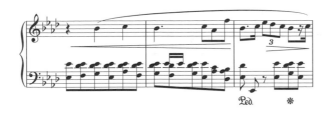

▌▌譜例：蕭邦《幻想—波蘭舞曲》作品61第66-67小節（b主題）

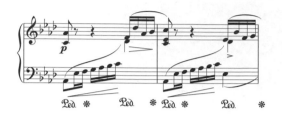

▌▌譜例：蕭邦《幻想—波蘭舞曲》作品61第116-117小節（a主題2）

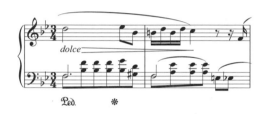

▌▌譜例：蕭邦《幻想—波蘭舞曲》作品61第152-154小節（c主題）

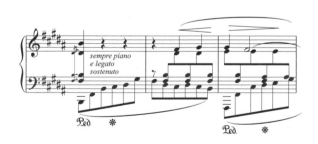

┃┃ 譜例：蕭邦《幻想─波蘭舞曲》作品61第182-183小節（a主題3）

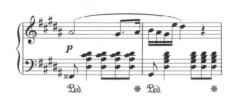

　　雖然《幻想曲》和《幻想─波蘭舞曲》創作時間差了六年，對蕭邦而言已足產生風格轉變，但比對二曲結構，我們還是可以從中找到相當聯繫：比方說b主題鑲嵌於a主題之中，尾奏一樣引用中段慢板主題，並引申到序奏（《幻想曲》是四度音程，《幻想─波蘭舞曲》則實際運用序奏附點動機）。兩曲雖然主題安排方式不同，大段落設計仍相當相似，可以看出彼此同為「幻想曲」的結構關係。甚至就調性設計而言，《幻想─波蘭舞曲》同樣以五度音程關係發展a主題，半音轉調的運用也和《幻想曲》相似。而《幻想─波蘭舞曲》第二部分，雖然未如《幻想曲》般類似「奏鳴曲式」，但我們在看過蕭邦三首成熟期奏鳴曲和《船歌》的主題設計之後，也應能體會蕭邦的再現部往往主題濃縮且順序倒置，和《幻想─波蘭舞曲》第二部分從「a主題3」到「a主題1」一路走來的寫法彼此呼應。

　　甚至，我們還能從《幻想─波蘭舞曲》中，看到更多蕭邦在其他作品中所積累的心得。此曲序奏主題在第二部分成為發展重心，明確整合全曲，甚至序奏動機和a主題也有聯繫，手法類似《第三號鋼琴奏鳴曲》第一樂章的動機運用。帶出波蘭舞曲的a主題共有三種變型，但「a主題2」和「a主題3」相當相似，幾乎可以變奏視之，則讓人想起《第四號敘事曲》的第一主題設計。透過a主題以各種方式出現，再加上分散曲中的波

蘭舞曲節奏動機，蕭邦成功創造出獨一無二的音樂形象：《幻想—波蘭舞曲》向來被認為是蕭邦作品中結構最撲朔迷離，演奏家詮釋也莫衷一是的複雜大曲，聽者難以立即自演奏中整理出全曲脈絡；但即使外貌如謎、主題多變，《幻想—波蘭舞曲》聽來仍然流暢通順而不令人困惑，也的確如標題般同時呈現「幻想曲」與「波蘭舞曲」兩種曲類特色。聽者往往驚訝發現，《幻想—波蘭舞曲》雖然主題動機緊密連結，聽來卻仍有即興揮灑之感。既自由又嚴謹，極工盡巧卻又渾然天成，如此極端悖論竟能調和得如此優美，蕭邦可謂在《幻想—波蘭舞曲》寫下令人嘆服的奇蹟。

如此奇蹟背後並沒有一絲僥倖苟且。許多學者都曾檢視《幻想—波蘭舞曲》的草稿而發表論文，詳述蕭邦如何修改樂曲、整合素材、決定調性（調性設計尤其是蕭邦思考的重心）[16]。然而草稿所顯示出的，並非靈感而是痛苦，是作曲家在荊棘中掙扎求索的汗水與血痕，即便尖刺之上開滿馨香玫瑰。我們在此曲聽到太多美麗旋律和燦爛和聲，富麗堂皇的波蘭舞曲主題與節奏，最後卻化成令人心碎的嘆息；每一個音符彷彿都是淚水凝成的晶石，而晶石所砌又是巍峨恢弘的音樂之門——作曲家已經帶我們到了這裡；我們已經看到華格納的半音和聲系統，德布西的筆法與聲響也就在眼前，門後該是何其寬廣無垠的天地，只是蕭邦不再陪我們一同遠行。

16. 可參見Kallberg, *Chopin's Last Style*, 98-117和Jim Samson, "The Composition-Draft of the Polonaise-Fantasy: The Issue of Tonality", in *Chopin Studies*, ed. Jim Samson (Cambridge: Cambridge University Press, 1988), 41-58.

「讓愛融作回憶，痛苦化成歌」──泰戈爾的詩句或許正是《幻想─波蘭舞曲》最貼切的寫照。也在這首作品，《聽見蕭邦》走完了蕭邦的作品旅程。下一章我們將看到世人對蕭邦的不同評價，以及鋼琴家如何呈現蕭邦──那又是另一個世界了。

延伸欣賞與錄音推薦

本文所討論的六首蕭邦晚期之作，都是相當特別的創作，所能延伸欣賞，也僅只能比較同曲類或相似風格的作品。其中「塔朗泰拉」、「船歌」和「幻想曲」這三曲類創作都極為豐富，筆者僅挑選和蕭邦創作較能比對的作品欣賞。

《塔朗泰拉》延伸欣賞

羅西尼
歌曲《舞曲》（La Danza）
推薦錄音：男高音帕華洛帝（Luciano Pavarotti, Decca）

羅西尼─李斯特
《舞曲》（鋼琴獨奏版）
推薦錄音：葛提克（Kemal Gekic, Naxos）

李斯特
《塔朗泰拉》（選自《巡禮之年》之《威尼斯與拿波里》篇）
推薦錄音：貝爾曼（Lazar Berman, DG）

聖桑

《第二號鋼琴協奏曲》第三樂章（塔朗泰拉舞曲）

推薦錄音：賀夫，歐拉莫／伯明罕市交響樂團

（Stephen Hough, Sakari Oramo/City Of Birmingham
Symphony Orchestra, hyperion）

《音樂會快板》延伸欣賞

阿爾坎（Charles-Valentin Alkan）

《獨奏鋼琴協奏曲》（Concerto for Solo Piano, Op. 39 No. 8-10）

推薦錄音：漢默林（Marc-André Hamelin, hyperion）

李斯特

《創世六日》

推薦錄音：列文濤（Raymond Lewenthal, Elan）

《搖籃曲》延伸欣賞

李斯特

《搖籃曲》（Berceuse in D Flat, S. 174）

推薦錄音：賀夫（Stephen Hough, hyperion）

德布西

《英雄搖籃曲》（Berceuse heroique）

推薦錄音：巴福傑（Jean-Efflam Bavouzet, Chandos）

拉威爾

《依佛瑞之名的搖籃曲》（Berceuse sur le nom de Gabriel Faure）

推薦錄音：小提琴杜梅，鋼琴皮耶絲

（Augustin Dumay, Maria joão Pires）

此外若要欣賞固定反覆技法，可聆聽：

帕海貝爾（Johann Pachelbel）

《卡農》（Canon in D major）

霍爾斯特（Gustav Holst）

《行星組曲》之〈火星〉（"Mars" from The Planets, Op.32）

推薦錄音：卡拉揚／柏林愛樂

（Herbert von Karajan/Berliner Philharmoniker, DG）

《船歌》延伸欣賞

孟德爾頌

數首《威尼斯船歌》（選自《無言歌》）

推薦錄音：蕾昂絲卡雅（Elisabeth Leonskaja, LDG）

羅西尼

歌曲《威尼斯搖船之吉他》（La gita in gondola, "Voli l'agile barchetta"）

推薦錄音：男中音漢普森，鋼琴帕森斯

（Thomas Hampson, Geoffrey Parsons, EMI）

佛瑞

十三首《船歌》（13 Barcarolles）

推薦錄音：柯拉德（Jean-Philippe Collard, EMI）

柴可夫斯基

《船歌》（選自《四季》）

推薦錄音：普雷特涅夫（Mikhail Pletnev, Virgin）

《幻想曲》與《幻想─波蘭舞曲》延伸欣賞

莫札特

《c小調幻想曲》（Fantasia in c minor, K475）

推薦錄音：傅聰（Merdian）

舒伯特

四手聯彈《f小調幻想曲》（Fantasie in f minor, D. 940）

推薦錄音：拉貝克姊妹（Katia & Marielle Labèque, KML）

舒曼

《幻想曲》作品17（Fantasie in C major, Op. 17）

推薦錄音：李希特（Sviatoslav Richter, EMI）

史克里亞賓

《幻想曲》作品28（Fantaisie in b minor, Op. 28）

推薦錄音：貝爾曼（Lazar Berman, Ermitage）或李希特（Sviatoslav Richter, Live Classics）

蕭邦晚期作品錄音推薦

　　或許可作為可愛的安可曲，《塔朗泰拉》錄音其實比一般人想像中多。筆者特別喜愛鄧泰山（Dang Thai Son, Victor）和烏果斯基（Anatol Ugorski, DG）的演奏，音色格外燦爛多姿。柯爾托（Alfred Cortot）、德米丹柯（Nikolai Demidenko, hyprion）和法瑞格（Malcolm Frager, Telarc）則特別快意奔放。《音樂會快板》技巧艱深，再加上鋼琴家難得於音樂會表演，錄音中鮮少有人能彈得全面。阿勞（Claudio Arrau）的早期錄音是難得紀錄，馬卡洛夫（Nikita Magaloff, Philips）、艾爾巴查（Abdel Rahman El Bacha, Forlane）、歐爾頌（Garrick Ohlsson, hyperion）和阿胥肯納吉（Vladimir Ashkenazy, Decca）則各擅勝場。德米丹柯的錄音在樂譜細節上略作修改，是較具個人特色與心得的演奏。

　　在《搖籃曲》、《船歌》、《幻想曲》和《幻想—波蘭舞曲》這四曲中，不少鋼琴名家四曲皆有錄音，柯爾托（Alfred Cortot）、富蘭索瓦（Samson François, EMI）、魯賓斯坦（Arthur Rubinstein, RCA）等蕭邦錄音眾多名家自不例外，蕭邦大賽得主波里尼（Maurizio Pollini）、阿胥肯納吉（Vladimir Ashkenazy, Decca）、歐爾頌（Garrick Ohlsson, hyperion）等人也都有經典名作，波里尼在《幻想曲》的處理尤其特別，阿胥肯納吉也彈出他的蕭邦代表作。此外筆者也推薦傅聰（Sony）、培列姆特（Vlado Perlemuter, Nimbus）、薇莎拉絲（Elisso Wirssaladze/Virsaladze, Live Classics）和普萊亞（Murray Perahia, Sony）的演奏，薇莎拉絲的音色與思考尤其令筆者佩服。拉蘿佳（Alicia De Larrocha, BMG）、鄧泰山（Victor）和賀夫（Stephen Hough, hpyerion）未錄《幻想曲》，紀新（Evgeny Kissin, BMG）和費瑞爾（Nelson Freire, Teldec, Decca）尚未錄製《幻想—波蘭舞

曲》，霍洛維茲（Vladimir Horowitz）則未錄《搖籃曲》，但他們在其它三曲的演奏都相當卓越，也忠實表現他們的獨特個性。其中拉蘿佳晚年的詮釋溫暖高貴，紀新年輕時的演奏則熱情洋溢，是筆者相當喜愛的演奏。費瑞爾近年錄製的《船歌》音色音響極為迷人。賀夫的詮釋則提出前人所無的創意，《船歌》第一主題的左手線條，堪稱獨一無二的大膽見解。霍洛維茲的演奏則以《船歌》和《幻想─波蘭舞曲》最見功力，展現其觀點強勢卻又不失細膩處理的蕭邦詮釋。

在四曲各別錄音中，《搖籃曲》錄音眾多，筆者希望愛樂者不要遺漏所羅門（Solomon, Testament）和諾瓦絲（Guiomar Novaes, Vanguard）堪稱舊日典範的演奏，以及瓦薩里（Tamás Vásáry, DG）和佛萊雪（Leon Fleisher, Vanguard）所展現的音色之美。《船歌》詮釋面貌遠較《搖籃曲》更為豐富，莫伊塞維契（Benno Moiseiwitsch）以弱音起奏，節奏調度靈活巧妙，是相當個人化的詮釋。李帕第（Dinu Lipatti, EMI）則有絕佳歌唱與音樂神采。索封尼斯基（Vladimir Sofronitsky）、紐豪斯（Heinrich Neuhaus）、小紐豪斯（Stanislav Neuhaus）、李希特（Sviatoslav Richter）、戴薇朵薇琪（Bella Davidovich, Philips）等俄國名家在《船歌》都有浪漫多情的表現，旋律與和聲處理都是後世學習楷模。阿格麗希（Martha Argerich）在蕭邦大賽現場演奏的《船歌》，句法飄逸神妙，是筆者最喜愛的演奏，她的錄音室成品（DG）也有良好詮釋。齊瑪曼（Krystian Zimerman, DG）的《船歌》音色與技巧都有令人敬畏的絕佳控制，音樂則似乎在星河中遨遊，足令聽者神遊太空。

蕭邦《幻想曲》著名演奏甚多，往往也可見鋼琴家的偏執個性。范·克萊本（Van Cliburn, RCA）當年在柴可夫斯基大賽上的演奏引起爭論，

愛樂者可從其錄音室演奏評量其詮釋是否合宜。皮耶絲（Maria João Pires, DG）和普雷特涅夫（Mikhail Pletnev, DG）幾乎可謂沉溺，是極度個人化的演奏，薩洛（Alexandre Tharaud, Virgin）的詮釋也相當特別。齊瑪曼的詮釋則有管弦樂的分句、想像和思考，演奏細節一絲不苟且面面俱到，還能有凌厲的技巧展示，仍是筆者最為推崇的演奏。在《幻想—波蘭舞曲》演奏中，先前第八章波蘭舞曲所提到的名家全曲錄音，在此曲也多有傑出表現，而先前在《船歌》有傑出表現的紐豪斯、小紐豪斯、李希特和阿格麗希，在此曲也都有出色演奏。此外德米丹柯的演奏一樣大膽更動樂譜強弱指示，再度創造特別的音樂效果。阿勞（Claudio Arrau, Philips）的演奏思慮極深，和此曲的複雜結構相得益彰。海德席克（Eric Heidsieck）和莫拉維契（Ivan Moravec）則有優美句法和音色，音樂表現充滿靈感，都值得細細品味。

《幻想曲》和《幻想—波蘭舞曲》既然結構複雜，鋼琴家解讀方法也各自不同。好作品永遠聽不夠，筆者誠心希望愛樂者能多所聆賞，優游於各式版本所呈現的豐富觀點，既能多認識蕭邦作品的表現可能，也能深入了解鋼琴演奏藝術。

10 蕭邦評價
與演奏風貌

討論過蕭邦演奏技巧系統，也看過蕭邦所有音樂創作之後，在《聽見蕭邦》最後一章，筆者將略為介紹世人對蕭邦的各種評價，以及演奏家指下多元的蕭邦面貌。說是「略為介紹」實在情非得已，因為其中每個議題都是一本書的內容，而這一切複雜豐富的蕭邦故事，源頭卻來自未曾建立就已失落的蕭邦傳統。

失落的蕭邦傳統

蕭邦到巴黎的第一個十年，他的鋒芒不見得勝過李斯特或塔爾貝格等鋼琴名家。然而經過十年積累，當世人終於感受到他的原創與獨特，蕭邦聲望在1840年代達到令人敬畏膜拜的頂巔。他的音樂會門票極高價，卻總在極短時間內搶購一空，在世時就是一則傳奇。然而如此傳奇名聲，居然僅建立在三十餘場公眾演出──這不是一年，而是蕭邦一生公開演出的數字！再也不可能有人除了私人演奏外，一生只靠三十餘場音樂會就能成為演奏巨匠。蕭邦是歷史上絕無僅有的例子，而他也擺明不適合音樂會，沙龍才是他最自在的演奏場所。

但如此少量的演奏，也造成一項無可彌補的缺憾，就是作曲家蕭邦雖廣為人知，真正能聽到「鋼琴家蕭邦」者卻為數甚少。即使是公開演奏，當時音樂廳小，鋼琴音量也不大，聽眾往往才二、三百人，甚至有人估算在蕭邦人生最後十年，也就是他演奏藝術最爐火純青的階段，在法國聽過他演奏的聽眾大概才約六百上下。[1]

1. Arthur Hedley, "Chopin: The Man", in *Frederic Chopin: Profiles of the Man and the Musician*, ed. Alan Walker (London: Barrie & Jenkins, 1966), 14-15.

聽過蕭邦演奏有何重要性？1839年10月中，莫謝利斯首次見到蕭邦並聽了他的演奏，他在日記中寫道：

「他應我要求彈琴給我聽，而這是我第一次聽懂了他的音樂，也明白為何那些貴婦對他如此狂熱。其他人演奏他的作品往往缺乏節奏感，但蕭邦的自由處理（ad libitum）卻是最迷人且最為原創；那些讓我跌撞其間的刺耳、業餘式轉調再也不令我驚訝，因為他像精靈般，用靈巧的手指輕盈滑過鍵盤；他的弱音吐息如此輕柔，以致他無需任何有力的強音來製造所欲達到的對比。正因如此，聽者不會想念德國學派所要求的管弦樂效果，而能讓自己隨著音樂翱翔，彷彿被一位完全追隨自己感覺，不受伴奏羈絆的歌唱家帶著走。簡言之，他是鋼琴世界中獨一無二的人物。」[2]

透過莫謝利斯的記述，我們至少可以觀察到三點：

1. 蕭邦如何妥當且具說服力地運用彈性速度來演奏他的作品，而他的演奏自由且富歌唱性，和其他人演奏其作品迥然不同。

2. 蕭邦大膽的和聲寫作（莫謝利斯稱為「刺耳」和「業餘」），也要透過他的演奏技法方能真正顯出美感。對老派的莫謝利斯而言，蕭邦的和聲以及時常不與和聲對應的踏瓣設計，必然讓他困惑不已。 但由蕭邦本人奏來，一切卻言之成理，莫謝利斯也能立即欣賞其美妙之處。

2. Niecks, Vol. II, 71.

3. 蕭邦演奏音量雖不大，但對比層次極為豐富，豐富到莫謝利斯並不認為那是缺點。

如果說莫謝利斯這位著名作曲家與鋼琴家，都必須聽過蕭邦本人演奏，才真正了解其音樂藝術真價，與其作品的正確表現方式，更遑論音樂修為不如莫謝利斯的一般演奏者。至於可能是最熟悉蕭邦演奏風格的李斯特，更是完全無法信賴的詮釋者：他指下的蕭邦只會是「李斯特的蕭邦」而非「蕭邦的蕭邦」。蕭邦的演奏藝術如此特別，有幸親睹者又如此之少，既難以形成所謂的「蕭邦傳統」，更容易以訛傳訛造成誤解。

那蕭邦的學生呢？很不幸，一如李斯特所言，「蕭邦沒有好學生運」。蕭邦學生多是貴族，程度一般的自然無能傳承蕭邦技法，程度好的也受限於社會地位，無法以鋼琴家身分拋頭露面開展職業演奏。至於能夠當鋼琴家的學生中三位不幸早逝，包括才華驚人，但十五歲就死在維也納的費爾許（Carl Filtsch, 1830-1845），兩位放棄演奏生涯，兩位投身私人教學，最後真正具有職業演奏生涯者竟僅約十位。至於在教學上最具代表性的，也僅有在法國的馬提亞斯（Georges Amédée Saint-Clair Mathias, 1826-1910）和在波蘭的米庫利（Karol Mikuli, 1821-1897）。人人都在談論蕭邦，但真正可稱得上蕭邦傳人者卻如此稀少。如此令人遺憾的事實，自使蕭邦詮釋面貌更為模糊不清。[3]

三

3. Eigeldinger, *Chopin: Pianist and Teacher as Seen by his Pupils*, 4-5.

各自表述的蕭邦形象

　　名氣太大、露面太少、活得太短，再加上後人各有所圖，導致蕭邦身後出現數不盡的傳說，面貌也差異甚大。在法國，即使蕭邦心懷古典主義和巴洛克美學，評論還是把他當成「浪漫作曲家」代表，而這「浪漫」並不止於他的音樂。他和喬治桑的愛戀本來就是熱門話題，短暫的人生更給予無限想像：蕭邦宛如天使被貶入凡，三十九載中於人間受盡折磨，留下無限美妙音樂後再度返回天國[4]。就音樂而言，蕭邦自然深刻地影響了後來的法國作曲家，特別是佛瑞、德布西、拉威爾等人，德布西更可稱得上吸收了蕭邦所有鋼琴技法後，再以自己的語言重新創造的音樂大師[5]。然而評論一廂情願地浪漫化蕭邦，將病弱身體當成其人生與創作的全部，最後描繪蕭邦成為陰柔、女性化的沙龍詩人，一音一咳血地唱出哀豔淒絕的音調，無視於那第一、二、四號《敘事曲》、第一、三號《詼諧曲》、七首成熟期《波蘭舞曲》以及第二、三號《奏鳴曲》中氣勢磅礡、悲壯武勇的樂念與格局。更庸俗化的發展，則在消費導向的英國，蕭邦作品竟被「通俗化」和「家戶化」，出版社甚至推出蕭邦作品「簡化版」以供初級學生彈奏。精雕細琢的音樂筆法最後竟成為廉價旋律，雖然造成流行，卻也嚴重傷害蕭邦真價[6]。

4. 相關討論可見Jim Samson, "Chopin Reception: Theory, History, Analysis," in *Chopin Studies 2*, ed. John Rink, Jim Samson (Cambridge: Cambridge University Press, 1994), 1-17.

5. 可參考Roy Howat, "Chopin's Influence on the fin de siècle and Beyond," in *The Cambridge Companion to Chopin*, ed. Samson (Cambridge: Cambridge University Press, 1992), 246-283.

6. 可參考Derek Carew, "Victorian Attitudes to Chopin," in *The Cambridge Companion to Chopin*, ed. Samson (Cambridge: Cambridge University Press, 1992), 222-245.

蕭邦在英國被庸俗化，在俄國則被加以不屬於他的頭銜。俄國音樂來自東正教聖歌和民間音樂，本就注重旋律發展和變奏，這和蕭邦作品以樂句裝飾為發展變化的手法相近（而非德奧學派以動機主題為主），俄國作曲家自然也喜愛蕭邦。然而對巴拉其列夫（Mily Balakirev, 1837-1910）為首的「俄國五人團」而言，蕭邦以民族元素和曲類（馬厝卡和波蘭舞曲等）寫作，成為他們對抗西歐德奧傳統的典範。在巴拉其列夫鼓吹下，蕭邦成了斯拉夫樂派的代表。他不但不是沙龍或浪漫作曲家，還是高舉民族音樂大旗、激進的「現代作曲家」[7]。如此身分和蕭邦的創作初衷與性格，實在相差太多，也無視蕭邦愛國但並非「愛國主義作曲家」的事實。無論其他俄國作曲家是否同意巴拉其列夫的看法，蕭邦的旋律與和聲都深深影響他們的創作，俄國鋼琴學派開山掌門安東・魯賓斯坦（Anton Rubinstein, 1829-1894）更對蕭邦推崇備至，不但讓蕭邦作品成為演奏會主流，其高度個人化的蕭邦詮釋甚至一路影響到拉赫曼尼諾夫，創造截然不同於法國沙龍風格的蕭邦形象[8]。

至於蕭邦最為離奇的面貌變化或許在德國。一反一般人的想像，蕭邦作品其實深刻影響了德國作曲家。不只是華格納的半音系統，連布拉姆斯和布魯克納都自蕭邦作品中學習甚多心得[9]。蕭邦嚴謹深刻、具有德奧樂派傳統風格的作曲手法，更得到諸多德國音樂理論家的肯定與喜愛。更重要的，是德國樂譜出版公司貝氏與海氏出版社（Breitkopf & Härtel）在1878至1880年所出的蕭邦作品合集，對蕭邦地位更有關鍵性影響。該出版

7. 見Anne Swartz, "Chopin as Modernist in Nineteenth-Century Russia," in *Chopin Studies 2*, ed. John Rink, Jim Samson (Cambridge: Cambridge University Press, 1994), 35-49.

8. Rachmaninoff, "Interpretation Depends on Talent and Personality" in *The Etude, April, 1932*, 240.

社自1850年由巴赫和韓德爾開始，一路進行莫札特、貝多芬、舒伯特、孟德爾頌和舒曼等「主要作曲家」的作品發行計劃。這一系列樂譜建構出至今世人心目中的「德奧正典」，而蕭邦和帕列斯崔那（Giovanni Pierluigi da Palestrina, 1526-1594）則是其中唯二非德國人的作曲家，既可見其地位特殊，也可見其在德國嚴肅音樂界被推崇的事實 [10]。

但即使有權威樂譜公司的「正典出版」，以及音樂學者的肯定，對一般愛樂者而言，蕭邦仍背負著「沙龍作曲家」的身分，而這個身分影響了鋼琴家、教師與習琴者對蕭邦的評價。鋼琴家阿勞（Claudio Arrau, 1903-1991）的回憶，可謂真切道出一般德國樂界的實情：「在德國，特別在二次大戰之前，許多人並不認為蕭邦是偉大的音樂家。即使他們佩服他的一些作品，蕭邦仍然地位不高。我想這和他沒有寫管弦樂作品，也幾乎沒有什麼室內樂作品有關⋯⋯許多德國人認為蕭邦只是個沙龍作曲家。他們把蕭邦作品用於技巧展示，或表現個人的優雅風采。當然，蕭邦的音樂裡有這種優雅，那還是優雅一詞最好的表現，但優雅只是蕭邦作品中的一項成分罷了。」[11] 當阿勞1954年和克倫貝勒（Otto Klemperer, 1885-1973）合作蕭邦《e小調鋼琴協奏曲》時，他驚訝地發現這位指揮名家對蕭邦竟毫無

9. 可見Charles T. Horton, "Chopin and Brahms: On a Common Meeting (Middle) Ground", in *In Theory Only* Vol. 6 No. 7 Dec. 1982, 19-22. Heinrich Neuhaus提及蕭邦與布拉姆斯和聲行進的相同之處，見 Heinrich Neuhaus, *The Art of Piano Playing* trans. K. A. Leibovitch (London: Kahn & Averill, 1993), 191-193. Paul Badura-Skoda兼論蕭邦對布拉姆斯與布魯克納的影響，見Paul Badura-Skoda, "Chopin's Influence" in *Frederic Chopin: Profiles of the Man and the Musician*, ed. Alan Walker (London: Barrie & Jenkins, 1966), 258-276.

10. Samson, 5-7.

11. Joseph Horowitz, *Conversations with Arrau* (New York: Limelight Editions, 1992), 156.

認識。「彩排時,在樂團開始總奏處,他停下樂團然後說『各位先生,這人(蕭邦)還真是一位偉大的作曲家』,彷彿這是個新發現一樣。」[12]

如果1954年的克倫貝勒都對蕭邦缺乏認識,更不難想像之前的德國樂界對蕭邦是何等印象,在1910年的萊比錫,甚至出現如此言論:「現今那些熱愛鋼琴的年輕女士最糟糕的壞習慣之一,就是她們對蕭邦的狂熱崇拜。我並不是貶低這個受苦之人的天才,但認為他的音樂想法(美好、迷人,但也浮誇,叛逆地在天堂與地獄中交替)適合作為年輕人音樂教育之用,那可是教學史上最不可理解的變態。」[13]

蕭邦鋼琴大賽與其影響

很難想像,有論者可以完全無視蕭邦作品中的精密對位、結構創見與古典主義而下如此偏激的觀點。但如此觀點並非一人偏見,甚至在蕭邦故鄉,即使他是被尊為國族榮耀的藝術家,波蘭人對他在和聲、形式、曲類、鋼琴聲響等種種開創成就,一般而言仍缺乏深刻認識[14],許多人依然存有「沙龍作曲家」的刻板印象。也正因國寶遭受汙衊,波蘭才興起創辦蕭邦鋼琴大賽的念頭,希望藉由比賽來重塑蕭邦形象。大賽創辦人祖拉夫列夫(Jerzy Żurawlew, 1886-1980)如是說:

———

12. Ibid.
13. 出自Hermann Kretzschmar所言,見Andreas Ballstaedt, "Chopin as 'Salon Composer' in Nineteenth-Century German Criticism," in *Chopin Studies 2*, ed. John Rink, Jim Samson (Cambridge: Cambridge University Press, 1994), 34.
14. Zofia Chechlinska "Chopin Reception in Nineteenth-Century Poland," in *The Cambridge Companion to Chopin*, ed. Samson (Cambridge: Cambridge University Press, 1992), 206-221.

「1925年，第一次世界大戰剛結束不久，波蘭一般年輕人都熱中於戶外體育運動，生活態度也大都輕浮不定，一味沉迷於物質享受。而且我還經常聽到有人說蕭邦的音樂太過浪漫，或過度感傷到危險的地步，因此不宜拿來作為音樂學校教材。對於蕭邦的音樂居然會有如此誤解，我十分痛心。我在蕭邦的音樂傳統中長大，也受教於蕭邦名家米夏洛夫斯基（Aleksander Michalowski, 1851-1938，近代波蘭鋼琴學派演奏之父），實在不能對這種狀況視而不見，於是決心為改正如此誤解而努力。當我看到熱中於戶外體育運動的年輕人時，我想到一個解決妙計──那就是音樂比賽。如此參賽者不但可以得到獎金，還可以獲得光明的前途，對年輕鋼琴家而言自然會成為很好的鼓勵。為了能把蕭邦樂曲演奏好，他們一定一次又一次勤練，對蕭邦音樂的普及也會有很大助益。無論是入選獲獎或不幸落敗，參加比賽者在今後音樂會節目中也一定會加上蕭邦的樂曲。」[15]

和之後的諸多比賽相較，1927年的首屆蕭邦鋼琴大賽，規模其實相當一般，只有來自九國的三十二位演奏家參賽。比賽只有首輪與決賽兩輪。由於政府並無補助，經費不足的主辦單位甚至無法提供排練機會，鋼琴家在決賽必須直接和樂團合作協奏曲。比賽只頒前三名，首獎五千波蘭幣（zloty），由總統親自授與，二獎和三獎則各為三千與二千波幣。首屆評審團以波蘭鋼琴家與教師為主，決賽加入德國鋼琴家赫恩（Alfred Hoehn）擔任評審。但可以想見，大賽絕不可能選擇以沙龍風詮釋蕭邦的鋼琴家，矯揉造作、誇張病態的演奏也絕對不會得到認可，首屆冠軍得

15. 見祖拉夫列夫的訪問；田村進（魏安秀譯），〈蕭邦比賽的誕生和它的光榮歷史〉，《全音音樂文摘》第12卷第4期，編號112，1988，頁46。

主，蘇聯名家歐柏林（Lev Oborin, 1907-1974）以卓越技巧和「古典均衡」的蕭邦獲勝 [16]。透過蕭邦大賽與許多鋼琴名家的努力，以及演奏風尚在二十世紀的轉變，蕭邦音樂中的古典元素與節制理性，終能逐漸取代偏執扭曲的浪漫，成為現今普遍認可的蕭邦詮釋風格。

回到過去：蕭邦作品的演奏實踐

我們對當下蕭邦演奏風格已經相當熟悉，但究竟在十九世紀末至二十世紀初，蕭邦被演奏成什麼樣子？事實上蕭邦大賽所反對的演奏風格，離我們並不遙遠。當我們聆賞二十世紀中以前的鋼琴演奏，常會發現一些和今日演奏習慣不同，卻又普遍存在於演奏家之間的共同風格。這些演奏風格影響了我們對於樂曲的認識，甚至我們也有理由相信，在錄音發明之前（演奏者得以清楚比較自己與他人演奏，並以相對客觀角度審視自己演奏之前），如此風格可說存在於十九世紀各個時期，自然也包括蕭邦的時代。許多演奏習慣最後成為積重難返的弊端。但若追根究柢，這些演奏方式背後，其實仍有嚴正音樂理由，而非純然惡習。筆者認為在聆賞蕭邦作品演奏時，下列幾項時代風格是我們當特別留意的特色：

16. 對蘇聯音樂界而言，他們也認為雖然歐柏林技巧精湛，表現如詩，但他古典重於浪漫的蕭邦風格才是最可取之處。見Sofia Hentova, *Lev Oborin*, trans. Margarita Glebov (Leningrad: Muzyka, 1964)。網路版（見第五章）可見於馬里蘭大學國際鋼琴檔案庫（International Piano Archives at Maryland\ 1 http://www.lib.umd.edu/PAL/IPAM/resources.html

1. 和弦琶音化

「和弦琶音化」其實又可分為作曲家譜上標明的和弦琶音，或是演奏者自行演奏的琶音化和弦。二十世紀中之前，演奏家普遍會以「和弦琶音化」來強調樂句，特別是塑造較柔和的表情[17]。比如拉赫曼尼諾夫所錄製的蕭邦《降E大調夜曲》作品9之二，就大幅運用琶音化和弦。下面譜例標示拉赫曼尼諾夫左手演奏的琶音化和弦，而這些琶音無一出自蕭邦之筆：

‖ 譜例：拉赫曼尼諾夫演奏的蕭邦《降E大調夜曲》作品9之二第1-4小節

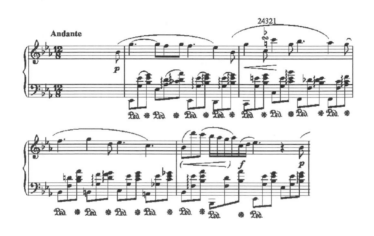

　　從二十世紀後半至今，如此彈法仍為許多傳統派演奏家運用。我們在

17. Malwine Brée, *The Leschetizky Method: A Guide to Fine and Correct Piano Playing* (New York: Dover Publications, 1997), 55.不過值得注意的，是早期鋼琴的琴鍵重量不如現今鋼琴平均，在演奏和弦時常常因此而自然形成琶音，或者說如此不平均琴鍵使鋼琴家易於以琶音代替和弦。

霍洛維茲於1980年代的演奏中，就可聽到許多樂譜上未標示的「琶音化和弦」，如此手法其實屬於演奏風格。

2. 雙手不對稱演奏

　　鋼琴家演奏時雙手所奏出的音樂竟對不齊，這樣聽似「不正確」的演奏，至少在二十世紀初期仍相當盛行，也屬於彈性速度的一種。蕭邦學生馬提亞斯在討論蕭邦的彈性速度時就說：「蕭邦常要求彈伴奏的左手必須保持嚴格的節拍，但旋律線則應享有具有速度波動的表情自由。這其實相當可行：你（旋律）可以早進來，也可晚出現，兩手對不在一起；然後你予以補償再建立合奏。」[18]

　　但雙手不對稱演奏，除了彈性速度上的意義之外，其實還有更深一層的音樂考量。比方說如此彈法雖在二十世紀初已被浮濫使用，鋼琴大師霍夫曼（Josef Hofmann）和郭多夫斯基（Leopold Godowsky）都極力排斥，認為這是最壞的演奏習慣；然而若細聽其演奏錄音，他們偶爾仍會運用「雙手不對稱」，原因在於鋼琴音響共鳴的考量。《雷雪替茲基教學法》（*The Leschetizky Method: A Guide to Fine and Correct Piano Playing*）中就曾分析如此演奏，認為「（左手）基礎低音和（右手）主旋律不一定要同時奏出，反而旋律音符應該在低音出現後方奏出，這樣旋律可以唱得更清楚，聲音也更柔和」[19]。在蕭邦《降D大調夜曲》作品27之二，演奏者

18. Eigeldinger, 49-50.
19. Brée, 55-56.

右手可以稍微晚一點點出現，如同下圖所示：

▌譜例：蕭邦《降D大調夜曲》作品27之二第2-4小節

　　因此「雙手不對稱演奏」，其實可以是根據樂曲和聲與鋼琴泛音所作的考量。因為通常低音負責該樂句的和聲基礎，負責提供「基頻」（請見第三章的討論）。如果能讓基頻先出現，而右手旋律稍微晚出現一些，那麼在基頻先行的情況下，右手旋律自然更能獲得基頻泛音支持，共鳴會更優美飽滿。雷雪替茲基沒有用泛音理論來分析如此效果，但他根據經驗提醒演奏者，如此不對稱手法「只能用在樂句的開始，且大部分都在主要音或強拍上」[20]，恰好和泛音共鳴的原理符合。霍夫曼等人所反對的是不明就裡，不分析了解和聲與共鳴效果，已完全失去音樂意義，甚至讓聲音彼此干擾的不對稱演奏。若是有意義的雙手不對稱，其實是一門精采的演奏藝術，也能提供自然的彈性速度。蕭邦對聲音的絕佳認識以及其作品中的泛音列運用，自然適合演奏者在適當樂段，表現如此不對稱演奏法，也是其彈性速度的來源之一。演奏者應當深思熟慮如此彈法，而非單純視其為演奏惡習。

≡

20. Ibid.

3. 突出內聲部或自行開發聲部

　　作曲家寫在譜上的作品，究竟要如何解讀、如何呈現，演奏者各有詮釋方式。至少到二十世紀中期之前，許多演奏家都會刻意表現作品中的內聲部，彈出主旋律之外的內在線條，甚至還會「自行開發聲部」。以鋼琴曲為例，許多鋼琴家將鋼琴曲當成濃縮後的管弦樂曲，找出隱而未現的聲部或線條，透過演奏來表現這些讓聽眾意外的旋律。比方說蕭邦《升c小調圓舞曲》作品64之二，李斯特傳統就刻意表現中間聲部[21]：

▌ 譜例：蕭邦《升c小調圓舞曲》作品64之二，第32-39小節

21. Tilly Fleischmann, *Aspects of the Liszt Tradition* (Cork: Adare Press, 1986), 21.

┃┃ 譜例：蕭邦《升c小調圓舞曲》作品64之二，第32-39小節（李斯特彈法）

　　就樂譜而言，蕭邦並沒有設計內聲部，李斯特卻看到其中隱藏的下行旋律（李斯特彈法中的♩部分），將此段從二聲部變成三聲部。如此內聲部設計，不但增加音樂線條，更因和樂曲節奏不同而產生迷人的韻律感，是相當精采的演奏法。但如此彈法並非李斯特或其門生所獨有，而是那個時代的演奏特色。我們至少可以在郭多夫斯基和拉赫曼尼諾夫的錄音中聽到，只是他們不見得在此段第一次出現就運用如此內聲部設計；拉赫曼尼諾夫就在此段第二次出現時，才強調中間聲部，和第一段形成對比效果以增加音樂趣味。如此演奏法到今日流行度雖然降低，卻依然存在。就以此曲近年來薩洛（Alexandre Tharaud, harmonia mundi）、賀夫（Stephen Hough, hyperion）和皮耶絲（Maria-João Pires, DG）的錄音而言，皮耶絲完全照樂譜原本的形貌彈，沒有突出內聲部；薩洛輕輕點到，雖彈出如此內聲部，但不刻意凸顯；賀夫不但將內聲部彈得相當清楚，甚至還進一步開發其他內聲部，包括左手伴奏的不同重音，將如此傳統發揮得淋漓盡致。同一份樂譜，在鋼琴家不同觀點與思考下竟可有如此不同表現。我們不能說上述三人任一人解讀錯誤，他們也沒有添加任何不在樂譜上的音符。就

欣賞角度而言，這其實是樂趣的來源，也給予聽眾重新思考樂曲的機會。

4. 更動與改編樂曲

上述的內聲部塑造，是在不更動樂曲音符的前提下，所提出的不同彈法，但鋼琴家並不一定都照樂譜音符演奏。至少到二十世紀中期以前，演奏家普遍認為按照自己意願更動作品是完全合理的行為。舉例而言，鋼琴家保羅・維根斯坦（Paul Wittgenstein, 1887-1961）在第一次世界大戰後失去右手，因此委託當時多位作曲名家譜寫左手作品。拉威爾寫出曠世絕作《左手鋼琴協奏曲》，維根斯坦卻不能欣賞而在演奏時多所更動，憤怒的作曲家要求維根斯坦必須照樂譜演奏，惱怒的鋼琴家則回信如下：

「……至於（要我）正式承諾，此後演奏你的作品（左手鋼琴協奏曲）而必須嚴格照你所寫的彈，這是完全不可能的。有自尊的藝術家絕不會接受這樣的條件。所有鋼琴家在所演奏的協奏曲中，或多或少都會作更動，你所要求的正式承諾根本令人無法忍受……」[22]

維根斯坦的反應，正代表了當時演奏家一般而言所享有的（至少是他們認為自己所享有的）表現自由。對拉威爾如此，對蕭邦亦然。鋼琴名家莫伊塞維契（Benno Moiseiwitsch）演奏蕭邦《第三號b小調鋼琴奏鳴曲》，第三樂章結束後竟省略第四樂章開頭序引而直接滑入第四樂章第一主題。

22. Alexander Waugh, *The House of Wittgenstein: A Family at War* (London: Bloomsbury Publishing Plc, 2008), 185-186.

對此他有非常「充分」的理由：

　　「去年夏天某個晚上，我彈奏蕭邦《b小調奏鳴曲》，其廣板樂
章（第三樂章）是吾人所知最美好的慢板樂章之一。我們總是在家彈得最
好，而那晚我則陶醉在這個樂章的美麗與情感之中。當我彈完，我驚訝發
現自己竟然略過終樂章的開頭序引和弦而直接進入第一主題。這完全不是
我的意圖；我只是無法破壞那美麗慢板樂章的氣氛罷了。然而我立即了解
到，這些和弦其實和第三、四樂章間的過渡一點關係都沒有。我非常興奮
於這樣的想法而決定試著（不顧反對）在公眾面前如此演奏。我最後終於
這樣彈了，也很高興評論並沒有譴責我，反而讚許我的更動。原則上，我
反對自由更動作曲家指示；我絕對不尋求更動樂譜。但當我遇到如此變
更，當更動符合音樂情感，且我也演練過如此想法和背後原因，我就覺得
更動是合宜的！」[23]

　　的確，那些和弦和其後主題並沒有直接關係，但這段序奏的作用難道
不正是「沒有關係」？蕭邦以這些和弦塑造宏偉開頭，就是要和先前的樂
章斷然二分；但鋼琴家顯然不照蕭邦的寫法思考。莫伊塞維契在1950年寫
下上述自白，而我們在他1961年2月8日此曲現場錄音中，仍能聽到如此演
奏[24]。換言之，他1949年某一夏夜在家演奏的靈感，竟成為其後延續數十
年的詮釋與習慣，鋼琴家更極為滿意自己的「創見」。

　　若覺得莫伊塞維契的行為很難接受，那不妨看看匈牙利鋼琴家倪瑞吉

三

23. Benno Moiseiwitsch, "Playing in the Grand Style", in the CD booklet (Pearl GEMM CDS9192).
24. Pearl GEMM CDS9192

哈齊（Ervin Nyiregyházi, 1903-1987）的作法：他認為蕭邦《第三號鋼琴奏鳴曲》（b小調）第四樂章，更適合作《第二號鋼琴奏鳴曲》（降b小調）的結尾，於是把前者移成降b小調而當成後者的第四樂章演奏！[25] 當然這是一個極度瘋狂的例子，倪瑞吉哈齊也因他的瘋狂，不見容於二十世紀主流樂壇，但這樣的演奏方式在十九世紀卻非異端。雖然更動不見得如莫伊塞維契明顯或倪瑞吉哈齊大膽，但對樂譜的「自由取捨」卻是稀鬆平常，錄音中更處處可聞。

有些段落我們無法確認演奏者更動的原因為何。例如蕭邦《三度》練習曲第47-48小節，該處是三度下行卻無左手伴奏「掩護」，任何觸鍵不平均皆清晰可辨，向來被視為該曲演奏關卡。但當我們聆賞老錄音，卻常發現鋼琴家不一定照譜彈：帕德瑞夫斯基（Ignacy Jan Paderewski）將第47小節左手琶音和弦延後[26]；福利德曼（Ignaz Friedman）改變三度為八度[27]；卡羅伊（Julien von Karolyi）則增加音符[28]。這是純粹為音樂考量而更動，還是為避開技巧難處？我們難以獲得絕對的答案，但類似更動其實普遍出現，為蕭邦演奏提供更多變奏。

然而在不涉及技巧難處的樂段，更動有時則是為了增添「風味」。拉赫曼尼諾夫在俗稱的《小狗》圓舞曲就自動「延續」蕭邦的倚音，添加了

25. Kevin Bazanna, *Lost Genius: The Curious and Tragic Story of an Extraordinary Musical Prodigy* (Toronto: McClelland & Stewart, 2007), 11.
26. Pearl GEMM CD 9397
27. Philips 456 784-2
28. Arkadia 2 CDGI 909

如下音符（畫圈處）：

‖ 譜例：蕭邦《圓舞曲》作品64之一第62-68小節（拉赫曼尼諾夫彈法）

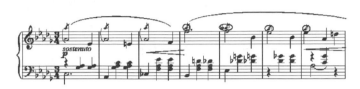

若演奏者覺得蕭邦的樂句分法「不恰當」，也可根據自己意見演奏。根據西洛第（Alexander Siloti, 1863-1945）所編寫的李斯特演奏版蕭邦《第二號詼諧曲》，李斯特不但強調諸多內聲部，也在樂句上作更動[29]：

‖ 譜例：蕭邦《第二號詼諧曲》第1-22小節（蕭邦原作）

▌▌譜例：蕭邦《第二號詼諧曲》第1-22小節（李斯特演奏版）

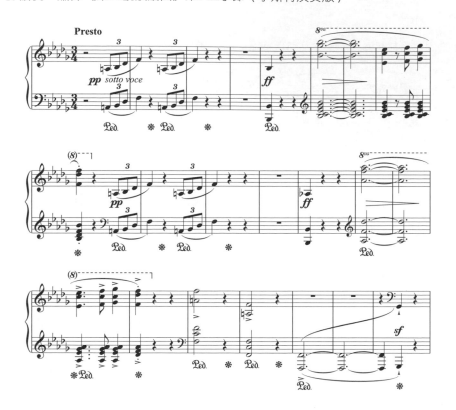

　　光是比較開頭，我們即可看到李斯特的強烈個人意見。一開始的短音型，蕭邦只有在第一次出現時，於三連音之前加了一個二分音符，其後各次出現皆僅出現三連音。李斯特則可能把短句當成「動機」來思考，因此索性將首次出現時的二分音符捨去以追求形式統一。但另一方面，李斯特又希望相似樂句能彈得不同，所以在斷句上另有設計。

29. 見Alexander Siloti, *The Alexander Siloti Collection: Editions, Transcriptions and Arrangements for Piano Solo* (New York: Carl Fischer, 2003), 137.

上述例子是出於音樂上的思考，就樂句表現所作的更動。然而許多演奏者希望蕭邦的音樂能夠更炫技，從技術上思考而改變蕭邦的原作。在李斯特彈法中，不但蕭邦《第二號詼諧曲》結尾左手完全以八度來彈，在《第一號詼諧曲》結尾的上行半音階，他則改成雙手交替八度演奏[30]。同理，李斯特的學生陶西格（Carl Tausig）所「編訂」的蕭邦《e小調鋼琴協奏曲》，第三樂章結尾，他改以雙手交替八度[31]。這位超技名家顯然嫌蕭邦所要求的技巧還不夠困難，往往以三度和八度來增加炫技效果。音符上多所更動不說，甚至重寫許多段落的音型結構：

▌譜例：蕭邦《e小調鋼琴協奏曲》第一樂章第428-429小節

30. 如此炫技的改編雖然近來逐漸減少，但實際上一直存在。霍洛維茲和蘇坦諾夫（Alexei Sultanov, 1969-2005）等人所演奏的蕭邦《第一號詼諧曲》，結尾就改成雙手八度交替演奏，後者的《幻想即興曲》也將部分樂句也改成三度演奏。

31. 陶西格不僅更改鋼琴部分，更重新編配管弦樂，甚至更改和聲與句法(如第一樂章開頭)，其實可說是蕭邦此曲的「改寫」。

‖ 譜例：蕭邦《e小調鋼琴協奏曲》第一樂章第428-429小節（陶西格改編版）

　　精神上和李斯特一脈相承的布梭尼（Ferruccio Busoni），也以類似的思考模式改編蕭邦。他的蕭邦《英雄》波蘭舞曲，是將蕭邦原作管弦樂化。布梭尼在踏瓣效果上多所著墨，在第46小節的上行音階，他往上延伸一個八度以充分發揮現代鋼琴的音域；在中段著名的八度樂段，布梭尼甚至不讓八度停止而持續演奏，形成篇幅極其長大的漸強[32]：

‖ 譜例：蕭邦《英雄》波蘭舞曲第100-103小節

≡

32. 見Larry Sitsky, *Busoni and the Piano: The Works, the Writings, and the Recordings* (New York: Greenwood Press, 1986), 275-277.

‖ 譜例：蕭邦《英雄》波蘭舞曲第100-103小節（布梭尼版）

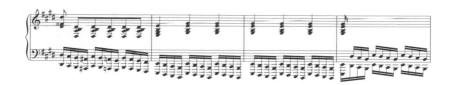

　　布梭尼的版本，就改編程度而言仍可說是原作的「增強」。若是進一步更動蕭邦原作的織體與結構，那麼就只能完全以「改編曲」稱之。這樣的作品其實不少，瑞格（Max Reger, 1873-1916）的《五首蕭邦特殊練習曲》（Five Special Studies after Chopin）就是一例，把蕭邦《圓舞曲》（作品64之一和之二、作品43）、《第三號即興曲》與《三度》練習曲作各種程度的技巧改編。其中《三度》練習曲在瑞格筆下成了《六度》練習曲，是讓人傻眼的改寫。較複雜的改編亦所在多有，比方說米夏洛夫斯基的《小狗圓舞曲模擬曲》（Paraphrase of Chopin Valse in D flat major, Op.64-1），除了增加許多華彩樂段，以三度替換原本的單音之外，更在圓舞曲第二主題加入第一主題，將段落融合交織出複雜的聲部：

‖ 譜例：蕭邦《降D大調圓舞曲》作品64之一第37-42小節

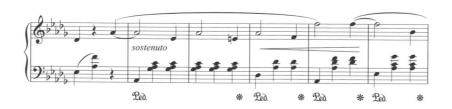

▌▌譜例：米夏洛夫斯基《小狗圓舞曲模擬曲》之對應段落

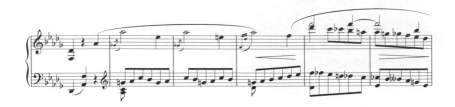

　　最誇張複雜的改編，或許要屬郭多夫斯基的一系列作品。郭多夫斯基對多重聲部迷戀至深，總思考聲部組合的可能。身為演奏大師，他也極盡所能思考演奏技巧的可能性與多元性。他的改編既令人眼花撩亂也瞠目結舌，常常把左右手互相翻轉對調，或乾脆改給左手獨奏。不只如此，同一首蕭邦練習曲郭多夫斯基還可作不同改編。光是《黑鍵》他寫了七個改編版還不過癮，甚至還把此曲和練習曲作品25之九「融合」而改成出第八個版本（郭多夫斯基蕭邦《練習曲》改編第47號）。郭多夫斯基的蕭邦改編不止於《練習曲》，而透過其不擇手段的設計，他的蕭邦改編曲成為鋼琴文獻中最駭人聽聞的超技創作，也讓鋼琴家聞之色變、「不折手斷」。

蕭邦樂譜版本

　　「和弦琶音化」、「左右手不對稱」、「突出內聲部或自行開發聲部」，原本都是理性的詮釋手法，但過分濫用後，卻導致演奏風氣惡化與品味低劣，甚至失去運用如此手法的理由。鋼琴家對樂曲所採取的更動與改編，若自由過頭也終將破壞作品真價。十九世紀至二十世紀初，不只鋼琴家演奏時對樂譜自由更動，連樂譜編輯者也往往對原作上下其手，蕭邦作品尤其是各家「編訂」的焦點，結果常是面目全非。以蕭邦作品10之三，俗稱《別離曲》的《E大調練習曲》而言，帕德瑞夫斯基版（二十世

紀中通行的標準版）是如此：

‖ 譜例：蕭邦《E大調練習曲》作品10之三第1-3小節

　　鋼琴家畢羅先前的版本，卻以他身為大鋼琴家的見解，將蕭邦聲部
作「演奏上更清楚的歸位」，並自行添加圓滑線而編輯如下[33]：

譜例：蕭邦《E大調練習曲》作品10之三第1-3小節（畢羅版）

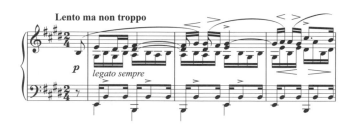

　　如此更動已經很大，而德國音樂理論家黎曼（Hugo Riemann, 1849-
1919）所編輯版本，現今看來更可謂駭人聽聞，樂曲根本面目全非[34]：

三

33. 相關討論可見Nicholas Cook, "The Editor and the Virtuoso, or Schenker versus Bulow," in *Journal of the Royal Musical Association, Vol.116, No.1* (Oxford: Oxford University Press, 1991), 78-95.
34. Huneker, 150.

■ 譜例：蕭邦《E大調練習曲》作品10之三第1-3小節（黎曼版）

　　但我們不能過分苛責這些樂譜編輯者。一方面時代流俗讓他們為所欲為，另一方面，在沒有錄音、鋼琴教學也不如今日普及便利的情況下，這些版本其實旨在「教導」習琴者掌握樂曲分句和演奏技巧，雖然那是這些「老師」，而不見得是作曲家的意見。就算沒有種種「名家編輯版」，蕭邦樂譜版本也大概是音樂出版史上最迷人也最惱人，最豐富卻也最麻煩的問題 [35]。作為成功而受歡迎的作曲家，蕭邦一有新作，幾乎同時交由法國、德國和英國三地出版商出版。然而蕭邦給出版商的抄譜卻不一定每次相同，而抄譜員抄好送還給蕭邦校訂的樂譜，蕭邦的訂正也不一定每次相同。也就是說，從樂譜創生之始，蕭邦就為後世編輯製造巨大的麻煩──他往往並沒有留下「一份」手稿或「一份」校訂稿，而是留下分散各處（往往也不同時）的不同訂正稿，甚至抄譜員的錯誤他也不見得發現，連他自己抄寫的樂譜也偶有錯誤或不同之處。究竟哪一份才是蕭邦的最後意見，或何者才是蕭邦的真正意見，也成為學者專家討論的話題。即使今日波蘭發行由艾基爾（Jan Ekier）主編的國家校訂版，仍有其他出版社進行新的編輯校訂工作。但回歸蕭邦原貌的努力卻是不變的方向，新版本所

35. 關於蕭邦作品的出版版本與其編輯問題，可參考Thomas Higgins, "Whose Chopin?" in *19th-Century Music, Vol.5 No.1* (California: University of California Press, Summer, 1981), 67-75.

帶來的影響也將改變我們對蕭邦的認識。稍微比較一下帕德瑞夫斯基和艾基爾版在《第四號敘事曲》第92-95小節的不同,就可知兩者差異之大:

‖ 譜例:蕭邦《第四號敘事曲》作品52第92-95小節(帕德瑞夫斯基版)

‖ 譜例:蕭邦《第四號敘事曲》作品52第92-95小節(艾基爾版)

　　在以往錄音中,分句同艾基爾版的錄音(如馬卡洛夫等)是用了「早期版本」,但就考證判斷早期版本才是蕭邦原意,反而是帕德瑞夫斯基版擅自更動 [36]。當新一代鋼琴家逐漸使用艾基爾版,我們所習以為常的這段旋律與分句也將因而改變。但追根究柢,一個好的樂譜版本,必須清楚告訴讀者,編輯的意見為何且來自何處。讀者必須知道那些是作曲家的原

36. 雖是目前通行最廣的版本,帕德瑞夫斯基版編輯上的錯誤與主觀,以及完全不嚴謹的編輯方式,讓此版其實是應當避免使用的版本。

始意見，那些又是編輯見解，以及面對各種資料，編輯最後取捨的依據為何。演奏家和習琴者不能只讀樂譜，更要研讀編輯意見，知道自己所彈的樂譜所出為何。透過嚴謹的作品分析、文獻研究、樂譜考證，我們才可能較正確地認識蕭邦，了解他的偉大，以及其作品的真正意義。

繽紛多元的演奏面貌

如此理性嚴謹的風格，其實正是當代音樂詮釋的主流。但另一方面，無論過程有多理性嚴謹，樂譜編輯或是音樂家，都可能面對數種合理可行的選擇方案或詮釋可能，但在出版樂譜與演出當下，卻只能呈現一種版本——可是對於音樂創作，我們永遠不會只有一種觀點。一百年前不會出現筆者第九章對《幻想曲》與《幻想—波蘭舞曲》的分析——「結構」並非那時音樂家或聽眾認識這些作品的主要方式，作曲家和演奏家如何在音樂中「訴說」才是。昔日鋼琴家以故事與比喻來解析音樂，二十世紀則出現「音樂分析」如此新興學門。透過更深入的研究，我們比舒曼更能看清蕭邦《第二號鋼琴奏鳴曲》的內在連結，但那也只是一種理解方法，甚至「不能理解」本身也是一種理解，在音樂家的藝術發揮下，「誤讀」也能成為一種美感。即使都深受十九世紀音樂教育影響，同樣是《幻想—波蘭舞曲》，霍洛維茲、李希特和阿勞各自以其理解，而呈現出截然不同的詮釋手法與音樂世界；即使都能以新方式、新理論嚴謹分析，《幻想曲》在波里尼、普萊亞和齊瑪曼指下仍是各自殊異的繽紛面貌，差別之大一如先前名家。正是如此豐富多元的表現，讓蕭邦音樂得以歷久彌新，在無限可能的詮釋中證明他的偉大非凡。

可以美麗，也可以深刻。無論你在何處，願你聽見蕭邦。

附錄一：傅聰談蕭邦

—————◆·◆·◆—————

原文刊登於2010年2月22日與23日聯合報副刊。　　　　　　焦元溥

蕭邦二百年誕辰音樂會

焦：您即將於3月1日，蕭邦兩百歲誕辰當天在台灣舉行全場蕭邦獨奏會，
　　可否請您談談這次的曲目設計？

傅：這個獨奏會很簡單，上半場是早期作品，下半場是晚期，音樂會以早
　　期波蘭舞曲開頭，以蕭邦最後作品之一的《幻想－波蘭舞曲》結尾，
　　上下半場都有夜曲和馬厝卡舞曲，給聽眾一個對照，聽聽最年輕和最
　　晚期的蕭邦，中間是什麼關係。

焦：您以前為SONY唱片錄過許多蕭邦作品，就包括這樣一張早晚對照。
　　蕭邦早期小曲一般演奏家都興趣缺缺，被您一彈卻成為深刻雋永的傑
　　作。

傅：我覺得蕭邦早期作品中有很多很有趣的東西。所有大作曲家幾乎都
　　一樣，早期作品幾乎都包含了後來作品的種子。像我這次要彈的蕭
　　邦《送葬進行曲》，是他十七歲還在學校裡的作品，但我總覺得這

個作品很像白遼士，尤其是音樂中的蕭殺和高傲之氣，非常特別。而我們後來也真的可以感受到蕭邦和白遼士的互為關係。比方說白遼士《凱旋與葬儀交響曲》（Symphonie funèbre et triomphale）和蕭邦《幻想曲》就頗有相似之處，而我這次要彈的蕭邦《船歌》，和白遼士歌劇《特洛伊人》（Les Troyens）中的愛情二重唱也可說是互為關係：兩者都是船歌，調性也相同；白遼士是降G大調，蕭邦是升F大調，基本上是一樣。而且蕭邦《船歌》其實也是一段二重唱。大家可以比較聽聽。

焦：很多人認為蕭邦是原創但孤立的天才。他影響了同時代所有的人，卻不受同儕影響。

傅：蕭邦還是受到非常多人的影響，雖然他自己不那麼說，而且對其他作曲家幾乎沒有一句好話。比方說他討厭貝多芬，但你還是可以聽到貝多芬對蕭邦的影響。蕭邦是非常敏感的大藝術家，他一定會吸收其他創作，而且是無時無刻不在生活中吸收，只是他始終以極為原創的方式表現，寫出來就成為自己的作品，所以那些影響都不明顯，但我們不能就說影響不存在。

焦：在音樂史上，誰能說繼承了蕭邦的鋼琴與音樂藝術？

傅：我覺得蕭邦之後只有德布西，再也沒有第二個人。而且德布西在蕭邦的基礎之上創造出另一個世界。除此之外，蕭邦是前無古人、後無來者，永遠就只有一個蕭邦。

神祕的蕭邦馬厝卡

焦：您這次選了三組馬厝卡演奏，您也是罕見的馬厝卡大師，請您談談這
　　奇特迷人的曲類。

傅：蕭邦一生寫最多的作品就是馬厝卡，將近六十首，等於是他的日記。
　　馬厝卡是蕭邦最內在的精神，是他最本能、最個人、心靈最深處的作
　　品。而且蕭邦把節奏和表情完全融合為一，這也就是為何基本上斯拉
　　夫人比較容易理解蕭邦，因為這裡面有民族和語言的天性。我雖然不
　　是斯拉夫人，可是我有蕭邦的感受，對馬厝卡節奏有非常強烈的感
　　覺。如果沒有這種感覺，不能感受到蕭邦作品中音樂和節奏已經完全
　　統一，成為另一種特殊藝術，那麼就抓不住蕭邦的靈魂，也自然彈不
　　好蕭邦。

焦：同是斯拉夫人的俄國，其鋼琴學派就對馬厝卡非常重視，我訪問過的
　　俄國鋼琴家也對您推崇備至。

傅：對俄國人而言，一位鋼琴家能彈馬厝卡，那才是最高的成就。馬厝卡
　　在鋼琴音樂藝術中是一個特殊領域，很少有藝術家能夠表現得好，而
　　且他們非常追求馬厝卡的表現。無論是老一輩的霍洛維茲，或是年輕
　　一輩，都是一樣，都把馬厝卡當成至為重要的鋼琴極致藝術。

焦：每個人都渴望能彈好馬厝卡，都努力追求，卻都抓不住馬厝卡。

傅：所以俄國人覺得馬厝卡很神祕，事實上也的確很神祕。有些人說應該
　　看波蘭人跳馬厝卡，以為這樣就可以體會。我可以說這是沒有用的。
　　因為蕭邦馬厝卡並不是單純的舞蹈。雖然其中可能某一段特別具有民
　　俗音樂特質，但那也只是一小段，性格也都很特殊，不是真的能讓人
　　打著拍子來跳舞。而且蕭邦馬厝卡曲中變化無窮，混合各種節奏。一
　　般不是說馬厝卡舞曲可分成馬厝爾（Mazur）、歐別列克（Oberk）和
　　庫加維亞克（Kujawiak）這三種嗎？但蕭邦每一首馬厝卡中都包括這
　　三種中的幾種，節奏千變萬化，根本是舞蹈的神話，已經昇華到另一
　　個境界。所以如果演奏者不能夠從心裡掌握馬厝卡的微妙，那麼無論
　　再怎麼彈，再怎麼看人跳舞，還是沒有用的。

焦：馬厝卡能夠教嗎？

傅：除非已經心領神會，自己心裡已經感受到馬厝卡，不然我再怎麼解釋
　　都沒用。我教馬厝卡真的教得很辛苦；許多人和我上課學蕭邦，他們
　　彈其他作品都還可以，一到馬厝卡就全軍覆沒。以前有過馬厝卡還學
　　得不錯的，過了一段時間再彈給我聽，完了，又不行了，只能重新來
　　過。所以這表示模仿只能暫時解決問題，演奏者還是要從心裡面去感
　　受才行。

只可意會 不能言傳

焦：其實馬厝卡在蕭邦作品中到處可見，只是許多人無法察覺。

傅：蕭邦作品中有些段落雖是馬厝卡，但不是很明顯，所以的確比較難察

覺。可是很多其實是很明顯的馬厝卡，一般人仍然看不出來。像《第二號鋼琴奏鳴曲》的第二樂章詼諧曲，開頭常被人彈得很快，但那其實是馬厝卡！譜上第一拍和第三拍同樣都是重拍，就是明確的馬厝卡節奏。而且蕭邦這樣寫第二樂章，背後有他深刻的涵義：馬厝卡舞曲代表波蘭土地，和代表貴族的波蘭舞曲不同。這曲第一樂章是那樣轟轟烈烈地結尾，非常悲劇性，音樂寫到這樣已是「同歸於盡」，基本上已結束了。但第二樂章接了馬厝卡，這就是非常波蘭精神的寫法——雖然同歸於盡，卻是永不妥協，還要繼續反抗！這是蕭邦用馬厝卡節奏的意義。如你所說，蕭邦作品中無處不見馬厝卡，而他用最多的就是馬厝卡和圓舞曲。這個第二樂章中段，就是圓舞曲，音樂是相當抒情的性格。鋼琴家若是掌握不好這種節奏性格，那麼第二樂章就變得一點意義都沒有，只是手指技巧罷了。

焦：蕭邦作品中還有哪些是一般人未能發現，但其實是馬厝卡的樂段？

傅：這樣的例子很多。像《前奏曲》中第七首和第十首，其實是很明顯的馬厝卡；《第一號鋼琴協奏曲》第一樂章開頭，也是馬厝卡——你聽那在第三拍的重音，還有後面的重音和分句，不是非常明顯的馬厝卡嗎！許多指揮不懂這段旋律，指揮得像是進行曲——錯了，那不是進行曲，而是舞曲，而且是恢弘大氣，非常有性格的舞曲！曲子從頭到尾，都有這種隱藏的舞曲節奏感。如果能掌握這種感覺，那麼對整個曲子的理解就會截然不同。一般人彈這個第一樂章，一半像夜曲，一半像練習曲，要不是慢的，要不就是快的——這是完全錯誤呀！不管是快的或是慢的，裡面都要有馬厝卡，都要有舞蹈節奏！

焦：所以鋼琴家演奏此曲也不能太快，不然無法表現舞蹈韻律。

傅：其實蕭邦在譜上根本就沒有寫要換速度，都是要回到原速。鋼琴家如果要維持速度穩定，根本就不應該快！

絕代天才 特殊靈魂

焦：可惜絕大部分鋼琴家都不是這樣彈的。我想這或許也就是為何大家都愛蕭邦，大家都彈蕭邦，能彈好蕭邦的人卻那麼少的原因。

傅：蕭邦本來就是如此。很少人可以把蕭邦「學」好，幾乎都是天生就要有演奏蕭邦的氣質和感受，馬厝卡更是如此。因為蕭邦是一位非常特殊的作曲家，一個非常特殊的靈魂。李斯特描寫蕭邦描寫得很好，說他有火山般的熱情，無邊無際的想像，身體卻又如此虛弱——你能夠想像蕭邦所承受的痛苦嗎？他是這樣的矛盾混合，內心和軀殼差別如此之大。我們從蕭邦樂譜就可以知道他的個性。在譜上常可以看到他連寫了三個強奏，或是三個弱奏，是多麼強烈的性格呀！像他《船歌》最後幾頁，在結尾之前譜上寫的都是強奏，而且和聲變化如同華格納，甚至比華格納還要華格納！很多人說蕭邦晚年彈《船歌》，因為身體實在虛弱，所以最後彈成弱音。我想蕭邦雖然可以這樣作，但他的作曲意圖卻非如此，絕對不是！

焦：很遺憾，這樣多年過去，許多人對蕭邦還是有不正確的錯誤印象，以為他只是寫好聽旋律的沙龍作曲家。

傅：所以我最恨的就是「蕭邦式」（Chopinesque）的蕭邦，那種輕飄飄、虛無縹緲的蕭邦。當然蕭邦有虛無縹緲的一面，但那只是一面，蕭邦也有非常宏偉的一面，他的音樂世界是多麼廣大呀！即使是蕭邦《夜曲》，每一曲都不一樣，內容豐富無比。像是作品27的《兩首夜曲》，第一首升c小調是非常深沉恐怖的作品，音樂彷彿從蒼茫深海、漆黑暗夜裡來，但第二首降D大調就是皎潔光亮的明月之夜。兩首放在一起，意境完全不同。第二首因為好聽，許多人拿來單獨演奏，卻彈得矯揉做作，莫名其妙地感傷——我最討厭感傷的蕭邦，完全不能忍受！蕭邦一點都不感傷！他至少是像李後主那樣，音樂是「以血淚書著」，絕對不小家子氣！

焦：您提到相當重要的一點，就是蕭邦出版作品中的對應關係。波蘭國家版樂譜校訂者艾基爾（Jan Ekier）就曾分析馬厝卡中的調性與脈絡，認為馬厝卡應該成組演奏，而您這次曲目也是如此安排。

傅：我一直都是如此。當然不是說馬厝卡就不能分開來彈。蕭邦的作品都是說故事，一組馬厝卡就是一個完整的故事，一首則是故事的一部分。至於那是什麼故事，就要看演奏者有沒有說故事的本領了。

焦：不過您的最新錄音，以蕭邦時代的鋼琴所錄製的馬厝卡，卻沒有成組演奏，這是為什麼？

傅：波蘭本來希望我錄蕭邦馬厝卡全集，但一定要用1848年復原鋼琴來彈。那架鋼琴非常難彈，很難立即掌握。我最後錄了四十多首，有些很好，我就說那你們自己去選吧！所以這個錄音中的馬厝卡就沒有成

組出現。然後製作人決定用他們覺得合理的方式來編排，所以那順序並不是我設計的。不過我必須說他們的安排還滿合理，聽起來很順，是有意思的錄音。

焦：您用蕭邦時期的鋼琴演奏，有沒有特別心得？

傅：用那時候的鋼琴彈，聲音就像是達文西的素描，比較樸素，但樸素中可以指示色彩，所以這種樸素也很有味道。現代鋼琴的色彩當然豐富很多，若能找到好琴會非常理想。可是今日鋼琴多半真是「鋼」琴，聲音愈來愈硬，愈來愈難聽，完全為了大音量和快速而設計，愈來愈像是打擊樂器。德布西說他追求的鋼琴聲音是「沒有琴槌的聲音」，蕭邦其實也是如此，現在卻反其道而行。鋼琴演奏是要追求「藝術化」而非「技術化」，而其藝術在於如何彈出美麗的聲音，而不是快和大聲。鋼琴聲音其實該是「摸」出來的，而不是「打」出來的，這就是為何我們說「觸鍵」（touch）而不是擊鍵。最好的鋼琴其實在二次大戰之前，特別是兩次大戰中間的琴。你聽柯爾托（Alfred Cortot）和許納伯（Artur Schnabel）的錄音，他們的鋼琴才真是好。

從李後主到李商隱——晚期蕭邦的音樂世界

焦：您這次要演奏蕭邦最後一組，作品63的《三首馬厝卡》。我一直不知道要如何形容這組作品，音樂是那樣模稜兩可，篇幅和先前作品相比也大幅縮減。

傅：那真是非常困難的作品，第一首尤其難彈。蕭邦晚年身體狀況很不

好，寫得非常少，他是能夠寫什麼就寫什麼，不像有些作曲家刻意要留下什麼「最後的話」。我覺得早期蕭邦反而更加是李後主；到了後期，他的意境反而變成李商隱了。有一次我和大提琴家托泰里耶（Paul Tortelier）討論，他就表示他喜歡中期的貝多芬勝過晚期。「就像一棵樹，壯年的時候你隨便割一刀，樹汁就會流出來。」我明白托泰里耶說的。早期蕭邦也是如此，滿溢源源不絕的清新，但後期就不是這樣。他經歷那麼多人世滄桑，感受已經完全不同。像這次要彈的，作品62《兩首夜曲》中的第二首，也是蕭邦最後的夜曲，樂曲最後那真的是「淚眼望花」──他已經是用「淚眼」去看，和早期完全不一樣了。

焦：或許這也是很多人不能理解蕭邦晚期作品的原因，甚至有人認為那是靈感缺乏。

傅：李斯特就不理解《幻想波蘭舞曲》，不知道蕭邦在寫什麼。其實別說蕭邦那個時代不理解，到二十世紀，甚至到今天，都有人不能理解。連大鋼琴家安妮・費雪（Annie Fischer）都和我說過她無法理解《幻想－波蘭舞曲》。不過今年蕭邦大賽規定參賽者都要彈《幻想－波蘭舞曲》，這可是極大的挑戰呀！

焦：但為什麼不能理解呢？是因為樂曲結構嗎？

傅：這有很多層面。蕭邦作品都有很好的結構，但愈到後期，結構就愈流動，當然也就愈不明顯。鋼琴家既要表現音樂的流動性，又要維持大的架構，確實不容易。此外那個意境也不容易了解。這就是為何我說

晚期蕭邦像李商隱，因為那些作品要說的是非常幽微、非常含蓄、極為深刻但又極為隱密的情感，是非常曖昧不明的世界。

焦：您以李商隱比喻晚期蕭邦，我覺得真是再好不過。小時候不懂他詩中的曖昧，印象最深的倒是文字功力。像《馬嵬》中的「此日六軍同駐馬，當時七夕笑牽牛」，那時看了覺得唐代要是有對聯比賽，他大概是冠軍。而高超精緻的寫作技巧，其實也正是蕭邦晚期筆法。他在三十二歲以後的作品愈來愈對位化，作曲技巧愈來愈複雜，往往被稱為是用腦多過用手指的創作。您怎麼看如此變化？

傅：蕭邦和莫札特一樣，愈到後期愈受巴赫影響。而我覺得蕭邦之所以會鑽研對位法，並且在晚期大量以對位方式寫作，這是因為對位可以表現更深刻的思考，就等於繪畫中的線條和色彩更加豐富。早期作品像是用很吸引人的一種明顯色彩來創作，後期則錯綜複雜，音樂裡同時要說很多感覺，而且是很多不同的感覺，酸甜苦辣全都混在一起。所以晚期蕭邦真的是難彈，背譜更不容易：不是音符難記，而是每一個聲部都有作用，都有代表的意義，而那意義太複雜了。比如說晚期馬厝卡中的左手，那不只是伴奏而已，其中隱然暗藏旋律。看起來不是很明顯的對位，可是對位卻又都在那裡。真是難呀！

焦：今年是蕭邦二百歲誕辰年，您想必特別忙碌。

傅：真是忙到不得閒呀！除了演奏會之外，波蘭7月份辦了學術研討會，特別請我去講，希望能好好討論出一些成果。今年5、6月的伊莉莎白大賽和10月的蕭邦大賽，我都是評審，也占去很多時間。

焦：您在1985年擔任過蕭邦大賽評審，之後就再也不願去評蕭邦大賽，為
　　何今年改變想法了？

傅：因為今年蕭邦大賽是由波蘭議會通過的新委員會和學院舉辦，和舊的
　　完全不同。他們請來許多演奏家，把很多不學無術，在比賽搞政治的
　　人都趕了出去。我想這次蕭邦大賽應該和以前會有很大不同，我很期
　　待這個新開始。

焦：祝福您身體健康，我們都期待聽到您的演奏！

附錄二：蕭邦年表

年份	年齡	大事
1810		2月22日出生於華沙附近小鎮傑拉佐瓦沃拉（Żelazowa Wola），是尼可拉斯（Nicolas/ Mikołaj Chopin, 1771-1844）和克麗姿揚諾芙卡（Justyna Krzyżanowska, 1782-1861）四個孩子中的老二。同年10月蕭邦一家遷往華沙。
1816	6	和居於華沙的波西米亞小提琴家齊維尼（Adalbert/ Wojciech Żywny, 1756-1842）學習鋼琴。
1817	7	出版《g小調波蘭舞曲》（Polonaise in g minor, KK 889）。
1818	8	八歲於華沙慈善協會晚宴公開演奏，並開始於華沙仕紳貴族聚會中演奏，認識波蘭上流社會。
1822	12	和華沙音樂院院長艾爾斯納（Józef Elsner, 1769-1854）上私人作曲課。
1824	14	進入父親任教的華沙中學（Warsaw Lyceum），後結交封塔納（Julian Fontana, 1810-1869）和馬突津斯基（Jan Matuszynski, 1809-1842）等好友。
1825	15	在沙皇亞歷山大一世（Alexander I）御前演奏；作品1《c小調輪旋曲》出版。
1826	16	進入華沙音樂院正式和艾爾斯納研習，並持續舉行音樂會。

1827	17	么妹艾蜜莉亞（Emilia）過世。寫作《第一號鋼琴奏鳴曲》與《唐喬望尼變奏曲》；拜訪拉吉維爾公爵（Prince Radziwill）。
1828	18	到柏林等地遊歷，眼界大開；寫作作品13、14。
1829	19	認識胡麥爾 （Johann Nepomuk Hummel, 1778-1837）並聆賞帕格尼尼演出；暗戀女同學康斯坦絲嘉（Konstancja Gladkowska, 1810-1889），成為其兩首鋼琴協奏曲的慢板心境；畢業於華沙音樂院，後至維也納舉行兩場演奏，大獲好評。
1830	20	在華沙公開演出兩場音樂會；和好友沃伊齊休夫斯基（Tytus Woyciechowski, 1808-1879）一同前往維也納。
1831	21	維也納發展不順。後波蘭發生抗俄起義，沃伊齊休夫斯基回鄉，蕭邦決定轉往巴黎，9月途經斯圖加特聽聞波蘭抗俄失敗，家鄉失去自由，大受打擊。10月初抵達巴黎，結識李斯特、希勒（Ferdinand Hiller, 1811-1885）和卡爾克布萊納（Friedrich Kalkbrenner, 1785-1849）等人。動念和卡爾克布萊納學琴，最後打消念頭。
1832	22	2月26日於巴黎初登台，樂曲在巴黎與倫敦出版；開始教學；結識孟德爾頌和白遼士等人，並由李斯特介紹認識大提琴家范修模（Auguste Franchomme, 1808-1884）。
1833	23	李斯特於慈善音樂會合奏；結識貝里尼；作品8至作品12出版。
1834	24	作品13至19出版；和孟德爾頌重聚。

1835	25	4月26日於哈本涅克（François Antoine Habeneck, 1781-1849）指揮巴黎音樂學院管弦樂團首演《平靜的行板與華麗大波蘭舞曲》；至卡爾斯巴德（Karlsbad）和父母重聚；至德勒斯登遇見舊識沃金絲嘉家族，愛上十六歲的瑪麗亞（Maria Wodzinska, 1819-1896）；至萊比錫見舒曼與克拉拉；在海德堡一度病重；作品20至24出版。
1836	26	前往馬倫巴（Marienbad）拜訪沃金絲嘉家族，並向瑪麗亞求婚；初次見到喬治桑（George Sand, 1804-1876）；作品21至23、26、27出版。
1837	27	瑪麗亞婚事遭拒；7月和普雷耶爾（Camille Pleyel）前往倫敦；與喬治桑感情滋長；作品25、29至32出版。
1838	28	在法王路易菲利御前演奏；與喬治桑共赴馬猶卡島（Majorca），後轉往瓦德摩薩（Valldemosa）；整理寫作《二十四首前奏曲》；作品33、34出版。
1839	29	在瓦德摩薩重病，後至馬賽，夏天待於喬治桑位於諾昂（Nohant）家中；完成《第二號鋼琴奏鳴曲》；回巴黎時認識莫謝利斯（Ignaz Moscheles, 1794-1870）；《二十四首前奏曲》出版。
1840	30	在巴黎教學寫作；作品35至32出版。
1841	31	4月於巴黎舉行演奏會，夏日至諾昂；作品33至39出版。
1842	32	2月與好友薇雅朵（Pauline Viardot, 1821-1910）與范修模演奏。夏日待於諾昂，並和德拉克瓦（Eugène Delacroix, 1798-1863）討論藝術；馬突津斯基病逝；搬家到奧良廣場（Square d'Orléans）；作品50出版；蕭邦作品產量開始降低，風格越來越對位化。

1843	33	夏日待於諾昂；作品51至54出版。
1844	34	蕭邦父親過世，姊姊至諾昂拜訪；作品55至56出版。
1845	35	健康逐漸惡化，和喬治桑關係開始生變；作品57與58出版。
1846	36	和喬治桑關係惡化；作品59至61出版。
1847	37	喬治桑之女索蘭潔（Solange）的婚事導致蕭邦與喬治桑決裂；作品63至65出版。
1848	38	2月和范修模演奏，為蕭邦在巴黎的最後演奏。旋即法國爆發群眾示威，路易菲利退位。蕭邦受蘇格蘭學生史特琳（Jane Stirling, 1804-1859）遊說前往倫敦與蘇格蘭演出，並在維多利亞女王御前演奏；病情持續惡化，10月31日於倫敦吉爾德霍爾（Guildhall）的音樂會為其最後一次演出；11月23日回到巴黎。
1849	39	病況惡化，終至不起，10月17日在巴黎梵登廣場（Place Vendôme）寓所逝世。

附錄三：蕭邦作品表

蕭邦作品豐富，但現存樂曲資料並不全然詳盡。對於有作品編號的樂曲，筆者分為「蕭邦生前出版作品」和「蕭邦過世後由封塔納（Julian Fontana）整理出版之遺作」兩部分列出。對於沒有作品編號的創作，筆者以波蘭學者柯比蘭斯卡（Krystyna Kobylańska）之編號（KK）按創作年代排列，並僅選擇能被演奏的作品收錄，不含不全殘稿或有紀錄但遺失的創作。樂曲如無特別標明，皆為鋼琴獨奏作品。

● 蕭邦生前出版作品

編號	名稱	作曲年/出版年	題獻
1	《c小調輪旋曲》 (Rondo in c minor)	1825 / 1825	Mme Ludwika Linde
2	《唐喬望尼變奏曲》 (Variations on 'La ci darem la mano' in B flat major for piano and orchestra)	1827 / 1830	Titus Woyciechowski
3	《序奏與華麗波蘭舞曲》 (Introduction and Polonaise brillante in C major for Cello and Piano)	1829-30 / 1831	Josef Merk

4	《第一號鋼琴奏鳴曲》 (Piano Sonata No. 1 in c minor)	1827-28 / 1851	Josef Elsner
5	《馬厝卡風輪旋曲》 (Rondo à la mazur in F major)	1826 / 1828	Countess de Moriolles
6	《五/四首馬厝卡》 (Five Mazurkas)	1830-32 / 1832	Countess Pauline Plater
7	《四/五首馬厝卡》 (Four Mazurkas)	1830-32 / 1832	M. Paul Emile Johns
8	《鋼琴三重奏》 (Piano Trio in g minor for piano, violin, and cello)	1828-29 / 1832	Prince Antonie Radziwill
9	《三首夜曲》 (Threes Nocturnes)	1830-32 / 1832	Mme Marie Pleyel
10	《十二首練習曲》 (Twelve Etudes)	1830-32 / 1833	Franz Liszt
11	《e小調鋼琴協奏曲》 (Piano Concerto in e minor for piano and orchestra)	1830 / 1833	Friedrich Kalkbrenner
12	《華麗變奏曲》 (Variations brillantes in B flat major)	1833 / 1833	Mme Emma Horsford
13	《波蘭歌謠幻想曲》 (Fantasy on Polish Airs in A major for piano and orchestra)	1828 / 1834	Johann Peter Pixis

14	《克拉科維亞克風輪旋曲》 (Rondo à la krakowiak in F major for piano and orchestra)	1828 / 1834	Princess Anna Czartoryska
15	《三首夜曲》 (Three Nocturnes)	1830-32 / 1833	Ferdinand Hiller
16	《序奏與輪旋曲》 (Introduction and Rondo in c minor/ E major)	1832-33 / 1834	Mme Caroline Hartmann
17	《四首馬厝卡》 (Four Mazurkas)	1833 / 1834	Mme Lina Freppa
18	《華麗大圓舞曲》 (Grande Valse brillante in E flat major)	1831-32 / 1834	Laura Horsford
19	《波麗路》 (Bolero in C major/ a minor)	c. 1833 / 1834	Countess Emilie de Flahault
20	《第一號詼諧曲》 (Scherzo in b minor)	c. 1835 / 1835	M. Thomas Albrecht
21	《f小調協奏曲》 (Piano Concerto in f minor for piano and orchestra)	1829 / 1836	Countess Delphine Potocka
22	《平靜的行板與華麗大波蘭舞曲》 (Andante spianato and Grande Polonaise brillante in G major/ E flat major for piano and orchestra)	1830-35 / 1836	Baroness d'Este

23	《第一號敘事曲》 (Ballade in g minor)	c.1835 / 1836	Baron Stockhaussen
24	《四首馬厝卡》 (Four Mazurkas)	1833 / 1836	Count Perthuis
25	《十二首練習曲》 (Twelve Etudes)	1835-37 / 1837	Countess d' Agoult
26	《二首波蘭舞曲》 (Two Polonaises)	1835 / 1836	Josef Dessauer
27	《兩首夜曲》 (Two Nocturnes)	1835 / 1836	Countess d' Apponyi
28	《二十四首前奏曲》 (Twenty-four Preludes)	1838-39 / 1839	Camille Pleyel (French edition); Kessler (German edition)
29	《第一號即興曲》 (Impromptu in A flat major)	c. 1837 / 1837	Countess Caroline de Lobau
30	《四首馬厝卡》 (Four Mazurkas)	1837 / 1838	Princess Württemburg
31	《第二號詼諧曲》 (Scherzo in b flat minor/ D flat major)	1837 / 1837	Countess Adele de Fürstenstein
32	《兩首夜曲》 (Two Nocturnes)	1837 / 1837	Baroness Billing

33	《四首馬厝卡》 (Four Mazurkas)	1838 / 1838	Countess Rose Mostowska
34	《三首華麗圓舞曲》 (Trois Valses brillante)	c.1834-38 / 1838	Mlle Thun-Hohenstein (No. 1); Baroness C. d' Ivry (No. 2); Mlle A. d'Eichtal (No. 3)
35	《第二號鋼琴奏鳴曲》 (Piano Sonata No. 2 in b flat minor)	1837-39 / 1840	
36	《升F大調第二號即興曲》 (Impromptu in F sharp major	1839 / 1840	
37	《兩首夜曲》 (Two Nocturnes)	1838-39 / 1840	
38	《第二號敘事曲》 (Ballade in F major/ a minor)	1839 / 1840	Robert Schumann
39	《第三號詼諧曲》 (Scherzo in c sharp minor)	1839 / 1840	Adolf Gutman
40	《二首波蘭舞曲》 (Two Polonaises)	1838-39 / 1840	Julian Fontana
41	《四首馬厝卡》 (Four Mazurkas)	1838-39 / 1840	Stefan Witwicki
42	《大圓舞曲》 (Grande Valse in A flat major)	1840 / 1840	
43	《塔朗泰拉》 (Tarantella in A flat major)	1841 / 1841	

44	《升f 小調波蘭舞曲》 (Polonaise in f sharp minor)	1841 / 1841	Princess Charles de Beauvau
45	《升c小調前奏曲》 (Prelude in c sharp minor)	1841 / 1841	Princess Czernicheff
46	《音樂會快板》 (Allegro de Concert in A major)	c.1834-41 / 1841	Friederike Müller
47	《第三號敘事曲》 (Ballade in A flat major)	1841 / 1841	Mlle Pauline de Noailles
48	《兩首夜曲》 (Two Nocturnes)	1841 / 1841	Mlle Laura Duperré
49	《幻想曲》 (Fantaisie in f minor)	1841 / 1841	Princess C. de Souzzo
50	《三首馬厝卡》 (Three Mazurkas)	1842 / 1842	Leon Szmitowski
51	《第三號即興曲》 (Impromptu in G flat major)	1842 / 1843	Countess Esterházy
52	《第四號敘事曲》 (Ballade in f minor)	1842-43 / 1843	Baroness C. de Rothschild
53	《降A大調波蘭舞曲》 (Polonaise in A flat major)	1842-43 / 1843	Auguste Léo
54	《第四號詼諧曲》 (Scherzo in E major)	1842-43 / 1843	Mlle Jeanne de Caraman (English Edition); Mlle de Clothil de Caraman (French Edition)

55	《兩首夜曲》 (Two Nocturnes)	1842-44 / 1844	Jane Stirling
56	《三首馬厝卡》 (Three Mazurkas)	1843-44 / 1844	Catherine Maberly
57	《搖籃曲》 (Berceuse in D flat major)	1844 / 1845	Mlle Elise Gavard
58	《第三號鋼琴奏鳴曲》 (Piano Sonata No. 3 in b minor)	1844 / 1845	Countess E. de Perthuis
59	《三首馬厝卡》 (Three Mazurkas)	1845 / 1845	
60	《船歌》 (Barcarolle in F sharp major)	1845-46 / 1846	Baroness Stockhausen
61	《幻想—波蘭舞曲》 (Polonaise—Fantaisie in A flat major)	1846 / 1846	Mme A. Veyret
62	《兩首夜曲》 (Two Nocturnes)	1846 / 1846	Mlle R. de Könneritz
63	《三首馬厝卡》 (Three Mazurkas)	1846 / 1847	Countess Laure Czosnowska
64	《三首圓舞曲》 (Three Waltzes)	1847 / 1847	Countess Delphine Potocka (No. 1); Baroness Nathaiel de Rothschild (No. 2); Countess Catherine Branicka (No. 3)

編號	名稱	作曲年/出版年	題獻
65	《大提琴奏鳴曲》 (Sonata for Piano and Cello in g minor)	1845-46 / 1847	Auguste Franchomme

● 蕭邦過世後由封塔納（Julian Fontana）出版之作品

編號	名稱	作曲年/出版年	題獻
66	《幻想即興曲》 (Fantaisie-impromptu in c sharp minor)	c.1834 / 1855	(Baroness d'Este)
67	《四首馬厝卡》(Four Mazurkas)		
	No. 1 in G major	c.1835 / 1855	Mme Anna Mlokosiewicz
	No. 2 in g minor	1848-49 / 1855	
	No. 3 in C major	1835 / 1855	Mme Hoffmann
	No. 4 in a minor	1846 / 1855	
68	《四首馬厝卡》(Four Mazurkas)		
	No. 1 in C major	c.1830 / 1855	
	No. 2 in a minor	c.1827 / 1855	
	No. 3 in F major	c.1830 / 1855	
	No. 4 in f minor	c. 1846 / 1855	

69	《兩首圓舞曲》 (Two Waltzers)		
	No. 1 in A flat major	1835 / 1855	(Maria Wodzinska)
	No. 2 in b minor	1829 / 1855	(Wilhelm Kolberg)
70	《三首圓舞曲》 (Three Waltzes)		
	No. 1 in G flat major	1832 / 1855	
	No. 2 in f minor	1842 / 1855	Mlle Marie de Krudner/ Mlle Elise Gavard/ Mme Oury/ Countess Esterházy
	No. 3 in D flat major	1829 / 1855	
71	《三首波蘭舞曲》 (Three Polonaises)		
	No. 1 in d minor	1827-28 / 1855	(Count Mihau Skarbek)
	No. 2 in B flat major	1828 / 1855	
	No. 3 in f minor	1828 / 1855	Princess Radziwill

72	《e小調夜曲》 (Nocturne in e minor, Op. 72 No. 1/ KK 1055-8)	c. 1829 / 1855	
	《c小調送葬進行曲》 (Marche Funèbre in c minor, Op. 72 No. 2/ KK 1059-68)		
	《三首艾克賽斯》 (Three Écossaises, Op. 72 No. 3)	c. 1829 / 1855	
73	《C大調輪旋曲》 (Rondo in C major for two pianos)	1828 / 1855	(M. Fuchs)
74	《十七首波蘭歌曲》 (Polish Songs for voice and piano)		
	《願望》 (Zyczenie)	c. 1829 / 1859	
	《春天》 (Wiosna)	1838 / 1859	
	《悲傷河流》 (Smutna Rzeka)	1831 / 1859	
	《飲酒歌》 (Hulanka)	1830 / 1859	
	《芳心何所愛》 (Gdzie lubi)	c. 1829 / 1859	
	《消失在我眼前》 (Precz z moich oczu...)	1830 / 1859	
	《使者》 (Posel)	1831 / 1859	
	《俊美少年》 (Sliszny Chlopiec)	1841 / 1859	
	《旋律》 (Melodia)	1847 / 1859	
	《戰士》 (Wojak)	1831 / 1859	

《情侶之死》(Dwojaki Koniec)	1845 / 1859	
《我的愛人》(Moja Pieszczotka)	1837 / 1859	
《已無所求》(Nie ma czego trzeba)	1845 / 1859	
《戒指》(Pierscien)	1836 / 1859	
《新郎》(Narzeczony)	1831 / 1859	
《立陶宛之歌》(Piosnka Litewska)	1831 / 1859	
《墳上之歌/落葉》 (Spiew Grobowy/ Leci Liscie z drzeva)	1836 / 1859	

● 未附作品編號的蕭邦創作

名稱 / KK（Krystyna Kobylańska）編號	作曲年 / 出版年	題獻
《降B大調波蘭舞曲》 (Polonaise in B flat major, KK 1182-3)	1817 / 1834	
《g小調波蘭舞曲》 (Polonaise in g minor, KK 889)	1817 / 1817	Victoire Skarbek
《降A大調波蘭舞曲》 (Polonaise in A flat major, KK 1184)	1821 / 1908	Wojciech Zywny
《序奏與德意志歌調變奏曲》 (Introduction and Variations on a German air "Der Schweizerbub" in E major, KK 925-7)	1824 / 1851	Katarina Sowinska

《E大調灰姑娘主題變奏曲》 (Variations in E major on "Non Più Mesta" from Rossini's La Cenerentola for flute and piano, KK Anh Ia/5)	c. 1824 / 1955	
《升g小調波蘭舞曲》 (Polonaise in g sharp minor, KK 1185-7)	1824 / 1850-60?	Mme Dupont
《G大調馬厝卡》 (Mazurka in G major, KK 896-900)	1825-26 / 1826	
《降B大調馬厝卡》 (Mazurka in B flat major, KK891-5)	1825-26 / 1826	
《D大調摩爾主題變奏曲》 (Variations in D major on a Theme of Moore for piano four hands, KK 1190-2)	1826 / 1865	
《降b小調波蘭舞曲》 (Polonaise in b flat minor, KK 1188-9)	1826 / 1881	Wilhelm Kolberg
《對舞舞曲》 (Contredanse in G flat major, KK Anh.Ia. 4)	c. 1827 / 1934	
《帕格尼尼紀念》 (Souvenir de Paganini in A major, KK 1203)	1829 / 1881	
《E大調圓舞曲》 (Waltz in E major, KK 1207-8)	c. 1829 / 1867	
《降E大調圓舞曲》 (Waltz in E flat major, KK 1212)	1830 / 1902	(Emilie Elsner)
《降A大調圓舞曲》 (Waltz in A flat major, KK 1209-11)	1830 / 1902	(Emilie Elsner)

《e小調圓舞曲》 (Waltz in e minor, KK 1213-14)	1830 / 1850-60	
《魔咒》 (Czary for voice and piano, KK 1204-6)	1830 / 1910	
《降G大調波蘭舞曲》 (Polonaise in G flat major, KK 197-1200)	1829 / 1850-60	
《升c小調夜曲》「表情豐富的緩板」 (Nocturne in c sharp minor, KK 1215-22 "Lento con gran espressione")	1830 / 1875	(Ludwika Chopin)
《歌劇魔鬼勞伯特主題之音樂會大二重奏》 (Grand Duo concertant on themes from Meyerbeer's "Robert le Diable" in E major for piano and cello, KK 901-2)	1831 / 1833	
《降B大調馬厝卡》 (Mazurka in B flat major, KK 1223)	1832 / 1909	Alexandra Brzowska
《D大調馬厝卡》 (Mazurka in D major, KK 1224； 原為1829年之KK 1193-6)	1832 / 1880	
《C大調馬厝卡》 (Mazurka in C major, KK 1225-6)	1833 / 1870	
《如歌的》 (Cantabile in B flat major, KK 1230)	1834 / 1931	
《降A大調馬厝卡》 (Mazurka in A flat major, KK 1227-8)	1834 / 1930	(Maria Szymanowska)

《降A大調前奏曲》「輕快的急板」 (Prelude in A flat major, KK 1231-2 "Presto Con Leggerezza")	1834 / 1918	Pierre Wolff
《創世六日》之第六變奏 ("Hexameron" Variation No. 6 in E major, KK 903-4)	1837 / 1839	Princess Belgiojoso
《三首新練習曲》 (Trois Nouvelles Etudes, KK 905-17)	1839-40 / 1840	
《a小調馬厝卡》 (Mazurka in a minor, KK 918 "Notre Temps")	c. 1839 / 1842	
《降E大調圓舞曲》「持續的」 (Waltz in E flat major, KK 1237, "Sostenuto")	1840 / 1955	(Emile Gaillard)
《悲歌》 (Dumka for voice and piano, KK 1236)	1840 / 1910	
《a小調馬厝卡》 (Mazurka in a minor, KK 919-24)	1840-41 / 1841	Emile Gaillard
《a小調賦格》 (Fugue in a minor, KK 1242)	c. 1841 / 1898	
《中板一冊頁》 (Moderato "Feuille d'album" in E major, KK 1240)	1843 / 1910	Countess Anna Szeremetieff
《布雷舞曲》 (Two Bourrées, KK 1403-4)	1846 / 1968	

《馬奇斯跑馬曲》 (Galop Marquis in A flat major, KK 1240a)	1846 / 1968	
《最緩板》 (Largo in E flat major, KK 1229)	1847 / 1938	
《c小調夜曲》 (Nocturne in c minor, KK 1233-5)	1847 / 1938	
《a小調圓舞曲》 (Waltz in a minor, KK 1238-9)	1847? / 1955	(Mme Charlotte de Rothschild)

參考書目

一：著作

Abraham, Gerard. *Chopin's Musical Style*. Oxford: Oxford University Press, 1946.

Azoury, Pierre. *Chopin Through His Contemporaries*. London: Greenwood Press, 1999.

Bazanna, Kevin. *Lost Genius: The Curious and Tragic Story of an Extraordinary Musical Prodigy*. Toronto: McClelland & Stewart, 2007.

Bidou, Henry. *Chopin* trans. Alison Phillips. New York: Tudor Publishing Co, 1927.

Brée, Malwine. *The Leschetizky Method: A Guide to Fine and Correct Piano Playing*, trans. Arthur Elson. New York: Dover Publications, Inc., 1997.

Carew, Derek. *The Mechanical Muse: The Piano, Pianism and Piano Music, c.1760-1850*. Aldershot: Ashgate Publishing Limitied, 2007.

Chissel, Joan. *Schumann*. London: J. M. Dent and Sons Ltd., 1956.

Chopin, Frederic. *Chopin's Letters* ed. Henryk Opienski, trans. E. L. Voynich. New York: Dover Publications, Inc, 1988.

Cortot, Alfred. *In Search of Chopin*, trans. Cyril and Rena Clarke. Connecticut: Greenwood Press, 1972.

Czerny, Carl. *School of Practical Composition: Complete Treatise on the Composition of All Kinds of Music, Opus 600*, trans. John Bishop vol.1. London: 1848.

Eigeldinger, Jean-Jacques. *Chopin: Pianist and Teacher As Seen By His Pupils*. Cambridge: Cambridge University Press, 1986.

Fleischmann, Tilly. *Aspects of the Liszt Tradition*, ed. Michael O'Neill. Cork: Adare Press, 1986.

Gerig, Reginald. *Famous Pianists and Their Technique*. New York: Robert B. Luce, Inc., 1974.

Hamilton, Kenneth. *After the Golden Age: Romantic Pianism and Modern Performance*. Oxford: Oxford University Press, 2008.

Hedley, Arthur. *The Master Musician: Chopin*. London: J. M. Dent and Sons, 1947.

Hedley, Arthur ed. *Selected Correspondence of Fryderyk Chopin*. London: William Heinemann Ltd., 1962.

Hentova, Sofia. *Lev Oborin* trans. Margarita Glebov. Leningrad: Muzyka, 1964.

Holland, Henry Scott. W.S. Rockstro, *Memoir of Madame Jenny Lind-Goldschmidt: Her Early Art-Life and Dramatic Career 1820-1851, 2 Vols, Vol.2*. London: William Clowes and Sons Ltd., 1891.

Horowitz, Joseph. *Conversations with Arrau*. New York: Limelight Editions, 1992.

Husdon, Richard. *Stolen Time: The History of Rubato*. Oxford: Oxford University Press, 1994.

le Huray, Peter. *Authenticity in Performance: Eighteenth-Century Case Studies*. Cambridge: Cambridge University Press, 1990.

Kentner, Louis. *Piano*. London: Kahn & Averill, 1976.

Kalkbrenner, Friedrich. *Méthode pour Apprendre le Pianoforte*. Paris, 1830; Eng. Tr. Sabilla Novello. London, 1862.

Kobylanska, Krystyna. *Chopin in his Own Land*, trans. C. Grece-Dabrowska and M. Filippi. Warsaw: 1955.

Landowska, Wanda. *Landowska on Music*, ed. and trans. Denise Restout. New York: Scarborough House, 1964.

Leech-Wilkinson, Daniel. *The Changing Sound of Music: Approaches to Studying Recorded Musical Performance*. London: CHARM, 2009.

von Lenz, Wilhelm. *The Great Piano Virtuosos of Our Time from Personal Acquaintance*, trans. Madeleine R. Baker. New York 1899; repr. Edn New York 1973.

Liszt, Franz. *Life of Chopin*, trans. E. Waters. New York: Free Press of Glencoe, Division of Macmillan Co., 1963.

Martyn, Barrie. *Rachmaninoff: Composer, Pianist, Conductor*. Aldershot: Scolar Press, 1990.

Mickiewicz, Adam. *Poems by Adam Mickiewicz,* ed. and trans. George Rapall Noyes. New York: The Polish Institute of Arts and Sciences in American, 1944.

————Selections from Mickiewicz, trans. Frank H. Fortey. Warsaw: Polish Editorial Agency, 1923.

Neuhaus, Heinrich. *The Art of Piano Playing* trans. K.A. Leibovitch. London: Kahn & Averill, 1993.

Niecks, Frederick. *Frederick Chopin as a Man and Musician 3rd Edition, 2 Vols*. London: 1902.

Orga, Artes. *Chopin: His Life and Times*. London: Omnibus Press: 1976.

Parakilas, James. *Ballades Without Words: Chopin and the Tradition of the Instrumental Ballade*. Oregon: Amadeus Press, 1992.

Plaskin, Glenn. *Horowitz*. London: Macdonald & Co. Ltd., 1983.

Rink, John. *Chopin Concertos*. Cambridge: Cambridge University Press, 1997.

Rosenblum, Sandra. *Performance Practices in Classic Piano Music: Their Principles and Applications*. Bloomongton: Indiana University Press, 1988.

Samson, Jim .*The Music of Chopin*. Oxford: Oxford University, 1985.

————*Chopin*. Oxford: Oxford University, 1996.

————*Chopin*: *The Four Ballades*. Cambridge: Cambridge University Press, 1992.

Schnabel, Karl U.. *Modern Technique of the Pedal: A Piano Pedal Study*. New York: Mills Music, 1950.

Sitsky, Larry. *Busoni and the Piano: The Works, the Writings, and the Recordings*. New York: Greenwood Press, 1986.

Tovey, Donald Francis. *Essays in Musical Analysis, vol.3: Concertos*. Oxford: Oxford University, 1937.

Waugh, Alexander. *The House of Wittgenstein: A Family at War*. London: Bloomsbury Publishing Plc, 2008.

Wolff, Konrad. *Masters of the Keyboard: Individual Style Elements in the Piano Music of Bach, Haydn, Mozart, Beethoven, Schubert, Chopin and Brahms*. Bloomington: Indiana University Press, 1983.

Zamoyski, Adam. *Chopin: Prince of the Romantics*. London: HarperPress. 2010.

Zimdars, Richard. *The Piano Master Classes of Hans von Bülow: Two Participants' Accounts*. Bloomington: Indiana University Press, 1993.

焦元溥，《遊藝黑白：世界鋼琴家訪問錄》上下冊。台北：聯經，2007。

傅聰，《傅聰：望七了！》傅敏編；天津：天津社會科學院出版社，2004。

錢仁康，《蕭邦敘事曲解讀》。北京：人民音樂出版社，2006。

二：論文(書本章節)

Badura-Skoda, Paul. "Chopin's Influence" in *Frederic Chopin: Profiles of the Man and the Musician*, ed. Alan Walker. London: Barrie & Jenkins, 1966.

Ballstaedt, Andreas. "Chopin as "Salon Composer" in Nineteenth-Century German Criticism," in *Chopin Studies 2*, ed. John Rink, Jim Samson. Cambridge: Cambridge University Press, 1994.

Berkeley, Lennox. "Nocturnes, Berceuse, Barcarolle," in *Frederic Chopin: Profiles of the Man and the Musician*, ed. Alan Walker. London: Barrie & Jenkins, 1966.

Bilson, Malcolm. "Keyboards" (in the 18th century) in *Performance Practice: Music After 1600*, Ed. H. Brown and S. Sadie. London: MacMillan Press, 1989.

Burkhart, Charles. "The Polyphonic Melodic Line of Chopin's b Minor Prelude," in *Frederic Chopin: Preludes Op.28*, a "Norton Critical Score", ed. Thomas Higgins. New York: Norton and Company, 1973.

Carew, Derek. "Victorian Attitudes to Chopin," in *The Cambridge Companion to Chopin*, ed. Samson. Cambridge: Cambridge University Press, 1992.

Chechlinska, Zofia. "The Nocturnes and Studies: Selected Problems of Piano Texture," in *Chopin Studies*, ed. Jim Samson. Cambridge: Cambridge University Press, 1988.

———"Chopin Reception in Nineteenth-Century Poland," in *The Cambridge Companion to Chopin*, ed. Samson. Cambridge: Cambridge University Press, 1992.

Collet, Robert. "Studies, Preludes and Impromptus," in *Frederic Chopin: Profiles of the Man and the Musician*, ed. Alan Walker. London: Barrie & Jenkins, 1966.

Eigeldinger, Jean-Jacques. "Twenty-four Preludes Op.28: Genre, Structure, Significance", in *Chopin Studies*, ed. Jim Samson. Cambridge: Cambridge University Press, 1988.

———"Placing Chopin: Reflections on a Compositional Aesthetic" in *Chopin Studies 2*, ed. John Rink, Jim Samson. Cambridge: Cambridge University Press, 1994.

Finlow, Simon. "The Twenty-Seven Etudes and Their Antecedents"in *The Cambridge*

Companion to Chopin, ed. Jim Samson. Cambridge: Cambridge University Press, 1992.

 Gould, Peter. "Sonatas and Concertos," in *Frederic Chopin: Profiles of the Man and the Musician*, ed. Alan Walker. London: Barrie & Jenkins, 1966.

Hedley, Arthur. "Chopin: The Man", in *Frederic Chopin: Profiles of the Man and the Musician*, ed. Alan Walker. London: Barrie & Jenkins, 1966.

Hinson, Maurice. "Pedaling the Piano Works of Chopin," in *The Pianist's Guide to Pedaling*, ed. Joseph Banowetz. Bloomington: Indiana University Press, 1985.

Howat, Roy. "Chopin's Influence on the fin de siècle and Beyond," in *The Cambridge Companion to Chopin*, ed. Samson. Cambridge: Cambridge University Press, 1992.

Jacobson, Bernard. "The Songs" in *Frederic Chopin: Profiles of the Man and the Musician*, ed. Alan Walker. London: Barrie & Jenkins, 1966.

Kallberg, Jeffrey. "The Problem of Repetition and Return in Chopin's Mazurkas" in *Chopin Studies*, ed. Jim Samson. Cambridge: Cambridge University Press, 1988.

——"Small Forms: in Defense of the Prelude," in *The Cambridge Companion to Chopin*, ed. Jim Samson. Cambridge: Cambridge University Press, 1992.

—— "Chopin's Last Style" in *Chopin at the Boundaries: Sex History, and Musical Genre*. Cambridge: Harvard University Press, 1996.

Kinderman, William. "Directional tonality in Chopin", in *Chopin Studies*, ed. Jim Samson. Cambridge: Cambridge University Press, 1988.

Leikin, Anatole. "Sonatas" in *The Cambridge Companion to Chopin*, ed. Jim Samson. Cambridge: Cambridge University Press, 1992.

McVeigh, Simon. "The Violinists of the Baroque and Classical Periods," in *The Cambridge Companion to the Violin*, ed. Robin Stowell. Cambridge: Cambridge University Press, 1992.

Neuman, William. "Beethoven's Uses of the Pedals" in *The Pianist's Guide to Pedaling*, ed. Joseph Banowetz. Bloomington: Indiana University Press, 1985.

Nowik, Wojciech. "Fryderyk Chopin's Op.57—from Variantes to Berceuse", in *Chopin Studies*, ed. Jim Samson. Cambridge: Cambridge University Press, 1988.

Poniatowska, Irena. "Chopin and His Work" in *Fryderyk Chopin*. Warsaw: Instytut Adama Mickiewicza, 2005.

Rawsthorne, Alan. "Ballades, Fantasy and Scherzos," in *Frederic Chopin: Profiles of the Man and the Musician*, ed. Alan Walker. London: Barrie & Jenkins, 1966.

Rink, John. "The Barcarolle: Auskomponierung and apotheosis", in *Chopin Studies*, ed. Jim Samson. Cambridge: Cambridge University Press, 1988.

——"Tonal Architecture in the Early Music," in *The Cambridge Companion to Chopin*, ed. Jim Samson. Cambridge: Cambridge University Press, 1992.

——"Expressive Form in the c sharp minor Scherzo Op.39," in *Chopin Studies 2*, ed. John Rink. Cambridge: Cambridge University Press, 1994.

Janet Ritterman, "Piano Music and the Public Concert 1800-1850" in *The Cambridge Companion to Chopin*, ed. Jim Samson. Cambridge: Cambridge University Press, 1992.

——"On Teaching Performance," in *Musical Performance: A Guide to Understanding*, ed. John Rink. Cambridge: Cambridge University Press, 2002.

Rowland, David. "The Nocturne: Development of a New Style," in *The Cambridge Companion to Chopin*, ed. Samson. Cambridge: Cambridge University Press, 1992.

——"Chopin's Tempo Rubato in Context" in *Chopin Studies 2*, ed. John Rink, Jim Samson. Cambridge: Cambridge University Press, 1994.

——"The Piano to c.1770," in *The Cambridge Companion to the Piano*. Cambridge: Cambridge University Press, 1998.

Jim Samson, "The Composition-Draft of the Polonaise-Fantasy: The Issue of Tonality", in *Chopin Studies*, ed. Jim Samson. Cambridge: Cambridge University Press, 1988.

——"Extended Forms: Ballades, Scherzos and Fantasies," in *The Cambridge Companion to Chopin*, ed. Jim Samson. Cambridge: Cambridge University Press, 1992.

——"Chopin Reception: Theory, History, Analysis," in *Chopin Studies 2*, ed. John Rink, Jim Samson. Cambridge: Cambridge University Press, 1994.

Schachter, Carl. "Chopin's Fantasy, Op.49: The Two-Key Scheme", in *Chopin Studies*, ed. Jim Samson. Cambridge: Cambridge University Press, 1988.

Searle, Humphrey. "Miscellaneous Works" in *Frederic Chopin: Profiles of the Man and the Musician*, ed. Alan Walker. London: Barrie & Jenkins, 1966.

Swartz, Anne. "Chopin as Modernist in Nineteenth-Century Russia," in *Chopin Studies 2*, ed. John Rink, Jim Samson. Cambridge: Cambridge University Press, 1994.

Thomas, Adrian. "Beyond the Dance" in *The Cambridge Companion to Chopin*, ed. Jim Samson. Cambridge: Cambridge University Press, 1992.

Walker, Alan. "Chopin and Musical Structure," in *Frederic Chopin: Profiles of the Man and the Musician*, ed. Alan Walker. London: Barrie & Jenkins, 1966.

Winter, Robert. "Keyboards" (in the 19th century) in *Performance Practice: Music After 1600*, Ed. H. Brown and S. Sadie. London: MacMillan Press, 1989.

Wiora, Walter. "Chopin Preludes und Etudes und Bachs Wohltemperiertes Klavier", *The Book of the First International Musicological Congress Devoted to the Works of Frederick Chopin*, ed. Zofia Lissa. Warsaw, 1963.

三：期刊論文

Bellman, Jonathan. "Chopin and His Imitators: Notated Emulations of the "True Style" of Performance," in *19th-Century Music, Vol. 24 No.2* (Autumn, 2000).

Cook, Nicholas. "The Editor and the Virtuoso, or Schenker versus Bulow," in *Journal of the Royal Musical Association, Vol.116, No.1*. Oxford: Oxford University Press (1991).

Czerny, Carl. "Recollections from My Life," *The Musical Quarterly, XLII, No.3* (July, 1956).

Golos, George S.. "Some Slavic Predecessors of Chopin," in *The Musical Quarterly, Vol.46 No.4*. Oxford: Oxford University Press (Oct, 1960).

Higgins, Thomas. "Whose Chopin?" in *19th-Century Music, Vol.5 No.1*. California: University of California Press. (Summer, 1981).

Horton, Charles T.. "Chopin and Brahms: On a Common Meeting (Middle) Ground", in *In Theory Only Vol.6 No.7* (Dec, 1982).

Jachimecki, Zdzislaw. "Polish Music," in *The Musical Quarterly, Vol.6 No.4*. Oxford: Oxford University Press (Oct, 1920).

Klein, Michael. "Chopin's Fourth Ballade as Musical Narrative," in *Music Theory Spectrum, Vol. 26 No.1* (Spring, 2004),

Kramer, Lawence. "Chopin at the Funeral: Episodes in the History of Modern Death,"in *Journal of the American Musicological Society, Vol.54 No.1* (2001).

Milewski, Barbara. "Chopin's Mazurkas and the Myth of Folk," in *19th Century Music* 23.2 (1999).

Petty, Wayne. "Chopin and the Ghost Beethoven," in *19th Century Music, Vol. 22, No.3* (Spring, 1999).

Rachmaninoff, Sergei. "Interpretation Depends on Talent and Personality" in *The Etude*, (April, 1932).

Zaluski, Iwo and Pamela. "Chopin in London" in *The Musical Times, Vol. 133, No. 1791* (May, 1992).

田村進（魏安秀譯），〈蕭邦比賽的誕生和它的光榮歷史〉，《全音音樂文摘》第12卷第4期，編號112，1988，頁46。

四：樂譜與錄音解說

蕭邦作品主要參考樂譜：

帕德瑞夫斯基版
Fryderyk Chopin: Complete Works, ed. I.J. Paderewski, L.Bronarski. J. Turczynski, 8th Edition. Warsaw: Instytut Fryderyka Chopina, 1953.

波蘭國家版
National Edition of the Works of Frederyk Chopin, ed. Jan Ekier. Warsaw: Polskie Wydawnictwo Muzyczne, 2000.

畢羅版練習曲
Chopin, Fryderyk. Etudes Op.10 und op.25, ed. Hans von Bülow. New York, c.1889.

柯爾托版敘事曲
Chopin, Frederic. Ballades ed. Alfred Cortot, trans. D. Ponsonby. Paris: Salabert, 1931.

李斯特－西洛第版《第二號詼諧曲》

Siloti, Alexander. *The Alexander Siloti Collection: Editions, Transcriptions and Arrangements for Piano Solo*. New York: Carl Fischer, 2003.

CD解說：

Kotynska, Marzana and Jan Wecowski. "Music for Piano and Two Pianos by Polish Composers" in the CD booklet Olympia OCD 394.

Lewenthal, Raymond. "Hexameron (Morceaux De Concert)" in the CD booklet Elan CD 82276.

Moiseiwitsch, Benno. "Playing in the Grand Style" in the CD booklet Pearl GEMM CDS9192.

索引

聽見蕭邦

2010年5月初版　　　　　　　　　　　　　　　　定價：新臺幣580元
2021年9月初版第八刷
有著作權·翻印必究
Printed in Taiwan.

著　　　　者	焦　元　溥	
叢　書　主　編	陳　英　哲	
校　　　　對	吳　美　滿	
封面和CD設計	鄭　宇　斌	
內　頁　構　成	江　宜　蔚	

出　　版　　者　聯經出版事業股份有限公司　　　副　總　編　輯　陳　逸　華
地　　　　　址　新北市汐止區大同路一段369號1樓　總　　編　　輯　涂　豐　恩
叢書主編電話　(02)86925588轉5305　　　總　　經　　理　陳　芝　宇
台北聯經書房　台北市新生南路三段94號　　社　　　　長　羅　國　俊
電　　　　話　(02)23620308　　　發　　行　　人　林　載　爵
台中分公司　台中市北區崇德路一段198號
暨門市電話　(04)22312023
郵政劃撥帳戶第0100559-3號
郵撥電話　(02)23620308
印　　刷　　者　世和印製企業有限公司
總　　經　　銷　聯合發行股份有限公司
發　　行　　所　新北市新店區寶橋路235巷6弄6號2F
電　　　　話　(02)29178022

行政院新聞局出版事業登記證局版臺業字第0130號

本書如有缺頁，破損，倒裝請寄回台北聯經書房更換。　ISBN　978-957-08-3570-0 (平裝)
聯經網址 http://www.linkingbooks.com.tw
電子信箱 e-mail:linking@udngroup.com

國家圖書館出版品預行編目資料

聽見蕭邦/焦元溥著 . 初版 . 臺北市 . 聯經 .
2010年5月（民99年）. 488面 . 17×23公分 .
ISBN　978-957-08-3570-0（平裝）
[2021年9月初版第八刷]
1.蕭邦（Chopin, Frederic Francois,
　1810-1849）
2.音樂家　3.傳記　4.樂評　5.波蘭

910.99444　　　　　　　　　99003100